以此書送給我親愛的女兒

經過藝用解剖學與塑造、素描三十餘載的教學，多年來一心想重寫三十年前出版的《人體結構與藝術構成》，然而始終縈繞我心的是：「人體之繁複與內容之龐大，該從哪個角度切入？」秉持著學術崇高，兢兢業業，終於因此延伸出以下三個研究方向，亦將陸續出版三本書：

1.《人體結構與藝術構成》革新版

本書從人體「整體的建立」開始，以最低限度的解剖知識解析「整體」造形的趨勢；接著在「骨骼與外在形象」、「肌肉與體表變化」中，一步步地連結自然人體的體表表現與解剖結構，並逐一與名作對照，以鞏固理論與實作用之關係。其間以大量的作品與人體照片、解剖圖標示說明，呼應每個單元之剖析。

2.《人體造形規律與解剖結構》

此書是為已具備《人體結構與藝術構成》知識的讀者而寫，是統合整體外觀來做分析的一本書。以光、「斷面線」、透視將立體視覺化，以建立三度空間的觀念、培養對人體整體的造形意識、提高對人體的空間認知、強化動態與各別體塊的形狀與方向感。

在書中展現教學實踐概念的創新，例如用「最大範圍經過深度空間的位置」增進人體空間深度的觀念，以大面與大面的「分面處」提升對整體觀察能力、減低形體細節上的干擾；這兩種分析目的在促進從空間的角度進行人體的綜合思考。此外，筆者在解說的肢體貼上「橫斷面線」，再藉著不同視角、不同動態的「斷面線」表現出該處的圓隆或低平，同時「斷面線」形成的「排線」更可清晰呈現肢體方位與動向。

《人體造形規律與解剖結構》預計於 2021 出版。

3.《藝用解剖學的最後一堂課－揭開名作中多重動態.多重視點的祕密》

　　此書是透過「藝用解剖學」角度來解析名作，但是，重點不在闡明名作中展現的解剖結構，而是以更大的格局來探索作品的人物造形、畫面構圖，進而揭開名作如何將「情境的流程」納入單一圖象中。

　　所謂的情境即是一段時間內各種情況的結合，其中不同時點的納入有助於動態的延續、不同視點的納入則張力增進。書中依照作品的主角搭配真人模特兒對照，以推測圖像中不同時點與視點的體塊造形，結果發現：名作往往採取多重動態及多重視點來形構圖象，這種藝術家主觀意識的表現使作品更具張力與更加耐人尋味。以藝用解剖學的眼光看到結構的不尋常，進而揭露作品造形以外的幽微秘密。

　　《藝用解剖學的最後一堂課》預計於 2022 年出版。

　　沒有人能說一件藝術品要包含多少構成因素，也沒有人可以指出它需要作多少人體結構的考慮。然而藝術的過程並非單純、毫無控制的自由發揮，它是經由歷史的瞭解與時代的感應，而構成一個自由意識表白與清新的判論。隱藏在這裡面的是預備、精選、過濾、探查、造形、苦幹等各種藝術基礎訓練的工作，才達到成熟的階段。事實上，成熟並非最後的階段，它表示構形階段的結束、新的創造期的開始。期盼本書能充實藝術教育，帶給藝術界的朋友實質幫助。

<div align="right">

魏 道 慧 謹誌

二〇二一年三月於臺北

</div>

CONTENTS

目錄

# 貳、軀幹

1. 軀幹前面的骨骼、肌肉較背面單純，體表的凹凸起伏明顯

2. 厚實的大胸肌、三角肌共同連結軀幹與上臂，並形成腋窩的前壁
    a. 大胸肌分成上、下兩部
    b. 鎖骨、胸中溝、胸窩、乳下弧線、胸側溝的表現
    c. 胸側的鋸齒狀溝

3. 腹直肌與腹外斜肌共同連結著胸廓與骨盆，它與背面的薦棘肌共同主使軀幹的屈、伸與迴轉
    a. 腹直肌與腹橫溝、正中溝
    b. 腹外斜肌與腹側溝、腹股溝
    c. 肋骨拱弧、腹側溝、下腹膚紋合成腹部的小提琴形

4. 活動上肢與下肢的肌肉大部分在背面，因此背面的起伏複雜細膩

5. 斜方肌連結頭、頸、肩、背，是活動肩部的大肌肉
    a. 斜方肌收縮隆起的四種表現          c. 移動肩胛骨的深層肌肉
    b. 後拉肱骨頭的深層肌肉

6. 斜方肌、三角肌與鎖骨、肩峰、肩胛岡會合成大「V」形

7. 連結骨盆、軀幹、上臂的背闊肌，與大圓肌共形成腋窩後壁
    a. 背闊肌的腰背筋膜                   c. 體表的背部肌肉
    b. 骨盆後面的薦骨三角                 d. 背部肌肉的體表圖象

8. 大臀肌、中臀肌合成臀後之蝶形
    a. 大臀肌是蝶形下翼                   c. 股骨闊張肌將大腿向前上提
    b. 中臀肌是蝶形上翼

9. 人體側面的動勢前後反覆，是分散撞擊力的機制

10. 軀幹肌群的互動與範圍
    (1)肌群的互動關係
    (2)肌肉的位置與起止點及作用

# 參、下肢

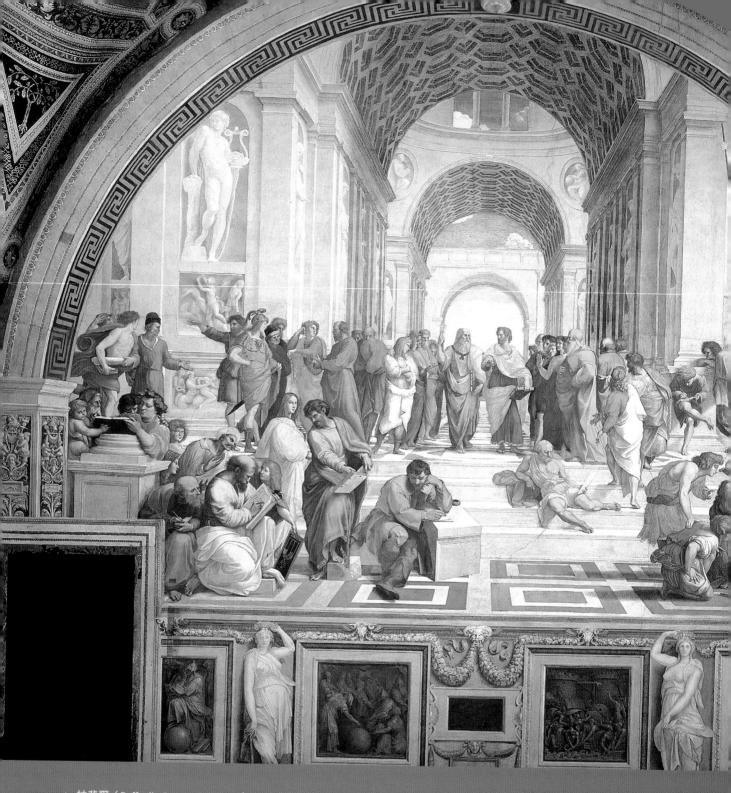

▲ 拉斐爾（Raffaello Sanzio da Urbino）——《雅典學園》

義大利文藝復興藝術家拉斐爾受教宗所邀於 1510～1511 年畫的濕壁畫，目前是梵蒂岡博物館的一部分。此作被廣泛認定為拉斐爾的代表作之一，以古希臘哲學家柏拉圖所建的雅典學院為題，依據詩人德拉·欣雅杜爾的詩來配畫，以歌頌神學、哲學、詩歌、法學為內容，在《雅典學園》中，拉斐爾將西方文明不同時期的學者齊聚在一堂，表彰人類對智慧和真理追求的讚美。

# 頭　部

人的思想與意圖潛藏於內，
彰顯於頭部、散發於肢體。
因此，頭部是人體「氣宇的主宰」。

# 一、頭部整體的建立

本單元「整體的建立」是針對完全不具解剖學觀念者規劃的內容，盡量少涉及解剖名稱，以美術實作的第一步——整體建立——需知的內容為主，如：基本型、臉中軸、對稱點連接線的應用、動態、比例的認識開始。

## 1.從蛋型的頭部開始

剛開始畫畫的人往往過於關注於各個有趣細節，而把一連串互不相關的片段拼湊一起。但是，想要塑造出令人信服的實體感，就必須確定我們所欲表現的主體之基本形。被稱為西方現代繪畫之父的法國畫家塞尚有一句名言：「以圓柱體、球體、圓錐體反映自然」。換句話說，就是去發現隱藏於「所有」形態之下的基本幾何體，自然界一切物象都可歸納成各種不同幾何形體的組合。利用明顯、單純的幾何造型，作為對形體理解過程的簡化手段，便於形體記憶，也提高對體積感的認識與表現。

千百年來人體一直被公認為是世界上結構最複雜、最為優美、也最具表現意義的形體，因此它一直是藝術表現主題。對人類自身來說，儘管它是最為熟悉的，但是，即便是經過較長時間的造型訓練者，許多時候在表現人體造型時亦感到無比困難。為什麼？因為人體複雜的結構以及運動中的變化、觀看者視點的移動…，使得人體造型更為複雜、微妙。人們在長期的藝術實踐中逐步認識到，要掌握它首先必須簡化它，從最直接、單純，便於認識的形體入手。在現代造形藝術教育中，已明確地提出了幾何形體概念，即用最簡單的幾何形體作為基礎來概括一切造形。

在美術教室裡，教授最常告誡學生的一句話是：在做細部之前，要先抓住「大體」。「大體」是指形體所呈現的總體趨勢。如：人的頭呈蛋形，頸是圓柱形，胸是梯形…等等，可用幾何形將人體、甚至將每一個局部加以歸納。而在現實世界的自然物體中，純正的幾何形體幾乎是不存在的，它是一種人為的創造，是從自然形體中抽離出來的，具有普遍性造形趨勢的純化之形體。幾何形體概括了一切形體的總和，任何變化的形體，都可以在幾何形體範圍作減少或增加來完成的。它讓我們快速地確定造形的形態與趨勢，所以，我們便將幾何形體的造形作為一切自然形體的基本造形來使用。在立體造型中，它使得雕塑的工作者暫時拋開對自然形體的枷鎖，進行純粹形體與空間的藝術思維與創造。去掉了自然形體中的重重枝節，深入單純明晰的基本形，顯露出形體的本質，可讓我們從一開始就能抓住造形的本體。

整個頭部的形狀上寬下窄，除五官之外大形上可分額頭、眼鼻、口顎三部分。正面的頭顱大致上是一個倒立的蛋形，在顴骨側逐漸向下巴收窄；側面頭顱似斜置的蛋型，上寬下窄更為明顯，額頭到腦後是蛋形的寬邊，下巴是蛋形的尖邊，腦後到下顎底是蛋形的一側邊，額頭向下劃過鼻樑至唇，下巴形成蛋形的另側邊。離開正面與側面，任何視角的頭顱也都可歸結成蛋形的呈現，有這個觀念，任何的描繪都可將面顱與腦顱完美地結合成一體。

相較於蛋形，立方體強調出形體對空間深度的佔有性，並產生強而有力的雕塑感。如果參照立方體六個面的區分，將頭部的蛋形與立方體組合成複合體，逐步區分成塊面。對方向、動態、張力的明確性都能獲得滿意的視覺效果。在分析人物的體塊過程中，首先必須看到大塊的或「主要」的面。當一組小塊面的方向大致相同時，必須訓練自己把成組的小塊面看成整體的大塊面。換句話說，在分析人體結構時，我們不必把所看到的每個面都畫出來。但是，首先要找到人體的大塊面的形狀、尺度和方向，然後逐步增加那些我們要深入表達形體表面特徵的小塊面。主要塊面的建構，就是為小塊面搭建了一個精確的

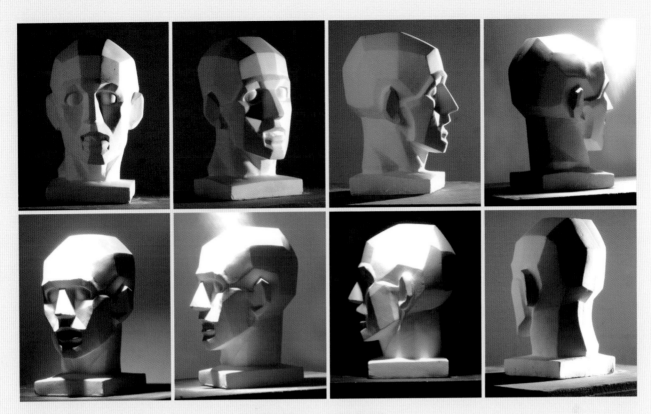

▲ 伊頓・烏東（Eaton-Houdon,1741-1828）的《人體解剖像》之「頭部角面像」
烏東的《人體解剖像》是藝術家、醫生都要觀摩的範本。角面像分面簡化亦符合解剖結構，每個角度皆成蛋形，適合做初步形塑之參考。

「骨架」。如果把這個過程反轉過來，從小塊面的堆積來塑造大的體面，定會導致細節泛濫而流於喧賓奪主、以及體塊感的削弱，這種塑造方式往往使形體陷於細節的汪洋大海之中。

體面的構成使得物象的形體更加強烈、直率、明快、剛勁，三度空間的造型表現更加明確。但是，面和面之間的某些局部塊面容易呈分離狀，另一些則趨於銜接融合，分離或融合是取決於解剖學的結構，而靜態與動態時塊面的銜接又有不同，它有賴人體結構的深入研究來幫助形體的塑造完整。

## 2. 以臉中軸與對稱點連接線輔助頭部動態

人體是生物界進化的最高形式，它藉由不同機能的各組連結成一個有機體，具有最完整的協調能力及最合理的生物外形。人體結構在中軸線兩側形成左右對稱的分佈，正立時，由正前與正後角度觀看，中軸線呈一垂直線。離開正前與正後角

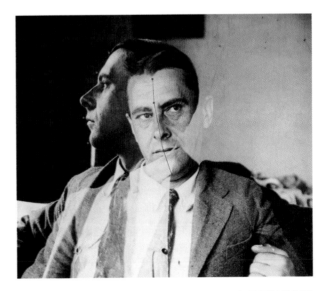

▲ 亞歷山大・羅傑琴科（Alexander Rodchenko）俄羅斯前衛藝術家攝影作品
正前方角度的臉中軸呈一直線，離開正前視點的臉中軸則隨著體表起伏而轉折，照片中臉側面輪廓線為臉中軸依附在體表的狀況。圖中所繪為簡化的中軸線，適用於不同動態的臉部檢視。

▲ 庫爾貝（Gustave Courbet）作品
眼、眉、口的左右對稱點連接線相
互平行，臉部的動向非常明確。

▲ 克 爾 阿 那 赫（Lucas Cranach the
Elder）作品
左右對稱點連接線形成逆透視，遠端
寬、近側窄，這張臉的方向感弱，卻
好像臉要轉回來似的。

度，中軸線隨著體表的凹凸而起伏變化，行進或運動中，中軸線隨著形體結構的位置，而改變成弧線。

頭部除在做特殊表情或特殊大動作之外，幾乎呈左右對稱，每塊骨骼或肌肉在中軸線的兩側，都有相對稱的一塊或一半，這種對稱關係也是塑造人體的重要依據。中軸線兩側的「左右對稱連接線」如：黑眼珠與黑眼珠、耳上緣與耳上緣等連接線，在臉部正前方時，「對稱連接線」與臉中軸呈垂直關係。離開正前方的角度，臉中軸隨著額部、鼻樑、人中、口唇等體表的高低起伏，呈現複雜變化。這個道理就好比一個剝了皮的橘子，每一橘瓣的上、下端都向中心軸集中，橘瓣之間的刻度愈接近外側弧度愈大，唯有最接近我們視點的那一條刻度是呈垂直線的。愈離開正前角度表面的臉中心線，轉折變化愈強烈，此時應設法將它簡化，否則就失去輔助作用。

從頭部側面，我們看到額上方的頭顱以弧線向後延伸，前方的臉部中段隨著鼻樑的起伏，形體變化最為複雜，中段之上與之下的其它部位，則較為單純。而不同人種或不同臉型的人，往往額頭的斜度及下巴的前突、後收有很大的差異，所以，簡化的中軸線輔助線必須經過眉心向上延伸到髮際中央、由上唇中央向下延伸到下巴中央，臉部中段鼻樑等局部起伏則暫時擱置。這是一條臉部簡化的輔助線，在頭部的大體建立時，適用於不同動態的臉部檢視。

離開正前方的角度，「左右對稱連接線」不再與臉中軸線呈垂直關係。但是，「左右對稱連接線」之間相互平行，或者再加上一些遠端縮小的透視變化。因此，「臉中軸」與「對稱點連接線」是掌握頭部對稱結構的關鍵，是形塑不同角度、方向、動態時的基準。

## 3. 頭部的基本動態

頭部之所以能夠轉動自如，是由於第一頸椎、第二頸椎以及胸鎖乳突肌、斜方肌…等結構的驅動。第一頸椎又名環椎，與枕骨關節髁共同形成頭部俯仰關節；第二頸椎又名軸椎，與第一頸椎共同形成頭部迴轉關節，而肌肉居於其間主導活動並互相牽制。頭部上下俯仰時，正面的臉中軸仍是呈現垂直線狀態；輕鬆自然地左右迴轉時，臉中軸由外上向內下斜向頸部（以《米希奇》胸像說明），頭傾斜轉動時，臉中軸偏離頸部。

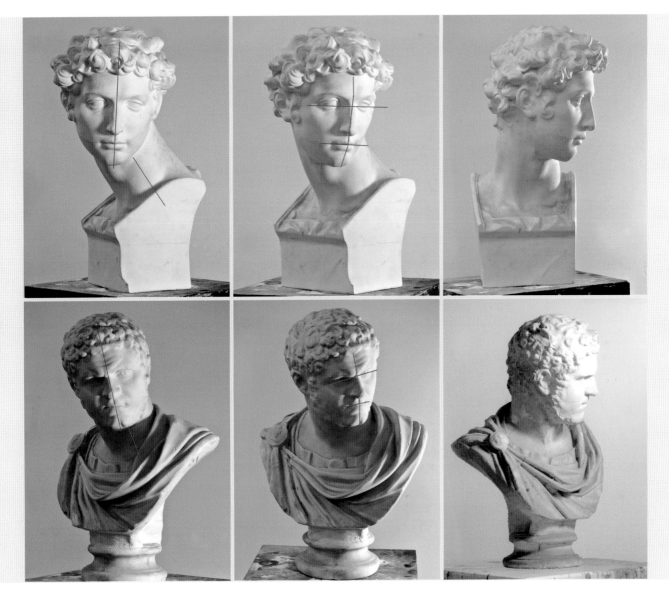

▲「頭部的基本動態」的兩種典型，以《米希奇》、《卡拉卡拉》為例：

上列：米開蘭基羅（Michelangelo Buonarroti）──《米希奇胸像》

它是從全身像的衣領向下裁切出來的胸像，作品中《米希奇》的頭頸肩保持著自然動態。

● 米希奇頭部左轉臉正面的中軸線由外上斜向內下的直線，臉中軸與頸動勢成強烈交角，是人體的自然動態。

● 臉中軸與左右對稱點連接線，完全反應出臉部的動向，正前方視角，左右對稱點連接線相互平行，且與臉中軸呈垂直關係。

● 由於透視的關係，離開正前方的臉中軸不再是一直線時，左右對稱點連接線由於透視關係，從平行逐漸轉為近大遠小的放射狀。

● 臉中軸的傾斜方向影響著輪廓與內部的展現，側面角度時，臉中軸下段（下巴）指向深度空間時，眼窩、鼻底、下顎底展現得比較多，如《米希奇》。相反的臉中軸上段（頭頂）接近觀察者時，眼窩、鼻底、下顎底隱藏，如《卡拉卡拉》。

下列：《卡拉卡拉胸像》

《卡拉卡拉》是古羅馬時期帝王胸像的代表作之一，《卡拉卡拉》本身就是一件胸像作品，動態衣紋等都以胸像做完整的設計。

● 《卡拉卡拉》威武而霸氣，頭部左轉後頭頂又刻意擺出右傾的姿勢，它的臉中軸與頸部動勢交角小，頭部與頸部動態較順成一體，與《米希奇》的臉中軸與頸交角大是完全不同的。

● 根據頭部轉動時的分析可知，《米希奇》是自然而然的動態，《卡拉卡拉》是擺出來的姿勢，頭部與頸部交角是兩種不同典型。

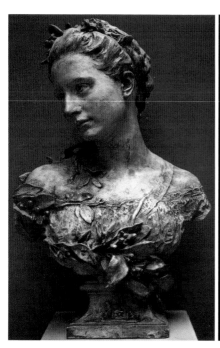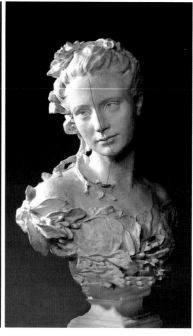

▲ 卡爾波（Jean-Baptiste Carpeaux, 1827-1875）的兩件胸像呈現了「頭部的基本動態」的兩種典型：

從左圖《卡爾波夫人像》可以推測出是典型的自然動態，如《米希奇》像般，由右圖臉較正面角度的夫人像也看到中軸線由外上斜向內下，臉中軸與頸動勢成強烈交角，是人體的自然動態。中圖法國大文豪《大仲馬》像，臉中軸與頸部動勢順成一線，是頭部左轉後頭頂又刻意擺出右傾的姿勢，如同《卡拉卡拉》像一樣。

卡爾波是法國浪漫主義時期的雕塑家和畫家，他的藝術形象力求表現真實和生命力，構圖大膽，不受傳統雕塑規範的局限。雕像終究不能如真人般活動，因此立體作品卻也有它的主要受視角度，主角度通常是面積較大或臉較正面的角度，右圖夫人像雖然呈現大面積的臉部，但是，卻有傾倒之虞。茲以兩件作品為例，一窺卡爾波構圖之細膩。

● 卡爾波——《著婚紗的卡爾波夫人像》

從左圖《卡爾波夫人像》的臺座可以看出卡爾波將此安排成主角度，主角度的外輪廓幾乎左右對稱，但是，胸像的頭部極度地右轉。觀看者的視線因此從臉部、下巴，再沿著花葉從右肩至左下，再隨著絲帶走向左肩、髮上的碎葉繞回臉部，整尊像動感十足又不失均衡與安定性。

從頸部中央的「胸骨上窩」度量至左右肩側，你可以發現右肩被藝術家加長了許多，如果遮去右肩多出的部分，整尊像彷彿就要向右傾倒了。此尊像胸前與台座是同一方向，身體的對稱點連線呈水平，臉部的對稱點連接線呈斜線，兩者差距很大，充分顯示出身體與頭部的不同動向，在均衡、安定中又不失優美。

● 卡爾波作——《亞歷山大·仲馬》

從中圖的臺座可以看出卡爾波將此安排成主角度，《大仲馬》的身體正面略轉向左、錯開臺座正面，臉轉向右，如果把對稱點連接起來，則可看出頭部、身體與臺座各成一組，也因此充分的顯示出整尊像的張力。卡爾波利用臺座穩住整件作品，讓整尊像動感十足又不失均衡與安定性。無論是立體的或平面的人物描繪，可利用人體的對稱規律來檢查各體塊的動向。

## 4. 頭、頸、肩的相互聯繫

臉中軸向下經下顎底、喉結、胸骨上窩與體中軸，上下連貫。由於頸部較為隱藏，所以介於臉中軸、體中軸之間頸中軸的串連貫常為人所疏忽。無論頸是如何的轉動，頸中軸都是沿著「胸骨上窩」、喉結上接下巴中央。

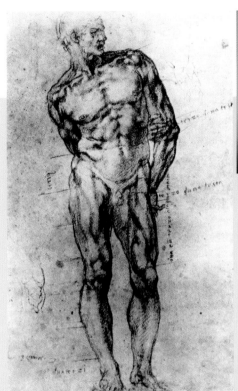

◀ 米開蘭基羅——《標示比例的男裸像》
由於臉部是突出於頸部、肩部，當臉部側轉時，突出的臉部使得正面視角的兩邊肩上空間產生很大的差異。素描上的「胸骨上窩」與左右肩側距離幾乎相等，顯示素描是從軀幹正前方角度描繪，但是，裸男的左右肩上空間差異不大。可見米開蘭基羅偷偷的把頭部、頸部後移，推測他的目的在把頭部、頸中軸、體中軸與左下肢連成弧線，產生由下而上衝的氣勢後，得以平衡了肩部的大傾斜。而右下肢是重力腳，重力腳上撐、肩部落下，在體側形成「S」形的動勢，與左側軀幹形成強烈對比，以增加畫面的豐富度。

◀ 胡安・法爾科（Juan Antonio Conchillos Falcó）——《裸男》
畫中人物的頭部偏離體中軸了、太左邊了，或許是畫家刻意的安排，以加強他的轉身向下左探。

◀ 畢亞契達（Giovanni Battista Piazzetta）——《男性人體習作》
無論是正面或背面，描繪時務必注意體中軸與頭部的上下銜接。這是一件非常漂亮的 17 世紀素描，用筆瀟灑、結構嚴謹，從光影中可以得知背寬胸窄、臀尖腹寬。

## 5. 比例

「比例」是構成美的基礎，也是形式美的主要法則之一。歷代藝術家不斷地探求人體的比例規律，如達文西、米開朗基羅、杜勒等對人體比例皆有深入的研究，並提出理想化的比例和測定人體比例的法則，這些法則是形式美的重要參照。

人體比例是指人體整體與局部、局部與局部之間度量的比較，它是三度空間裡認識人體形式的起點，也是藝用解剖學的重要部分。「人體比例」通常是指發育成熟的健康男性的平均數據之比例，文藝復興時期的藝術家，從直接觀察人體轉為以一套比例法則來創作理想的作品，就像古希臘人做的那樣。經過統計研究，形成一套源於自然人、高於自然人、符合審美心理的比例法則。

在造形藝術中，整體的協調比局部精美更重要，因此局部應配合整體，非整體遷就局部，如此才能形成結構嚴謹、合於機械性意義的生動人體。在人體美術中，最為大家所熟悉的是以「頭高」為度量單位，而頭部高度的測量時，頭部保持向前平視的角度，測量者必須與每一個測量點保持平視。頭部最高點至下顎下緣的垂直高度，稱之「頭高」。

自古希臘開始，人體美術就以「頭高」當作度量人體全身及各部分的單位。達文西不僅對人體的比例標準感興趣，也熱衷於頭部和臉部比例的研究，他提出了一個普遍標準，可以作為畫人體、畫頭部的比例參考。安德魯・盧米斯（Andrew Loomis，1892-1959） 依據達文西的標準繪出的頭部比例，也是藝術家常參考的法則，其中包含了五官的配置位置，也就是歸納出頭部整體與局部的比例關係。它與中國古代畫家的「豎三庭、橫五眼」相同，「三庭」是指臉的長度從髮際至眉頭、眉頭至鼻底、鼻底至下巴的垂直距離是三等分；「五眼」是指正面臉的寬度為五只眼睛的寬度，兩眼之間的距離可容納一眼的寬度，正面的外眼角至「顳側結節」垂直線距離均為一個眼睛的寬度，而側面視點的眼尾至耳前緣為二個眼睛的寬度，也就是這邊的內眼角到另一邊眼尾的距離。

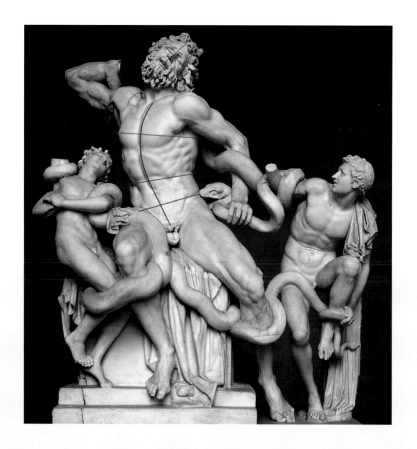

盧米斯的比例圖中，除了將人臉部縱高分為三個相等的單位外，而髮際之上的頭部高度為二分之一個單位，頭部全高總計為三又二分之一；全高的二分一位置是黑眼珠的水平。耳朵在

◀ 阿格珊德（Agesander）、
波利多拉斯（Athenodoros）
與雅典諾多拉斯(Polydorus)──《勞孔》
圖片中的頭部是正面視角，雖然是仰角，左右對稱點連接線與臉中軸仍然呈垂直關係，完整地展現頭部動向。側前視角的軀幹，由於軀幹的扭轉，此時對稱點連接線打破靜態的平行關係，轉成放射。輔助線的繪製，更充分的表現出各體塊的方位與動感。

▲ 達文西（Leonardo Da Vinci）的《成人比例圖》

▲ 盧米斯（Andrew Loomis）依據達文西的標準繪出的成人比例圖，也是美術書籍中最常見的比例圖。圖中解剖點不夠明顯、臉頰下垂似中年人。

▲ 學生作業，以盧米斯的比例描繪之自己。輪廓線上的顱頂結節、顳側結節、顴骨弓隆起、頰轉角、下巴皆被明顯區分；但是側面的下巴深度不足，脖子顯得較粗（參考 Andrew Loomis 圖），眼尾、眉尾、鼻翼、口角深及不足。而 Andrew Loomis 側面的耳過寬（俯觀時耳殼約與顳側成 120° 交角，因此側面角度不能見到耳之全寬，參考《頭部造形規律之解析》222 頁）。

中段，耳上緣與眉頭齊，耳朵下緣與鼻底齊。下段的鼻底到下顎底的二分之一處是下唇下緣，上三分之一處是上下唇會合。頭部的正面長度與側面寬度都接近三個半單位，正面從頭頂到下顎底的距離與側面從鼻尖到髮後約相等，唯東方人或仰睡習慣者後腦受壓制，側面寬度較窄。

美術中常見的標準比例，是綜合多數人的平均數，但是，由於人種、性別、發育…等因素，而形貌各具特色；所以，標準比例只能作為具體形塑的參考值，真實人物的特徵就在他與標準比例的差別中。唯有掌握了標準比例，以標準比例與模特兒對照將更能發現不同人物的「特殊性」，進而創作出具有特色的人物。臉部五官位置之訂定非常重要，因為所有的解剖點、線、體積都是依據五官對應出比例位置。

依據以上的基本度量法與平均比例，頭部正前面與正側面的五官位置及腦顱面顱比例關係是很容易正確的表現出來。除了常用的頭部比例外，尚有一些注意點如下：

- 腦顱寬於面顱：年輕人的「顱側結節」寬於頰側的「顴骨弓隆起」，長年者在長年的咀嚼、言語、表情後，顴骨弓、咬肌逐漸發達，頰側的「顴骨弓隆起」寬於「顱側結節」時是老態的顯示。
- 臉部不可過大：眉之下之臉部不可過長、過大，否則易顯老態；年輕的眉頭至下巴為兩個單位高，眉頭至頭頂為一個半單位，中年後由於下顎長年的活動，顏面骨逐漸擴大。
- 寧方勿圓：年輕人的臉頰與下巴轉角較分明，中年後肌膚下垂，臉頰較圓鈍臃腫。另外，腦顱最高點「顱頂結節」、最寬點「顱側結節」應加以突顯。

達文西指出，如果我們頭部和臉部形象的比例沒有細微差異的話，人與人之間就很難分辨。他也同樣對自然中這種比例細微的變化感興趣。在達文西對人物研究的速寫中，對這些人物形象的誇張達到漫畫效果，正如今天的漫畫家諷刺公眾人物所畫的一樣。十九世紀的歐洲，對臉部特徵的研究發展成為一種叫作相面術的科學。人的性格很多方面可以從外貌反映出來，因此臉部的繪畫也經常被當作是人物研究的手段。在中國，研究人的「面相」有幾千年的歷史。中國的古代畫論有「相之大概，不外八格」之說，即頭部正面的外形特徵可以用「田、由、國、用、目、甲、風、申」這八個「字形」來概括，以方便我們抓住對象頭部的基本形。

相較之下，米開蘭基羅完成了許多高雅的人物畫，它們並不是人物研究的速寫或習作，而是藝術作品。米開蘭基羅所描繪的人物形象是源自於他的想像，他將人的理想形式表現出來。這些虛構的對象都是尊貴的人物，他們被賦予德行、力量和美麗，與其說它們是人物的肖像畫，不如說它們是藝術家對人類形象崇高渴望的表達。他所畫頭像的比例和特徵源自經典的古代遺作。

## 6. 不同視角中的五官位置

比例圖的各個部位都是以平視點的現象完成，離開平視視角後，五官的的位置變化為何？ 立體形塑時如何判斷參考照片之視角？如何在三度空間模型中取得與照片相同的視角？一般立體形塑者在參考照片製作模型時，往往僅注意到橫向「視角」的差異（臉向左右轉的角度），而忽略了俯仰「視角」的不同。

在達文西及盧米斯的比例圖中，可以看到：平視時，耳朵高度介於眉頭與鼻底間、耳下緣與鼻底在同一水平處。耳朵與鼻子在不同的深度空間裡，因此，耳下緣與鼻子的水平差距是判定俯仰「視角」的重要依據。以下以五組照片說明：

(1) 模特兒平視前方時以
平視角觀看

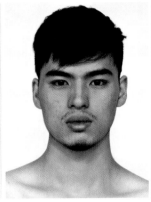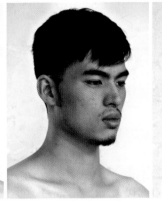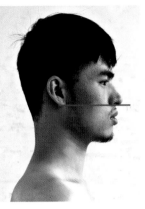

▲ 正面、側前、側面三者的耳垂與鼻底皆在同一水平線上，雙眼亦呈水平狀。側面視角的耳前緣斜度與下顎枝後緣斜度相同，下顎枝後緣向上延伸，經過耳殼寬度前三分之一處。立體形塑之參考之照片若是如此，模型亦應保持此種水平關係始得進行塑造。
任何角度的五官位置都非常重要，在平視時要從正面定出眉眼鼻口位置及耳之高度位置，側面時參考眼鼻口位置、定出耳殼位置，同時塑出它們的基本型，以方便其它視角之定位。

(2) 模特兒平視前方時以
仰角觀看

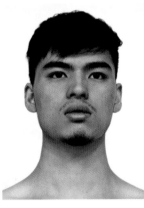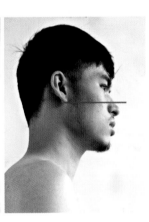

▲ 接近觀察點的部位皆較高，因此正面的鼻底高於耳垂，側面的耳垂高於鼻底；側前的近端眼眉高於遠端，所以，左右對稱點連接線呈現近端高、遠端低。仰視角觀看時，頭頂展現得較少，下顎底、鼻底呈現較多。形塑人像時，側前角度的雙眼斜度亦為參考之一。

(3) 模特兒抬頭向上時以
平視角觀看

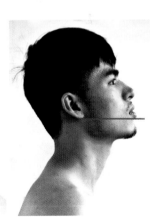

▲ 正面、側前、側面皆因臉上抬而鼻底高於耳垂，側前的雙眼因平視角觀看而呈水平狀。平視角觀看抬頭的模特兒時，耳殼隨著頭部上抬而斜度增加，無論抬頭的角度多大，耳前緣斜度仍與下顎枝後緣斜度相同，下顎枝後緣向後上延伸，定經過耳殼寬度前三分之一處。形塑人像時，應盡早先在全側面確立俯仰的角度，尤其是耳垂與鼻底的高度關係一致

(4) 模特兒平視前方時以
俯視角觀看

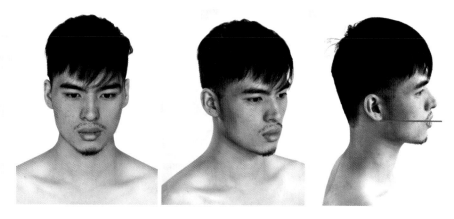

▲ 接近觀察點的部位皆較低，正面的鼻底低於耳垂，側面的耳垂低於鼻底，側前的近端眼眉低於遠端，因此，左右對稱點連接線呈近端低而遠端高。俯視角觀看時，頭頂展現得較多，下顎底、鼻底較少呈現。

(5) 模特兒頭向下時以平
視角觀看

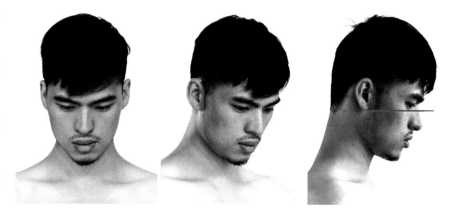

▲ 正面、側前、側面因臉下降而鼻底低於耳垂，側前的雙眼因平視角觀看而呈水平狀。模特兒頭向下時，雙眉上揚呈倒「八」字型、眉頭低於眉尾；依附在眼球的眼瞼呈彎弧狀，內眼角低外眼角高。

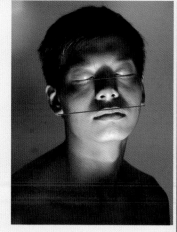
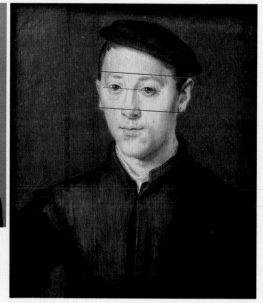

▶ 頭部傾斜時，如何將另一耳畫在正確的位置？
先繪出左右黑眼珠的連接線為基準線，再由近側的耳垂繪出平行線，穿過頭部側即可得到另側耳垂位置。

▶ 里昂的科內耶（Corneille de Lyon, 1500-1575）
以左右黑眼珠的連接線為基準線，即使是遠端的耳朵縮小，也在平行線範圍內置。

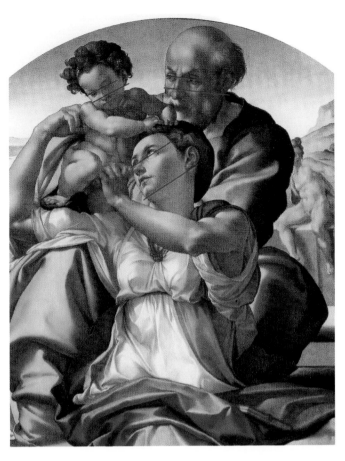

◀ 米開蘭基羅——《神聖家族》

五官的配置都以臉中軸為對稱的基準，離開正前角度，神聖家族中每張臉的「對稱點連線」都是相互平行，因此明確的表現出各張臉的方向。從以下可以看到米開蘭基羅仔細地繪出每張臉的俯仰：

● 連接聖母的左右黑眼珠連線為基準線，再從聖母耳下緣拉出來平行線，平行線在鼻底之下，因此米開蘭基羅在描繪轉頭向上的聖母。

● 聖嬰耳下緣平行於雙眼的線經過鼻底之上，因此米開蘭基羅描繪出低頭向下的聖嬰。

● 後方聖約瑟的耳下緣平行線在鼻底之上，顯示他也是低頭向下的。

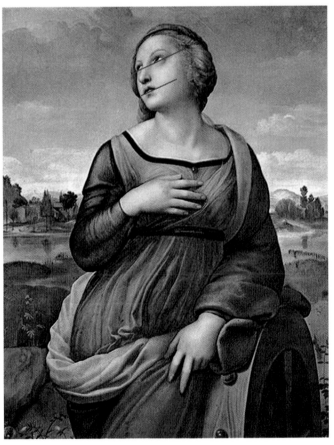

◀ 拉斐爾——《亞歷山大城的聖加德琳》

聖加德琳近側端的眼睛較高，是聖女的頭抬向上的表示，眼、鼻底、口角的左右對稱點微呈放射狀，似乎暗示著聖加德琳即將轉過頭來。

## 7. 以「面角」輔助側面輪廓建立

坎柏爾（Camper）的「顏面角」（facial angle）的橫軸是鼻棘到外耳孔的連線，但是，基於平視視角時耳垂與鼻底呈水平，而耳朵與鼻子在不同的深度空間裡，只要視角稍微差一點，水平關係即刻消失，因此筆者認為以耳垂與鼻底的連線為橫軸更有意義。

人像塑造要儘早形塑側面基本型，因為頭部的俯仰角度、耳朵的位置全部以此為基準。從側面看模特兒或照片，他到底是抬頭還是低頭？額部的斜度如何？下巴的收度多少？這需要以臉部的「面角」來幫助檢視，盡量將它繪製在照片或泥型上做參考。「面角」是以平視角為基準，繪圖方法如下：

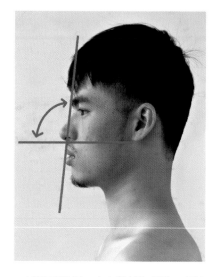

▲ 以眉弓隆起、人中根部為基點，所繪出的「面角」，以為檢視側面動態、造形之基準線。

- 橫線：先選出一張耳垂與鼻底呈水平的圖片，在圖片上繪出此兩點的水平橫線。
- 縱線：眉弓隆起與人中根部的連線。
- 橫線、縱線交叉後的內上方交角為「面角」。
- 立體形塑時，模特兒如果是仰頭或低頭，也要找到頭部本體的平視角處，也就是耳垂與鼻底呈一直線的圖片來繪出面角。

平面作品中可以以此檢視畫面中的「面角」是否相符，再依此調整頭部動態、額之斜度、下巴收度、唇位置以及耳前緣及下顎枝、頸之斜度等。立體形塑在平視時，模型上鼻底與耳垂的連線呈一直線，脫離平視時，連線隨著臉部起伏而轉折。

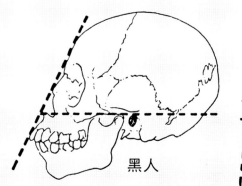

黑人

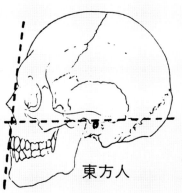

東方人

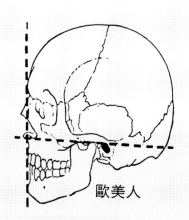

歐美人

▲ 這是 Camper 的顏面角圖，筆者的縱軸繪法與他相同，橫軸 Camper 是採鼻棘與外耳孔連線，筆者是取位置更鮮明、本身在平視時又是水平關係的鼻底與耳垂連線。Camper 的兩線相交成的顏面角黑人是 60-70 度、東方人是 70-80 度、歐美人是 75-80 度、希臘雕像是 90 度。而顏面角愈大耳殼愈直、下顎枝愈直，例如歐美人；而顏面角愈小耳殼愈斜、下顎枝愈斜，上顎骨齒列愈突出，例如黑人。

# 二、頭部的骨骼與外在形象

經過「整體建立」的頭部的蛋型、臉中軸、對稱點連接線、動態…之後，進一步要從頭骨追究它與外在形象的關係。頭骨除了是頭部固定的支架，它比軀幹、四肢骨骼更直接影響外形。頭部各塊骨骼經由鋸齒狀的骨縫合牢固地銜接在一起，只有下顎骨是可以活動的。頭骨外面大部分是覆蓋著很薄的「皮肌」，只有太陽穴、頰側被厚實的顳肌、咬肌所披覆，因此骨相通常直接呈現在體表。由簡而繁，以下先進行「頭骨大凹凸面」的解析，再一一進入「頭骨的分解構造與外在形象」。

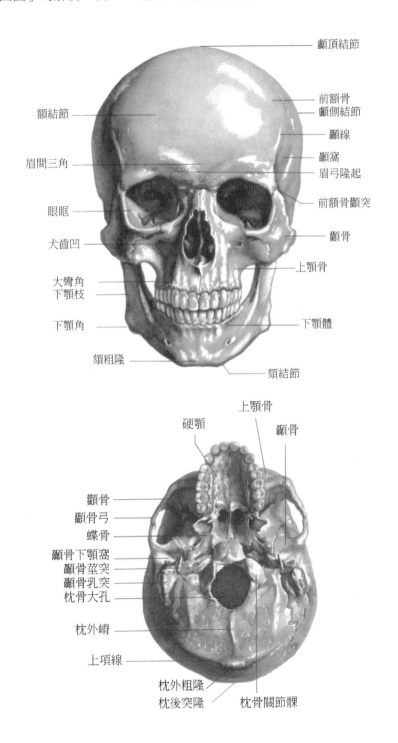

額結節

眉間三角

眼眶

犬齒凹

大彎角
下顎枝

下顎角

頦粗隆

顱頂結節

前額骨
顱側結節

顳線

顳窩
眉弓隆起

前額骨顴突

顴骨

上顎骨

下顎體

頦結節

硬顎

上顎骨

顴骨

顴骨

顴骨弓

蝶骨

顳骨下顎窩

顳骨莖突

顳骨乳突

枕骨大孔

枕外嵴

上項線

枕外粗隆
枕後突隆
枕骨關節髁

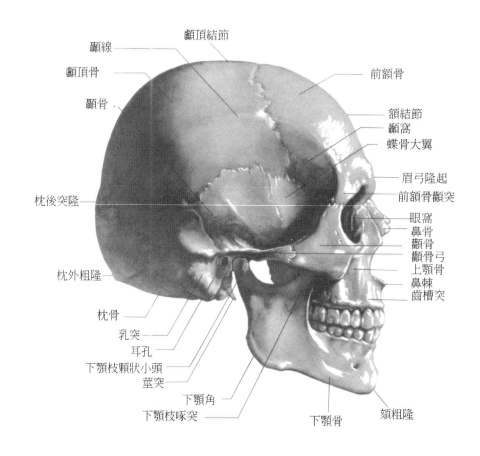

顱頂結節
顱線
顱頂骨
顳骨
前額骨
額結節
顳窩
蝶骨大翼
眉弓隆起
前額骨顴突
枕後突隆
眼窩
鼻骨
顴骨
顴骨弓
上顎骨
鼻棘
齒槽突
枕外粗隆
枕骨
乳突
耳孔
下顎枝顆狀小頭
莖突
下顎角
下顎枝啄突
下顎骨
頦粗隆

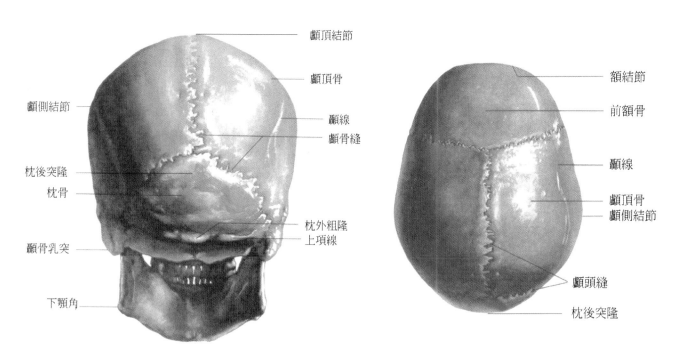

顱頂結節
顱頂骨
顳側結節
顳線
顳骨縫
枕後突隆
枕骨
顳骨乳突
枕外粗隆
上項線
下顎角

額結節
前額骨
顳線
顱頂骨
顳側結節
顱頭縫
枕後突隆

▲ 圖片取自圖片取自 Stephen Rogers Peck（1951），Atlas of Human Anatomy for the Artist

# I 頭骨的大凹凸面

頭骨的研究首先應關注它的整體造形,其次是注意凹凸起伏對外形有什麼影響。頭骨上的重要的凹凸有六個部位,分別是 1.眼窩、2.鼻窩、3.顎突、4.頰凹、5.顳窩、6.顴骨弓,分別說明如下:

## 1. 眼窩:為瞼眉溝、眼袋溝所圍繞

頭骨上的三大個凹窩,上方是左右對稱的二個眼窩,分別包容著眼球;中央一個鼻窩附著鼻軟骨,形成鼻子的基礎。眼窩是前額、鼻樑及面頰之間向內的凹陷部位。眼窩的外緣是眼眶,眼眶的上緣是前額骨、內下緣是上顎骨、外下緣是顴骨圍繞而成。

眼窩是個深腔,包藏著眼球等視覺器官,眼球與眼瞼呈半球體的突出。眼窩上部是上眼眶骨、眉骨,從側面看突起的上眼眶骨蓋在眼球上方,因此突起處並未掩飾眼窩的凹陷。女性與孩童的骨骼形態較細緻圓滑,脂肪層較厚,眼窩的凹陷顯得較為柔和。男性骨骼形態較帶稜角,脂肪層較薄,眼眶骨明顯,眼窩的凹陷較深,眼眶上下距離較窄。同樣的,脂肪層薄的瘦人、老人、病人眼窩的凹陷亦明顯,眼眶骨歷歷顯現於體表。

● 斜方形的眼窩
眼窩在眉骨與眼袋溝之間, 周緣略成斜方形,上下緣斜向外下方、內外緣斜向內下方。眼窩上緣近鼻樑處形鈍,中段及外段形成銳緣,以勾住眼球,此處名為「眶上緣」。

● 瞼眉溝
眼窩的上端的「眶上緣」在體表形成「瞼眉溝」,「瞼眉溝」是眼球和上眼眶骨的分面線。「瞼眉溝」內圓外斜,形狀如同眼窩上緣。西方人由於臉部較立體,年輕時「瞼眉溝」就清晰呈現。東方人臉部立體感較弱、眼皮較飽滿,「瞼眉溝」呈現得較晚,年輕時僅呈凹痕,在眼睛下看時凹痕更明顯。瘦子、老人、脂肪層薄者「瞼眉溝」清晰。

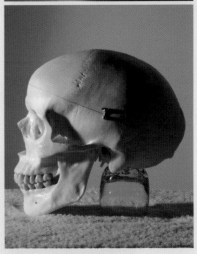

▲ 頭骨上重要的六凹凸
從側面圖中可見眼窩外緣較內緣位置還要後面很多,因此外眼角較內眼角位置更後。亦可見唇中央較口角突出很多

1. 眼窩　　　　　4. 頰凹
2. 鼻窩　　　　　5. 顳窩
3. 顎突　　　　　6. 顴骨弓

● 眼袋溝

眼輪匝肌依附在眼窩周圍，由於眼睛長年的滾動，年長後在眼睛下方形成眼袋，眼袋溝的位置雖然跨越眼窩至上顎骨，但是，它的形狀亦受眼窩下緣影響，眼窩下緣是內斜外圓，因此眼袋溝的形狀也是內斜外圓，年紀很大或肥胖者的眼袋溝內側才是圓形。年輕人雖沒有眼袋溝，但是，此位置呈凹痕，它也是眼範圍與頰前縱面的分面處。年長後眼袋上會因為肌膚更下垂呈現同心圓的皺褶，

▲ 俯首仰頭圖中，外眼角位置較內眼角後面很多。由於受到上下齒列會合而成的「顎突」影響，唇中央較口角突出很多，鼻底亦在圓弧面上。

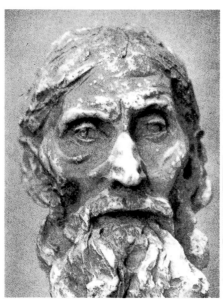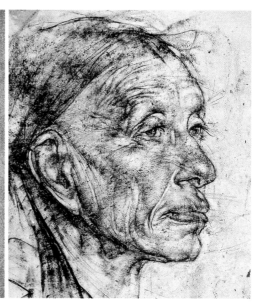

▲ 羅丹（August Rodin）卡萊義民習作
老人眼窩深陷，眼袋呈現，眼袋溝的形狀就如眼窩下緣，內側較呈直線、外側呈圓弧狀。

▲ 費欣（Nikolai Fechin）作品
失去脂肪後的老人骨相清楚，眶上緣與眼球間的溝紋是瞼眉溝，瞼眉溝的形狀亦反應出眼窩上緣形狀，是內側呈圓弧狀、外側較呈直線。

## 2. 鼻窩：鼻軟骨、鼻頭的基底

前額骨中央向下延伸與鼻樑會合形成凹陷，此處名為「鼻根」。「鼻根」的凹陷提供了眼睛向內側的視野，使得左右兩側的影像完整的結合、更具立體感。「鼻根」的水平高度約與黑眼珠齊，白種人的鼻根位置略高於其他人種，但幾乎不脫離黑眼珠範圍。

頭骨上的第三個凹窩為鼻窩，它在左右眼窩中間下方。鼻窩是由鼻骨、上顎骨圍繞而成，鼻窩形成鼻腔前孔，空氣經鼻孔、鼻腔前孔與內側呼吸器官銜接。鼻窩在頭骨上非常突顯，在臉部外觀上卻完全不顯示出來。但是，鼻腔前孔附著的鼻軟骨形成鼻翼、鼻尖等的基礎並決定了鼻頭的形狀。

- 鷹鉤鼻者在鼻窩上方的鼻骨末端形成突隆，鼻頭位置較低、鼻翼腳位置較高、鼻孔隱藏。
- 朝天鼻者在鼻骨下端較凹陷，鼻頭位置較高、鼻翼腳位置較低，鼻孔外露。
- 鼻翼腳是鼻翼下端向內捲向鼻孔的部位。
- 手指橫向依附在鼻底下方，可以感知此處呈弧面，因此鼻頭的基底亦呈弧面。

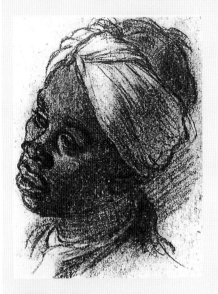

▲ 華鐸‧安端
（Jean-Antoine Watteau,
1684-1721）——《黑女人》
畫中的黑人是以俯視點來描繪的，五官的左右對稱點連接線與臉中軸的關係非常工整，因此臉部的方向明確。黑人的鼻翼腳在俯視中仍清楚可見，是典型的朝天鼻型。

▲ 達文西素描
大約從 1490 年開始達文西描繪他那時代許多人像畫作，由此可以證明，他對畸形和完美人體同樣著迷。

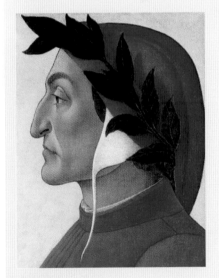

▲ 波提切利
（Sandro Botticelli,
1445-1510）——《但丁像》
鼻骨與鼻軟骨連接處特別隆起，鼻尖較長、鼻頭較下壓，鼻翼腳較高，從正面看是看不見鼻孔的，是典型的鷹鉤鼻型。畫中的瞼眉溝及眼眶骨的眶外角明顯額，這是消瘦者的特徵。

## 3. 顎突：口唇依附其弧面

上顎骨從鼻窩下方開始向前突出，馬蹄狀的齒列上下會合形成「顎突」。當我們咬下一口吐司後，可以看馬蹄狀的缺口，這是上、下齒咬合的痕跡，也是顎突形狀的證明，它是上下唇的基底。

- 由全側面視點看頭骨，上齒列大於下齒列、上齒列突於下齒列、門齒略蓋住下齒列，因此上唇凸於下唇、上唇寬於下唇。上唇尖下唇方，這是由於下唇要兜住食物。
- 口唇的基底呈弧面狀，因此模特兒仰頭時，口唇呈上突的弧面，低頭時是下突的弧面。立體形塑時，全側面角度的口角應後於鼻翼，如果口角未後於鼻翼，即未能表現出口唇的弧度，未表現口唇依附於馬蹄狀齒列。
- 顎突形成口範圍的丘狀面基底，口範圍介於鼻底、左右鼻唇溝（法令紋）、唇頦溝間。丘狀面的最突點在上唇中央的唇珠，丘狀面的最高橫軸在唇珠與左右口角連線，最高縱軸由人中崤經唇峰、唇珠、下唇微側的圓形突起至唇頦溝中央的連線。
- 老人牙齒脫落後上、下顎骨齒槽處向內含。上顎骨齒槽處向內含後，鼻側的上顎骨上部外移，在外觀上形成上唇薄而後陷；下顎骨齒槽內含後，外觀上形成下巴前突、下唇厚而前突（下唇比上唇厚但比以前薄），顎突的弧度仍舊存在。
- 幼兒的口很小、臉頰飽滿而突出，因此在鼻唇溝（法令紋）之間的顎突的範圍較小、僅限於口唇。成人範圍較大，顎突的幾乎延伸至齒側、頰側。

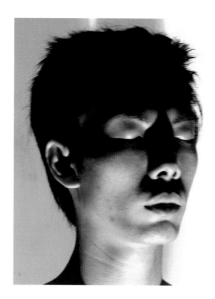 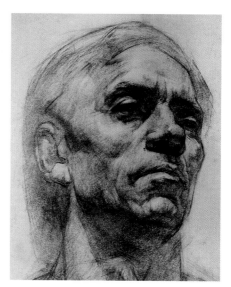

▲ 底光中口唇範圍完整呈現，迎向光源的亮面形體向內下收，逆光的暗面形體向內上縮。口唇的外圍輪廓好像一顆反轉的黃帝豆，上緣由鼻底向外沿著口輪匝肌外緣，再朝內上轉至「唇頦溝」，它概括出口範圍的丘狀面。「唇頦溝」之下為下巴的三角丘，「鼻唇溝」至眼袋溝間是頰前縱面。

▲ 列賓美院素描
頂光中的「頦唇溝」至口輪匝肌外緣的「鼻唇溝」概括出口唇似反轉黃帝豆的範圍。

## 4. 頰凹：齒列外側的凹陷

頰凹在齒列之外、顴骨之下、咬肌之前的空腔，頰凹後側的咬肌極強健肥厚，咬肌、顴骨、齒列三者的突隆襯托出頰凹的凹陷。頰凹的凹陷是保留給活動口唇的肌肉的空間。

- 由顴骨下至齒列外是頰凹的內緣，此緣線稱「大彎角」，頂光時「大彎角」之外形成暗面。
- 瘦人、病人、老人等脂肪層較薄者，頰凹明顯。幼兒的臉頰豐滿，不見頰凹。女性的脂肪層較厚，骨骼、肌肉較為圓滑，頰凹較弱。素食者咬肌特別發達，頰凹更明顯。
- 口部大張時，下顎骨下拉，肌肉與表層拉緊，顴骨之下的頰凹凹陷範圍增大、變淺。

▲ 顴骨之下、齒列之外、咬肌之前是頰凹位置，它的內緣是「大彎角」，「大彎角」由顴骨斜向內下，在「鼻唇溝」處垂直向下止於唇側。

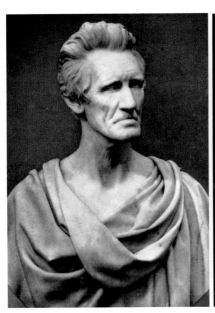

▲ 鮑爾（Hram Powers）作品
老人的脂肪轉薄、牙脫落後，下巴前突、嘴唇內凹、頰凹範圍擴大。

▲ 貝格（Reinhold Begas,1831-1911）——《維納斯與小愛神》
這組神話雕塑以母愛表現為題材，幼兒臉頰特別豐滿外突，完全不見頰凹痕跡，是因為臉頰內有固體狀的吸奶墊，以防止吸奶時頰內凹阻礙吸食。

## 5. 顴骨弓：額側與頰側的分面處

顴骨在眼睛外下方，它的中央隆起處稱為「顴突隆」，遠端的「顴突隆」，以七三視點來看最為明顯，顴骨向後延伸的顳突與顳骨向前延伸的顴突相接的骨橋為「顴骨弓」。

● 「顴骨弓」是臉部側面重要的隆起，當手指從太陽穴向下滑，即可以感受到「顴骨弓」的隆起，手指從顴骨後滑至耳孔，亦可以感受到在「顴骨弓」後段的形體內收。

● 「顴骨弓」是顳窩與頰側的分面處，它上有顳肌、下有咬肌軟組織。由臉正前方視點來看，臉部最寬的位置在「顴骨弓隆起」處。

● 「顴骨弓隆起」點之後形體內收，因此後方的下顎枝、下顎角、耳殼基底亦內收，在臉正前方視點是無法看到耳殼基底的，因為它被隆起的咬肌所遮蔽。這種情形男人比女人明顯，瘦子比胖人明顯；胖子尤其在咬肌之後脂肪累積，使得頰後輪廓外移、耳殼基底被外推、耳根較易被看見；瘦子脂肪層薄，表層依附著骨骼和肌肉，凹凸起伏明顯，隆起的咬肌遮蔽了耳殼根部。

● 「顴骨弓隆起」處是正前方視點臉部最寬處，它與咬肌隆起銜接成正前方視點的頰側輪廓線。整個頭骨最寬的位置在腦顱的顳側結節，但是，中年後由於長期言語、咀嚼、表情的運動，眉之下的骨骼、肌肉日益發達，於是面顱大於腦顱、「顴骨弓隆起」寬於顳側結節，這是老態之一。

▲ 顴骨向後延伸至耳孔上方的骨橋是「顴骨弓」，它是顳窩與頰側的分面處。

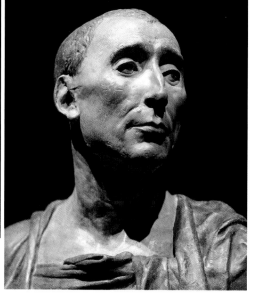

▲ 唐那太羅（Donatello,1386-1466）──《烏札諾（Niccolò da Uzzano）》
佛羅倫斯文藝復興早期的義大利雕塑家，唐那太羅為政治人物所做的塑像，由顴骨延伸向後的是「顴骨弓」隆起。

## 6. 顳窩：太陽穴的基底

顳窩在額外側，也就是太陽穴的位置，在骨表構成蛤殼狀的廣大深凹。整個顳窩被肥厚、扇形的顳肌所佔據，顳肌向下止於下顎骨喙突，它帶動口部的咬合、咀嚼運動。

- 顳窩前方以顳線為界，顳線是由眼睛外側、顴骨外上向上延伸至額側、顳側。
- 顳窩下方以顴骨向後延伸的顴骨弓為界，顴骨弓是頰側重要隆起，它的前下方是頰凹。
- 肉食者，顳肌特別飽滿發達，顳窩凹陷較不明顯；素食者，咬肌發達，顳窩及頰凹較明顯。瘦子、病人或老人，脂肪層較薄者凹陷明顯，咀嚼時在體表可看見顳肌的活動。

▲ 羅丹——《卡萊義民》
老人肌肉、脂肪層較薄，顴骨、顴骨弓明顯。顴骨弓上面是顳窩，顳窩前面有顳線。

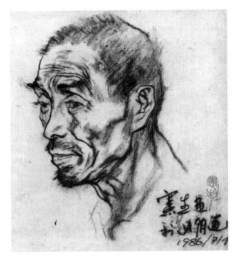

▶ 吳憲生素描，他把嚴謹的造型與國畫的表現融合一體，瀟灑的表達了解剖結構。顴骨外側至耳前是顴骨弓、眉側是顳窩，怪乎有評論家言：「他探索出了一條崎嶇而艱難的學術道路，為達到"度物取真寫形傳神"的至高境界而不懈地實踐。」

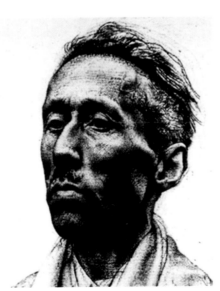

▶ 埃特羅·阿尼戈尼
（Pietro Annigoni）素描
義大利畫家以強烈的明暗變化表現出形體起伏，由顴骨向後延伸向耳孔的是「顴骨弓」的隆起，「顴骨弓」之上與額側的暗調是「顳窩」，「顳窩」的前緣是「顳線」，顳窩、顴骨弓、咬肌是頰側的重要起伏。素描中可以分辨出臉部正面的顴骨處最寬、額第二、下巴最窄。

 頭骨的分解構造與外在形象

研究頭骨的分解構造，是為了瞭解不同位置、角度頭部形態，由內到外變化的根源。

脊柱上端的頭骨由上後部的腦顱與前下部的面顱構成，腦顱體積較大，由眼睛之上至枕骨、直接與腦部接觸的骨群，亦稱為頭蓋骨；面顱骨是由眼睛開始向下至下顎骨之骨群，又稱為顏面骨。頭蓋骨與顏面骨彼此嚴密地組合，構成強固的形體，以保護脆弱的腦部組織以及眼、鼻、口、耳等器官。

頭骨的全形是由二十三塊大小、形狀不一骨骼構成，這些骨骼固定成一個不可動的整體，除了下顎骨之外，它是唯一可動的骨骼。頭蓋骨總計有六種八塊，頭蓋骨的前端是一塊前額骨，上方是二塊顱頂骨，後方是一塊枕骨，兩側各有一塊顳骨，另外是蝶骨一塊、篩骨一塊。蝶骨橫貫腦顱底，被固定存顴骨、顳骨間，只有蝶翼呈現於顴骨弓內側，隱藏於顳肌之內，因此不直接影響外觀。篩骨位於前額骨與蝶骨之間，不見於骨表，故蝶骨與篩骨不加以說明。

顏面骨總計有八種十四塊，直接影響外觀的有四種七塊，分別為眼窩內側的鼻骨二塊、眼窩下至齒列的上顎骨左右各一、眼窩外下方的顴骨左右各一，頭部唯一可動的下顎骨一塊。另外不直接影響外觀，不加以說明的有眼窩內的淚骨二塊、鼻腔內的犁骨一塊及下鼻甲骨二塊、　骨二塊，也是四種七塊。

前額骨平展而凸起，　構成臉龐上段寬廣的基礎，從側面看前額骨好像覆蓋著眼窩的上部。　臉龐中段由眼窩至齒列之間，兩眼窩之間有二片不正長方形骨板是鼻骨，構成鼻背基礎，鼻骨之外眼窩之下的上顎骨斜向後方，上顎骨下端的十六顆牙齒呈馬蹄狀排列，上顎骨之外的顴骨向外平展而凸起，形成臉龐中段寬度，顴骨之下上顎骨外側的「大彎角」是頰凹的開始，臉頰因此有凹陷感。

下顎骨是臉龐下段收窄的基底，下顎骨以粗壯的骨骼延伸到後上方形成下顎枝，下顎枝上端作分叉狀，分叉的後部上端呈顆粒狀，在左右顴骨下顎窩中轉動自如，此為頭部唯一可動的「下顎關節」。

「頭骨的分解構造與外在形象」先從上部體積較大的四塊頭蓋骨（1.前額骨 2.顱頂骨 3.枕骨 4.顳骨），再從構成顏面基礎的四塊顏面骨（5.鼻骨 6.上顎骨 7.顴骨 8.顎骨）開始。

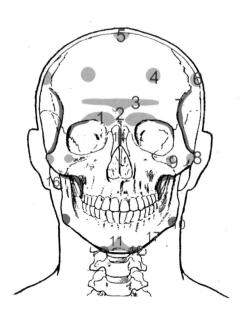
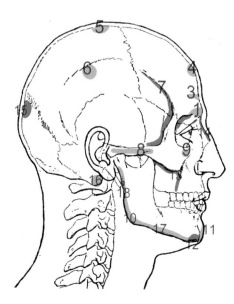

◀ **直接影響體表的骨點**

1. 眉弓隆起　　10. 下顎角
2. 眉間三角　　11. 頦粗隆
3. 額溝　　　　12. 頦結節
4. 額結節　　　13. 大彎角
5. 顱頂結節　　14. 鼻骨
6. 顱側結節　　15. 枕後凸隆
7. 顳線　　　　16. 乳突
8. 顴骨弓　　　17. 下顎體底
9. 顴突隆　　　18. 下顎枝後緣

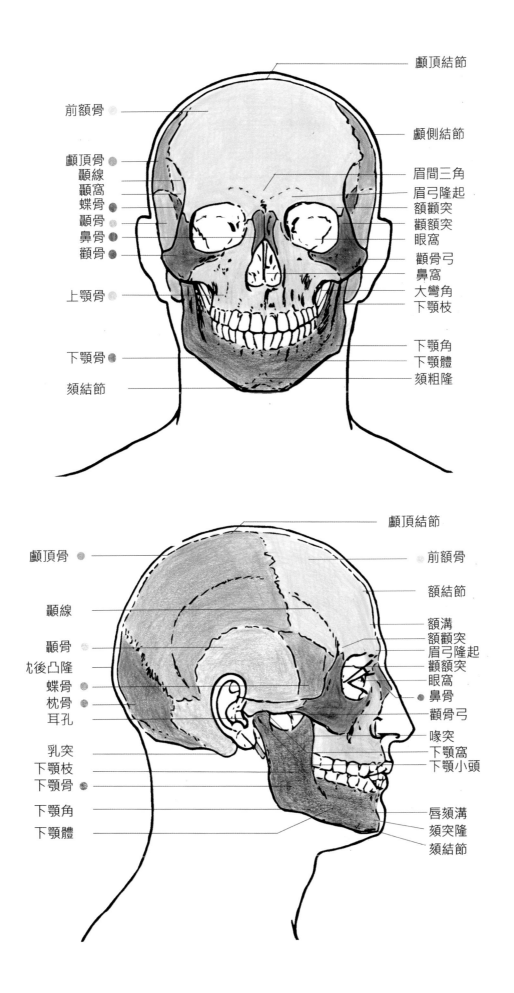

顱頂結節

前額骨

顱頂骨
顳線
顳窩
蝶骨
顴骨
鼻骨
顎骨

上顎骨

下顎骨

頦結節

顱側結節

眉間三角
眉弓隆起
額顴突
顴額突
眼窩

顴骨弓
鼻窩
大彎角
下顎枝

下顎角
下顎體
頦粗隆

顱頂結節

顱頂骨

顳線

顳骨
耳後凸隆
蝶骨
枕骨
耳孔

乳突
下顎枝
下顎骨
下顎角
下顎體

前額骨

額結節

額溝
額顴突
眉弓隆起
顴額突
眼窩
鼻骨
顴骨弓

喙突
下顎窩
下顎小頭

唇頦溝
頦突隆
頦結節

## 1. 前額骨：鼻骨、眼窩之上的骨骼

位於頂前部直接與腦部接觸的骨骼，從正面看它略成貝殼狀，從側面看前額骨覆蓋著眼窩的上部，由正下方往後上分別與鼻骨、上顎骨、顴骨、蝶骨、顱頂骨相鄰。前額骨下部延伸至眼窩與眉間，側面突然轉折成太陽穴的面、頂面則平順的與顱頂骨相接。左右對稱，外表有局部的凹凸起伏。

額結節——在黑眼珠內半垂直上方的額結節是低微的丘狀隆起，它是頂面與縱面、正面與側面的過渡，幼兒及女性額結較顯著。額結節縱向高度在眉頭至頭頂二分之一處。

眉弓——眼窩之上的上眼眶骨在平視或俯、仰視時皆呈弓型，故名「眉弓」，外表為眉毛生長處，眉頭略藏於「眉弓隆起」下收處，再上揚至縱面，至眉峰處斜向外下，眉峰位於外眼角上方。

眉弓隆起——位於眉頭上方，粗短的隆起似橫放的瓜子。前突起的「眉弓隆起」是防止陽光、汗水直接侵襲眼睛的機制，因此戶外勞動較多的男性眉弓隆起明顯
它是保護眼睛。前突起的「眉弓隆起」造成男性側面額頭形體斜向後上，因此男性眼睛較深陷，女性的「眉弓隆起」不明顯、額結節隆起，因此額較垂直。

眉間三角——左右「眉弓隆起」之間較為平坦的倒三角形小平面，「眉弓隆起」愈明顯者「眉間三角」也愈明顯。

額溝——「額結節」與「眉弓隆起」之間的骨面凹陷成溝狀，稱為橫向額溝，額溝與「眉間三角」合成「T」形凹痕。前額骨中央的縱向凹痕是縱向額溝。

眶上緣——眼窩的外上方形成銳利邊緣處特別命名為「眶上緣」，銳緣是既不防礙眼球活動、又能含住眼球的機制。眶上緣在體表呈現為「瞼眉溝」，是眼眶骨與眼球的分界，「瞼眉溝」內圓外斜，它反應出眼窩上緣的形狀。瘦子、老人因脂肪減少，眶上緣明顯；西方人臉部凹凸起伏明顯，「瞼眉溝」很年輕時就出現；東方人眼皮飽滿，年輕時僅呈淺凹，但是眼睛下視時凹痕變明顯。

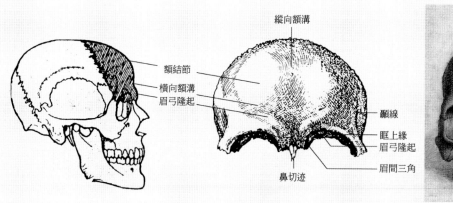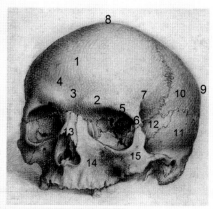

▲ 杰拉德・範・德・古赫特（Gerard van der Gucht）和雅各布・席恩沃特（Jacob Schijnvoet）的解剖圖。

| | | | |
|---|---|---|---|
| 1. 前額骨 | 5. 眶上緣 | 9. 顳側結節 | 13.鼻骨 |
| 2. 眉弓隆起 | 6. 額顴突 | 10.顱頂骨 | 14.上顎骨 |
| 3. 眉間三角 | 7. 顳線 | 11.顴骨 | 15.顴骨 |
| 4. 橫向額溝 | 8. 顱頂結節 | 12.蝶骨 | |

▲ 美國畫家安東尼・萊德（Anthony-J.Ryder）的素描，眉上方的「眉弓隆起」、「眉間三角」清晰可見，耳前的三角暗調是咬肌的位置，它的上緣是「顴骨弓」隆起。

| | | | |
|---|---|---|---|
| 1. 眉弓 | 3. 眉間三角 | 5. 眶上緣 | 7. 顳線 | 9. 額結節 |
| 2. 眉弓隆起 | 4. 橫向額溝 | 6. 額顳突 | 8. 顳窩 | |

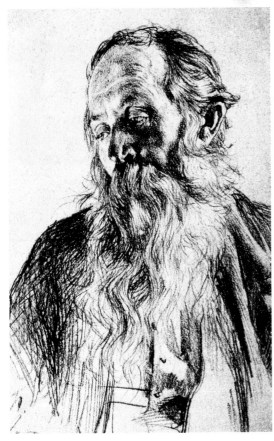

▲ 門彩爾（Adolpyh VonMenzel）素描
世界著名素描大師，德國十九世紀成就最大的畫家之一。眼皮上的「瞼眉溝」是眼球和眉弓骨的分面線，由於眉弓骨下緣內圓外直，因此「瞼眉溝」亦同。

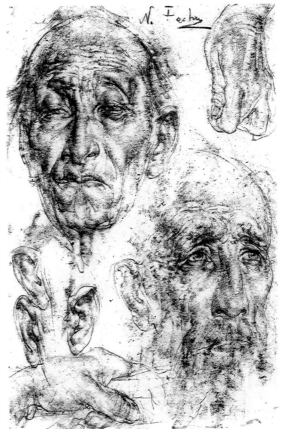

▲ 費欣（Nikolai Fechin）作品
「瞼眉溝」與眼袋溝之間是眼之丘狀面，老人因長期的額肌收縮而眉毛上移、額上橫紋密佈。

額顴突——上眼眶骨之外下端收窄並與顴骨相接成不動關節， 此收窄處為前額骨的顴突，故名為「額顴突」，相接的顴骨處則是「顴額突」。瘦子、老人的「額顴突」、「顴額突」皆顯現於體表，「額顴突」、「顴額突」之外緣為「顯線」。

顯線——顯線由眼睛外面向後上延伸，它起於顴骨向上的「顴額突」與上眼眶骨外下端的「額顴突」之外緣， 是顯窩的前緣，瘦子與素食者「顯線」與「顯窩」較明顯。

 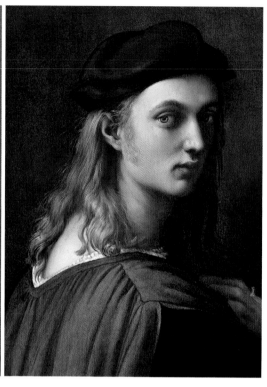

▲ 米勒（Jean-Francois Millet,1814-1875）——
《路易絲‧安托瓦內特‧費爾登
（Louise-Antoinette Feuardent）》
女性的額結節較隆起，眉弓較平滑，因此前額較垂直圓隆，眼窩飽滿，眼眉上下距離較遠。

▲ 拉斐爾——《自畫像》
男性的眉弓明顯隆起，額結節不明顯，因此前額直而後斜，前額骨中央隱約的灰調是縱向額溝，近眉間處有倒立的「眉間三角」，眼窩凹陷，頭部較稜角化。

## 2. 顱頂骨：頭部最高、最寬點在其上

位於腦顱頂部，略成四方形的扁平骨。由前而後分別與前額骨、蝶骨、顳骨、枕骨相鄰。左右對稱，外表有局部的起伏。

顱頂結節──是頭顱最高點，左右顱頂骨會合處前部近前額骨位置上的圓丘狀隆起是「顱頂結節」。由正側看，它在耳前緣的垂直線上。在醫學解剖上並沒有「顱頂結節」的命名，但在造形美術上有它的必要性，故筆者定名之。

顱側結節──醫學解剖中顱頂骨中央的圓丘狀隆起名為「頂結節」，但是，左右二塊顱頂骨會合後，醫學解剖中的「頂結節」在正前視點的腦顱兩側最寬處，因此筆者在造形美術中改命名為「顱側結節」。男性顱側結節較明顯，它的高度位置在耳上緣至顱頂的二分之一處，橫向位置在正側面的耳後緣垂直線上。

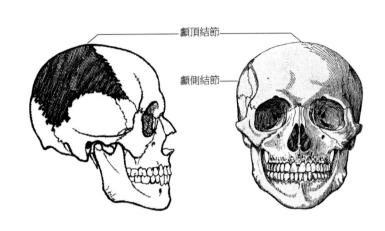

顱線──銜接前額骨顱線，是顳凹的上緣，為顳肌起始處。

▲ 列斯特閣夫素描
以明暗分出頂面與縱面，額前呈灰調、顱頂較亮，分界處的額結節依稀可見。

◄ 瓦洛佳素描
以明暗分出正面與側面，額結節是正與側的轉彎點，之下經眉外側、眶外角、顴突隆、下巴外側。側面的頂縱分界前段清楚、後段為深色頭髮掩蓋。

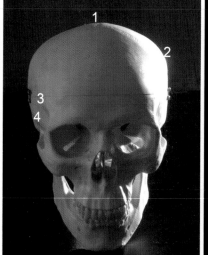 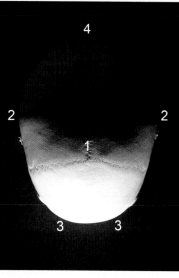

▶ 平視時顱側結節在
耳上緣或眉頭至顱頂
二分之一處。

1. 顱頂結節
2. 顱側結節
3. 顳線
4. 顳窩

◀ 俯視圖中顯示左右
額結節、左右側結節
與枕後突隆共同圍成
頭顱的五邊形。顱頂
結節位置較顱側結節
前，從全側視點觀
看，顱頂結節位置在
耳前緣垂直上方，顱
側結節在耳後緣垂直
上方。

1. 顱頂結節
2. 顱側結節
3. 額結節
4. 枕後突隆

▲ 達魯（Jules Dalou, 1838-1902）──《奧特爾花園（Jardin desserres d'Auteuil）裝飾》
上端的男子幾乎是頭部正面向著觀看者，頭髮在顱側結節處開始向內修短。俯身向下的男子，露
出部分的臉及下巴，因此枕後突隆隱藏，僅呈現腦顱的前半段，由顱側結節開始向前收窄。

## 3. 枕骨：於耳垂等高處與頸會合

位於腦顱後下部，仰臥時著枕處。上與顱頂骨、側與顳骨相鄰，下與第一頸椎形成可動關節，以行使頭顱的俯仰運動作。

枕後凸隆——在腦顱後面，仰臥時枕之上方，是腦顱最後凸的地方，高於耳上緣水平二公分處。

枕外粗隆——在腦顱後下面的粗糙隆起處，是斜方肌的起始處，光頭者此處凹凸較明顯。

枕骨大孔——在腦顱、枕骨底部，為脊柱與腦之通道。

關節髁——枕骨大孔兩側有二個關節髁，它與第一頸椎形成關節，主掌頭部俯仰運動。

枕頸凹陷——枕骨下部與斜方肌交會處在頸後有明顯凹陷，約在耳之下的水平，頭骨至此轉為頸部。側面視點的頭顱輪廓，在枕後凸隆之下內收至「枕頸凹陷」後，再向後逐漸隆起軀幹與銜接。頭部外側的起伏是：自「顱側結節」與「枕後凸隆」連線之下向內收至「枕頸凹陷」，再向外隆起。

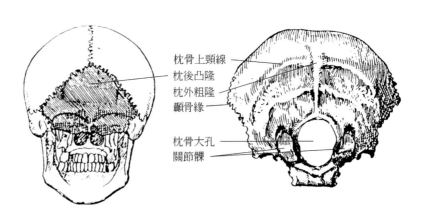

枕骨上頸線
枕後凸隆
枕外粗隆
顳骨緣
枕骨大孔
關節髁

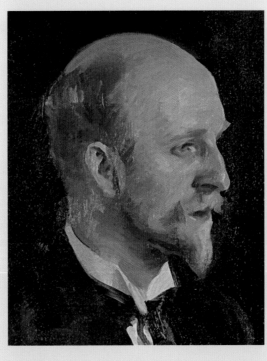

◀ 薩金特
（John Singer Sargent, 1856
-1925）——《男子肖像》
遠端輪廓線上，前額上轉至顱頂的隆起處是「額結節」的位置，顱上最高的隆起點是「顱頂結節」，腦後隆起點是「枕後凸隆」，畫中描繪的是年長男子，隨著年歲增長，肌膚下垂，「枕後凸隆」轉折逐漸不明顯。

◀ 具有正投影的人頭圖像，摘自皮埃羅·德拉·朗西斯卡（Piero della Francesca, 1415-1492），《希望書》，第三冊，圖十四局部。他是義大利文藝復興初期畫家，也是位數學家和幾何學家。

## 4. 顳骨：太陽穴的基底

位於腦顱兩側，左右各一，
形成顳窩、太陽穴的基底。
由前而後分別與顴骨、蝶
骨、顳頂骨、枕骨相鄰。

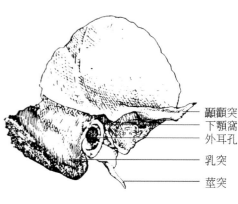

顳顴突——由耳孔向前的
「顳顴突」與顴骨的「顴顳
突」相接形成「顴骨弓」，
「顴骨弓」懸空呈骨橋狀，

顳顴突
下顎窩
外耳孔
乳突
莖突

向內與腦顱有二、三指距離。肥厚的咬肌附著於顳窩經「顴骨弓」內側後止於下顎骨。「顴骨弓」是臉
側主要的隆起，是額側與頰側的分面處。橫向的「顴骨弓」在中間開始內收向耳孔，中間最突起處名為
「顴骨弓隆起」，從正面視點觀看，臉部最寬的位置在「顴骨弓隆起」處，男性與老人或瘦子的「顴骨
弓」較顯著。

外耳孔——「顴骨弓」後下面有外耳孔，頭部描繪時應注意外耳門與「顴骨弓」、耳殼的關係。耳前緣
與下顎骨後緣同斜度，下顎骨後緣延伸線向上經過耳殼前三分之一處。

下顎窩——外耳孔前的向上凹窩是「下顎窩」，它與下顎骨的「下顎小頭」形成頭部唯一可動的「下顎
關節」，「下顎窩」前面的結節是阻止「下顎小頭」前滑、脫位的機制。

乳突——顳骨下部的乳突向下成乳頭狀突出，在耳垂後上面，此為胸鎖乳突肌停止處，年齡愈大乳突愈
明顯。

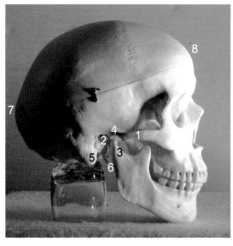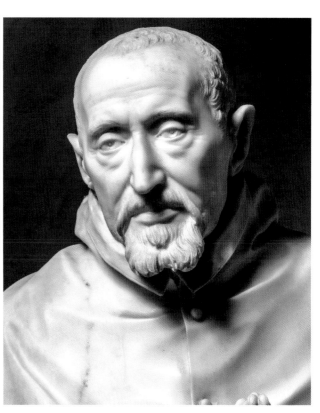

▶ 柏尼尼（Bernini,1598-1680）——《樞機
主教 Roberto Bellarmine 像》
老人肌肉、脂肪層較薄，顴骨、顴骨弓明
顯。顴骨弓上面是顳窩，顳窩前面有顳線。

1. 顳顴突
2. 外耳孔
3. 下顎小頭
4. 下顎窩
5. 乳突
6. 莖突（與體表無
   關）
7. 枕後凸隆
8. 額結節

## 5. 鼻骨：與鼻軟骨共同形成鼻部

兩眼窩之間、左右各一的不正長方形的骨板就是鼻骨，它上接於前額骨鼻部，外接左右上顎骨額突，構成鼻背硬部的三角形隆起。它的長度不到鼻樑中部，下方是鼻窩的凹部，凹部前面有鼻軟骨的遮擋，形成鼻部的基底。鼻骨大者鼻根高，鼻骨小者鼻根低，男性的鼻較女性高。

鼻額角——鼻骨與前額骨鼻部會合成鼻額角，是鼻部在兩眼間的凹陷，又名鼻根。

鼻唇角——鼻小柱與人中會合成鼻唇角，側面的鼻唇角與鼻翼溝距離太近就無法表現出鼻頭依附在牙齦上方的弧面上。

鼻型——鼻骨決定鼻樑形狀，鼻軟骨決定鼻頭形狀，鼻骨下端特別隆起的是駝峰鼻，鼻骨下端較低陷的是馬鞍鼻；鼻中柱長者鼻頭長、翼腳高，是鷹勾鼻；鼻中柱短者鼻頭短、翼腳低，是朝天鼻。

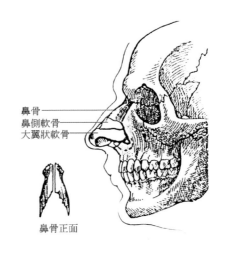

鼻骨
鼻側軟骨
大翼狀軟骨

鼻骨正面

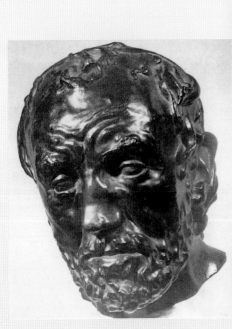

▲ 羅丹作品——塌鼻子的老人

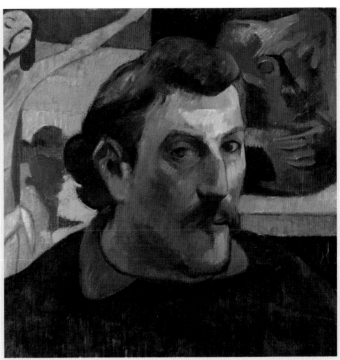

▲ 高更（Paul Gauguin, 1848-1903）——《自畫像》

## 6. 上顎骨：口上部的骨骼

位於鼻骨之外、眼窩之下與顴骨之間，向下延伸至齒列，左右各一，出生時已合為一體。上顎骨分三個方向延伸：

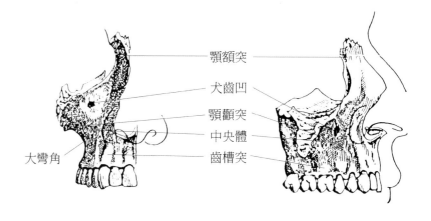

顎額突
犬齒凹
顎顴突
中央體
大彎角
齒槽突

**額突**——由中央體向上突經鼻骨側面後延伸至前額骨下緣，此細長面是「額突」，它介於眼窩與鼻骨之間，因與前額骨相銜接而得名。

**顴突**——中央體向外突至眼窩下與顴骨內下相銜接，此處名為「顴突」。

**齒槽突**——中央體向下突成齒列，以下成堤防狀隆起，左右銜接呈馬蹄狀齒槽以收容牙根，故名為「齒槽突」，完全發育的成人上排有十六顆牙齒。

另外，上顎骨中央體延展至眼窩下壁，中央體由內上向外下稍呈凹陷，骨體外下緣為「大彎角」，「大彎角」之下是「頰凹」的上緣，「頰凹」在瘦人、老人的臉上最明顯。

▲ 達文西——《被吉普賽人戲弄的男子》
1490 年左右，達文西開始描繪怪誕人物，他俏皮地扭曲人的比例，創造另一種特殊形象，1493 年這張畫在一群老人中間的是一位古典形象的側身老人，他下唇突於上唇，這是長者在顳顎關節磨損後的樣貌。被四位吉普賽人圍住他，左邊是帶著頭巾、有著凸出的下巴者正在嬉笑；他身後那位在仰天大吼，右邊側著臉的下唇突出，他的後面這位有張陰沈的臉。達文西如此描繪不同人的臉型、表情與姿態，畫面更加生動也具說服力。

▶ 奧夫夏尼科娃作品
上顎骨外下緣的「大彎角」在瘦人、老人的臉上最明顯，「大彎角」之外是頰凹。

## 7. 顴骨：臉部最重要的隆起

位於上顎骨、前額骨、顳骨間的錐狀骨，左右各一，構成面頰上重要的突出，是保護視覺器官的安全措施。顴骨分別向五邊突起，因此分成五部位說明。

顴額突——在眼窩與顳窩間，是顴骨向上突起的部位，由於上端與前額骨的「額顴突」會合成不動關節，故名為「顴額突」。顳線是由「顴額突」、「額顴突」外側向上延伸至顳骨，瘦子及老人的顳線較顯著。

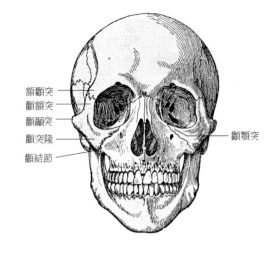

顴顳突——在顴骨側面，是顴骨向後突起的部位，它與「顳顴突」共同構成顴骨弓，故名為「顴顳突」。

顴頸突——顴骨沿著眼窩外下面向內延伸，它與上顎骨會合處名為「顴頸突」。

顴結節——顴骨下端呈結節狀的隆起，此為咬肌起始點。

顴突隆——臉部重要的隆起，遠端的「顴突隆」，以七三視點來看最為明顯，它在顴骨體中央，瘦子特別明顯，中年後肌膚下垂顴突隆變大。

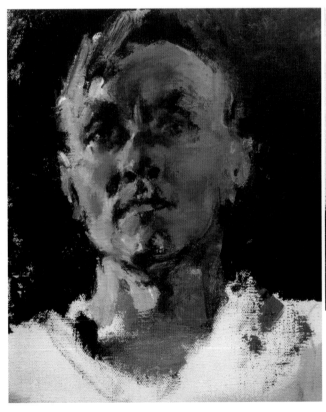

▲ 尼古拉・費欽（Nicolai Fechin）
美籍俄裔大師畫家，後來移民到美國，他的藝術融合了學術和藝術創造性。畫中突起的顴骨襯托出全正面的臉龐是顴骨處最寬、額次之、下巴最窄。

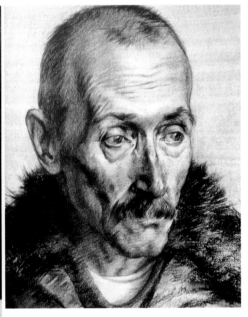

▲ 多力斯基素描
眼睛外下方的是顴骨隆起，由顴骨向後延伸的是「顴骨弓」的隆起，鼻翼外側的暗調是「大彎角」的表示，也是頰凹的前緣，額側的暗調是顳窩前緣的「顳線」。

## 8. 下顎骨：臉下部的基底

它是唯一與頭顱分離的骨骼，是顏面中最大、最堅硬的的骨骼，也是頭部唯一可動者，形成顏面的下部輪廓。骨中央橫向部分為下顎體、兩側向上的是下顎枝。

下顎體——下顎骨橫向部位為下顎體，上緣的齒槽突以收容十六個牙根，左右合成馬蹄狀，下緣稱為下顎底。從底面看略呈「V」形，臉部自顴骨之下收窄至此。

頦粗隆——下顎體中央下部的「人」字形粗隆，稱為「頦粗隆」，「頦粗隆」是舉頦肌附著處，它與骨骼、肌肉、表層會合成體表的「頦突隆」。

頦結節——頦粗隆的下端兩側的結節稱為「頦結節」，是下巴至頰側的轉角。男性頦結節顯著，下巴較寬而方；女性頦結節不明，下巴小較圓。

下顎枝——下顎體兩側向上延伸部分是下顎枝，耳前緣斜度與下顎枝後緣斜度同，下顎枝後緣的延伸線經過耳殼的前三分之一處。

下顎小頭與喙突——下顎枝上端分成前後兩叉，前為「喙突」、後為「下顎小頭」；「喙突」為顳肌停止處，「下顎小頭」與顳骨耳孔前的「下顎窩」會合成頭部唯一可動的「顳顎關節」。人體關節全然地以機械原理來完成活動，因此下顎關節必需藉著肌肉的驅動，才能產生活動，關節的形狀全然反應該處的運動模式。

下顎角——下顎體與下顎枝交接處稱為下顎角，交角隨年齡而有變化，初生嬰兒口部尚未發揮咀嚼、言語、表情功能，因此角度較大，幾呈曲棍狀，成人約在 120° 至 125°，老年人因牙齒脫落齒槽萎縮，角度又大於 125°。另外長臉者下顎角角度較大，短臉者角度較小，男性下顎骨較大，下顎角明顯，女性下顎角則較不明顯。

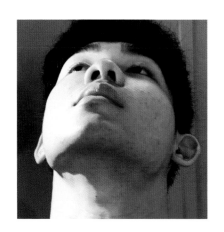

▲ 頭部仰起時，頸後薦棘收縮、胸鎖乳突肌被拉長，底縱交會的下顎骨底形狀清晰。

▲ 頭部側轉時，這邊的胸鎖乳突肌收縮隆起，下顎枝、下顎角突出，變得很明顯。

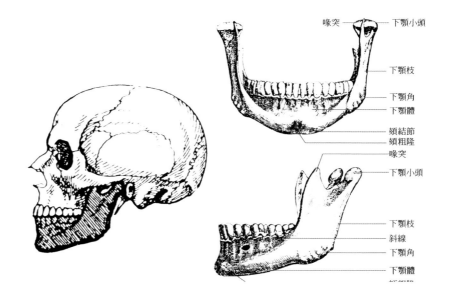

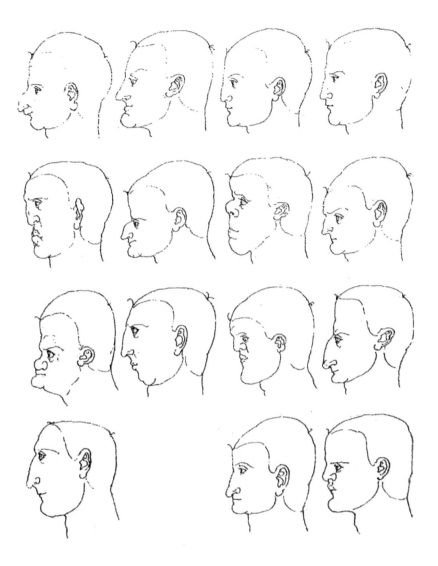

◀ 圖1　杜勒描繪的十五種側面
結構是相同的，但是，局部的差異組合
成不同的外貌。側面的臉分為五種：直
面型、凸面型、凹面型、上凸下凹型、
上凹下凸型。大致上第一列右圖是直面
型，第三列左二是凸面型、左一是凹面
型，第二列左一是上凸下凹型，第一列
左二是上凹下凸型。

◀ 圖2　李象群作品
隨著年齡的增長，顳顎關節磨損、下巴
逐漸上移，臉型漸方，顯得較年輕時威
嚴。這尊頭像下巴前方頦突隆、頦結
節、唇頦溝都很發達。
老人肌膚鬆弛、臉頰下墜後，瞼眉溝、
眼袋溝、鼻唇溝、口角溝一一呈現，作
品頗具塑造感。

◀ 圖3　薩拉耶娃素描
素描中人物之姿勢、神態生動刻畫，額
結節、顴骨、顴骨弓、咬肌、下顎骨等
解剖結構皆準確描繪。

# 三、頭部肌肉與體表變化

頭部的骨骼分為兩種： 一種是眼睛之上、與腦顱直接接觸的頭蓋骨，另一種是眼睛之下、覆於顏面的顏面骨。而頭部的肌肉亦分為顱頂肌與顏面肌兩種。頭骨上端直接披覆著肥厚的帽狀腱膜，它緊貼大部分的腦顱， 因此骨相一一反應於體表。肥厚的腱膜作用在保護腦顱，它不會收縮、不牽動表層皮膚、不會產生皺紋， 所以，禿頭的人顱頂特別光亮服貼。腱膜之前端銜接額肌、後銜接枕肌、兩側銜接顳肌、顳肌之外有耳肌，肌肉中的枕肌不影響外觀， 耳肌幾乎完全退化，僅有極少數人的耳朵可動。額肌隨著表情而牽動表層，產生皺紋改變體表， 顳肌充實顳凹並隨著咀嚼而蠕動， 因此顱頂肌肉中僅有額肌、顳肌需再加以說明。

顏面肌肉又稱為表情肌，肌肉大多聚集眼、鼻、口裂等裂孔周圍，其中以主導口裂活動的肌肉最多、最複雜，其次是眼裂、鼻子等肌肉。口唇周圍有豐滿的輪狀肌，覆蓋了上下顎骨的大範圍，做口裂閉鎖運動；齒列兩側的頰凹是留給活動口唇、使得口產生不同運動的肌肉之空間； 而下顎關節的運動是由太陽穴上的顳肌與頰側咬肌所主導。眼球被深埋於眼窩之中，外面的輪狀肌附著在眼窩周圍，做眼裂閉鎖運動； 眼裂的開啟是由眼瞼內的提眼簾肌為主、上方的額肌亦相助。鼻骨與軟骨基底之外的肌肉，做壓鼻、擴鼻等動作。

臉部面積雖然不大，肌肉直接牽動眼、眉、口、鼻產生各種表情，在體表引起隆起、凹陷、皺褶等。以下依序說明眼眉、鼻、口唇、咀嚼…之相關肌肉。

人體的肌肉常保持舒適的半鬆弛狀態，當肌肉轉為緊張收縮時，起點與止點距離拉近，起止間的肌纖維隆起，在此時與它相對位置的另一邊肌肉便被拉長變薄。這種收縮隆起與拉長變薄的肌肉關係稱為拮抗關係，緊張收縮側肌肉的表層顯得臃腫、多皺褶，拉長伸張側的表層顯得較平順、細薄。

和軀幹、四肢比起來，臉部的表皮層較薄而細緻，由於各人所面臨的情境不同，牽動的肌肉不同，在體表留下不同的紋路，情境過後，肌肉回復到半鬆弛狀態時，紋路也就消失了，這種隨之消失的紋路稱之為「動態皺紋」。然而年歲漸長，體表逐漸留下無法回復的皺紋，表情再生時，皺紋更加深刻，表情消失時，皺紋變淺但仍存在，這種不會消失的皺紋是「靜態皺紋」，它是自我生活記錄，因此也有所謂的"人到了四十歲就得為自己的容貌負責"之說。

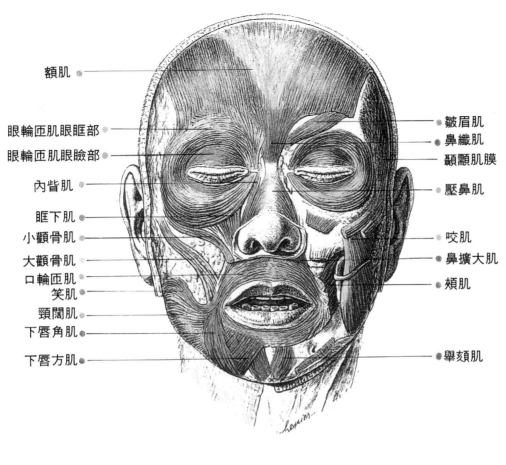

額肌

眼輪匝肌眼眶部
眼輪匝肌眼瞼部
內眥肌
眶下肌
小顴骨肌
大顴骨肌
口輪匝肌
笑肌
頸闊肌
下唇角肌
下唇方肌

皺眉肌
鼻纖肌
顳顥肌膜
壓鼻肌
咬肌
鼻擴大肌
頰肌
舉頦肌

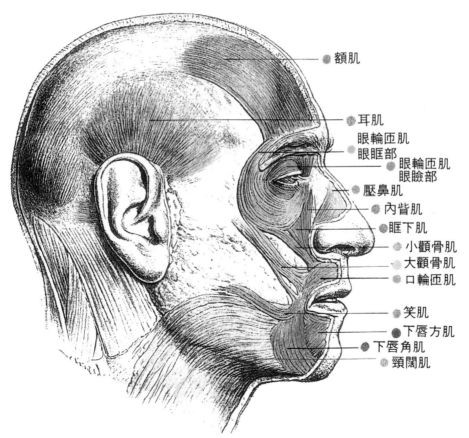

額肌

耳肌
眼輪匝肌
眼眶部
眼輪匝肌
眼瞼部
壓鼻肌
內眥肌
眶下肌
小顴骨肌
大顴骨肌
口輪匝肌
笑肌
下唇方肌
下唇角肌
頸闊肌

 **眼眉及周圍肌肉**

眼球藏於眼窩之中，眼輪匝肌附著在眼窩周圍、壓制著眼球；額肌在前額骨上，下端與眼輪匝肌、降眉間肌交錯，它可以拉提眉毛、眉間；皺眉肌在裡層，由外上斜向眉間。

## 1.眼輪匝肌：圍繞眼球及眼眶的肌肉

眼輪匝肌的範圍很大，上端附著在前額骨並與額肌交錯、覆蓋住皺眉肌，下端依附在下眼眶骨上，蓋住上唇方肌的起始處，外側依附在眼眶骨外緣，內側延伸至鼻根側面。它是環繞眼裂周圍的輪走肌，分眼瞼、眼眶二部。

- 眼瞼部在內圍，是活動頻率高的部分。分上下兩股，皆起於眶內緣，沿上下眼瞼表面外行，至外眼角相接後，停止於眶外緣骨面，收縮時可使眼裂輕閉。而眼裂的開啟是由眼瞼內的提眼簾肌為主、上方的額肌相助。

- 眼眶部在外圍，活動頻率較少。起於眼白內側韌帶，沿眶上緣向外行，繞至眶下緣後內行，停止於眼瞼內側韌帶；肌上半部收縮時可助瞼裂緊閉、引眉向下、拉平額部皺紋；肌下半部收縮時可吊起下眼瞼，瞼下生凹紋，如瞇眼的表情。全部收縮時，出現向內皆集中的放射狀皺紋。

- 眼輪匝肌的拮抗肌是額肌，當眼輪匝肌收縮時，額肌被向下拉，額部皮膚變得光滑、額之骨相清楚。當額肌收縮時，眼輪匝肌被上拉，此時表層依附著眼球、眼眶骨，眼範圍凹凸起伏更明顯。隨著年齡增長，眼輪匝肌與額肌交界處形成最下一道額橫紋；眼輪匝肌的下緣在眼袋下緣，眼袋溝內斜外圓是眼窩下緣的形狀，肥胖者或老人眼袋溝則內外皆圓。

- 消瘦者或中年後在眼球和上眼眶骨之間有「瞼眉溝」，「瞼眉溝」是眼球與眼窩的分面線，溝紋反應出眼窩上緣內圓外斜的形狀。西方人由於五官更立體，眼睛深陷，「瞼眉溝」在靜時就呈現。

- 「瞼眉溝」與「眼袋溝」環繞出眼範圍的丘狀面，丘狀面以黑眼珠為最高點。最高橫軸由內眼角經黑眼珠至眶外角，最高縱軸由眉峰向內下斜至黑眼珠，再垂直至「眼袋溝」。

- 眼部活動量少、脂肪層厚者多呈單眼皮；眼部活動量多、脂肪層薄者，瞼緣上常呈皺褶，此皺褶俗稱雙眼皮，又名「瞼上溝」；眼睛常下視者，由內眼角向外下方也呈皺褶，名「瞼下溝」。

- 眼輪匝肌是輪走肌，收縮時產生放射狀皺紋，但是，眼裂呈長型，而眼睛內側有高起的鼻樑、之上有隆起的眉弓，所以，皺紋最早發展的是向外的魚尾紋，魚尾紋在眼角處劃分成向上、向下兩方向，其它部位的皺紋較晚生成。

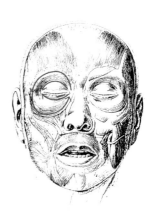

▶ 眼輪匝肌肌纖維以輪走狀的模式繞行眼裂，收縮時由眼裂發出放射狀皺紋，由於內側有高起的鼻部，因此外側皺紋較明顯。

- 緊閉的眼裂時，四周的皺紋皆導向兩眼之間，鼻根的橫紋是雙眉壓低的表現，眉間的縱紋是皺眉肌拉向內下；眼輪匝肌用力收縮時，由內眼角沿著眼裂產生射狀的皺紋。

- 瞇著眼時，雙眉壓低較上眼皮浮腫，下部眼輪匝肌拉長上移，眼瞼部向上收縮，隆起的眼瞼部與拉長的眼眶部之間形成溝紋。

- 雙眼瞪大眉上移時，額生橫紋，眉眼間距離拉長，表層拉平，眼球與眉弓骨交會處微現。

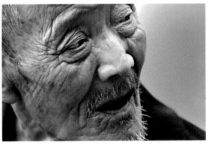

▲ 老人的眼窩凹陷，眼球與眉弓骨間的瞼眉溝深陷，瞇眼凝視時眼輪匝肌範圍收窄。由於肌膚鬆弛累積成眼裂上下的同心圓溝紋，外眼角的放射狀魚尾紋延伸至額側、顳部。

▲ 羅丹與阿道夫・門采爾（Adolfvon Menzel）作品分析
削瘦長者的解剖結構清晰，眉弓骨、眼輪匝肌範圍呈現，眼輪匝肌下緣亦即眼袋下緣，它內直外圓，雕像中清楚表現。老人的顳線、額顳突、顴骨、顴骨弓、大彎角一一生動描繪。
素描中老人的眼輪匝肌下緣內直外圓，顴骨、顴骨弓隆起，瞼眉溝、鼻唇溝、額頭橫紋一一呈現。

## 2. 額肌：上拉眉毛、眼皮的肌肉

額肌的範圍很大，位於前額，是一塊薄薄四邊形的肌肉，肌纖維是縱向的，肌肉收縮時產生橫向皺紋。它的上端與與顱頂腱膜銜接，纖維向下與表面筋膜緊密相連，向下止於上顎骨之額突、鼻骨及眉弓之外皮，兩側向太陽穴稀疏延伸。

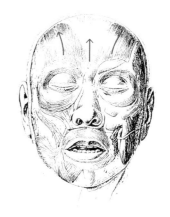

▲ 額肌的縱向肌纖維收縮時，眉毛位置上移、眼眉距離拉長，眉毛上移後在額部擠出橫紋，眼眉距離拉長後眼球與眉骨界線呈現。

● 額肌的拮抗肌是眼輪匝肌、降眉間肌，當額肌收縮時額部產生橫紋時

——眼輪匝肌被拉長變薄，眉毛上移、眼更張開，眉眼距離拉遠，眼球、眉骨的凹凸更明顯。

——降眉間肌被拉長變薄，鼻根骨相更清楚。

● 額肌肌纖維左右分開呈「V」型，中間部位已退化成腱膜、肌纖維較少，所以，皺紋往往在中央帶產生變化。額肌的收縮直接帶動眼眉，改變眼眉的形狀。

——額肌中段常常收縮的人（例如：矮個子或常仰頭　眼看人者），眉頭上移，原本略藏於「眉弓隆起」下收處的眉頭，逐漸形成「八」字眉，眼睛在長期向內上聚焦後形成三角眼，額中央較早產生橫紋。

——如果習慣於單眉向上提者，眉逐漸一高一低，眼眉距離隨之一遠一近，眼一大一小，額肌收縮側眼大，另側則眼皮較蓋，額橫紋一多一少。

  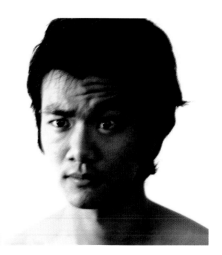

● 雙眼瞪大眉毛上移時，額部擠頭橫紋，眼眉距離拉大、上眼白呈現。

● 模特兒的眉毛較平、額中央有橫紋，是額肌中段收縮將眉頭上拉的表現。眉間的縱紋是皺眉肌收縮的表現，皺眉肌的皺紋向眉心聚集、眉頭上移，它們帶動眼皮內側肌膚，促使上眼皮輪廓呈折角狀。

● 額肌佈滿額部，它的範圍很廣，因此可以一起收縮或中央帶或單側收縮，經年累月後由外貌中即可推測此人常有的表情。模特兒額肌單側收縮，眉一高一低、一彎一平，眼一大一小、一圓一呈三角眼。

——習慣於雙眉上揚者，雙眉亦逐漸脫離眉骨，眼眉距離增大，額部橫紋早生，這也是老態的表現。

● 額部橫紋可分橫條型與波浪型，及寬型與窄型。

——眉峰高、眉毛斜度大或個性活潑常揚眉者，額橫紋趨向波浪型；眉峰低、眉毛斜度小者或個性保守表情少者，額橫紋趨向橫條型，僅在中間肌纖維較少處略為變化。

——炎熱地區或皮脂層較薄者，皺紋多而細密，寒冷地帶或皮脂層厚者，皺紋距離較寬且較少。

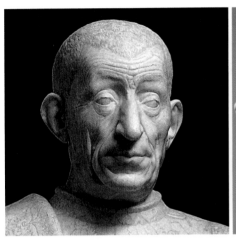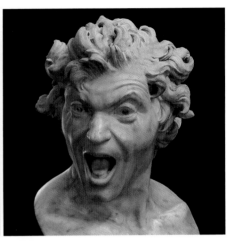

▲ 貝內底托（Benedetto da Maiano）、羅丹與柏尼尼作品分析作品

皺紋有粗大或細碎兩種，通常在生活優渥或生長在溫暖環境者，皺紋細碎，嚴寒或環境堅難者皺紋粗大。雕像中老人皺紋細緻，揚起的雙眉在額上留下「M」型的皺紋，拉開的眉眼間有眶上緣痕跡。

羅丹作品額中央深刻的皺紋是額肌用力收縮的痕跡，眉間縱向凹凸是皺眉肌向內擠壓的痕跡。

柏尼尼作品張開大嘴極力哭喊，揚起的雙眉在額上留下「M」型的皺紋，眉峰揚起最多，因此峰上皺紋最深。

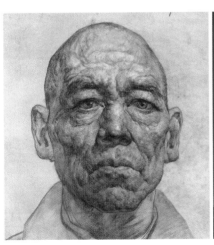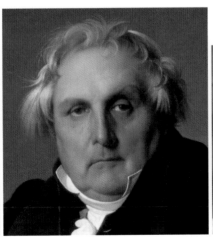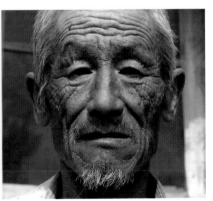

▲ 哥里塔索夫素描與安格爾作品《貝爾登肖像》分析

皺紋除了粗大或細碎，又有「M」型、「水平」型之分，一般來說表情豐富者呈「M」型、眉毛折角也大，木訥者皺紋多呈「水平」型，無表情時眉平。

安格爾作品中眉毛一高一低，可以看出畫中人平日有單邊揚眉的習慣，時間久了即使是面無表情的時，眉毛已脫離眉弓位置，高低不一的停留在那裡。

如果以手遮住安格爾作品中左臉，你看到的是陰鬱的表情，眉下壓、眼皮微蓋、口角下垂；如果遮住右臉，則是揚眉、口角上提的表情。如此可見，寫實巨匠畫中藏了好多祕密。

## 3. 降眉間肌：下拉眉頭、眼皮的肌肉

降眉間肌又名鼻纖肌，位於左右眉眼間，肌纖維是縱向的，肌肉收縮時產生橫向皺紋。它起自鼻根向上止於眉間皮膚，與額肌交錯。與額肌同樣是縱向的肌纖維，但是，額肌是將兩眉向上提，降眉間肌是將眉間下拉，因此降眉間肌與額肌中段相互拮抗，當降眉間肌收縮時下掣眉間皮膚，眉頭下移成倒「八」字眉，在鼻根、左右眼間產生橫紋，橫紋與兩眼串連，苦痛、憤怒或笑的表情時降眉間肌收縮。當額肌中段收縮時，降眉間肌拉長，鼻根、左右眼間皺紋撫平，骨相清楚，眉頭上提成「八」字眉，額中央產生橫紋。降眉間肌與皺眉肌互為協同肌，皺眉肌收縮時眉頭下壓，降眉間肌收縮更加強了眉頭的向下，它們也帶動眼輪匝肌的下縮，常收縮者眉較低沈，予人陰鬱的印象。

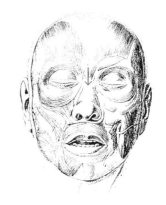

▲ 降眉間肌與額肌同屬縱向肌纖維，額肌是往上拉、降眉間肌是下壓。

▲ 讓-巴蒂斯特·卡爾波（Jean-Baptiste Carpeaux））的《烏戈利諾和他的兒子們》作品分析
降眉間肌收縮向下擠壓出的兩眼間橫紋時，眉眼距離收窄、額上橫紋拉平，烏戈利諾額上橫紋應屬年長後的靜態皺紋。又是件左右臉不同表情的作品，以手遮住他的右臉，左邊眉低沈是陰鬱哀傷的表情；遮住他的左臉，右邊挑者眉、遠眺的眼睛似乎在偵測著什麼。降眉間肌、皺眉肌收縮留下的皺紋，加深他的痛苦與徬徨。

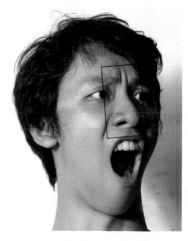

▲ 米開蘭基羅的《復仇者》又是件多重表情結合的作品，臉上拉長了皺眉肌皺紋、加深加多降眉間肌皺紋，從模特兒對照中可以看到降眉間肌極力收縮時，眼睛是無法怒張的，但是，小眼睛怎能表達怒向敵人的力度？！

## 4. 皺眉肌：由眉峰上方拉向眉間的肌肉

解剖圖中一側眼論匝肌的外圍被割除，以顯示深層的皺眉肌，左右皺眉肌呈倒「八」字型，它很長，延伸至眉峰上方，可以拉動左右眉峰間的肌膚。

- 皺眉肌起於眉間，肌纖維向外上方走，與眼輪匝肌及額肌交錯後停止於眉峰之上的外皮。眉之上的皺眉肌，收縮時將左右眉頭向內下壓，在眉間產生「I」縱紋或「L」形的皺紋。皺眉肌肌纖維收縮時抓著表層向內下，因此在體表形成整排的「く」形凹痕，「く」形的尖端指向眉間的起點。常皺眉者，中年後皺眉肌範圍呈下凹狀，眉間有縱向溝紋。

- 降眉間肌是皺眉肌的協同肌，當皺眉時眉頭下壓，此時降眉間肌亦收縮，在鼻根處擠出橫紋。而皺眉肌與額肌是相互拮抗的，當額肌收縮兩眉上移時是無法皺眉，當皺眉時額肌是無法收縮的。

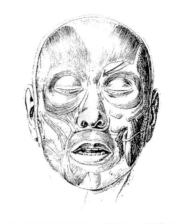

▲ 皺眉肌肌纖維是由眉峰上方斜向眉頭，收縮時間表眉的皮膚拉向眉間，因此也帶動眉頭向下。

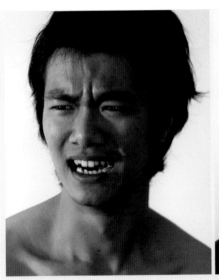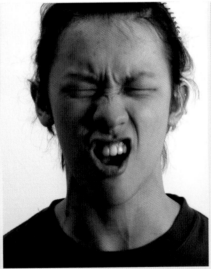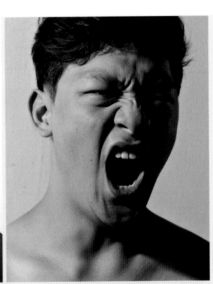

- 模特兒雙眉緊蹙，在眉間生成「儿」型溝紋。

- 同樣力度的肌肉收縮，有的皺紋粗大有的細碎，左圖模特兒皺紋粗大，中圖黑衣模特兒細碎，右圖模特兒皺紋居中。黑衣模特兒似乎突然受到重擊，眼緊閉，皮膚細緻以致眉間數條縱紋延伸到眉頭上面；鼻急縮，除了降眉間肌的橫紋外，壓鼻肌也收縮留下鼻樑上的縱紋。

- 右圖怒吼中的模特兒，肌肉收縮留下的皺紋是中圖的加強版。

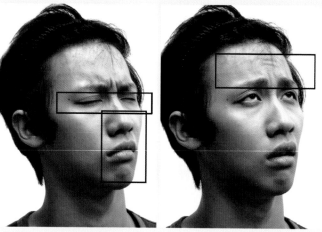

▲ 羅丹《卡萊義民》頭部特寫分析

加萊義民的頭部特寫，從對照中可以發現羅丹作品中隱藏著一個極大的祕密，羅丹以八字眉表達哀戚以及乞求上天憐憫的心情，以閉上的雙眼表達無以求助的心境，但是，八字眉是因為額肌中段收縮所形成，此時雙眼是難以閉上的，羅丹在三維空間中引入了時間因素，選取情緒流程中最代表性的片段，天衣無縫的聚集在作品中，以多重表情將情境延伸。

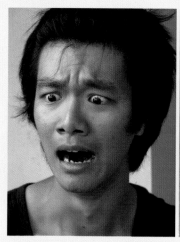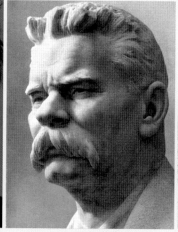

- 左圖：模特兒眉頭拉高是因為額肌中段收縮，眉頭上移也帶動上眼瞼內側上移，因此成折角狀，費欣素描中女人的左眼瞼輪廓與他相似。

- 中圖：尼古拉・瓦西列維奇托木斯基（Nikolai.V. Tomsky,1900- 1984）素描
雕像由眉頭斜向外上方的凹痕是皺眉肌的路徑，常常皺眉者易在此留下凹痕。

- 右圖：費欣（Nicolai Fechin）素描
視線帶動眼皮的活動，畫中人物的右眼視線向右上時，上眼瞼在黑眼珠處被推高，原本的上眼瞼是內圓外斜，畫中的右眼因視線而呈外圓內直；左眼視線向右上時，上眼瞼內側則呈折角狀。

# II 鼻部肌肉

鼻部肌肉分為橫部及翼部，橫部又稱壓鼻肌，在鼻樑上，翼部又稱鼻擴大肌，在鼻翼與鼻唇溝交角處。

## 1. 壓鼻肌：沿著鼻側向上的肌肉

橫部的壓鼻肌起自眼窩與鼻骨間狹長的上顎骨額突，纖維向內上橫走，止於鼻背。橫部肌肉收縮時可下壓鼻樑，使鼻樑生縱向皺紋，笑或眼睛瞇起時由內眼角向下的溝紋，常與壓鼻肌皺紋合成一體。

壓鼻肌與降眉間肌是協同肌，壓鼻肌收縮時降眉間肌往往同步收縮，不過壓鼻肌產生縱紋、降眉間肌產生橫紋，兩者紋路都經內眼角與兩眼連結，並混成一體。而橫部壓鼻肌與翼部鼻擴大肌呈拮抗關係，一方收縮另一方必是拉長。

▲ 鼻樑側的斜向肌肉是壓鼻肌，鼻翼外側的是鼻擴大肌。

## 2. 鼻擴大肌：鼻翼外側的橫走肌

翼部的鼻擴大肌起自犬齒的齒槽突隆，纖維向內上方走止於鼻翼側緣。翼部肌肉收縮可使鼻翼擴張，憤怒或笑時常見鼻擴大肌隆起，隆起的位置在鼻翼與鼻唇溝（法令紋）交角處。

鼻擴大肌與壓鼻肌呈拮抗關係，當一方收縮另一方必是拉長。

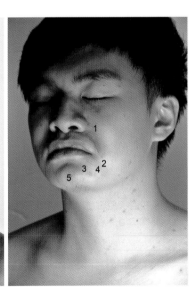

- 降眉間肌收縮時在兩眼間留下橫紋，橫紋之下的縱紋斜向壓鼻肌收縮時留下的，縱紋角上與內眼角會合。

- 鼻翼外側的鼻擴大肌，收縮時鼻翼擴大，它隆起在鼻翼與鼻唇溝會合的交角處。

1. 鼻擴大肌
2. 口角溝的位置
3. 唇頦溝
4. 口角溝 2 與唇頦溝 3 之間是下唇方肌位置
5. 頦突隆

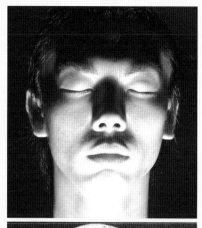

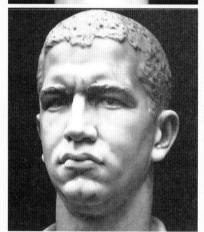

# III 口及周圍肌肉

齒列之外的「頰凹」，是為了包容活動口唇之肌肉的空間。與眼周肌肉相較，活動口唇的肌肉種類更多而分佈更廣，因此口唇表情豐富而細碎。

除了舉頦肌外，口唇周圍的肌肉的止點都在口唇、口輪匝肌。口輪匝肌可閉鎖口裂，而其它的肌肉是把口唇往不同方向拉，大顴骨肌、笑肌、下唇角肌把口角拉向外上、兩側、外下；上唇方肌把上唇的不同「點」向上提，下唇方肌將下唇外半下拉，而舉頦肌的收縮使唇似噘嘴狀。

## 1. 口輪匝肌：閉鎖口唇的肌肉

為環繞口裂周圍之輪走肌，上方與鼻底相接，下至唇頦溝，兩側越過鼻唇溝（法令紋），附著其上的肌肉可將唇周的不同「點」拉向不同方向。

● 眼轉匝肌分眼瞼部、眼眶部，口輪匝肌分內圍及外圍兩部，內圍即帶紅色的唇部，收縮時口裂輕閉。外圍延伸延伸至鼻底、唇頦溝、鼻唇溝，內外圍同時收縮時可緊閉口裂，唇突出於前方、頰凹陷、唇頰壓向齒列、唇及周圍現放射狀皺紋。口輪匝肌收縮時可產生不滿、憤怒的表情。

● 口裂周圍附著很多肌肉，這些肌肉與口輪匝肌成拮抗關係，唯有舉頦肌是輔助肌，當舉頦肌收縮時可助口輪匝肌閉鎖口裂。

● 口輪匝肌收縮時唇變窄，甚至離開齒列如吹口哨狀，此時內眥肌、上唇方肌、犬齒肌、小顴骨肌、大顴骨肌、笑肌、下唇角肌、下唇方肌等被拉向唇中心，臉頰、下巴顯得較平整。當這些肌肉收縮時，口唇的不同「點」被外拉，因此口之動作複雜、表情豐富。

● 底光中口唇周圍如反轉的皇帝豆是口範圍，口唇與下巴間之彎弧是「唇頦溝」，「唇頦溝」之下是略呈三角形的是「頦突隆」。

● 尼古拉・瓦西列維奇托木斯基作品作品中如反轉皇帝豆的口範圍、「唇頦溝」、「頦突隆」、鼻唇溝比左圖模特兒更清楚，是因為模特兒較年輕肌膚較緊實。年長後肌膚鬆弛口角溝呈現後，如皇帝豆的口範圍遭破壞，形狀不明。

● 老人嘟著嘴，口輪匝肌緊縮唇向中央聚集，呈現最典型的放射狀皺紋。

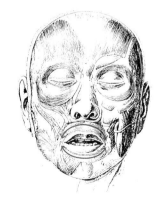

▶ 輪走狀的口輪匝肌肌纖維收縮時沿著口裂向四周產生放射狀皺紋。

## 2. 大顴骨肌：拉口角向外上的肌肉

在上唇方肌小顴骨肌之外側，起於顴骨側面的顳突、眼輪匝肌的深處，纖維向內下行，與口輪匝肌混合後附著於口角皮膚，收縮時將口角引向外上方，因此它與口輪匝肌相拮抗，大顴骨肌收縮時呈笑的表情。此時：

- 口角引向外上時人中消失，上唇部變薄。
- 鼻唇溝（法令紋）出現，鼻唇溝在至顴骨肌止點處轉向下內，轉彎點在口角外上，彎點之高低隨表情深淺而改變。
- 頰前膨起，頰部外皮引向顴骨，下眼瞼上推、眼睛變小，外眼角顯現數條皺紋（魚尾紋）。

大顴骨肌將口角拉外上方時，下唇角肌被拉長變薄，角肌處顯得較為平整，因此下唇角肌亦與大顴骨肌呈拮抗關係。

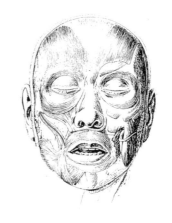

▲ 止於口角的大顴骨肌向外上拉，起止點距離縮短後，表層向外隆起後在口、頰間擠出鼻唇溝。

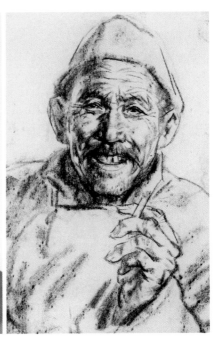

▲ 吳憲生素描分析

- 不同程度的笑容改變了眼、鼻、口及臉頰的形狀，左圖笑容較淺時鼻唇溝較淺、眼睛略小、臥蠶現。中圖笑容較深時鼻唇溝深、眼睛更小、臥蠶更明顯。左圖上唇呈一字，只有大觀骨肌收縮將口角拉向外上；中圖除了口角向上外，上唇上掀齒齦露，這是因為上唇方肌收縮，齒齦才會露出。
- 吳憲生素描，他把嚴謹的造型與國畫的表現融合一體。大表情而生動的作品少見，他畫中燦笑的老人，口角上提擠出了鼻唇溝，下眼瞼上移擠出了魚尾紋，右邊側面與正面交會處，由眉峰上向的暗調向下延伸至頦結節處，生動的點出正面與側面的交界線位置。無怪乎有評論家言：「他探索出了一條崎嶇而艱難的學術道路，為達到"度物取真寫形傳神"的至高境界而不懈地實踐。」

## 3. 笑肌：橫拉口唇的肌肉

口側的淺層皮肌，是薄而窄的肌肉，起於耳前下方的咬肌膜，附在頰部皮下脂肪之上，止於口角外皮；收縮時將口角牽向後方，在表皮上顯現成的小窠，俗稱酒窩。笑肌肌纖維橫向分佈、有曲度，因此表情多樣，不過多屬苦笑、假笑或微笑，橫向肌纖維在頰側製造出縱向的皺紋。

笑肌除了與口輪匝肌外，也與上唇方肌、犬齒肌、下唇角肌、下唇方肌呈拮抗關係，當笑肌收縮時，將口角及頰部後拉，此時唇下顯得較為平整。

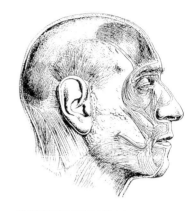

▲ 從側面與正面解剖圖中可以看到雖歸類為橫向的笑肌，它也是有轉折的，因此肌肉上的施力點不同，展現不同的笑容。

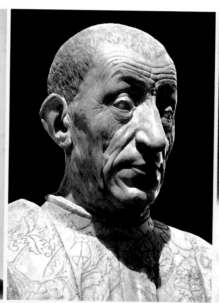

▲ 貝內底托（Benedetto da Maiano）雕塑作品與程振文水彩作品對照及分析

橫向的笑肌收縮時口唇向外橫拉，口角外側的鼻唇凹痕加深，口角外側縱向的溝紋是笑肌收縮在年長後留下的痕跡。年輕時的皺紋是「動態皺紋」，只有在肌肉收縮時皺紋才產生，年長後是「靜態皺紋」，即使是面無表情時皺紋仍在，那是平日表情的累積，老人再有表情時皺紋加深，無表情時回復「靜態皺紋」的狀況。

貝內底托雕像中的額頭橫紋是「M」型，程振文水彩中的額頭橫紋是水平型，表情豐富者常是「M」型，木訥者常是水平型。

## 4. 下唇角肌：下拉口角的肌肉

扁三角形肌，亦稱降嘴角肌，起自下顎骨底，纖維向內上方集中後止於口角皮膚。收縮時可牽引口角向下，將頰部表層下拉，常做此表情者會使口角向下。「鼻唇溝」起於鼻翼溝上緣，下部沿著下唇角肌外緣轉向內，下唇角肌收縮時，「鼻唇溝」呈現時是不悅或鄙視表情。下唇角肌除了與口輪匝肌呈拮抗關係外，也與大顴骨肌、笑肌拮抗。

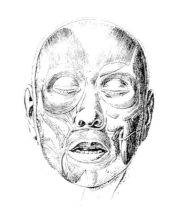

▲ 下唇角肌收縮口角向下時，口縫合呈上突的圓弧。

  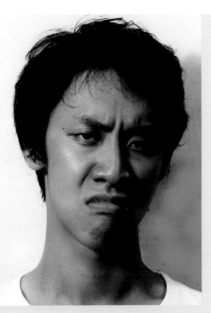

▲ 普桑（Nicolas Poussin, 1594-1665）──《自畫像》
普桑在自畫像中畫出一副鄙夷壓惡的表情，素描中犬齒肌收縮後上唇呈折角狀（如右圖模特兒），此時鼻唇溝向外上擠，鼻唇溝上方形成贅肉隆起，鼻唇溝與鼻翼間的面積加大。下唇角肌收縮時口角下拉（如中圖模特兒），鼻唇溝下端隨之下拉。素描採雙重視角中口唇外側是中圖模特兒視角、口唇中央及陰影處是右圖視角，臉龐亦是雙重視角；表情是雙重表情或擷取連續動作的片斷，當犬齒肌收縮上唇呈折角時，口角無法向下。

## 5.下唇方肌：下拉下唇側的肌肉

下唇兩側的方形肌，亦稱降下唇肌，位於頦粗隆上方，半掩於下唇角肌，因此在解剖圖中僅呈現出下唇角肌內側的三角部分。下唇方肌位於下唇側下方，起自下顎骨底，穿過口輪匝肌連接下唇皮下。收縮時可牽下唇兩側向外下，致使鼻唇溝拉長，產生悲哀、鄙視或強笑、嘔吐的表情。下唇方肌運動頻繁者，下唇形較方。下唇方肌內緣與下巴、舉頦肌共同會合成唇與下巴間的「唇頦溝」。

下唇方肌除了與口輪匝肌呈拮抗關係外，也與大顴骨肌、笑肌呈拮抗關係。下唇方肌與下唇角肌是協同關係，當下唇方肌收縮時將頰部表層下拉。

▲ 之所以在下唇方肌上劃二道收縮方向線，是因為它有半被下唇角肌遮蔽，因此以二道線表示它是方形的。

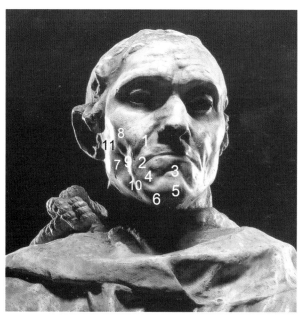
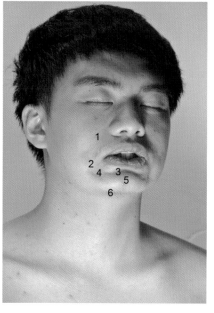

▲ 羅丹——《卡萊義民》
作品塑造感十足，行雲注水般灑脫而解剖結構仍精準呈現。年輕模特兒肌膚飽滿、沒有什麼靜態皺紋，但是，仍可一一對照出解部位置。

1. 鼻唇溝是頰前與口蓋交界
2. 口角溝
3. 唇頦溝是口唇與下巴交界
4. 下唇方肌介於口角溝與唇頦溝間
5. 下巴的頦突隆
6. 頦突隆兩側有頦結節

7. 頰凹
8. 顴骨
9. 顴骨下至齒列側的大彎角
10.顴骨外側至頦突隆是臉部的正面與側面交界
11.由顴骨斜向下顎角的咬肌

## 6. 舉頦肌：上推下唇中央的肌肉

在下巴前端的深層肌肉，解剖圖中顯現於左右下唇方肌之間。它起自犬齒下方的齒槽，肌纖維向內下走，止於頦部皮下。肌肉收縮肌纖維上拉表層，使頦部皮膚成桃核狀小窩，除牽引下顎外皮外亦使唇中央向上。常收縮舉頦肌者，下巴易留下縱向紋路。

舉頦肌除了與口輪匝肌呈拮抗關係外，也與下唇方肌、笑肌、大顴骨肌呈拮抗關係，當舉頦肌收縮時頰前表層上擠、頰側下拉。下唇角肌是舉頦肌的協同肌，當舉頦肌收縮時下唇角肌亦收縮，將口角下拉。

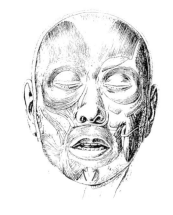

▲ 舉頦肌有一小角為下唇角肌掩蓋，其它皆直接止於皮下，因此收縮時肌束吸住皮下的痕跡非常清楚。

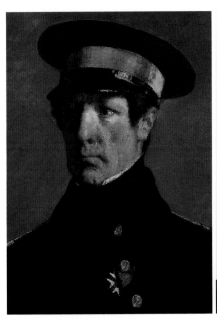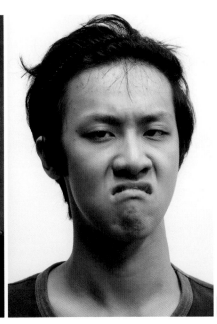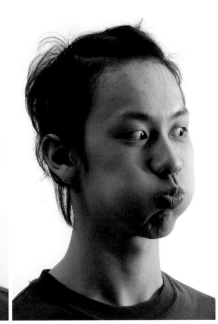

▲ 米勒（Jean-Francois Millet,1814-1875）作品
過了中年皮膚鬆弛了，即使輕�’著嘴，下巴桃核狀小窩也會顯現。

- 中圖舉頦肌是將下巴表層上舉的肌肉，也是下唇上�’的肌肉，由於肌纖維止於皮下，收縮時肌纖維將表層內吸，呈一坑一坑的凹陷。
- 當口唇向前嘟時，舉頦肌亦收縮，下巴亦呈凹凹凸凸狀。

## 7. 上唇方肌與犬齒肌：提上唇的肌肉

上唇方肌為扁薄長形肌肉，它的起始處為眼輪匝肌所覆蓋，終止於口輪匝肌上面的不同位置，當肌肉收縮時上唇的不同「點」被上拉，因此上唇方肌與口輪匝肌成拮抗關係。上唇方肌有三條，由內而外分別為：

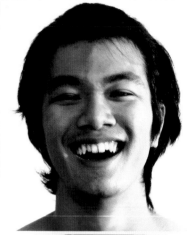

- 內眥肌，亦稱上唇鼻翼肌，起自鼻骨旁近內眼角處的上顎骨額突，纖維向外下行，止於鼻翼軟骨後，再附著於鼻翼下的口輪匝肌及外皮。
- 眶下肌，亦稱提上唇肌，在內眥肌外側，起自上顎骨眶下緣和犬齒凹之間，纖維向內下行，與口輪匝肌交錯後，附著於內眥肌之外的上唇皮膚。
- 小顴骨肌在大顴骨肌內側，起自顴顎縫後方的顴骨前面，纖維向內下行，止於口角內側的上唇皮膚。
- 犬齒肌，亦稱亦稱提嘴角肌，位於小顴骨肌下方，纖維向下行，停止於上唇及口輪匝肌外緣，收縮時牽引上唇呈「ㄇ」字形，露出犬齒。

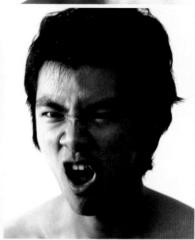

由內而外分別止於上唇部口輪匝肌及皮膚的內眥肌、眶下肌、小顴骨肌，以及犬齒肌，肌肉收縮時能將鼻翼及上唇之不同「點」牽引向不同上方，擴大鼻孔、改變口型，亦使不同部位的鼻唇溝（法令紋）加深，產生痛苦、憂愁、憤怒、蔑視之表情。

上唇方肌、犬齒肌對唇形影響甚大，豐富表情、肌肉使用頻率高者，促使上唇呈翼狀、唇中央的唇珠明顯；唇珠之生成是因為唇繫帶向下牽制著口輪匝肌，上唇方肌收縮將唇珠兩側的口輪匝肌上提成翼狀，使得上唇呈「M」形翼狀。

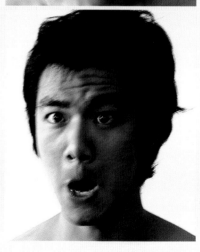

- 口型不同是肌肉施力不同所造成，左圖口角最高，是大顴肌肋收縮將口角向上拉；牙齦微現，是上唇方肌的中度收縮。

- 上唇呈方型，是犬齒肌收縮，此時犬齒露出，有如獅子、老虎打鬥時露出犬齒用到的是同一肌肉。

- 上唇向內緊繃、蓋過上齒列時，頰前下拉、人中拉長，此時上唇方肌、犬齒肌被拉長，口輪匝肌中度收縮。

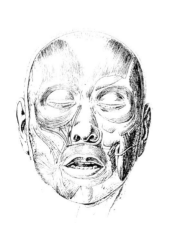

◀ 上唇方肌與犬齒肌起於眼下不同的「點」，止於口輪匝肌上不同的「點」，因此「點」的施力不同，產生不同表情。

# IV 咀嚼肌

除了眼眉、鼻、口周圍的肌肉，影響頭部外觀的肌肉還有顳肌、咬肌、頰肌，這些肌肉直接與咀嚼進食相關。顳肌以斜向前下銜接顳骨與下顎骨，咬肌以斜向後下銜接顴骨、顴骨弓與下顎骨，頰肌以橫向銜接口輪匝肌與下顎骨，交錯成嚴密的結構網，使口部能作多重方向運作，也幫助了表情的展現。

## 1. 顳肌：覆蓋太陽穴的肌肉

是極肥厚之扇狀咀嚼肌肉，充滿整個顳窩，起自顳窩上緣的顳線，肌纖維斜向前下方穿過顴骨弓內側，止於下顎骨下顎枝前緣及喙突。收縮時使口閉合、提高下顎骨作咀嚼運動。協同肌為咬肌，拮抗肌為翼外肌，它下壓下顎骨，在深層、完全不影響外觀。

肉食者的顳肌較為發達飽滿，而老人或脂肪層較薄者，咀嚼時由外表可看見肌纖維的蠕動。顳肌被強韌的顳肌膜，肌膜外面有耳肌，耳肌是牽動耳殼的肌肉，但是，人類的耳肌早已退化，肌纖維已沒有作用。

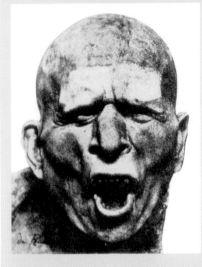

▲ 德・瑞達
（Tornado de De Rudder）作品
一般的張大嘴只是下顎骨下拉，嘴部變成 "O"。圖中雕像除了下顎骨下拉，同時上唇方肌、犬齒肌緊縮，使得上唇形成「冂」字形、犬齒露出、上顎骨的馬蹄形弧度明顯顯現、頰部凹陷，由於下唇的緊張向前，使得「唇頦溝」消失，轉而加深了頰側縱向溝紋。

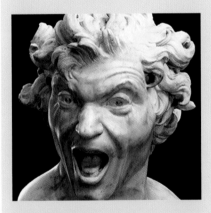

▲ 柏尼尼（Gian Lorenzo Bernini）——
《受詛咒的靈魂》
大理石作品中的口型與上頁模特兒中圖相似，從模特兒照片中可以看到，當張口怒吼時舌頭是內縮的。柏尼尼將要閉口換氣的舌頭納入，又加深了縱向的鼻唇溝，他又以狂吼中口部不同的瞬間集中在一作品上，以加強表情強度。

◀ 顳窩有肥厚的顳肌，但是，隱藏不了顳線、顴骨弓的隆起。

## 2. 咬肌：頰側斜向後下的肌肉

咬肌在頰側、耳前，起自上顎骨顴突及顴骨弓前三分之二下緣，肌纖維斜向後下方，止於下顎角及下顎枝下方三分之一的外面；咬肌收縮時牽引下顎骨向前上方，使下顎用力抵向上顎作閉口運動。吃東西動作時是觀察這塊肌肉的好機會，當切齒憤怒時，此肌也會隆起於外表。

顳肌是咬肌的協同肌，雖然共同提高下顎骨作咀嚼運動，但是，咬肌將下顎角向前上提，顳肌將下顎骨喙突向後上提，兩者一起操作使得下齒列向上齒列得以密合。由於顳肌、咬肌等閉口肌的力量大於張口肌力量，所以，下顎關節的自然姿勢是閉口的，至於張口的則是藏於顴骨弓與下顎枝之間的翼外肌，完全與體表造形無關。

## 3. 頰肌：深層的橫走肌

頰肌在頰部深層，起於下顎骨前側近轉角處，由兩頰向前集中，沒入口輪匝肌之上下唇部，收縮時壓擠口腔，將食物撥至齒列以輔助咀嚼。頰肌擴張時，臉頰外擴，口腔如吹氣球般充滿空氣，所以又有「喇叭手」肌肉之稱。

▲ 斜向的雙箭頭處是咬肌位置，唇側橫向的是頰肌。

▲ 理查德・麥克唐納
（Richard Macdonald,1964- ）——
《吹笛者》
頰部鼓起是吹氣時，深層的頰肌向外擴。

▲ 模特兒咬緊牙根時從顴骨斜向後下方的隆起是咬肌前緣。

▲ 達文西的解剖圖：

1. 顴骨弓
2. 咬肌
3. 頰肌

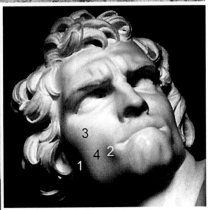

▲ 吉安・洛倫佐・貝尼尼
（Gian Lorenzo Bernini）——
《大衛像》

1. 斜向放下方的咬肌
2. 抿嘴時口輪匝肌向兩側的隆起
3. 顴骨是臉部最重要的隆起
4. 頰凹

▲ 圖1　彼得・保羅・魯本斯（Peter Paul Rubens）作品——《臨摹拉斐爾三位士兵》
士兵頰側由顴骨斜向後下方的深色色塊是咬肌的表示。

▲ 圖2　尼古拉・費欽（Nicolai Fechin）作品《潘科夫（P.P. Benkov 肖像）》
畫家在額顴骨上點上亮塊以突顯它的隆起，顴骨下有頰凹凹陷，頰凹後的深色色塊是咬肌的表示。

# 肌肉與五官的變化

骨骼、肌肉、表層綜合出人體的基本型,具有明顯輪廓線的五官隨著肌肉的活動而改變造形、產生表情,表情表露內心的思想感情,是人與人相處的重要資訊。每一肌肉的活動串連著眼、眉、鼻、口及其周圍形體的改變,在上單元中是以個別肌肉帶動體表變化的論述,本單元是表情中的五官與肌肉維持在半鬆弛狀態的無表情加以比較,目的在以此更深刻地闡述造形中的差異。

在進入五官表情之前,需先瞭解五官的立體變化,本章第一節的「頭部比例」中說明了五官與頭部整體的配置關係,但是,它是在平面中的狀態,以下以仰視點、俯視點說明之。

- 在「頭部比例」中說已說明,平視時耳上緣與眉頭齊、耳下緣與鼻底齊。從右圖中可知抬頭(仰視)時耳垂下移,低頭(俯視)時耳垂上移。
- 依附在眉弓上的眉毛,在仰視時眉尾下移;俯視時眉毛呈倒「八」字型。
- 依附在眼球上的眼睛,在仰視時眼尾下移,與仰視的眉尾類似;仰視時口角亦下移,口縫合成一向上凸的彎弧,鼻下緣亦同;此時呈現較多的下顎底。

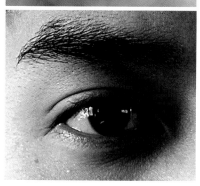

俯視時眼尾上移,與俯視的眉尾類似;但是,突出的上唇遮住口縫合、鼻頭遮住鼻下緣,因此彎度不明;此時呈現較多的頭頂。

- 無論仰視或俯視,外眼角較內眼角的深度相差甚多,這是因為它依附在球體上擴張了側面視野。

▲ 上瞼緣以直角與眼球接觸,所以,上瞼緣略帶陰影而具有深度;下眼瞼職於承托眼球,且不能妨礙視線,所以下瞼緣下以一長三角形斜面向上與眼球接觸,因此下瞼緣輪廓較淺。
眉毛下部毛向向外上、上部近眉峰處毛向向外下,上下會集成軸,軸也是上下毛向分界處。

## A.「眼眉」的外形變化

「眼眉」的範上端止於額部最下的一道抬頭紋,下端直抵眼袋溝是「眼輪匝肌」下緣,內側範圍至鼻側,外側止於眼眶骨外緣。眼輪匝肌概括了眼、眉範圍,因此牽動眼輪匝肌的活動也改變了眼、眉的位置與形狀。

### 1. 眼眉的基本型

眉骨上方的眉毛就像是眼睛的框架,它增加了表情力度,讓整體面容更具立體感。眉之毛向主要分為向上、向下兩部分,上部是以眉峰為中心,向外下覆蓋,下部是從眉頭開始向外上呈放射狀,一般在黑眼珠內上或眉頭至眉峰近二分之一處毛色最濃。

「眼瞼」是眼球前面的屏障，「眼瞼」分為「上瞼」和「下瞼」，上下眼瞼之間的裂口為「瞼裂」；上下瞼裂外端聯合處叫「外眥」，呈銳角，上部蓋過下部；內端聯合處叫「內眥」，內眥低於外眥，上蓋過下。

瞼之上下游離邊緣叫「瞼緣」。「瞼裂」又稱「眼裂」，眼睛張開時它的形狀大致像是一個斜菱形，緊緊地裹住眼睛。上瞼緣以直角與眼球接觸，所以，上瞼緣略帶陰影而具有深度；下眼瞼職於承托住眼球，且不能妨礙視線，所以，下瞼緣之下以一長三角形斜面向上與眼球接觸，因此下瞼緣輪廓較淺。由於眼窩之內有高起的鼻骨，造成外眼角比內眼角更為後陷，視野因此可擴及側面。瞼緣之上的雙眼皮又名「瞼上溝」，「瞼上溝」與眉之間的凹陷為「瞼眉溝」。內眼角向外下斜出的兩道溝紋，上紋為「瞼下溝」、下紋為「淚溝」，「淚溝」常常與眼袋溝合體。

## 2. 眼眉的造形變化

a. 視線移動時瞼緣的改變
以手指覆蓋著整個眼睛，可以感覺到眼部的圓丘狀，由於黑眼珠外表覆蓋著如中式鍋蓋的透明角膜，因此黑眼珠是眼睛最隆起處，所以，視線移動時推動著瞼緣、改變上下眼皮的形狀。第一欄是最常描繪的側

▶ 黑眼珠外表覆蓋著隆起的角膜，因此黑眼珠是眼睛最隆起處，視線的移動推動著眼裂、改變上下眼皮的形狀。

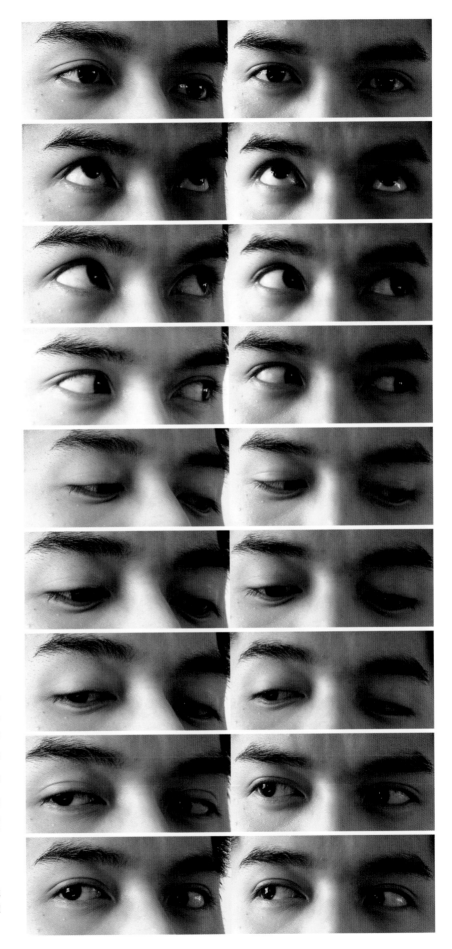

◀ 羅寒蕾作品局部，畫中人物之眉毛表現生動，眉之毛向分上、下兩部，上部以眉峰為中心向外下斜，下部從眉頭向眉尾呈放射狀，眉頭至眉峰近二分之一處毛色最濃。

前視角、第二欄是臉正面視角，第一列是視線向前平視，之後是視線向上、向內上、向內…以順時針逐漸移動。臉正面視角視線向前平視時，上眼瞼最高點在黑眼珠上方，下眼瞼最低點在黑眼珠略外，這是視線慣性留下的跡，一般在上看時往往是向前上看，下看時很多時候是向外下，因為內有高起的鼻樑。

比較第一列與第二列，視線上移時的下眼瞼特別鼓起，原本呈現在眼眶內的只是少部分的球面，第二列更多的球面前上移時也推出了下眼瞼。第五列至第七列視線下移時推動下瞼緣，從內眼的外下形成溝紋。第九列視線向外時，上下高、低點亦隨之外移，與第一列平視前方時極大差異。

## 3. 肌肉與「眼眉」的互動

### a. 眉開眼笑與面無表情的差異

- 隨著笑意的加深，眼睛逐漸呈彎月形，黑眼珠逐被上移的下眼瞼遮蔽；面無表情時下瞼緣弧度較深，黑眼珠下緣全部裸露。

- 上移的下眼瞼隆起，此為俗稱的臥蠶，臥蠶又稱「笑的肌肉」，它在眼輪匝肌眼瞼部的下部。笑的時候大顴骨肌收縮，將口角向外上拉，頰部由此向上擠壓，在眼下形成褶紋，褶紋之上即是臥蠶隆起。面無表情時下眼瞼較平坦，褶紋不明。

- 眉較舒展、眉輕度上揚，上眼皮隨著眼輪匝肌的收縮而較飽，雙眼皮加深，眼型因此變長、上彎、充滿笑意。

## b.吃驚與面無表情的差異

- 吃驚時眼睛瞪大、變圓，上下黑眼珠全現、眼白露出；面無表情時部分的上眼瞼被遮蔽。

- 額肌收縮、眉毛上移、額部擠出橫紋，由於額肌中段肌纖維較少（眉間之上的範圍），額部橫紋在此形成斷層，產生不連續感。眉毛上移時眉之斜度、眉峰轉角折角較面無表情時大，眉間較平坦。

- 眉上揚時眼眉距離拉大，眼輪匝肌拉長、表層內貼，眉眼間骨相較露；由於眼眶中露出較多的眼球，原本在眼底的弧面外移，下眼瞼形狀較圓。面無表情時下眼瞼較平順。

## c.生氣與面無表情的差異

- 生氣時皺眉肌向內下緊縮、眉頭下壓，在眉間擠出「川」形隆起，眉毛、眉頭比面無表情時下壓，眼眉間距離壓近、眼皮增厚、雙眼皮消失，鼻樑上端累積贅肉，額至鼻樑處呈階梯狀落差。

- 皺眉肌向內下緊縮時，眉頭比面無表情時內下移，隨之上瞼緣形狀改變，面無表情時瞼緣呈弧線狀，此時成折角，因此常成三角眼。內眼角下移，內外眼角高低落差較大。

- 此表情時鼻部、口唇緊張，鼻翼與面頰會合處有凹痕、人中加深。

## d.啊…

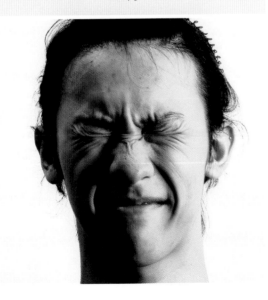

- 異物來襲，不敢看時，眼輪匝肌緊縮緊眼裂緊閉，皺眉肌、降眉間肌緊縮，加強了眉頭的下移。

- 沿著眼裂產生向外上、外下的放射狀皺紋，眉毛上至眉間縱向的皺褶是皺眉肌向內下收縮拉動表層留下的皺褶；暗面處由外上斜向眉頭的凹痕尤其明顯。

- 鼻根處的橫紋是降眉間肌收縮時，拉動眉間肌膚擠壓出的皺褶，皺褶張續至眼部。

- 由於眼輪匝肌向眼裂緊縮、皺眉肌向內下收縮、降眉間肌向內下收，此時的額部較面無表情時光潔。

- 模特兒的表皮層較薄，皺紋因此比較細碎。

# B.「鼻部」的外形變化

鼻子在臉部中心位置，是口唇、眼睛之間的轉承與樞紐。鼻子本身的立體感比眼眉、口唇來得明顯，由於它不若眼眉口唇般色彩鮮明，在表情中常不被加以細究。在表情中，鼻子動作雖少卻不易隱藏心情。

一般人認為鼻子範圍是從鼻根到鼻底，但這只是鼻部的骨骼結構，如果概括了影響表情的肌肉，它就包含了在兩眉、兩眼之間的「降眉間肌」，所以，鼻部的範圍是由眉間開始。「鼻纖肌」又名「鼻眉肌」，鼻部的表情肌尚有下壓鼻樑的「壓鼻肌」以及在鼻翼鼻唇溝間如黃豆般的「鼻擴大肌」。

## 1. 鼻部的基本型

鼻子的功能在呼吸與嗅覺，因此在不同緯度中發展成互異的鼻型。熱帶地區鼻子短而扁、鼻孔寬大，而寒冷地區鼻子長而窄，以便冷空氣在鼻腔裏溫暖後再進入體內。

鼻子可分為五個部位：

a. 鼻根，在鼻樑最上端、也是鼻樑最低處，形塑時需注意它與黑眼珠之高低關係。

b. 鼻骨與鼻軟骨上下接合而成的鼻樑。

c. 鼻尖與兩側圓形的鼻翼共同接合成鼻頭縱面。

d. 鼻頭的底面是略成三角形的鼻基，以鼻中隔（鼻小柱）劃分左右鼻孔，鼻翼腳向內呈小捲曲，使得鼻孔呈松子形。

e. 鼻基底與顏面會合的切跡稱鼻基底，鼻基底與顏面的切跡呈成弧線。

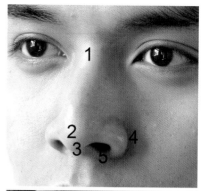

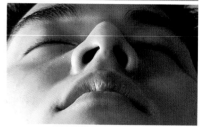

▲ 鼻底與顏面的切跡呈成弧線。鼻中隔以肥大的基座與顏面會合，因此鼻孔呈松子形。

1. 鼻根　　　　　4. 鼻翼溝
2. 鼻尖　　　　　5. 鼻翼腳
3. 鼻中隔（鼻小柱）

| 1 | 2 |
|---|---|

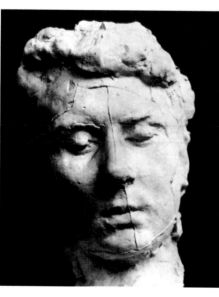

◀ 圖 1　安東尼・萊德
（Anthony J. Ryder, 1957- ）
──《派特・傑克森
（Pete Jackson）肖像》
描繪側面的臉部要注意鼻翼、人中、口角的前後關係，鼻翼與人中距離不足，則無法表達鼻翼依附齒列上方的下顎骨弧面上；口角的距離不足，則無法表達口唇依附齒列的弧面上。

◀ 圖 2　羅丹──
《男人頭像》
閉著的眼睛，上眼瞼的厚度、角膜的圓味，以及下眼瞼順著眼球形態的塑造，充份表達眼睛的立體感。

## 2.肌肉與「鼻部」的互動

- 字後口角微凹。除了口部之外的眉眼鼻肌肉皆呈半鬆弛狀，體表除了解剖結構的起伏外，不見任何肌肉收縮的皺褶，或肌肉被拉長拉平的痕跡。

- 忍耐的表情中眼、眉、鼻、口全部緊縮：
  ——眼輪匝肌收縮後眼隆起及斜向內眼角的皺褶
  ——皺眉肌收縮在眉、眉間擠出縱向的皺褶
  ——降眉間肌收縮在兩眼間擠出橫向的皺褶
  ——壓鼻肌收縮時在鼻樑上擠出縱向的皺褶，壓鼻肌與鼻擴大肌是拮抗關係，因此壓鼻肌收縮時擴大肌被拉長，鼻翼收窄。
  ——內眥肌收縮時鼻翼上提，擠出由鼻翼斜向外下的「鼻唇溝」
  ——口輪匝肌收縮時口唇向中心處集中，唇擠出放射狀皺褶

- 眼、眉、鼻、口全部緊縮時，臉頰比無所謂表情平坦，顴骨、顴骨弓、下顎骨骨相清楚。

- 每個表情皆有一段流程，每張照片都只呈現一個瞬間的片段，雖然模特兒不同骨架有強健與纖細、肌肉表層有厚薄之別，但是，人類皆有「共相」，肌肉位置是一致的，牽動表層的趨勢是一致的，只有因為表皮層的厚薄造成皺紋的粗大與細碎。

- 表情是由上圖加強至下圖，上圖的眼部雖然尚未完全閉上，但是已經因為眼微匝肌收縮而隆起，下眼瞼部的臥蠶隆起，眼睛瞇著、放射狀皺紋只在眼尾呈現。

- 下圖的皺眉肌收縮，眉間產生縱紋；降眉間肌收縮，眉頭下降、兩眼間的橫紋重生。上圖的眉較平、兩眼間的橫紋少。

- 上圖這個角度的壓鼻肌紋清楚呈現。下圖的上唇平、口角呈銳角的拉向外上，是大顴骨肌的收縮，因此也留下長而深刻的鼻唇溝紋。上圖口角較鈍、上唇上開，上唇方肌收縮將上唇上拉露出牙齦，因此鼻唇溝紋較短、集中在上方；口角較鈍是因為主力不在大顴骨肌上。

# C.「口唇」的外形變化

齒列之外顴骨、顴骨弓之下與下顎底間的大空間,目的在包容活動口唇的肌肉。五官中以活動口唇的相關肌肉最多、空間最大、結構最柔軟,因此律動性最強,是臉部大多數表情的基礎。

## 1. 口唇的基本型

口唇是以口輪匝肌範圍為界,口輪匝肌是口裂周圍的輪走肌,外部形成飽滿而突出的唇型,內部的上下齒齦與黏膜間以唇繫帶固定。年輕人在體表有明確口唇的範圍,年長者由於肌膚下垂而範圍不明。

● 口唇的範圍:

　——口唇的上緣由鼻底沿著「鼻唇溝」向外下,「鼻唇溝」即法令紋,它是頰前縱面和口範圍的分面處,「鼻唇溝」之下是向前隆起的「頦突」。

　——口唇下緣是圓弧狀的「唇頦溝」,「唇頦溝」是口唇與下巴的分面線,下巴的「頦突隆」三角丘是由骨骼上的頦粗隆與舉頦肌累積而成。

　——「唇頦溝」的外側為下唇方肌的內緣,下唇方肌的外緣在口角溝上。

● 口唇或下巴都因民族、年齡、男女之別而展現不同的形狀,以下就典型的「三凹三凸二淺窠」唇形為例:

　——由於上齒列較下齒列寬、大、前突,所以,上唇略蓋於下唇,上唇中央的唇珠是口唇丘狀面最凸點。

　——口唇與皮膚交接處有崤狀隆起,它使得唇形更加鮮明,典型的上唇呈弓形,又稱「愛神之弓」。唇弓曲線起伏流暢,中央突起的「唇珠」兩邊有翼狀凹。

▶ 肌肉的動向與口型的關係圖
牙齦與口唇禿習黏膜中的唇繫帶牽制著口唇,形成人中,近鼻翼的三箭頭分別是內眥肌、犬齒肌、小顴骨肌,肌肉收縮牽動上唇,因此表情豐富者上唇呈翼狀。下巴中央的箭頭是舉頦肌,下唇外側的雙箭頭是下唇方肌,舉頦肌與下唇方肌發達者下唇緣中央微凹,成拉長的「W」字。

1. 上唇唇珠
2. 下唇中央溝狀凹
3. 上唇翼狀凹
4. 下唇圓形隆起
5. 口角淺窠以上唇之造形合稱「三凹三凸二淺窠」
6. 唇峰,左右唇峰之間的凹陷為「唇谷」
7. 人中崤,左右「人中崤」之間為「人中」
8. 「鼻唇溝」是頰前縱面與口唇丘狀面分界。

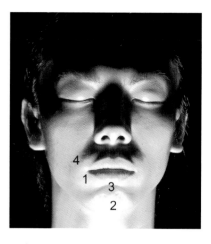

▲ 底光中口唇範圍完整的呈現,口唇的外圍輪廓好像一顆反轉的黃帝豆,上緣由鼻底向外沿著口輪匝肌外緣, 再朝內上轉至「唇頦溝」,它概括出口範圍的丘狀面。「唇頦溝」之下為下巴「頦突隆」的三角丘,「鼻唇溝」至眼袋溝間是頰前縱面。

1. 如反轉黃帝豆的口唇範圍
2. 下巴「頦突隆」的三角丘
3. 唇頦溝
4. 鼻唇溝

——「唇珠」下方的下唇中央有「溝狀凹」，「翼狀凹」下方有「圓形突起」，兩「圓形突起」之間交會成「溝狀凹」。上唇由於中央的「唇珠」隆起，形較尖，由於下唇兩邊有「圓形突起」，所以，下唇形較方，方形的下唇具備兜住食物的功能。

——上唇與下唇凹凸相互呼應，輪廓線清晰流暢，疊成波浪狀的口縫合，口縫兩端稍向外彎曲，形成低陷的窠狀口角。

——上唇與「人中」交會成雙峰，故上唇緣成拉寬的「M」字；下唇緣有的略似拉寬的「W」字型，中央帶較平或略為向上凹陷，「W」下面的兩個轉折點在「圓形突起」的下方。西方人唇型凹凸變化較明顯，是因為發音方式與中國不同，表情又較豐富、臉部肌肉活動較頻繁。中國人口型起伏少，「唇珠」、「翼狀凹」亦不明，有的甚至唇下緣略成「V」字，略成「V」形的下下唇方肌缺少活動。

## 2. 肌肉與「口唇」的互動

任何一塊的口唇肌肉中的運動都會牽動周圍肌膚，改變、鼻子、眼睛、眉毛、臉頰及下巴的形狀。口唇外圍的肌肉與口輪匝肌呈拮抗關係，把口唇拉向四周，上唇方肌收縮時把上唇中央帶拉向上方，成咆哮怒吼、飲泣等表情；大顴骨肌收縮時把口角拉向外上方，成笑、愉快的表情；笑肌收縮時把口角橫拉向外，成強笑的表情；下唇角肌收縮時把口角拉向下方，成哀傷悲苦的表情；下唇方肌收縮時把下唇外側下拉，嘔吐時就是藉下唇方肌的伸與縮導引出來；舉頰肌收縮時把下唇中央向上嘟，成不樂的表情。此處選取幾個口唇相異的表情加以分析。

▲ 很多中國人是這種口型，從正面觀雖然「唇珠」、「唇翼」不明，但是在俯視角時，仍舊可見它變化。

▲ 張彬作品中表現出自然人口唇的造形：上唇尖下唇方，以及三凹三凸二淺窠的規律。

◀ 杜勒（Albrecht Dürer）——《自畫像》
德國歷史上最優秀的畫家、版畫家及木版畫設計家，同時還是一位建築師和藝術理論家，他還精通幾何學、數學、宗教和占星術。除了被譽為「自畫像之父」，亦被譽為阿爾卑斯山以北北方畫派的達文西。自畫像中的鼻翼溝、鼻翼腳一一呈現，口唇三凹三凸二淺窠皆如基本型般。

## a. 從輕蔑到痛苦的表情差異

- 左圖輕蔑的表情中上唇呈方形是犬齒肌中度收縮的表現，此時鼻翼側的鼻唇溝上段呈現。痛…表情中上唇呈銳利折角、上齒齦展露，是犬齒肌重度收縮的表現，此時鼻唇溝加深加長。

- 左圖輕蔑的表情中下唇中央上彎、口角下移，是舉頭肌收縮的表現，此時下巴呈桃核狀的凹凸。右圖痛…表情中下唇中央較平、兩邊成斜線，是口角上拉的結果。

## b. 從高興到大哭的表情差異

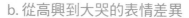

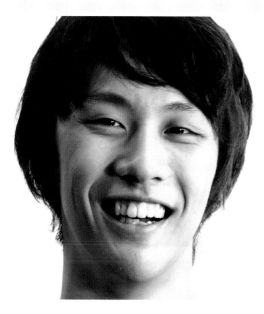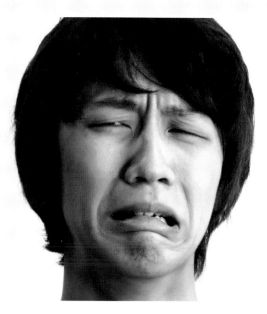

- 左圖高興的表情中上唇拉成直線、上齒劉露出，是大顴骨肌強力收縮將口角拉向外上方的結果，此時鼻唇溝拉長、成角，轉角在大顴骨肌的路徑上，鼻唇溝從鼻翼上緣向外下至口角外上方的轉角處後，沿著下唇角肌外緣向內下斜至下巴。

- 右圖大哭的表情中口角向下、上下唇中央上移時，鼻唇溝呈彎弧狀、轉角低於口角。

- 口角橫拉時人中拉開、變淺。

## c. 從吹口哨到噘嘴的表情差異

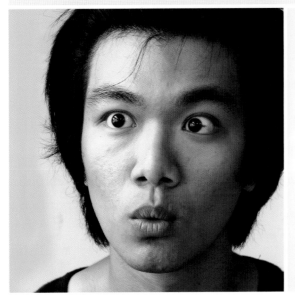 

- 左圖吹口哨時口唇向中央集中，與口輪匝肌拮抗的肌肉（上唇方肌、犬齒肌、大顴骨肌、笑肌、下唇角肌、頰肌）全部被中度拉長，此時唇前突並佈滿放射狀皺褶，鼻翼收、翼側微現凹痕、頰側平坦。

- 右圖噘嘴的表情中，唇更前突、口黏膜翻出、唇中央凹陷，與口輪匝肌拮抗的肌肉極度拉長，鼻翼更收、翼側凹痕更明顯，頰側平坦，顴骨至口唇之下的頰側與唇側連成一體，鼻唇溝消失。下巴桃核狀的凹凸是舉頭肌收縮時下唇噘出的表現。

## d. 從生氣到怒吼的表情差異

- 左圖生氣的表情中，模特兒瞇眼、皺鼻、唇微噘，降眉間肌、壓鼻肌收縮，兩眼間擠出橫紋、鼻上生縱紋，橫紋、縱紋延伸至內眼角，皺鼻時鼻收縮、內陷，鼻翼側的鼻唇溝現。犬齒肌輕度收縮，上唇微呈折角時，是犬齒肌微收縮的表現。

- 右圖的怒吼是左圖的加強表現，眉間橫紋、鼻上縱紋、鼻翼側的鼻唇溝更明顯。上唇呈方形折角，是犬齒肌重度收縮的表現，此時上齒齦展露、不見下齒列。

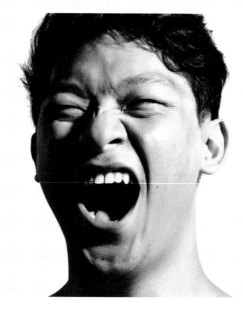
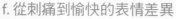

- 左圖懷疑的表情中眉上移、眼睜向前方，額生橫紋、眼眉距離加大；口張大，因此鼻唇溝向下延伸，上齒列不見、下齒列微現。

- 右圖吼叫的表情時口怒張、上齒列全露、不見下齒列，口角橫開、人中不明、鼻唇溝加深加長。圖中用盡全力怒吼時，瞇著的眼部特別圓突，眼瞼與臉頰會合處有凹溝。

## f. 從刺痛到愉快的表情差異

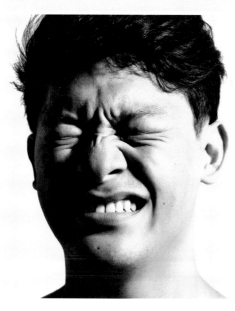
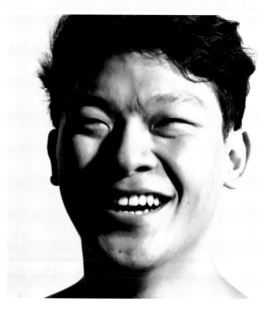

- 左圖刺痛的表情中，眼、眉、鼻緊縮聚在一起，眼緊閉、皺眉、皺鼻，皺眉肌在眉上、眉間擠出縱紋，降鼻間肌在兩眼間擠出橫紋，壓鼻肌在鼻樑上產生縱紋，眼輪匝肌收縮在眼裂下擠出放射狀皺紋，這些皺紋完全連結至雙眼。咧開的嘴嘴角向上、上齒列全部露出，是上唇方肌、大顴骨肌收縮的表現，波浪狀的上唇是犬齒肌收縮的表現，此時鼻唇溝加深加長，人中不明。

- 右圖愉快的表情中，眉開眼笑時雙眼彎彎、瞇成縫，眼部飽滿圓突，由內眼角向外下的溝紋是眼輪匝肌的眼瞼部和眼眶部分界，笑時眼部圓突部位是在眼瞼部。口角拉向外上時鼻唇溝在嘴角外上呈折角，圖中的鼻唇溝沿著下唇角肌外緣延伸至下巴。口角橫開時人中不明。

# D.「耳朵」的形狀與視角

耳朵是五官中最不引人注意的，它不似眼眉、口唇靈活生動，也不如鼻子般有醒目位置。從正面觀看，耳朵處於較隱蔽的地位，且常為頭髮所覆蓋，人類活動耳朵的耳肌早已退化，因此表情中除面紅耳赤外，無其他作用，本文所指的是耳朵是耳殼。

## 1. 耳朵的基本型

耳殼線條優美，耳輪從外後向前呈捲曲狀，正面耳殼越向上捲曲越甚，聲波經過這些盤曲狀的褶紋收集入耳孔，它形態依功能演變而來；背面的耳殼呈現柔軟的膨脹感。盤曲的耳殼主要是由一個「C」＋「y」＋「心形」的耳甲腔組合而為，說明如下：

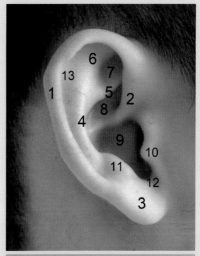

- 耳殼周圍是「C」形隆起的「耳輪」1，「C」形耳輪的「耳輪腳」2 由上方彎入「耳甲腔」9 上緣，「C」形的下端是耳垂 3。
- 「耳輪」內側與之並行的是「y」形的「對耳輪」4 隆起，對耳輪上端分成二隻「對耳輪腳」，為「對耳輪下腳」5 及「對耳輪上腳」6，二腳間的小凹為「三角凹」7，「對耳輪下腳」5 與「耳輪腳」2 之間為「耳甲艇」8。「耳輪」1 與「對耳輪」4 間的淺凹為「舟狀凹」13。
- 耳孔之後、「耳輪腳」2 之下是橫躺、略成「心形」凹陷的「耳甲腔」9，「心形」上端凹陷處是耳孔外面的一個蓋子，名「外耳門」10，是防止異物侵入耳內的結構。外耳門上有「耳珠」，為結節構成的扁平隆起。
- 「耳珠」10 對面有一是結節狀隆起為「對耳珠」11，是「對耳輪」4 的結束，也是防止異物侵入耳內的結構。「耳珠」10、「對耳珠」11 之間有「凹入缺口」12，是耳內異物流出的走道。
- 耳殼背面的起伏與正面相反，正面「耳甲腔」9 的凹陷在背面相對應處形成隆起，正面「對耳輪」4 的隆起在背面相對應處形成凹陷。

▲ 耳殼與頭顱之關係，從頂面可以清楚的看到，耳殼以 120° 切入頰側。

| | |
|---|---|
| 1. 耳輪 | 8. 耳甲艇 |
| 2. 耳輪腳 | 9. 耳甲腔 |
| 3. 耳垂 | 10. 外耳門、耳珠 |
| 4. 對耳輪 | 11. 對耳珠 |
| 5. 對耳輪下腳 | 12. 凹入缺口 |
| 6. 對耳輪上腳 | 13. 舟狀凹 |
| 7. 三角凹 | |

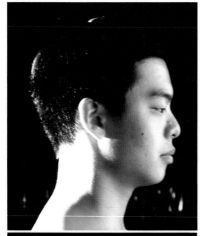

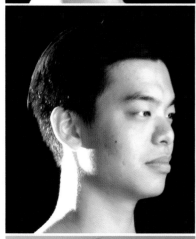

## 2. 不同視角中的耳朵

● 平視時耳殼的高度位置介於眉頭與鼻底之間

經過統計，頭部高度平均為三個半單位高，而耳長幾乎是一個單位，它介於眉頭與鼻底之間。耳下緣與鼻底齊高時是平視視角，視角改變時耳鼻關係隨之轉改變，如果耳下緣高於鼻底是模特兒低頭或俯角拍攝模特兒，耳下緣低於鼻底則是模特兒抬頭或仰角拍攝模特兒。

耳殼的深度位置介於側面的「顱頂結節」、「顱側結節」之間。頭部的側面寬於正面，而眼尾至耳前緣距離約等於二隻眼睛的寬度距離，也就是這邊的內眼角到另一邊眼尾的距離。

● 耳朵的功能是聽覺、是收集聲音，因此它在側面稍後的位置，它的方向是稍向前側展開，耳之外型略呈盤曲狀，左右兩側合成廣角，以利接收各方傳遞來的聲音。
● 耳殼的正面是耳殼最寬的位置，耳殼由斜後方切入側面，約與頭部側前面形成 120° 切角，與側後面形成 60° 切角。臉中心線向外 60° 的位置，可以看到完全正面的耳殼，此處的耳殼為最寬面。中心線向外 120° 可以看到全側面的耳殼，此處的耳殼為最窄面。
● 當手指伸直、依貼在耳前緣時，從正面觀看，手指內側被遮蔽了，由此可以證明耳殼的基底內陷；這是由於顴骨弓隆起之後內陷，頰後隨之內收，耳殼基礎亦隨之內收。當光線從前方照射時耳殼基底及頰後常處於灰調中。
● 耳前緣斜度與下顎枝斜度相似，沿著下顎枝向上延伸，正好劃過耳殼寬度前三分之一位置。模特兒正視前方時，耳前緣是斜向前下，它隨著俯仰動作改變斜度，但是，與下顎枝關係不變。
● 背面視角所顯露出的耳殼比正面還要多，這是由於後方的腦顱是向內收的，並不阻擋耳殼的呈現。
● 形塑人像時，耳朵是一個重要的視角指標，也可以依耳鼻關係定位其它五官視角。

▲ 全側面時耳殼略窄（上），臉中心線外 60° 是耳殼最寬的角度，此時可見另側局部的眼睛（中），頭顱後中心線 60° 是耳殼最窄角度，此時僅見些許的眼睛（下）。下圖的光源來自正面視點的位置，耳前的陰影代表頰後及耳殼基底是內陷的，因此正面視點是看不到耳殼基底的。上圖及中圖的光源來自正背面視點的位置，光線直抵下顎枝，因此背面視點是可以完整看到耳殼基底。

## 3. 不同典型的耳朵

耳殼的位置介於「顳顎關節」與「顳骨乳突」之間,「顴骨弓」貫穿整個「耳甲腔」。

男性的下顎骨與頭蓋骨發育很大,耳殼略小;幼兒在母體中腦顱發育較早,顏面骨比例較小,外耳孔位置較低,耳殼隨之降低,耳殼形較圓而厚,外眼角到耳前緣的距離超過兩隻眼睛的寬度。從幼兒到成年,臉部逐漸發育、耳殼逐漸向上、向前移。老人的耳殼較長、細、薄,耳垂鬆垂。耳殼的分型目的在建立物形的概括能力,雖然外形猛然一看有長有短有圓有尖,但是那是外圍的不一樣,內部的捲曲轉折一樣也不少。大略上可分為三類:

- 耳輪寬、耳垂窄,上下寬度差距較大,有點三角形。
- 耳輪、耳垂皆寬,上下寬度差距較小,有點長方形。
- 耳殼較短,形狀有點圓形。

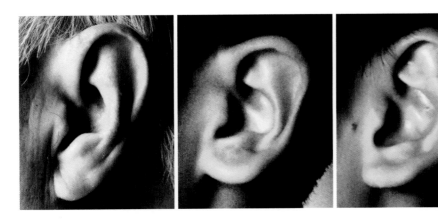

▲ 左圖上寬下窄、有點三角形的耳型;中圖上下窄寬相近的長方形耳型,下圖帶圓味的耳型。

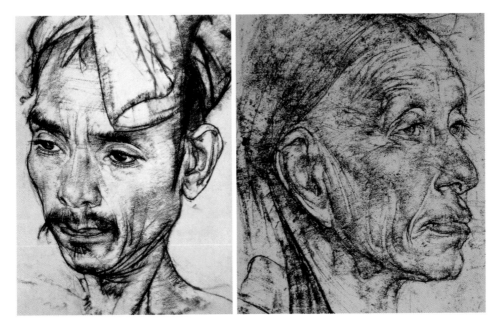

▲ 費欣(Nicolai Fechin)素描局部,即使是較不為人所注意的耳朵,畫家亦描繪出不同典型的耳型。左圖是上下皆寬,似長方形的耳型;右圖是上寬下窄,似三角形的耳型,連同年長者耳前的皺紋亦被一一繪出。

 臉部肌肉的起止點及作用

▶▶ 壹、臉部肌肉

| 名稱 | 起始處 | 終止處 | 作用 | 輔助肌 | 抗拮肌 |
|---|---|---|---|---|---|
| 體表表現 | | | | | |
| Ⅰ.眼眉及周圍 | | | | | |
| 1. 眼輪匝肌 | 眼瞼部在內圍，由內眼瞼韌帶開始沿上下眼瞼外行 | 上下會合於外眼瞼韌帶 | 和緩的閉眼 | 鼻纖肌 | 額肌 |
| | 眼眶部在眼瞼部的外圍，由眼眶內側壁向外上行，繞至眶下緣再內行 | 眼瞼內側韌帶 | 眼之擴約肌，閉鎖眼瞼 | | |
| | 圍繞眼眶、覆蓋於眼球的肌肉，上緣與額肌會合成最下的額橫紋，下緣在眼袋溝處。 | | | | |
| 2. 額肌 | 在額結節上端與顱頂腱膜銜接 | 上顎骨額突、鼻骨、眉弓外皮 | 上舉眉毛 | | 鼻纖肌、眼輪匝肌、皺眉肌 |
| | 額肌範圍很廣，因此活動方式可分成：一起收縮、中央帶收縮、兩側分別收縮，因此形成「八」字眉、眉一高一低等現象。隨著不同部位的額肌收縮，不同範圍的眉眼距離拉開。 | | | | |
| 3. 降間肌（鼻纖肌） | 額肌中下方，起自鼻背 | 眉間皮膚 | 下掣眉間皮膚 | 皺眉肌、眼輪匝肌 | 額肌中段 |
| | 收縮時形成兩眼之間的橫紋，此時眉眼間、上下眼瞼間距離拉近。 | | | | |
| 4. 皺眉肌 | 前額骨之鼻部及眉間 | 斜向外上，止於眉峰上方之外皮 | 引眉毛向內下 | 鼻纖肌 | 額肌 |
| | 由眉峰上方斜向眉頭的肌肉，收縮時眉頭下降、眉間擠出縱紋、上眼瞼下移。皺眉肌長期拉扯下，其表皮留下指向眉間的「矢」狀紋。 | | | | |
| Ⅱ.鼻部 | | | | | |
| 1. 壓鼻肌 | 上顎骨額突 | 鼻背 | 下壓鼻樑 | 鼻纖肌 | 鼻擴大肌 |
| | 收縮時鼻背產生縱紋，縱紋與內眼角連結。 | | | | |
| 2. 鼻擴大肌 | 犬齒上之齒槽隆 | 鼻翼側緣 | 擴大鼻翼 | 笑肌 | 壓鼻肌 |
| | 收縮時顯示在鼻唇溝與鼻翼交會處 | | | | |
| Ⅲ.口及周圍 | | | | | |
| 1. 口輪匝肌 | 淺層：起於外皮<br>深層：起於黏膜 | 相互愈合於口角 | 閉鎖口裂 | 舉頰肌 | 上唇方肌、大顴骨肌、小顴骨肌、笑肌、下唇方肌、下唇角肌 |
| | 口輪匝肌外圍在體表顯示成「倒立的黃帝豆」，上緣在鼻底、下緣在唇頦溝、兩側越過鼻唇溝。 | | | | |

| | | | | | |
|---|---|---|---|---|---|
| 2. 大顴骨肌 | 顴骨外側 | 口輪匝肌外側及口角外皮 | 口角向外上拉 | 笑肌 | 下唇角肌、下唇方肌 |
| | 是笑的肌肉,隨著笑容的深淺,在大顴骨肌路徑,將鼻唇溝的不同位置拉出轉角。 | | | | |
| 3. 笑肌 | 耳孔下方的咬肌膜 | 口角外皮 | 引口角向後方 | 大顴骨肌 | 下唇角肌、下唇方肌 |
| | 橫向笑肌收縮時較似苦笑,收縮時在頰側留下縱紋。 | | | | |
| 4. 下唇角肌 | 下顎骨底緣 | 口角皮膚 | 口角向下 | 下唇方肌 | 大顴骨肌、笑肌 |
| | 收縮時,將鼻唇溝以弧度向下延伸。 | | | | |
| 5. 下唇方肌 | 下顎骨底緣 | 下唇部之口輪匝肌及外皮 | 下唇側向外下 | 下唇角肌 | 大顴骨肌、笑肌 |
| | 外半部為下唇角肌遮蔽,因此在表層僅顯示出三角範圍,下唇角肌收縮是將口角下拉,下唇方肌是將中央的兩邊向下拉。 | | | | |
| 6. 舉頦肌 | 下顎骨之頦突隆 | 頦部皮膚 | 引下頦外皮向上 | 下唇角肌 | 大顴骨肌、下唇方肌 |
| | 收縮時,上唇隨著下唇中央的上推而上擠,此時頦部皮膚呈桃核狀凹凸。 | | | | |
| 7. 上唇方肌 | 內眥肌:上顎骨額突 | 鼻翼與口輪匝肌近中處及外皮 | 鼻翼牽向上,內眼角生皺紋 | 眶下肌 | 口輪匝肌 |
| | 眶下肌:眶下緣 | 上唇部之口輪匝肌中外側(內眥肌外側)及外皮 | 上唇中牽向上 | 內眥肌 | |
| | 小顴骨肌:顴骨內側 | 上唇部之口輪匝肌及外皮 | 上唇中外側牽向外上 | 大顴骨肌 | |
| | 止點由內而外分佈在人中與口角間,收縮時,將不同點的上唇上提。 | | | | |
| 8. 犬齒肌 | 犬齒凹 | 上唇部之口輪匝肌上緣 | 引上唇向上露出犬齒 | 小顴骨肌 | 口輪匝肌 |
| | 止點在上唇犬齒處,收縮時露出犬齒。 | | | | |
| IV.咀嚼肌 | | | | | |
| 1. 顳肌 | 顳線 | 下顎骨喙突、下顎枝前緣 | 提起及縮回下顎 | 咬肌 | 翼外肌 |
| | 雖然是太陽穴內肥厚的肌肉,但是,仍可見前方的顳線、下面顴骨弓隆起。 | | | | |
| 2. 咬肌 | 上顎骨顴突至顴骨弓前三分之二 | 下顎枝下三分之一、下顎角 | 提起及引下顎骨向前上 | 顳肌 | 翼外肌 |
| | 頰側斜向隆起,咬肌前緣與頦突隆間的三角範圍成平面。 | | | | |
| 3. 頰肌 | 下顎骨前側近轉角處 | 沒入口輪匝肌之上下唇部 | 壓擠口腔前庭,將食物撥至齒列 | | 口輪匝肌 |
| | 頰側深層肌肉 | | | | |

## ▶▶ 貳、頸部肌肉

| 名稱 | 起始處 | 終止處 | 作用 | 輔助肌 | 抗拮肌 |
|---|---|---|---|---|---|
| 1. 胸鎖乳突肌 | 胸骨頭：胸骨柄前方<br>鎖骨頭：鎖骨內側三分之一處 | 會合後止於顳骨乳突 | 兩側同時收縮面向前低；<br>一側收縮面向對側；<br>兩側輪流收縮頭部迴轉 | 頸闊肌 | 斜方肌上部<br>對側胸鎖乳突肌<br>對側胸鎖乳突肌 |
| | 左右胸鎖乳突肌與頸顎交界圍成頸前三角，耳下方的胸鎖乳突肌側緣是正面、背面視點頸最寬處。 | | | | |
| 2. 斜方肌上部 | 枕骨下部、全部頸椎 | 止於鎖骨外三分之一 | 拉肩部向上方 | 提肩胛肌 | 斜方肌下部 |
| | 頸部斜方肌側緣是頸部的側背交界處 | | | | |

頭部章節中以解剖結溝、自然人體，反覆印證名作構成與「人體結構」的緊密關係。重點如下：

● 第一節「整體建立」：

以最低限度的解剖知識解析「整體」造形的趨勢，例如：頭部的基本型、如何以臉中軸與對稱點連接線輔助動態、不同視角中的五官變化、比例…等。提供了實作者的第一步重要知識——大架構的建立。

● 第二節「骨骼與外在形象」：

連結內部骨骼在自然人體的呈現，與名作中的表現，例如：頭部的大凹凸面在體表的呈現、眼窩周圍形狀與「瞼眉溝」及眼袋溝的關係、骨相在體表的顯露…等。進一步提供了實作中的結構知識。

● 第三節「肌肉與體表變化」：

解析人體骨架與肌肉結合後的體表表現，例如：肌肉帶動五官形狀及皺紋的情形、臉部肌肉與五官的互動…等。進一步的由解剖結構追溯體表表現、由體表回溯解剖結構，並一一與名作相互對照、認識作品中的應用，鞏固理論與實作關係。

至此「頭部」告一段落，接著進入下一章「軀幹」之解析。

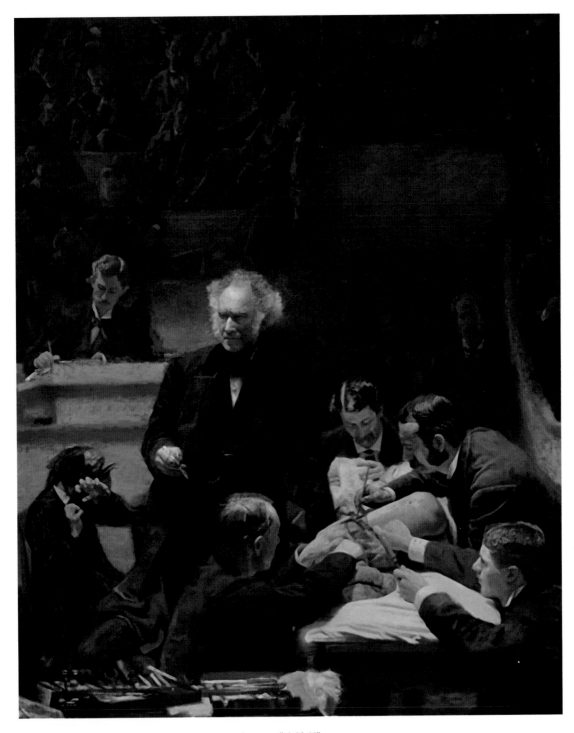

▲ 托馬斯・埃金斯（Thomas Eakins ,1844-1916）──《大診所》

美國現實主義畫家、攝影家、雕塑家及藝術教育者，被譽為美國繪畫之父。《大診所》（The Gross Clinic）是埃金斯的名作，尺寸為 8 英尺×6.5 英尺。這幅畫描繪了 70 歲的名醫塞繆爾・格羅斯（Samuel D. Gross）博士帶領團隊做手術的情景，博士身穿黑色長外衣，向一群醫學院的學生講解，背景中學生認真地觀摩和做筆記。

埃金斯的《大診所》展現出外科醫生的英姿，畫中沒有早期畫作的神話或唯美，取而代之的是手術室的血腥，坦率地展現出疾病中殘酷的現實中。首次展出時藝評家就將其丟棄，埃金斯不得不以微薄的價格將其出售，但是，現在《大診所》被譽為美國藝術史上最重要的畫作之一。

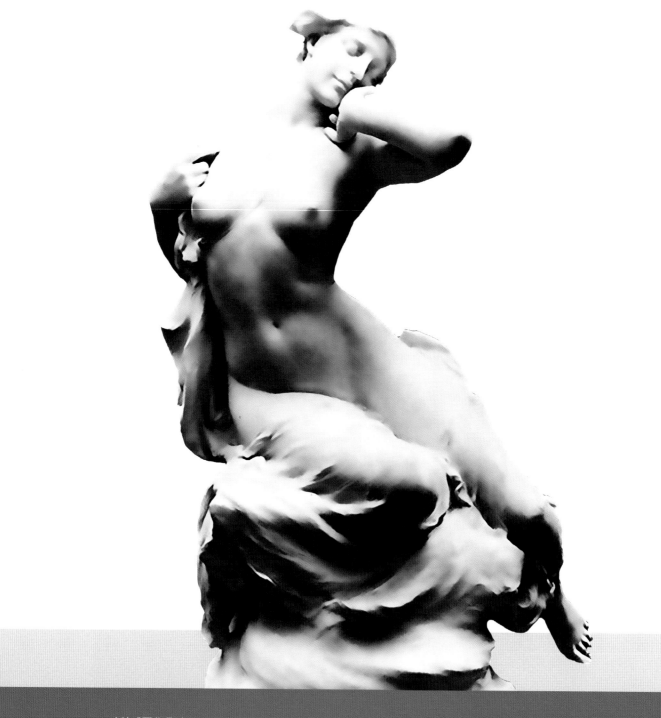

▲ 哈特威爾作品（Charles Leonard Hartwell）——《黎明》

哈特威爾 1873 年生於倫敦，1951 年逝世，是維多利亞時期的雕刻家，也是英國皇家藝術學院教授，屬於當時主流的學院派。1900 年開始在皇家藝術學院展出，1924 年成為皇家藝術學院院士。《黎明》收藏於英國泰特現代藝術館（Tate Modern），作品表現出女子在黎明逐漸甦醒、慵懶的婀娜體態。

# 貳

## 軀幹

人體的動作都須經由腰、
軀幹的反應調整，
全身才得以維持平衡，
因此軀幹是人體的「平衡中樞」。

# 一、軀幹的整體建立

古希臘哲學家畢達哥拉斯（Pythagoras, 580-500 BC）提出「美就是和諧與比例」，認為「萬物按照一定的比例而構成和諧的秩序」、「人體之美是存在各部位間的對稱和適當比例」。美的比例可直接引用典籍中常見的 7.5 頭高，而人體的前後左右之重量是相等的，因此產生和諧感。以下針對直接影響人體美感的重心線、體中軸、對稱點連接線、動勢表現以及人體比例做說明。

本文所呈現的文字如為「支撐腳」、「重力腳」皆指站立時主要受力的腳，「游離腳」是指非主要受力腳。文中提及人體的「左」或「右」，皆指對象本身非讀者之方向。

## 1. 重心線是穩定造形的基準線

人體自然站立時，重心點在骨盆內，經過重心點的垂直線是重心線，任何角度的重心線之前後左右的重量皆相等，因此它是穩定造形的基準線。在人物描繪或立體形塑中，重心線位置是否得宜，關係著整體的均衡與和諧。

在立正、雙腳平均分攤身體重量時，重心線將人體劃分成左右對稱的兩半。身體重量偏向一側的自然姿勢時，正面角度的重心線經過胸骨上窩、落在受力腳上；背面角度的重心線經過第七頸椎，亦落在受力腳；側面角度的重心線經過耳前緣、大轉子、臏骨後緣後，落在受力腳外側長度二分之一處。

胸骨上窩、第七頸椎、耳前緣位置在人體上端，足部在最下面，平面描繪或立體形塑時，先確定上下垂直關係位置，再進一步安排胸廓、骨盆、大腿、小腿各部位的體塊關係，人體造形就逐步達到和諧。

立體形塑時，一般只需從正面、背面、側面角度調整重心線經過位置。至於平面描繪，如果作畫位置不在全正、全背、全側角度時，足部位置在哪?這時可以從模特兒頸部向下拉出垂直線，由垂直關係判定腳脖子（近腳踝處）位置、畫出腳脖子位置及足部。這也等於做了人體上下關係的定位，立體形塑時亦可以此方法做其它角度的調整。重心線是穩定整體造形的基準線，因此在人像中應盡早確立。

◀ 照片取自 Isao Yajima（1987），重心線、動勢線為筆者所繪。側面的重心線為體中的垂直線，重心線之前後左右重量相等，因此是人體造形的重要參考。從模特兒身上可以看到軀幹前突、下肢後拖，每部位的動勢是前後前後的，因此達到整體平衡。在物理上人體側面體塊的一前一後動勢，是為了維持平衡機制，當人體受外力撞擊時，衝擊力隨著動勢轉折而耗弱。在造形上反覆的節奏相互穿插，構成虛實進退的節奏感。

| 1 | 2 |

◀ 圖 1　陳丹青速寫
全背面的重心線經過第七頸椎、重力腳。畫中人物非以正背面取景，但是，仍可看出重力腳側的膝關節較高、大轉子較高、骨盆較高，肩膀較低，合乎人體的造形規律。重力腳為支撐腳，它的臀下橫褶紋較高，這是因為重力腳側的大臀肌收縮隆起，因為大臀肌收縮時大腿向後挺起，重力腳才得以支撐人體。游離腳的大腿前移，因此大臀肌被拉長、臀下橫褶紋下拖。

◀ 圖 2　羅丹——《站著的女人》
軀幹前伸時，為了保持整體的平衡下肢轉成垂直狀，它不像自然直立時，下肢是整體向後拖的（如左圖模特兒）。圖中的胸廓、骨盆仍保持著原有的動勢：胸廓斜向前下、骨盆斜向後下。

## 2. 體中軸反應出身體的動態

頭部、胸廓、骨盆是人體的重要結構，脊柱像屋脊一樣連繫著它們，並控制它們的動向。軀幹背面的脊柱位置有明顯凹痕，凹痕向上與頭顱、向下與臀溝銜接，形成背面的「體中軸」。軀幹前面的「體中軸」則是由喉結、胸中溝、正中溝連接至生殖器處。體中軸、頭中軸串連起來將人體劃分為左右對稱的兩半，人體前後的體中軸相互呼應，並反應出動態。

雙腳平攤身體重量時，正前與正後角度的體中軸線呈垂直線，重力偏移時，隨著骨盆、胸廓的上撐或下落，體中軸由原來的垂直線轉成弧線。

## 3. 以對稱點連接線加強動態表現

當自然直立雙腳平攤身體重量時，正面與背面的體中軸呈現垂直的狀態，兩側的對稱點連接線呈水平狀，連接線與體中軸呈垂直關係。當視點向左右或上下移轉時，原本水平狀的對稱點連接線因透視而轉為傾斜的平行線。

重力偏移時，體中軸呈弧線，對稱點連接線轉為放射狀，由於重力腳側的骨盆上撐、肩膀落下，上下擠壓時，對稱點連接線集中向重力腳側。游離腳側的骨盆下落肩膀上提，對稱點連接線較展開，此時正面、背面角度的對稱點連接線仍舊分別與體中軸弧線呈垂直關係。

從安東尼歐‧卡諾瓦（Antonio Canova, 1757-1822）的作品《海克力斯與立卡》（*Hercules and Lichas*, 1815）剖析，雖然不是典型的站姿，但是，仍可清楚的看到軀幹兩側差異，它的變化並不跳脫重力偏移的規律，也因為動作更大而表現得更強烈。海克力斯的體中軸隨著身體動態形成弧線，右側後跨腿側的

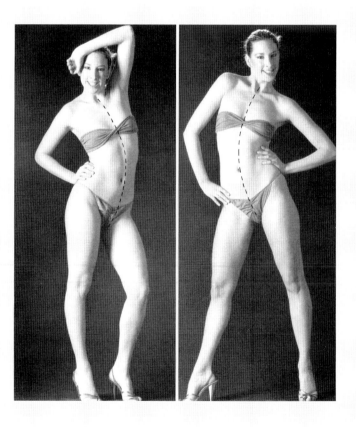

▶ 照片取自於 Isao Yajima （1987）. Mode Drawing Nude，虛線為筆者所繪。

人體結構是左右對稱的，立正時體中軸線將人體縱分成對稱的兩部分。動作中的體中軸線完全反應出人體的動態。骨盆和胸廓都是大塊體，胸窩到肚臍這段多為軟組織，所以，動態愈大此處體中軸弧度愈明顯。

正面的體中軸線在肚臍以下較不清晰，人體描繪之初，應連接肚臍與生殖器，以便將體中軸完整繪出。背面的體中軸線就是脊柱的位置，它上接頸椎、下接臀溝。體中軸弧度介於軀幹兩側輪廓線之間，游離腳側的軀幹較舒展，支撐腳側較壓縮，幾乎像是一個斜躺的「N」字（見左圖）。

全正面、全背面的對稱點連接線與體中軸呈垂直關係，圖中模特兒非正前方角度，也未完全裸露，但是，仍可見她的胸圍、三角褲子的對稱點連接線，與體中軸也近似垂直關係。

骨盆與肩膀距離近，左側上舉手臂的肩膀與骨盆拉開，軀幹右側壓縮，左側展開，因此左右對稱點連接線呈放射狀。由於壓縮側的右臂向後下拉的動作，使得大胸肌隨之突出，與胸廓形成階梯狀的落差；腹外斜肌因擠壓而隆起，與骨盆會合成較深的腸骨側溝。左臂上舉貼近頭部，大胸肌下部被拉長並收至胸廓內，此時肩胛骨帶著背闊肌外移，突出於腋窩後側。

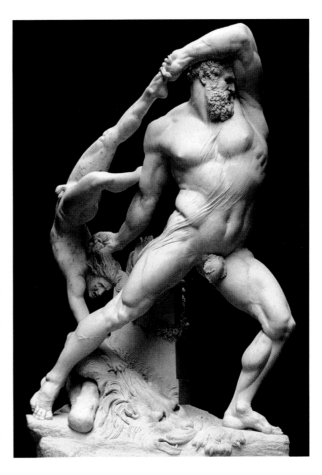

▶ 卡諾瓦作品《海克力斯與立卡》
此作描繪海克力斯所受的謀害，他穿上僕人立卡給他的罩衫，衣服上的毒液使他劇痛萬分，憤而將僕人拋入海中。體中軸隨著身體的動態形成一條弧線，主動勢線在頭、軀幹之後順著後伸的腿延伸到腳尖。軀幹的左右側因動態而產生很大的變化，左臂上伸，大胸肌下部被拉長，大胸肌上部收縮隆起與三角肌合為一體，胸側溝消失；上伸的手臂使前鋸肌收縮隆起，肩胛骨被拉向外上，突出輪廓很多。前鋸肌與腹外斜肌交錯形成乳頭外下方的鋸齒狀線，肩胛骨帶著背闊肌拉向外上，腋窩後壁顯得特別寬。右臂的動作是大胸肌下部收縮，因而大胸肌右下部比左下部發達。右肩下壓使得腹外斜肌特別突隆，於胸廓下緣骨盆上緣形成名為「腸骨側溝」的褶痕。

## 4. 支撐腳側的骨盆被撐高、 肩下落，游離腳側骨盆下 落、肩上移

身體重量偏向一側時，正面角度的重心線經過胸骨上窩、落在受力腳上，受力腳的膝關節、骨盆被上撐，肩膀下落。肩膀下落的這種反應是矯正反應，它使得人體產生最佳的平衡。隨著肩膀下落、骨盆上撐，體中軸與左右對稱點連接線亦隨著體塊傾斜而傾斜，全正面與全背角度的左右對稱點連接線，與體中軸呈垂直關係。此時人體兩側的輪廓形成很大的差異，重力腳側由於骨盆上撐與肩膀下落，上下擠壓而腰部內陷，體側由腋下、腰、大轉子至腿側，輪廓線近似側躺的「N」字；游離 側則因肩與骨盆距離拉開，輪廓線以連續小波浪在軀幹體側展開。

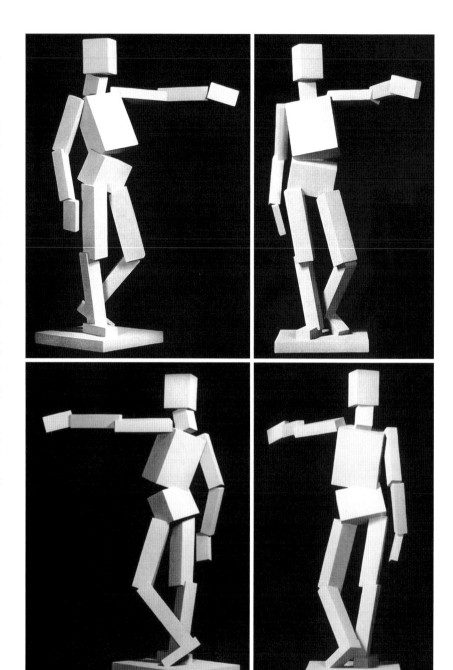

▲ 美國雕塑家艾略特‧古德芬格（Eliot Goldfinger）《牛津藝用人體解剖學》（Human Anatomy for Artists），將人體各體塊簡化成長方體，充分表現出動態以及每一體塊的方位。側前角度中，體塊一前一後的動勢與自然人體相同，關節上下會合處亦呈現出自然人體的造形特色。艾略特的長方體人型直接地強化人體造形觀念。例如：

● 膝關節處的大腿是前突的、小腿是後收的。

● 大腿根部與軀幹交會的腹股溝處是重力腳側高、游離腳側低。

● 重力腳側的骨盆較高、肩側較低。

● 從正面可以看到手心朝內時上肢的動勢：上臂微外、前臂更外、手部收回的動勢。

圖中唯一有爭議的是在右圖的胸廓體塊。當左手臂前伸時它帶動左胸前移，此時左胸側面體塊應較露出一些。有關這部分的修正可以在下下頁素描之簡圖中見到。

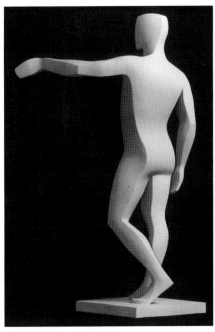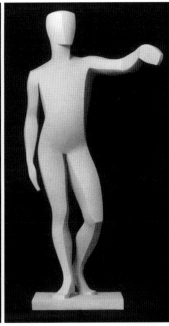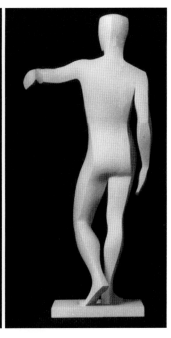

▲ 美國雕塑家艾略特・古德芬格（Eliot Goldfinger）《牛津藝用人體解剖學》（Human Anatomy for Artists），書中的人體呈流線型簡化，它雖然不及長方體人型有強烈動態以及每一體塊的方位⋯。但是，艾略特的流線形人體可以看到：

● 軀幹前窄後寬、骨盆前寬後窄。

● 伸直的下肢膝動勢向外下、大腿動勢向內下、小腿向內下、足向外。

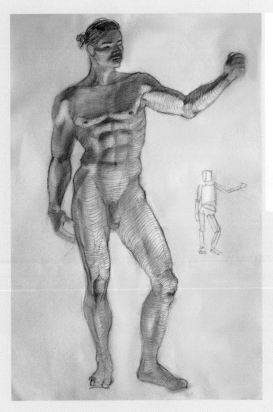

◀ 筆者的人體素描實作課堂中，學生皆需繪製長方體人型小圖，以釐清每一體塊的方位、動態、整體造形觀念。正面角度的胸廓體塊露出長方體底面、骨盆露出頂面，代表胸廓體塊斜向前下、骨盆斜向後下（參考上頁長方體人型）；骨盆左右側隱藏，代表描繪的是骨盆正面角度，胸廓體塊露出左側，因為左手前伸將胸廓左側前拉。此為二上賴俞靜作業。

## 5. 支撐腳的大轉子隆起、腹股溝上斜，游離腳的大轉子後陷、腹股溝較平

體中軸分上段與下段，上段在胸廓前面，由胸骨上窩至胸廓下部，下段在骨盆前面，由肚臍到生殖器。上段與下段之間全為軟組織，因此動作中體中軸在此轉折最強烈。

重力腳側的腿部挺直、骨盆上撐時，髖關節外側的大腿股骨大轉子向外突，在骨盆外側形成明顯的隆起。游離腳側骨盆下落、大腿放鬆、膝部前移時，大轉子偏向後內，此處形成淺凹。

▶ 哈塞堡作品（Per Hasselberg 1850 - 1894）
先看看右邊這件完全裸露的雕像，她與人體造形規律相符的情形如下：

● 正面角度的重力腳與胸骨上窩呈垂直關係

● 重力腳的膝關節、骨盆被撐高，肩膀原本應該是落下的，但是，她手臂上提肩膀隨之上移。藝剖所談的造型規律是指安定中姿勢非瞬間的狀況，而左邊這件雕像中，重力腳側的肩膀就呈現落下，符合藝剖中常態的造形規律。

● 體中軸與身體兩側的輪廓成漸進式的變化

● 重力邊的大轉子特別突隆、腹股溝斜度較大（因骨盆上移），游離腳側的大轉子不明、腹股溝斜度較小。

重力腳側的骨盆被推高，腸骨嵴、腸骨前上棘隨之上移後，骨盆與胸廓之間向內凹陷的腰際點隨之上移；游離腳側的腰際點則較低。 軀幹下端與大腿的交會處，稱之為「腹股溝」，左右「腹股溝」合成倒八字形的溝紋；腹股溝隨著大腿的動作而改變形態，大腿與腹面交疊少，溝紋愈淺、愈短；大腿與腹面交疊愈多溝紋愈深、愈長。重力腳側的骨盆較高，所以，腹股溝較上斜，游離腳側的骨盆較下落，腹股溝較平。

◀哈塞堡作品
這是上一頁正面作品的背面角度，單從臀部外觀也可以判斷出重力腳在那一側：

● 重力腳的骨盆、大腿、小腿挺直，骨盆與大腿拉直是借助大臀肌的收縮。大臀肌收縮時，大臀下緣位置較高，因此臀下橫褶紋高者是重力腳側；而游離腳側臀肌是下拉長的。

● 正背面的臀溝向下斜向重力邊，也就是傾斜向骨盆高的這邊。

## 6. 坐姿與立姿的體中軸差異

立姿時重力腳的膝關節、骨盆被上撐，肩膀下落，人體因此整體平衡。坐姿時身體的重量是由上向下落，重力邊的骨盆被下壓，臀部貼向椅面，因此重力邊的骨盆較低，此時肩膀上提，人體因才能整體平衡。

無論是坐著或站立時，體中軸的下段都是向下斜向骨盆高的一側，只是站立時重力邊骨盆較高，坐著時非著力邊骨盆較高，而骨盆高的這一邊肩膀一定落下，這種矯正反應人體才得以平衡。從下圖哈塞堡作品以及本章首頁哈特威爾作品中可以看到這種共同規律。

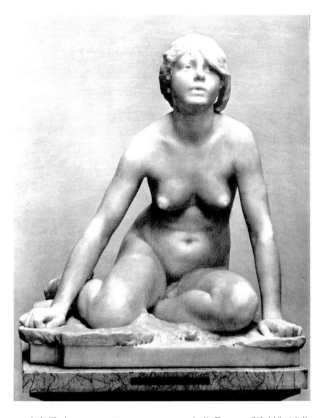

▲ 哈塞堡（Per Hasselberg, 1850-1894）作品——《青蛙》瑞典雕刻家以精美的大理石裸體雕像聞名，此作描繪了少女模仿青蛙欲跳起的姿態，少女面前有隻小青蛙。從腹股溝的高低可判斷骨盆的高低，比較低的是重力邊，骨盆低側與肩膀距離較遠，骨盆高側和肩膀的距離較近，藝術家在作品中表現出自然人體的造形規律。

## 7. 比例

人體比例是指人體整體與局部、局部與局部之間的度量比較，它是三度空間裡認識人體形式的起點，也是藝用解剖學組成的重要部分。藝用解剖學中的「人體比例」，主要是指發育成熟健康男性的平均數據之比例。研究人體比例關係必先制定一個用來測量比較的單位，在美術上通常是以「頭長」為單位，所謂「頭長」是頭部的最高位置到下顎底的垂直距離。藝用解剖學中的「人體比例」說明如下：

- 成人男性的全高是以七又二分之一「頭長」為標準，人體全高的二分之一位置在體表上的陰莖起始處，之上、之下的人體各占了三又四分之三個頭長。

- 頭頂到下巴底部的垂直距離為一個頭長，下巴到乳頭、乳頭到肚臍、肚臍到臀下橫褶紋的垂直距離都是一個頭長，臀下橫褶紋到膝後橫褶紋是一又二分之一頭長，膝後橫褶紋到足底的垂直距離是二頭長。

- 胸骨上緣到胸廓下緣，約為一個半頭長的距離，肚臍到是陰莖的起始處，是四分之三個頭長的距離。

- 坐正時由頭頂到椅面的距離約為四個頭長，臀後到膝前為二又二分之一頭長，膝上至足底為二又三分之一頭長。軀幹背面第一頸椎處到臀下橫褶紋的距離約為三又五分之一頭長。

- 男性體形最寬之處為肩部，幾乎可達兩個頭長的寬度，臀部為一個半頭長的寬度，兩乳頭之間的距離約為一個頭長的寬度。

- 足長為 1.1 頭高，肩上至肘橫褶紋為 1.4 頭高，肘橫褶紋至腕橫褶紋為 1.3 頭高，腕橫褶紋至指尖為 0.7 頭高。

- 傳統上女性的勞動不同於男性，因此女性演化的四肢較不發達、手腳較短、軀幹較長；從背面看，女性的臀下橫褶紋低於第四頭高，而男性剛好在第四頭高位置；正面女性第四頭高在左右腹股溝交會點，男性則在更低的位置。

● 比例圖中尚有許多值得細細觀察的內容，例如：正面第二頭高的乳頭經過背面的肩胛骨下部，第三頭高的肚臍位置比背面的腸骨嵴低，大轉子在身體側面厚度二分之一處…。

熟悉人體標準比例後的最大好處是在沒有模特兒的情況下，也可以先依這個比例畫出人體各部所在的位置，再依體表特徵逐步描繪人體成型。另外，以標準比例來衡量你描繪的對象，可發現模特兒的比例差異，更可捕捉模特兒的特色。

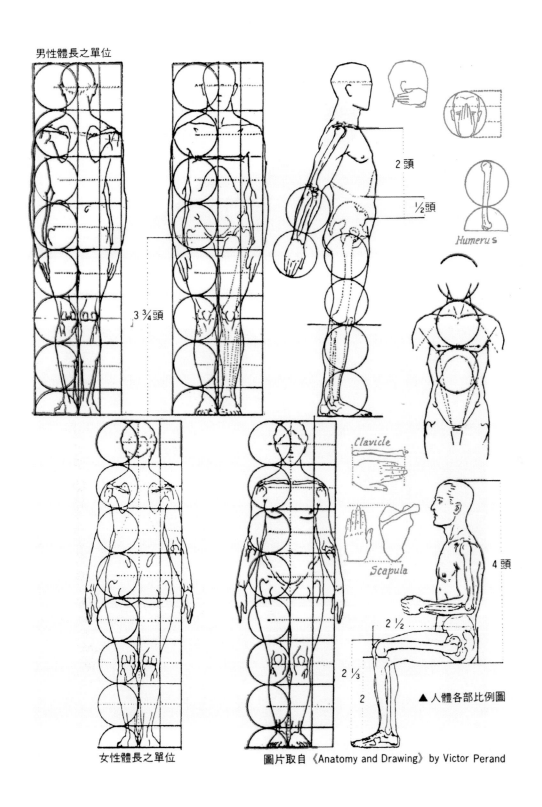

▲ 人體各部比例圖

圖片取自《Anatomy and Drawing》by Victor Perand

# 二、頸部

骨骼構成人體的支架，支撐人體的軟組織承擔全身重量，並賦予人體一定的外形。全身的重要器官亦藉著骨骼保護，例如：頭骨保護腦部及五官，胸廓保護心肺、骨盆保護生殖及泌尿系統等。骨骼也為肌肉提供了附著面，並與肌肉以機械原理運作，產生動作。從人體的關節形狀即可推側出活動形式，而活動的產生則需由肌肉主導，以下先說明「骨骼與外在形象」，再認識「肌肉與體表變化」。

## I 頸部的骨骼與外在形象

軀幹背面的脊柱是人體結構的中軸，它支撐著人體最主要的頭顱、胸部、骨盆，並主導這三部分的活動。脊柱是由三十三塊椎骨上下連結而成，椎骨與椎骨間夾著椎間軟骨板。椎骨依位置可以區分為七塊頸椎、十二塊胸椎、五塊腰椎、五塊薦椎合成的薦骨、四塊尾椎合成的尾骨，椎骨與椎骨間有富於彈性的椎間盤軟骨，得以緩和壓力和重力也因此脊柱可以靈活地活動。

人體自然直立兩腳平攤身體重量時，背面的脊柱呈現垂直狀態，側面脊柱則呈四個彎曲，這四個彎曲是頸彎曲、胸彎曲、腰彎曲、薦彎曲，四個彎曲形成的過程如下：

● 胎兒在母體時，全身呈蜷曲狀，頭膝相互依偎，此時側面的脊柱呈「C」字形。
● 嬰兒到三、四個月開始試著抬頭，學習控制頭部時，「C」形脊柱上端向後挺起，形成頸彎曲。
● 嬰兒開始學走路時，為了達到全身平衡，腰椎向前挺起，形成了腰彎曲。
● 頸彎曲、腰彎曲以及在胎兒期「C」字形脊柱上原有的胸彎曲、薦彎曲，共同合成脊柱側面「S」形的四個彎曲。這種結構具減震作用，受到外力時「S」形彎曲能分散、減弱衝擊力。

脊椎前面的椎體與內臟器官相接觸，骨骼凹凸變化單純，椎體背面兩側有橫突、後面有棘突，凹凸起伏複雜。當脊柱向前彎時，椎骨後面的棘突歷歷顯現；直立時，脊柱隱藏成溝狀凹陷。

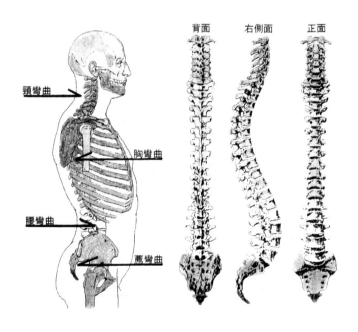

◀ 脊柱側面的頸彎曲、胸彎曲、腰彎曲、薦彎曲直接影響軀幹的外觀，頸彎曲的水平高度低於下巴，胸彎曲的水平高度在肩胛骨的中下方，接近乳頭位置；腰彎曲在肋骨下緣與骨盆上緣中間、高於肚臍的位置；薦彎曲在薦骨三角中間、臀溝的上面。它們形成了胸廓斜向前下斜、骨盆向後斜下的動勢。

## 1. 頸椎是脊柱中最靈活的部位

從側面觀看，七塊頸椎從肩部向前上延伸，承接頭部。頸椎在第四節之上緩緩向後上彎，之下彎向後下，「頸彎曲」因此成形，體表上「頸彎曲」的水平高度低於下巴。

相較於脊柱的其它部位，頸椎是最靈活的。它不像胸椎與腰椎有肋骨、薦骨、髖骨牽絆，不能自如轉動。由於頸椎僅需支撐、支配頭部運動，因此它的椎體最小，而愈向下方的胸椎、腰椎與薦椎則逐漸增大。

- 典型的脊椎骨前有椎體、後有椎孔及棘突及兩側有橫突，上下有椎間軟骨。頸椎的椎體小，椎孔大而呈三角形，棘突短而分歧。
- 第一頸椎的結構較特別，無椎體呈環狀，又名環椎，環椎的上面有二個關節面，與枕骨的關節髁形成關節，頭部的俯仰動作由此產生。
- 第二頸椎又名軸椎，椎體小而向上成牙狀突起，此牙狀突起向上伸入環椎內，形同第一頸椎的椎體，並與環椎成關節，頭部的迴旋動作由此產生。
- 第三、四、五、六頸椎都具備典型頸椎特色，第七頸椎後面的棘突特別粗厚，不分歧，末端成結節，又名隆椎，直達背側，是人體外觀重要標誌。
- 年長彎腰駝背時，頸部向前延伸，下顎下沉，「頸彎曲」、「腰彎曲」弧度減弱，側面的脊柱又逐漸趨向「C」字形。

▲ 第一頸椎上面的二個關節面與枕骨形成關節，頭部俯仰動作由此產生。第二頸椎的牙狀突起向上伸入第一頸椎內，並與第一頸椎形成關節，頭部迴旋動作由此產生。最下面是第七頸椎棘突隆起，頭部微低時，此隆起浮現，如下圖模特兒所示。

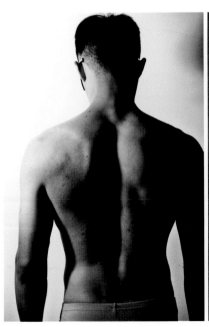

▲ 第七頸椎周圍的菱形區塊是菱形腱膜的痕跡，目的是在加強斜方肌對頭部的支撐力。

▲ 柏尼尼——聖特雷莎的狂喜
頸部顯現出柔軟靈活的特性。柏尼尼以大理石雕琢出活生生的衣紋及肌膚，此為晚年的傑作，氣勢統一而富於情趣。

## 2. 「S」形的鎖骨左右會合成「弓」形，胸廓狹窄的上口因而擴展成寬聳的肩膀

胸椎、肋骨、胸骨會合成堅固富於彈性的胸廓，上窄下寬形似稍扁、蛋形的骨籠子，它保護著內臟器官，並隨著呼吸而起伏。胸廓正中的狹窄狀骨板為「胸骨」，胸骨上端兩側長骨為「S」形的鎖骨，左右合成「弓形」。

- 鎖骨的內側端較粗大，稱「胸骨端」，與胸骨柄外上方相關節。
- 鎖骨外側端是較扁平的「肩峰端」，與肩胛岡的肩峰相關節。
- 「S」形的鎖骨轉折可分為三段，平視時內段較呈水平狀、正對前方；中段斜向外上，進入深度空間；後段在深度空間內又趨於水平。
- 鎖骨外側端與肩峰相交處形成肩關節的上部，它位置略高以方便上肢活動。
- 肩胛骨上有肩胛岡，肩胛岡外上端的肩峰擴張到肩膀側面，與鎖骨共同形成肩關節的上部，鎖骨又與胸骨串連，鎖骨、肩胛骨隨著上臂的活動產生連鎖。
- 頸前的範圍由下顎底頸顎交會處至胸骨、鎖骨上緣。頸後範圍由第七頸椎至肩峰連線。

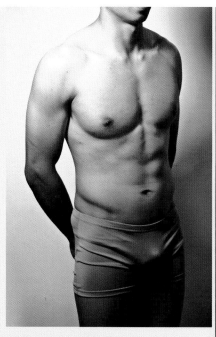

▲ 頸前的下界是胸骨、鎖骨上緣，「S」形鎖骨左右會合成「弓」形。

▲ 福圖尼（Mariano Fortuny）作品──《曬太陽的老人》
老人赤裸裸地迎向艷陽，粗獷的筆觸，卻表達了解剖結構的細節。左右合成「弓形」的鎖骨是頸部的下界，鎖骨之上畫家以較多的白在肩膀上區分出頂面與縱面，它也是艷陽投射在肩上的反光，前突的鬍子、額頭、眼皮隆起點也有一樣的表現。

## 3. 頸部外觀是前長後短、前低後高

從側面看，頸部的上下斷面都是前低後高：

- 上斷面：由下顎底至枕骨下緣的上斷面，它前後落差很大。
- 下斷面：胸骨上緣約與第二胸椎同高，由胸骨上緣至第七頸椎是下斷面，它也是前低後高、前後落差很大，都是向前下傾斜的斜面。拿你的手放在肩上就可清楚的感覺到它前低後高。

從骨骼來看，頸後部的範圍很長，但是，在外觀上常常僅將「頸後的凹陷處」視為頸部，之上向上承接頭部，與頭部合為一體，之下與背部合一體。因此，從外觀來看，頸部前長後短，立正時體表的「頸後凹陷」低於下巴。

▲ 結構上頸部是前短後長（紅線），外觀上是前長後短、前低後高（藍線）。「頸後凹陷處」常被視為後頸部，因此外觀上頸部是前長後短、前低後高。

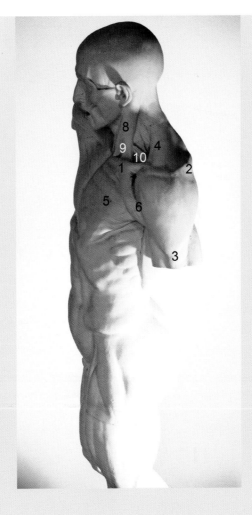

◀ 從烏東的《大解剖者》可以看到：

1. 鎖骨
2. 肩胛岡（1、2 會合成大「V」形）
3. 三角肌止點呈小「V」字
4. 斜方肌
5. 大胸肌
6. 胸側溝
7. 鎖骨下窩
8. 胸鎖乳突肌
9. 小鎖骨上窩
10. 鎖骨上窩

## 4. 鎖骨與肩胛岡連結成大「V」字

「肩胛骨」上的「肩胛岡」斜向外上方後轉成扁平的「肩峰」，與鎖骨會合後形成肩關節的上部。鎖骨與「肩峰」、「肩胛岡」聯結成大「V」字形，斜方肌上部之終止處在「V」字上部，三角肌之起始處在「V」字下部，由上方俯視肩部可以清楚看到肌肉與骨骼的交會，肌肉發達者此處合成「V」形溝，瘦弱者骨則成「V」形隆起。三角肌肌纖維向下集中後止於肱骨外側中上方的三角肌粗隆，肌尾與相鄰肌肉交界清楚，在體表形成小「V」字形。

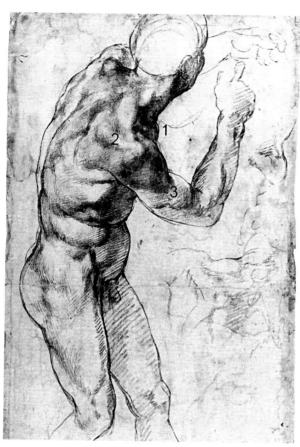

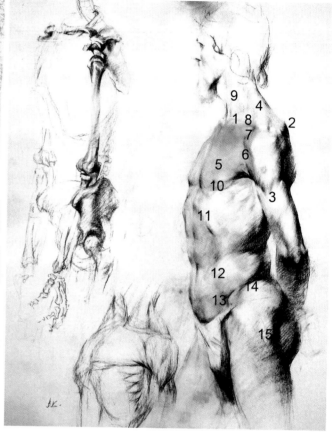

▲ 米開朗基羅（1475-1564）素描——《卡西諾之役》
不論是精雕細琢的作品或是未完成的草圖，皆能感受米開朗基羅對於畫作的每一線條、形體與細節都有超凡的執著。從素描中可以看到鎖骨1、肩胛岡2 會合成大「V」形，三角肌止點呈小「V」字。

▲ 庫茲米喬夫（Vladimir Kuzmichev）素描

1. 鎖骨
2. 肩胛岡（1.2 會合成大「V」形）
3. 三角肌止點呈小「V」字
4. 斜方肌
5. 大胸肌
6. 胸側溝
7. 鎖骨下窩
8. 鎖骨上窩
9. 胸鎖乳突肌
10. 乳下弧線
11. 肋骨拱弧
12. 腹側溝
13. 腸骨前上嵴
14. 腸骨側溝
15. 大轉子

# II 頸部的肌肉與體表變化

頸部的骨骼、肌肉交錯複雜，體表的凹凸起伏變化細緻，像樹根般 實地與軀幹銜接，並控頭制部的活動。前為頸後為項，也稱頸項，俗稱脖子。前起自下顎的頸顎交界，止於胸骨及鎖骨上緣；後起自枕骨下部，止於第七頸椎與肩峰連接線。前面較尖，後面較平，由軀幹斜向前上方承接頭部。

頸部的骨骼與肌肉交會後在體表呈現頸部三個三角（頸前三角一個、頸側三角兩個）、頸部七個窩（胸骨上窩一個、小鎖骨上窩兩個、鎖骨上窩兩個、鎖骨下窩兩個）及頸後溝、三角窩、菱形腱膜。分別說明如下：

## A. 頸前部：頸顎交界與左右胸鎖乳突肌之間

### 1. 胸鎖乳突肌的 V 型、M 型，與小鎖骨上窩

胸鎖乳突肌左右成對，乃斜行於頸部兩側的肌肉柱。起始處分兩頭：內側頭起於胸骨的前面，外側頭起於鎖骨內三分之一之上面，兩頭向外上行再和成厚圓的肌腹，停止於耳垂後的顳骨乳突。起始處的兩頭與鎖骨之間有空隙，空隙在體表顯現為三角形小窩，名為「小鎖骨上窩」，當頭部轉向另側時，此側胸鎖乳突肌收縮隆起，「小鎖骨上窩」凹陷呈現。

### 2. 頸前三角與胸骨上窩

頸中央、左右胸鎖乳突肌與頸顎交界圍成「頸前三角」，由於喉結、環狀氣管軟骨在中央突起，因此又分成左右兩個三角，它形似倒立的三角錐，錐尖在「胸骨上窩」處、錐底在下顎底裡、兩側貼近胸鎖乳突肌隆起。前面觀看看到三角錐的兩個三角面，側面看到三角錐的一個面。

「胸骨上窩」是鎖骨頭與胸骨上緣會合形成的凹窩，又名「頸窩」。由於鎖骨的內側端較粗大，所

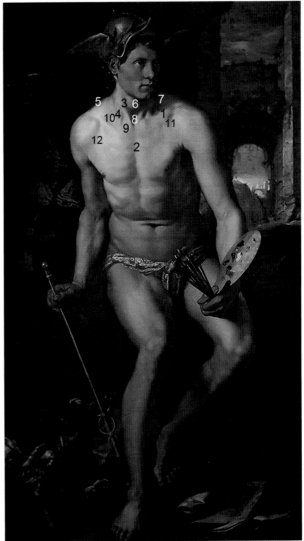

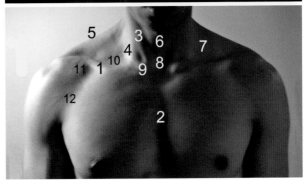

▲ 霍奇厄斯（Hendrick Goltzius）油畫

1. 鎖骨
2. 胸骨
3. 胸鎖乳突肌內側頭（左右合成 V 字形）
4. 胸鎖乳突肌外側頭（左右內外側頭合成 M 字形）
5. 斜方肌
6. 頸前三角
7. 頸側三角
8. 胸骨上窩
9. 小鎖骨上窩
10. 鎖骨上窩
11. 鎖骨下窩
12. 胸側溝

顳骨
枕骨
下顎骨
頸椎
舌骨
喉結
甲狀軟骨
環狀軟骨
氣管軟骨
第一肋
胸骨柄

舌　　骨
喉　　結
甲狀軟骨
環狀軟骨
甲狀腺
氣　　管

以，無論胖瘦都不能掩蓋「胸骨上窩」的凹陷。

左右胸鎖乳突肌內側頭在頸前形成「V」形，左右內側頭與外側頭共同連結成頸前的「M」形，當頭部的轉向一側時，左右胸鎖乳突肌一伸一縮、一拉長變薄一收縮隆起，「V」與「M」型往往僅呈現一側。

胸鎖乳突肌是頸部重要的肌肉，它可固定頭部也可牽引頭的方向。用以下的方式活動頭部，馬上就能夠瞭解胸鎖乳突肌在體表呈現狀況：

- 把兩手的拇指尖放在鎖骨內側頭、中指指尖放在耳垂後的顳骨乳突，拇指代表胸鎖乳突肌起始處、中指代表終止位置；拇指保持在鎖骨位置、中指隨著乳突移動。
- 當低頭時起止點距離拉近，胸鎖乳突肌收縮隆起，此時，假若低得太深，頸前的皺褶反而遮住肌肉的隆起。
- 當仰頭時胸鎖乳突肌距離拉長變薄，此時，氣管呈現。
- 當頭部轉向右側時，右側的距離拉遠，肌肉拉長變薄；左側距離拉近，肌肉的收縮隆起呈現於體表，「小鎖骨上窩」亦顯現。 當胸鎖乳突肌兩側輪番收縮時，頸部呈迴旋動作。

## 3. 喉結

喉頭即是俗稱的喉結，青春期的男性喉結逐漸明顯。喉頭是哺乳類保護頸部的一個器官，用於保護氣管及發聲，同時也是氣管和食道分開的位置。以手放於頸前，可清晰的感覺到頸前形較尖，頸後形相對較平。喉頭在第四至六、七頸椎前方，上通咽頭，下接氣管，喉頭上方為舌骨，下面為環狀氣管軟骨，氣管外附甲狀腺，中部為甲狀軟骨。甲狀軟骨前面的隆起為「喉結」，又名「亞當氏菓」（Adam's apple），形如蘋果心（Adam's apple）。男性的「喉結」隆起在頸前，女性的形較小、較隱藏。瘦人喉結下常見氣管軟骨的二、三環橫紋隆起，女性的「喉結」不明顯但甲狀腺較發達，頸前顯得較豐潤。由於女性脂肪較豐滿，頸部容易產生二、三道頸褶，頸褶是由於頸部的活動而留下來的，它的紋路走向前低後高。

## B. 頸側部：鎖骨之上、胸鎖乳突肌與斜方肌之間

### 1. 頸側三角
頸側三角的下緣為鎖骨、內緣為胸鎖乳突肌內側頭、後緣為斜方肌隆起處。頸側三角又分為二個三角，上三角形較尖、是縱面、在頸側，下三角形較寬、是橫面、在肩上。頭部轉向另側時，此側胸鎖乳突肌收縮隆起，肌膚表層緊緊依附在下顎、頸側，此時頸側三角明顯。另側的胸鎖乳突肌則拉長變薄，下顎、頸側呈皺褶，此時頸側三角隱藏。

### 2. 鎖骨上窩
「鎖骨上窩」在頸側三角下部。鎖骨略成「S」形，俯視觀看的「S」形更為清楚，鎖骨的前七分之二較水平，正對前方，中段的七分之三斜入深度空間，後段的七分之二在深度空間內又趨於水平，「鎖骨上窩」在它的中段向後彎的凹陷處。

### 3. 鎖骨下窩
鎖骨外七分之二彎角的下方，有一三角形間隙在體表呈現為「鎖骨下窩」，三角形間隙之下為大胸肌與三角肌相鄰處，也是軀幹與手臂的分野。當上臂向前移時，大胸肌與三角肌收縮隆起，「鎖骨下窩」的凹陷逐漸是明顯。在解剖生理學上「鎖骨下窩」是血管、神經走道。

### 4. 頸部的三個三角、七個窩
綜合以上，頸部有三個三角、七個窩。頸前三角一個、頸側三角左右各一，而每個三角又分成兩個；頸前三角中央前突，又分成左側頸前三角、右側頸前三角；頸側三角又分縱三角、橫三角，縱三角貼著頸側，之下轉向肩上的是橫三角。七個窩分別是胸骨上窩一個、小鎖骨上窩左右各一、鎖骨上窩左右各一、鎖骨下窩左右各一。

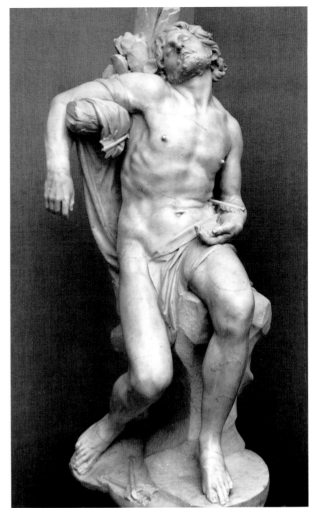

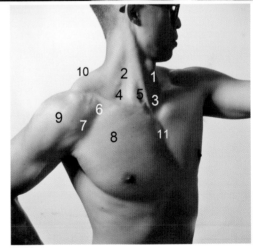

▲ 柏尼尼——《聖賽巴斯丁》大理石雕
上舉的左手臂因大胸肌上部、三角肌收縮隆起，以致胸側溝隱藏，右側的胸側溝明顯多了。柏尼尼作品中亦同。

1. 頸前三角　　　　5. 小鎖骨上窩　　　9. 三角肌
2. 頸側三角　　　　6. 鎖骨下窩　　　　10.斜方肌
3. 胸骨上窩　　　　7. 胸側溝　　　　　11.胸中溝
4. 鎖骨上窩　　　　8. 大胸肌

## 5. 頸闊肌

屬於頸部之扁薄肌,緊貼皮下,呈側置扇形,以稀疏之纖維由大胸肌、三角肌肌膜向內上行,肌纖維止於下顎底、臉下部、頸部側、下顎角,主要作用在保護頸部的組織,收縮時能牽口角及頸部皮膚向外下,縱向的肌纖維一股股呈現。中年之後因長年收縮而頸呈數條橫紋。老年人因頸闊肌鬆弛下垂,頸部呈現數條線狀隆起,它幾乎掩蓋了頸之原形。

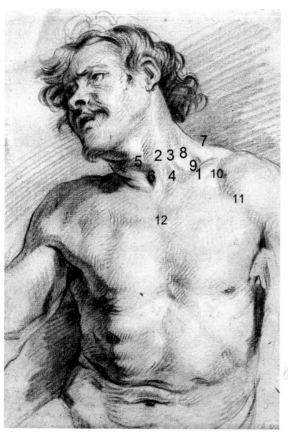

▲ 安東尼‧范戴克(Anthony van Dyck,1599-1641)
素描

| | |
|---|---|
| 1. 鎖骨 | 7. 斜方肌 |
| 2. 胸鎖乳突肌內側頭 | 8. 頸側三角 |
| 3. 胸鎖乳突肌外側頭 | 9. 鎖骨上窩 |
| 4. 小鎖骨上窩 | 10. 鎖骨下窩 |
| 5. 頸前三角 | 11. 胸側溝 |
| 6. 胸骨上窩 | 12. 胸中溝 |

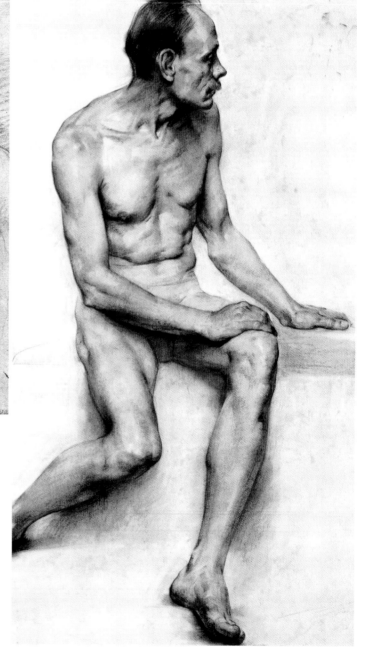

▶ 聖彼得斯堡美術學院素描

◀ 圖 1　達文西作品
頸闊肌長年的收縮拉長，在頸部留下橫向的皺紋，頰側的咬肌、
笑肌、頰肌年的收縮拉長，在頰側留下斜向的皺紋。

▼ 圖 2　唐波特（Jean Dampt）作品《祖母之吻》
老婦人的脂肪層很薄，頭部側轉時頸闊肌被拉長緊繃在表皮上，
肌束一道道的浮現胸骨舌骨肌在頸前中央拉出二道清晰的肉皮。

▼ 圖 3　勞赫（Christian Rauch）作品
頸部是人體中活動量最多的部位，薄薄的頸闊肌不能像四肢的肌
肉結實的依附在骨骼上面，縱向的頸闊肌鬆弛後留下橫向的溝
紋，由於鬆弛而下墜，溝紋與溝紋之間呈明顯的圓隆。

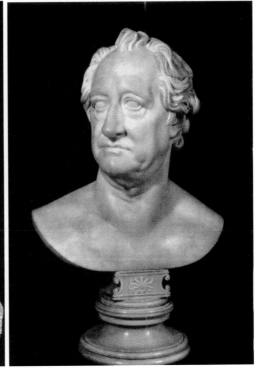

# C. 頸前深層

頸部肌肉小而複雜，以下針對舌頭運動或老化時，顯現於外表的肌肉進行說明，其餘的深層肌肉對外形沒什麼影響，從略。

## 1. 肩胛舌骨肌

舌骨下肌有四塊，其中以肩胛舌骨肌對外形影響最明顯，肩胛舌骨肌肌肉很長，中央以腱為界，分為下腹與上腹，下腹起於肩胛骨上緣，轉為上腹後止於舌骨體，此肌肉能下壓並固定舌骨、助開口及向下牽引舌骨。年長後，肩胛舌骨肌上腹呈現於胸鎖乳突肌與斜方肌間。

## 2. 二腹肌

舌骨上兩對四塊二腹肌又分後腹和前腹，其中以前腹肌最影響外形，年長後左右二腹肌前腹常懸垂於下顎底中央。後腹起於顳骨乳突，附著於舌骨大角後轉為前腹，止於下顎骨底面（頦粗隆內面）。它能固定舌骨、助開口及向上牽引舌骨。

## 3. 胸骨舌骨肌

胸骨舌骨肌為窄帶狀肌，位於頸部前面正中線的兩側。 起自胸骨柄和鎖骨胸骨端後面，止於舌骨體內側部，吞嚥時有下壓舌骨和喉結的作用。年長後胸骨舌骨肌隨頸前肌膚鬆弛而下垂成兩道肉條。

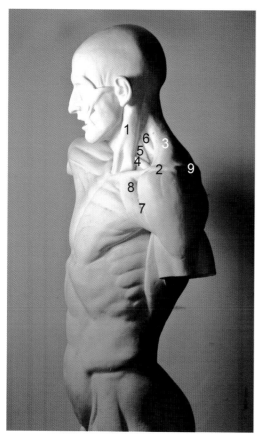  

◀ 杜勒《母親畫像》，在頸側描繪了肩胛舌骨肌的痕跡，如標示 4 所示。

| | |
|---|---|
| 1. 胸鎖乳突肌 | 6. 中斜角肌 |
| 2. 鎖骨 | 7. 胸側溝 |
| 3. 斜方肌 | 8. 鎖骨下窩 |
| 4. 肩胛舌骨肌 | 9. 肩胛岡 |
| 5. 前斜角肌 | |

## 4. 頸側斜角肌

頸側斜角肌是深層肌，它局部顯露在胸鎖乳突肌與斜方肌之間、肩胛舌骨肌之後。它是頸椎外側面的斜走肌群，有前斜角肌、中斜角肌、後斜角肌，各肌皆起於頸椎橫突，其中前斜角肌與中斜角肌止於第一肋，後斜角肌止於第二肋，遮蓋住胸廓上部外側的空隙。當一側收縮時，頸向此側屈；兩側同時收縮時可助頸前屈，或上提肋骨助呼氣。

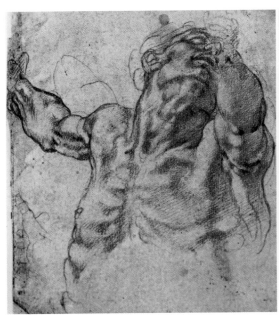

▲ 米開蘭基羅素描

1. 下顎底中軸兩側的是二腹肌前腹的隆起
2. 頸中軸兩側的胸骨舌骨肌
3. 舌骨
4. 胸鎖乳突肌

▲ 老人頸前兩道肉皮是胸骨舌骨肌下垂的痕跡

# D. 頸後較平整，上下成曲面

### 1. 頸斜方肌外緣是側面與背面的分界

手掌平伸放至枕骨下方，可以感受到頸後的平面，掌側移，急轉角處是斜方肌外緣，此斜方肌外緣是側面與背面的分界。

斜方肌為淺層肌，範圍很廣，左右合成斜方形，它連結了頭、頸、背部。從背面看，它構成肩線，從正面看，它形成頸側三角的上緣。

斜方肌起於枕外粗隆、頸椎及胸椎之棘突，上部肌纖維止於鎖骨外端三分之一，收縮時可將肩部牽引向上，亦可保持頭部直立或協助胸鎖乳突肌轉動頭部。斜方肌上部肌纖維在頸椎兩側形成「八」字隆起，中部、下部肌肉分佈在軀幹背面。

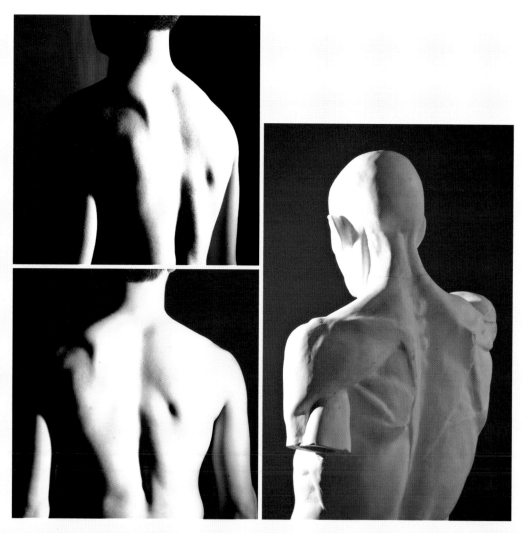

▲ 模特兒及烏東的《人體解剖像》
頸斜方肌外緣是側面與背面的分界，頸部明暗交界處是側、背交界處，側前角度照片中的明暗交界處與遠端輪廓線是對稱的，因此描繪類似角度時，可以參考遠端輪廓來做面的劃分。背面與側面角度時要注意側、背交界位置與外端廓線的距離，以便正確的掌握到深度空間開始的位置。

## 2. 頸後溝與三角窩、菱形腱膜

斜方肌連結於骨骼上的肌腱，形成體表上的標誌，其中最重要的是以第七頸椎棘突為中心的「菱形腱膜」，肌肉發達者腱膜四周肌肉隆起，瘦弱者在第七頸椎處形成縱向的骨骼隆起。

類似的腱膜也顯現在枕骨下方、第一二頸椎處，在斜方肌收縮隆起時形成「三角窩」，「三角窩」下方有凹陷狀縱溝，是「頸後溝」。頸部前屈時，斜方肌拉長變薄頸椎棘突突出，「頸後溝」填平，頸部向後挺起時，斜方肌收縮隆起，在「頸後溝」兩側形成「八」字形隆起。

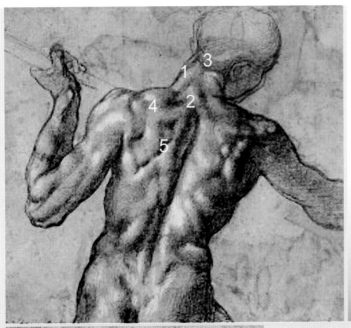

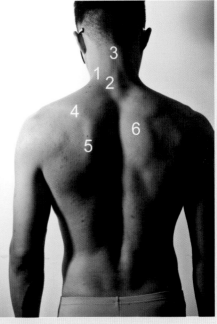

▲ 米開蘭基羅素描與模特兒之對照
雖然兩者之動作不一，骨骼位置、肌肉隆起有異，但是，仍舊可以看見相同的解剖結構。

1. 「八」字隆起的頸部斜方肌
2. 第七頸椎與「菱形腱膜」
3. 素描中枕骨下方的三角窩，模特兒的頸後溝，低頭時三角窩不明
4. 肩胛岡
5. 肩胛骨脊緣
6. 軀幹背面的斜方肌

◀ 拉斐爾作品
隨著頸部的扭轉，頸肩明暗交界處（也就是側面與背面的交界位置）也隨之改變形狀，它與遠端外圍輪廓線呈對稱關係。

# 三、軀幹

## I 軀幹的骨骼與外在形象

軀幹的骨骼是由脊柱、胸廓和骨盆構成,胸廓前上方附有鎖骨、後背有肩胛骨,以便和上肢銜接,骨盆外側以髖臼和和下肢銜接。從關節的形狀可以推測出人體的活動形式:

- 脊柱的椎骨與椎骨間有椎間盤軟骨,它使得脊柱得以屈伸、旋轉。
- 肩關節與髖關節是活動範圍最廣的杵臼關節,它是由一球形表面裝入杯狀凹陷所組成,例如:肱骨上端裝入鎖骨、肩峰、肩胛骨關節盂,股骨頭裝入髖臼。此關節可進行屈伸、外展、內收、旋轉、環行等活動。
- 當手臂活動時,鎖骨與胸骨、鎖骨與肩胛骨的滑動關節,帶動了鎖骨、肩胛骨活動。

所以,關節的形狀說明了活動形式,活動的產生則需由肌肉以機械原理運作,在說明「肌肉與體表變化」之前,先就「骨骼結構與外在形象」做認識。

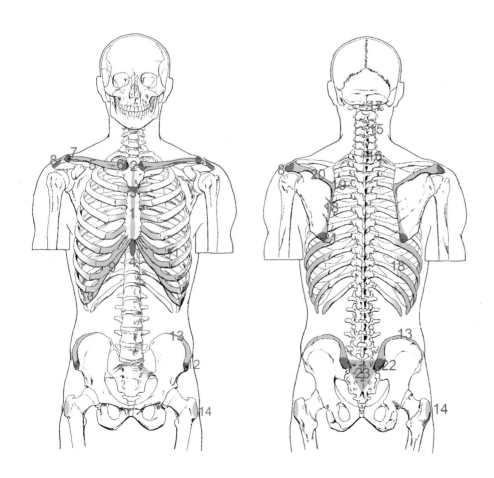

◀ 直接影響體表的骨骼位置

1. 胸骨
2. 胸骨上窩
3. 胸骨與胸骨柄會合處隆起
4. 劍尖(胸窩位置)
5. 鎖骨
6. 鎖骨頭
7. 鎖骨外側頭
8. 肩胛岡的肩峰
9. 肋骨拱弧
10. 肋骨下角
11. 肋骨
12. 腸骨前上棘
13. 腸骨嵴
14. 股骨大轉子
15. 頸椎(頸後溝位置)
16. 第七頸椎(菱形腱膜位置)
17. 第一頸椎(三角窩位置)
18. 肩胛骨內緣
19. 肩胛骨內角
20. 肩胛岡
21. 肩胛骨下角
22. 腸骨後上棘
23. 薦骨三角

## 1.胸椎、肋骨、胸骨會合成上窄下寬的胸廓

人體的脊柱有三十三塊椎骨，椎骨與椎骨間有椎間盤軟骨，因此脊柱可以屈伸迴轉等活動。椎骨依位置可分為七塊頸椎、十二塊胸椎、五塊腰椎、五塊薦椎、四塊尾椎。前面的椎體由向下逐漸擴大，後面的胸椎棘突較長且向下伸，因而椎骨和椎骨互相重疊，限制了胸廓的活動。每塊椎體以兩側的橫突與肋骨相連，十二對弓形的肋骨向前下曲繞身體兩側，與前面的胸骨連結成堅固而富於彈性的胸廓。胸廓上小下大，像壓扁的蛋型骨骼籠子，它保護著內臟器官，並隨呼吸起伏而收縮擴張。

胸骨為一扁平骨，狀似羅馬古劍，胸骨分胸骨柄、胸骨體、劍尖三部分，連接七對肋軟骨與一對鎖骨。胸骨柄上端兩側與鎖骨連結，在頸下形成「胸骨上窩」的凹陷，窩兩側的鎖骨頭突出，胸骨與肋骨在體表的表徵如下：

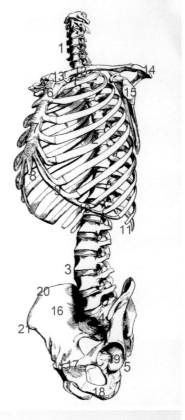

- 胸骨柄、胸骨體分別微微向前下傾斜，劍尖較凹陷，此凹陷稱「胸窩」，它位於胸廓高度二分之一處，在外觀上非常明顯。它不但是胸骨的底部、第六對肋骨的高度，也是正面胸廓最寬處、大胸肌的底線、「乳下弧線」的開始。
- 胸骨柄與胸骨體會合處呈隆突狀，其兩側與第二對肋軟骨連結，第二對肋軟骨與胸骨形成一水平軸。
- 第七對肋軟骨連結於胸骨體最下端，第三至七對肋軟骨於第二對肋軟骨之水平軸下方由胸骨體呈放射狀漸次斜向外下方。
- 第一對肋軟骨、鎖骨在水平軸上方，由胸骨體斜向外上方。胸骨柄上緣的凹陷為「胸骨上窩」。

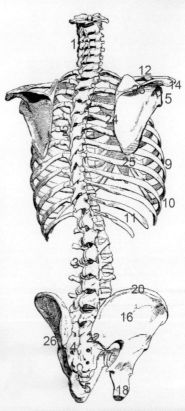

| | | |
|---|---|---|
| 1. 頸椎 | 8. 劍尖 | 17.恥骨 |
| 2. 胸椎 | 9. 直接以肋軟骨附著於胸骨的「椎胸肋」 | 18.坐骨 |
| 3. 腰椎 | 10.附著於肋軟骨下方的「椎軟肋」 | 19. 與下肢成關節的髖臼 |
| 4. 薦椎骨化成薦骨 | | 20.腸骨嵴 |
| 5. 尾椎骨化成尾骨，從左圖可見椎體向下逐漸擴大，因為愈下承載愈多的重量與壓力。從右圖可見腰椎後面的棘突最平直，因此它的活動角度最大。 | 11.末端終止於腹側的「浮肋」 | 21.腸骨前上棘 |
| | 12.鎖骨 | 22.腸骨後上棘 |
| | 13.胸骨上窩 | 23.肩胛岡 |
| | 14.肩胛岡的肩峰 | 24.肩胛骨脊緣 |
| | 15.與上肢成關節的肩胛骨關節面 | 25.肩胛骨下角 |
| 6. 胸骨柄 | | 26.髖骨，由腸骨、恥骨、坐骨會合而成。 |
| 7. 胸骨體 | 16.腸骨 | |

依附在胸椎橫突的肋骨，第一至七對在胸前轉成肋軟骨、連結於胸骨，此七對肋骨稱「真肋」，又稱「椎胸肋」。第八、九、十對肋軟骨依次連結於第七對肋軟骨下方，再間接連結胸骨，此三對肋骨稱「椎軟肋」。第十一、十二對肋骨起於胸椎後終止於腹側、成浮游狀，稱「浮肋」。椎軟肋與浮肋不直接與胸骨連接，又稱「假肋」。

胸廓上口由第一胸椎、第一對肋骨、胸骨柄上緣所圍成。整個胸廓向前下傾斜，上口前低後高，胸骨柄上緣與後方第二胸椎體下緣同高，女性的胸骨則再低一個椎體，因此女性頸部較長。胸廓下口較寬，由第十二胸椎、第十一、十二對肋骨及劍尖圍成，下口是胸部與腹部的分界。胸廓前下口與第一道腹橫溝合成「肋骨拱弧」，運動量較多者拱門較開闊，身體瘦弱者拱弧較窄。

▶ 艾比努斯（Bernhard S. Albinus）骨骼正面圖
第二對肋軟骨與胸骨形呈水平軸，其它一至七肋軟骨以胸骨為中軸呈放射狀漸次斜向外方。胸廓下面的拱門弧很窄，是瘦弱人的骨架。

▲ 模特兒挺胸、手臂上伸時，胸廓與骨盆距離拉長，腹部軟組織內陷，此時胸廓下緣呈現。

▲ 且里尼（Benvenuto Cellini）作品——基督
雙手舉起表層肌膚緊貼著胸廓，拱門弧延伸到整個胸廓下緣，肋骨一根根浮現，愈向下斜度愈大。

▲ 傑利柯（Theodore Gericault）——男裸像習作
躺著的時候內臟會隨著地心引力向下凹陷，此時胸廓的骨架特別明顯，胸廓下緣及腸骨嵴顯得特別突起。

## 2. 胸廓狹窄的上口經鎖骨、肩胛岡連結成寬聳的肩膀

### a. 「S」形的鎖骨左右會合成「弓」形
左右鎖骨向外上伸展到肩膀上端與肩胛岡的「肩峰」會合，共同形成肩關節的頂部，護衛者肩關節。「鎖骨」源自拉丁語的"CALUICLE"，就是一把鎖的意思，它是連結軀幹，帶動肩膀、上肢的關鍵性骨骼。

- 「S」型的鎖骨可分為三段，平視時內段正對前面，中段向內上斜入深度空間，後段開始轉平與後方的「肩峰」會合。
- 鎖骨左右合成的弓狀，俯視時最為清楚。

### b. 肩胛骨的脊緣、下角、內角、肩胛岡、肩峰
胸廓背面的「肩胛骨」隔著肌肉與第二至第八肋骨相對，「肩胛骨」是扁平的三角骨，三角形的下端稱肩胛骨「下角」，「肩胛骨」的內緣稱「脊緣」，外緣稱「腋緣」。肩胛骨的後上方有特別突隆的「肩胛岡」，「肩胛岡」外上端形成扁平隆起的「肩峰」。「肩胛岡」內側在脊緣處有一轉角為肩胛骨「內角」。

肩胛骨的外上緣、肩峰下方有一個大關節凹，稱「關節盂」；肩胛骨的上緣有一個向前上突起的喙狀突，稱「喙突」；關節盂、喙突、肩峰、鎖骨會合成一個碗狀的空洞，與富於運動能力的上肢肱骨球狀關節面連接成肩關節。

### c. 上臂帶動肩胛骨、鎖骨的移動
「肩峰」在肩膀上面與鎖骨共同形成肩關節的頂部，與肱骨的活動產生連鎖作用，而肩胛骨、鎖骨又和胸骨串連，互作相關運動。

- 上臂垂於軀幹兩側時，「脊緣」如脊柱般呈垂直狀。
- 上臂上舉時「下角」，「脊緣」隨之逐漸斜向外上，肩峰與鎖骨外端亦向外上移。再上舉時，「下角」側移至胸廓之外，背闊肌隨之移向胸廓外。

▲ 三張照片中以平視的「S」型最不明顯，僅微現中段斜入深度空間。

▲ 側面俯視的鎖骨「S」型清晰可現，此照片中的「光照邊際」為「正面視點外圍輪廓線經過位置」，肩上的明暗交界是肩部最隆起的「肩稜線」，由此可見兩者之落差。

▶ 正面俯視底光中更見左右鎖骨會合成的弓型：

1. 鎖骨前段
2. 鎖骨中段斜入深度空間
3. 鎖骨後段轉回
4. 胸骨上窩
5. 鎖骨上窩
6. 頸前三角
7. 左右胸鎖乳突肌內外頭會合成的「M」型

8. 胸骨柄胸骨體會合處的隆起及第二肋軟骨隆起（平視時第二肋軟骨呈水平狀）
9. 胸側溝
10. 下巴的頦突隆
11. 向前下突的口蓋（左右鼻唇溝與上唇間）
12. 眉弓隆起

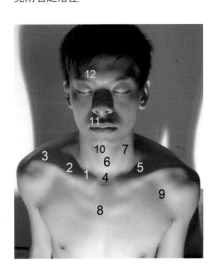

- 上臂向後內收時，「下角」內移、突出，「脊緣」隨之斜向內下。
- 上臂向內轉時肩胛骨外移，肩胛骨與脊柱距離拉遠，與脊柱間拉平。上臂向外轉時肩胛骨內移，肩胛骨與脊柱距離拉近，與脊柱間擠出贅肉。

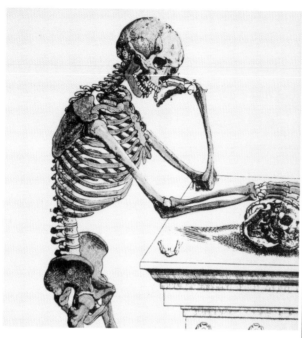

▲ 維薩里（Andreas Vesalius）於 1543 年出版的「人體構造學」（De Humani Corpris Fabrica）中的圖片，圖片由他的屬下史蒂芬‧卡爾卡（Stephen Calcar）所繪，畫得非常仔細正確，栩栩如生，因此醫學上的人體解剖研究，也引導了藝術用解剖學的正確。

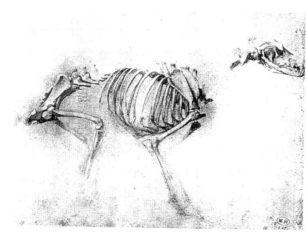

▲ 羅丹——《狗的骨骼圖》
▶ 克里斯多夫‧伯勒作品
雕像骨骼凹凸特別明顯，左右鎖骨、鎖骨外端、肩峰、肩胛岡特別突隆，與左側維薩里解剖圖可一一對照。由於上肢長期向前運動，使得左右肩部圍成一個向前的圓弧。

▶ 模特兒的左上臂
向前上舉，右上臂
向後伸，兩隻上臂
相互平行，左右肩
胛骨脊緣也互相平
行。上舉的上臂帶
動肩胛骨下角外
移，背闊肌隨之外
外移；後伸的上臂
肩胛骨下角移向
內，並向後掀起一
個小丘，如右圖。

◀ 右圖模特兒的右
臂後伸，肩胛骨下
角向後形成小丘。
由於肱骨的後伸，
它的球狀關節面前
移、部分滑出關節
盂，因此肩關節前
突，從頂面看肩部
的圓弧動勢增強。

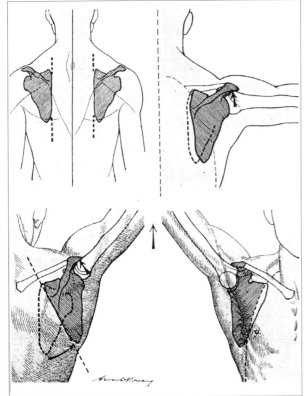

▲ 上臂上舉與肩胛骨、鎖骨的連鎖活動
上肢垂放在軀幹兩側時，肩胛骨脊緣與脊柱形成平行關
係，上肢上舉時，由於斜方肌、三角肌的收縮，肩峰、鎖
骨向內上移、肩胛骨下角隨之向外移出胸廓側壁，胸廓外
側的腋窩也隨之變寬。

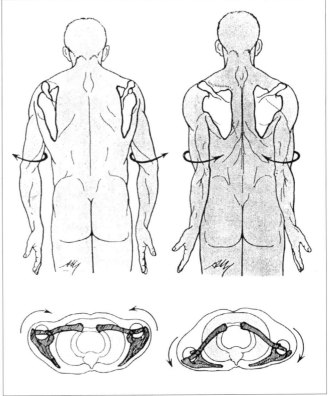

▲ 上臂的向內、外轉與肩胛骨、鎖骨的連鎖活動上肢向內轉動時，
肩胛骨側滑向胸廓的兩側，左右肩胛骨距離拉遠，鎖骨外端前移，
此時肩關節前移，肩膀前緣較平。上肢向後內轉時，肩胛骨內移，
在脊柱留下贅肉，此時肩膀向後挺起、背較平。
圖片取自 Arnould Moreaux，（1997）*Anatomía Artística Del Hombre*

## 3. 背面的腰背溝終止於第三腰椎

軀幹可分三部分，上部是胸背、下部是腹臀、中間是腰部。腰部除了腰椎外都是軟組織，身體健康的人腰部都向內凹進去。腰椎是人體結構的中心，也是全身平衡的樞紐。

腰椎共有五個，由於頸椎僅承載頭部，所以，腰椎的靈活度不若頸椎，但是，比起胸椎靈活，它們沒有像肋骨、胸骨等阻礙活動的結構。其特徵說明如下：

- 由於腰椎是平衡的樞紐，因此椎體大而寬厚，椎孔最小。
- 頸椎後面的棘突斜向下、胸椎的棘突更斜向下，這些都限制了活動範圍的結構，而腰椎的棘突粗厚寬闊，短而平直，直指背側，因此它的活動範圍較大。
- 腰椎的橫突較頸椎、胸椎的橫突大，其實它是殘存的肋骨。
- 人體直立時，脊柱背面的腰背溝到第三腰椎凹陷終止，屈曲時，腰椎椎體背面的棘突到第三腰椎都歷歷可數。

▲ 保羅・皮埃爾・普魯東（Paul Pierre Proudhon）素描，上手臂後移時，肱骨球狀關節面部分向前滑出關節孟，因此肩部向前突出。

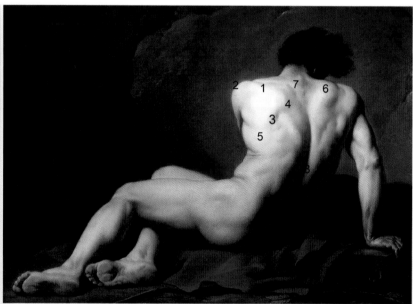

▲ 大衛（Jacques-Louis_David）——《帕特羅克洛斯》（Patroclus）
男子轉身後，脊柱的弧度由頸後溝直抵骨盆上方的第三腰椎，右臂較垂直左臂斜向前內，因此左肩胛骨下角外移、肩胛骨脊緣斜向外下。

1. 肩胛岡
2. 肩峰
3. 肩胛骨脊緣
4. 內角
5. 下角
6. 斜方肌
7. 頸後溝下端的第七頸椎與菱形腱膜
8. 腰背溝

## 4. 人體上半身的重量與壓力經脊柱、骨盆再傳遞至下肢與地面

脊柱中的七塊頸椎、十二塊胸椎、五塊腰椎，塊塊分離可動，我們稱它為「真椎」。真椎下端連結的五塊薦椎與四塊尾椎到成年時椎間軟骨骨化，分別癒合成近三角形的薦骨與尾骨。薦骨與薦骨間、尾骨與尾骨間的骨塊無法分離活動，因此稱之為「假椎」，而孕婦生產時尾骨會被向後推。

薦骨的前面凹陷，後面彎而粗糙，側上以寬大的耳狀關節面與左右髖骨連結。薦骨下端與尾骨相連結，薦骨、尾骨、髖骨共同構成骨盆。

整個脊柱承接頭部、肩部、胸廓、上肢，再向下銜接到腰部、安放在三角形薦骨上；上半身的重量，經薦骨耳狀關節面紮實地轉移到「V」形的髖骨上，再經由髖關節傳遞至下肢。髖骨承接薦骨、尾骨，會合成骨盆後，構成軀幹下部的底基。

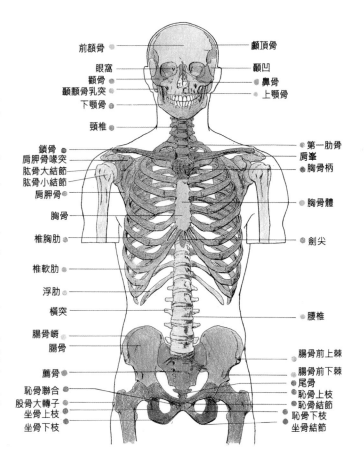

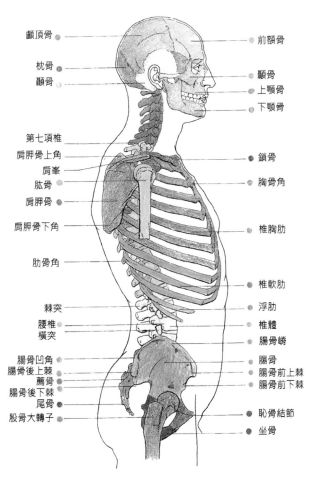

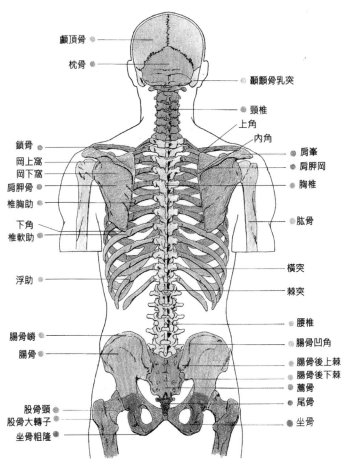

## 5. 骨盆的腸骨嵴、腸骨前上棘、腸骨後上棘、薦骨三角

圖片取自《Human Anatomy for the Artist》by John Raynes

骨盆是腰部調整動作的基礎,也是下肢的起始處,它是由髖骨、薦骨、尾骨會合而成。髖骨分腸骨、恥骨、坐骨三部分:腸骨直接與腸道貼近,恥骨貼近生殖系統,坐下時坐骨貼近椅面,三者在青春期前是以軟骨相互結合,成年後骨化成為一塊髖骨,婦女生產時除了尾骨被後推外,骨盆前端左右會合的「恥骨聯合」亦可些許的分離。髖骨外側有一圓窪洞,稱「髖臼」,大腿骨上端的球狀股骨頭牢牢的嵌入「髖臼」,形成髖關節,大腿骨經由此承受軀幹的重量與壓力再傳遞至地面,腿部的任何活動亦根源自於此。

骨盆是腰部調整動作的基礎,腰部是平衡人體的中樞。整個骨盆除了上緣的「腸骨嵴」、前面的「腸骨前上棘」、後面的「腸骨後上棘」,左右「腸骨後上棘」之間的「薦骨三角」以及「髖臼」外側的「大轉子」都是顯示於體表的,其餘為肌肉包覆。而軀幹下部的這些骨相都是由肌肉的隆起所襯托而出,因此在「軀幹的肌肉與體表變化」時,再詳述它們分別是與哪些肌肉會合成不同的體表標誌。

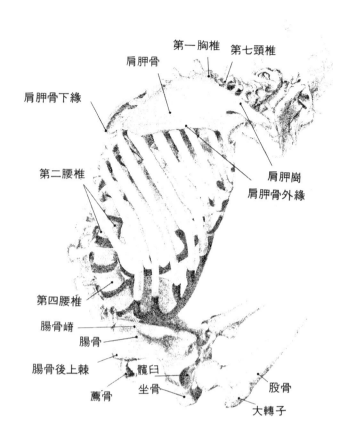

▲ 圖片取自 John Raynes（1988）, *Human Anatomy for the Artist*

▲ 羅丹——沈重的生命
全裸的女子一骨碌趴在石墩上,雙臂挽在胸前,臉埋向手臂,髮絲隨著背部曲線往下灑落,沒有骨骼撐托的腰側更加凹陷,骨盆上方的腸骨嵴明顯的浮現,沈重的身子好像負荷得無法站起來。人體與石墩相映,呈現出光與影的顫動感。

▲ 大衛布爾內特——衣索匹亞孤兒難民營的女孩
飢餓的女孩蜷曲著身體,骨盆上端的腸骨嵴、腸骨後上棘、薦骨中段彎曲、肋骨的弧度、肩胛骨外緣、肩胛岡、鎖骨外端都清楚的浮出薄薄的皮表,於骨骼圖中可以一一的對照出來。

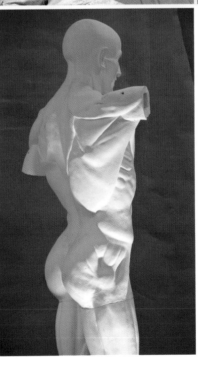

▲ 圖 1　弗朗索瓦 · 紀堯姆 · 梅
納戈作品

1. 腸骨嵴

2. 腸骨前上棘

3. 下腹膚紋（人魚線）

4. 大轉子

5. 肋骨拱弧

6. 肋骨下角

7. 正中溝

8. 側腹溝

▲ 圖 2　杰羅姆
（Jean-Léon Gérome）——
《羅馬奴隸市場》

▲ 圖 3　庫爾培
（Gustave Courbet）——
《浴女》

1. 腸骨嵴

2. 腸骨後上棘

3. 薦骨三角

4. 腰背溝

▲ 保羅 · 皮埃爾 · 普魯東
（Paul Pierre Proudhon）作品

1. 腸骨嵴　　　　5. 中臀肌

2. 腸骨後上棘　　6. 大臀肌

3. 薦骨三角　　　7. 腹外斜肌

4. 大轉子

▲ 伊頓 · 烏東
（Eaton-Houdon,1741-1828）的《人體解
剖像》，又名《大解剖者》

| 1 | 2 | 3 |
|---|---|---|
|   |   |   |

# II 軀幹的肌肉與體表變化

人體肌肉可分為心肌、平滑肌與骨骼肌三種；心肌是屬於心臟的肌肉、平滑肌則是內臟肌肉，而在運動中所探討的是骨骼肌，顧名思義就是兩端附著在骨骼上的肌肉，它也是最直接影響人體外觀的肌肉，人體飽滿的曲線乃是肌肉與表層交織在骨骼上的結果。

骨骼與骨骼相會的地方形成關節，關節是由韌帶、肌肉、肌腱連結一起，韌帶是附在兩邊關節骨上的滑韌組織，肌肉兩端再以肌腱附著於骨骼。肌肉是由一束一束的肌纖維組合而成，肌肉、肌纖維分別包裹著外膜，以防止互相糾纏防礙運動時個別作用。肌肉再以肌腱附著於骨骼，在經過關節和容易摩擦的地方皆以肌腱取代，肌腱的纖維並不是完全平行，是相互交錯的，以使力量均勻作用於肌腱止點上，肌腱與肌肉共同限制了關節的活動範圍。

肌肉是成對的披覆在關節的上下或左右，當一端肌肉收縮時，骨骼被拉向這一端，對面的肌肉為了避免斷裂，就放鬆、拉長，這種現象稱相互「拮抗」。這時的骨骼好像是槓桿，而關節像是支點，收縮的肌肉產生了拉力，作用在骨骼上的肌肉時，骨骼就以關節為支點而相互拉近。起止點拉近時肌肉隆起凸出，最厚實的部分常是中間的肌腹；肌肉伸張時拉長、變平，肌肉的一邊隆起收縮、另一邊便拉長變薄，這種變化是多樣而統一。和四肢比較起來，軀幹的肌肉較成扁形，範圍較大，無論是軀幹或四肢、頭部，肌肉在相近區域裡有相近功能的肌肉，因此相互形成肌群，它們相互輔助完成運動。

- 肌肉上面一絲絲肌纖維的方向，代表肌肉的運動方向，例如：腹直肌肌纖維是縱向的，代表它縱向收縮時拉近了胸廓和骨盆，此時腹直肌範圍內隆起。再如：腹外斜肌肌纖維是斜向的，它斜向收縮時將此側胸廓拉向另側骨盆。

- 軀幹肌肉範圍很大的，故常加以細分出運動方向的差異，例如：大胸肌範圍很大，它在鎖骨頭向外下處有一褶痕，此褶痕將大胸肌分出三種運動，即：褶痕之上、褶痕之下、全部一起收縮時的運動方向。再如：背面的斜方肌範圍也很大，同樣的可分成上部、中部、下部及全部一起收縮運動。不同位置的肌肉主導不同運動方向，收縮隆起、拉長變薄的位置也隨之不同。

- 肌肉隨著不同的動作而改變外觀，如果知曉每一塊肌肉的位置、起止點，將更明確地瞭解它的活動範圍，以及靜態與動態中體表變化的不同。因此接下來依人體藝術的需要，分別從軀幹的前面、背面、側面角度，針對影響體表的肌肉與骨骼做進一步說明。

## 1. 軀幹前面的骨骼、肌肉較背面單純，體表的凹凸起伏明顯

軀幹前面肌肉的面積較大，肌肉與骨骼交錯較背面單純，因為活動上肢的肌肉除了大胸肌外都在背面，活動下肢的肌肉除了股骨擴張肌外也都在背面。

頸前兩側的胸鎖乳突肌連結了頭部與軀幹，並主使著頸部的俯、仰、迴轉動作。軀幹背面的斜方肌上部與它相互拮抗，交互動作：

● 頭部下俯時，胸鎖乳突肌收縮時，頸後斜方肌被拉長變平。
● 頭部後仰時，頸部斜方肌收縮隆起時，胸鎖乳突肌被拉長變平。
● 一側的胸鎖乳突肌收縮隆起時，另側胸鎖乳突肌則被拉長變平，頭轉另側。

大胸肌與三角肌共同連結了軀幹與上臂，體格健狀的男性大胸肌成階梯狀突起。因此手臂之上舉、平伸、內伸皆是由大胸肌與三角肌主導。

大胸肌分成鎖骨部（上部，起於鎖骨內半部）、胸骨部（下部，起於胸骨柄、胸骨體），分界處由鎖骨頭斜向外下方的止點（肱骨大結節嵴）。大胸肌上部的作用類似骨盆前外側的股骨擴張肌，股骨擴張肌收縮時大腿向前上舉，大胸肌上部收縮時手臂亦向前上舉。大胸肌下部的作用類似大腿的內收肌群，內收肌群收縮時將大腿拉向內側，大胸肌下部收縮時手臂亦向前收。

腹部的表層肌肉有腹直肌與腹外斜肌，它連結了胸廓與骨盆、遮蔽腹腔、壓制著內臟器官。

腹直肌收縮時拉近了胸廓與骨盆，而背面的薦棘肌是它的拮抗肌，則拉長變薄。背面的薦棘肌收縮隆起時，向後拉近了頭、肩、背與骨盆，此時前面腹直肌、胸鎖乳突肌則拉長拉平。

軀幹側面的腹外斜肌除了與腹直肌、薦棘肌配合作軀幹的屈伸動作外，也主使著腰部的迴轉動作。同側的腹外斜肌、腹直肌、薦棘肌一起收縮時，同側的胸廓與骨盆距離拉近，另側則距離拉長。一側的腹外斜肌收縮時則胸廓向下轉向另側，兩側輪流收縮則形成迴轉的動作。

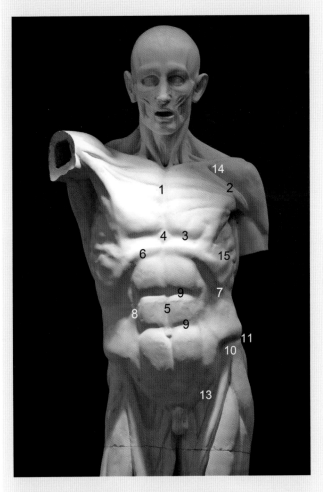

▲ 烏東的《人體解剖像》，又名《大解剖者》
右臂上舉，三角肌與大胸肌上部合為一體，因此右臂不見「胸側溝」凹痕。「下腹膚紋」是體表表層的褶痕，因此大解者未加以標示。本圖與下圖「繫勝頭巾者」同步編碼，因此可以相互對照。

1. 胸中溝
2. 胸側溝
3. 乳下弧線
4. 胸窩
5. 正中溝
6. 肋骨拱門弧
7. 肋骨最下緣
8. 腹側溝
9. 腹橫溝
10. 腸骨前上棘
11. 腸骨側溝
13. 腹股溝
14. 鎖骨下窩
15. 鋸齒狀溝

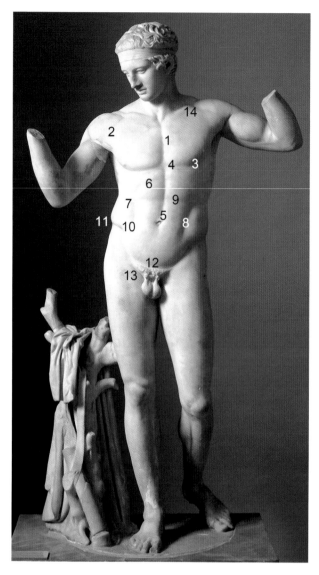

▲ 波利克列特斯——繫勝頭巾者

繫勝頭巾者以右腳支撐體重，右側骨盆大轉子被撐高，右肩下壓，大轉子與腹外斜肌被擠得較突隆。左膝關節微彎，左腳稍微後退。直立的人體因此而產生輕快的韻律。

| | |
|---|---|
| 1. 胸中溝 | 8. 腹側溝 |
| 2. 胸側溝 | 9. 腹橫溝 |
| 3. 乳下弧線 | 10. 腸骨前上棘 |
| 4. 胸窩 | 11. 腸骨側溝 |
| 5. 正中溝 | 12. 下腹膚紋 |
| 6. 肋骨拱門弧 | 13. 腹股溝 |
| 7. 肋骨最下緣 | 14. 鎖骨下窩 |

## 2. 厚實的大胸肌、三角肌共同連結軀幹與上臂，並形成腋窩的前壁

肩關節為三角肌所覆蓋，是上臂的起點，它與軀幹的其它部位不同，肩膀是不受固定、能做大幅度運動的，例如：下拉、上移、聳起及旋轉，其它部位在體表收縮隆起或拉長變薄。當肩膀靜止不動時，我們覺得肩關節、三角肌與軀幹牢牢密接，屬於軀幹的一部分；可是當手臂活動時，肩膀隨之而動，此時又覺得它是手臂的一部分。

### a. 大胸肌分成上、下兩部

人體自然直立時，大胸肌體塊由鎖骨下端開始微微向前下突出，下端在胸廓上呈梯形塊狀隆起，而胸骨將它劃分成左右兩部分。大胸肌略成摺扇形，扇葉上緣是肌肉的起點，在胸骨、鎖骨上，扇尾是肌肉的止點，位於肱骨上。肌肉範圍很大，因此以斜向溝紋分成大小不等的兩部分，分界線由鎖骨頭向外下的止點。

● 鎖骨部在上，是較小的部分，起自鎖骨內段的二分之一，胸骨部在下，是較大的部分，起自胸骨柄、胸骨體及第五、六肋軟骨，並與腹直肌鞘會合。上部與下部的肌纖維成摺扇狀後止於肱骨大結節嵴，由大結節嵴至鎖骨頭的肌肉分界在大胸肌上面形成一條明顯的溝紋，而大胸肌肌尾被三角肌掩蓋，瘦人的大胸肌很薄，從外表幾乎可以看到裡面肋骨的痕跡。

大胸肌上部與下部在作用上也有很大的區別：

● 上臂上舉大胸肌上部收縮時，折扇形的肌尾展開成平面，此時隆起後的大胸肌與三角肌幾乎合成一體，胸側溝完全被隱藏。上臂上舉時頸後的斜方肌呈收縮狀、肩膀特別突起。此時的大胸肌下部肌纖維被拉長變薄。

- 上臂向內收時，下部的大胸肌收縮，大胸肌在胸前成為兩塊球狀的突起，胸部正面變窄。同時肩後的斜方肌也隨之拉長變薄，背面的骨相歷歷可見。
- 大胸肌上下部一起收縮時，上手臂向內平舉，大胸肌突起的位置上移。

b. 鎖骨、胸中溝、乳下弧線、胸側溝的顯現

左右大胸肌之間的胸骨中央沒有肌肉覆蓋，形成「胸中溝」。 胸骨兩側有七對呈放射狀排列的肋軟骨，在「胸中溝」兩側隱隱可見，肌肉發達的人大胸肌肌纖維成束成束的鼓起，「胸中溝」明顯，肋軟骨痕跡不易察覺。瘦弱的人肌肉薄，「胸中溝」不明，肋軟骨痕跡歷歷可見。

胸骨柄、胸骨體逐漸向前下斜出，劍尖向內凹，胸骨柄、胸骨體會合處成向外隆起的折角，因此此處的「胸中溝」中段，至劍尖處凹陷成「胸窩」。「胸窩」介於左右大胸肌的內下角，「胸窩」的水平位置是胸廓最寬闊處，由胸窩向外，沿著大胸肌下緣（第六肋骨）再向上轉向到腋窩前緣所形成一道弧線稱「乳下弧線」。

大胸肌的外上方與三角肌會合處的淺溝稱「胸側溝」，它由鎖骨下方的「鎖骨下窩」開始，斜向外下方的大胸肌與三角肌相鄰處，也是前臂與軀幹接合位置。至此胸側溝、鎖骨、胸中溝、乳下弧線完整的圍繞出大胸肌塊體。

大胸肌深層的胸小肌填補了胸廓上口較窄部分，使得胸塊外形更顯得隆起。大胸肌在腋窩前的圓隆是腋窩的前壁，腋窩之上壁是肱二頭、喙肌肌，腋窩之後壁是背闊肌、大圓肌所構成。

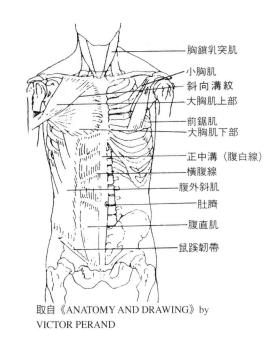

取自《ANATOMY AND DRAWING》by VICTOR PERAND

## c.　胸側的「鋸齒狀溝」

大胸肌有拉上臂向前內的作用，和背闊肌把上臂拉向後內的作用相反。大胸肌是腋窩的前方界壁，背闊肌是腋窩的後方界壁。大胸肌、背闊肌之間有一條「鋸齒狀溝」，體表上的它由乳頭外下方向後下斜，它是胸廓側面的重要特徵。鋸齒狀溝是由上方的前鋸肌與下方的腹外斜肌交錯而成：

- 前鋸肌貼在胸廓的側壁，以九個肉齒起自第一至九肋骨的外側面，肌纖維向後上方走穿過肩胛骨與胸廓間，止於肩胛骨裡側脊緣，肌纖維收縮時將肩胛骨向前下拉。
- 前鋸肌的上部被大胸肌覆蓋，下部被背闊肌覆蓋，只有中段的四個肉齒與腹外斜肌五個肉齒成鋸齒交錯。上臂向前舉時，背闊肌被拉向前，鋸齒狀溝顯現較少。上臂向後伸時，背闊肌向後拉，前鋸肌與大胸肌之間的範圍增大，鋸齒狀溝顯露增大。

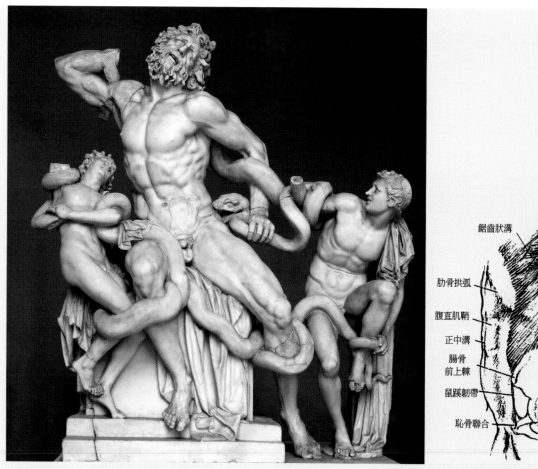

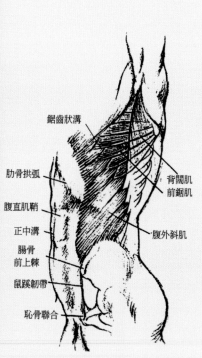

鋸齒狀溝
肋骨拱弧
腹直肌鞘
正中溝
腸骨
前上棘
鼠蹊韌帶
恥骨聯合
背闊肌
前鋸肌
腹外斜肌

▲ 阿格珊德（Agesander）、波利多拉斯（Athenodoros）與雅典諾多拉斯（Polydorus）──《勞孔群像》
像上頁素描中動態相似，右臂上舉，大胸肌上部與三角肌收縮隆起，右側的胸側溝隱藏，左臂向下胸側溝呈現，肚臍之下的正中溝不明。勞孔的左臂後伸，此時部分的肱骨頭部分向前滑出關節盂，因此肩關節向前突出。胸側的鋸齒狀溝歷歷可見，它與乳頭連成斜線。

## 3. 腹直肌與腹外斜肌共同連結著胸廓與骨盆，它與背面薦棘肌共同主使軀幹的屈、伸與迴轉

人體自然直立時，從側面可以看出，軀幹上部的胸背是向前下傾斜的體塊，軀幹下部的腹臀是向後下斜的體塊，正面的上部上寬下窄、下部上窄下寬。胸廓與骨盆之間由腹直肌與腹外斜肌連結，它們壓制並護衛著內臟器官，同時拉近胸廓、骨盆、迴轉腰部。

### a. 腹直肌與腹橫溝、正中溝

腹直肌與腹外斜肌因位置、形狀而得名，腹直肌在腹部中央帶，外有腹外斜肌腱膜披覆，腹直肌起於恥骨聯合及恥骨嵴，向上止點在大胸肌下方的第五、六、七肋軟骨及胸骨劍尖。左右腹直肌腱膜會合於人體正中央，形成縱貫的強韌帶，在體表呈現為「正中溝」，此溝在肚臍以上較顯著。「正中溝」與「胸中溝」連貫成軀幹的中軸線，軀幹活動時中軸線也跟著移動，同時反應出軀幹動態，正面視角的左右對稱點連接線與中軸線呈垂直關係。

|   |   |
|---|---|
| 1 | 2 |

▲ 圖 1　托瓦爾森（Bertel Thovalsen）——《丘比特》
從體型上可以看出此石雕形塑的是少年的丘比特，雖然胸廓、骨盆皆未發育成熟，但是，體表的標誌皆皆有清晰描繪。

| | | | | |
|---|---|---|---|---|
| 1. 胸中溝 | 3. 第二腹橫溝 | 5. 胸廓下角 | 7. 肋骨拱弧 | 9. 腹股溝 |
| 2. 正中溝 | 4. 腹側溝 | 6. 腸骨前上嵴 | 8. 下腹膚紋 | 10.乳下弧線 |

▲ 圖 2　普魯東（Pierre Paul Prud'hon）在素描中以不同的灰調表現胸廓挺起後與腹部的落差、胸廓下角的隆起，以及一道道肋骨的痕跡。高舉的左手臂更可以清楚展示大胸肌是腋窩的前壁。

腹直肌為了承擔軀幹不同位置的屈曲運動，在扁平肌肉上形成三、四條橫向的肌間腱，稱「腱劃」，肌肉收縮隆起時「腱劃」呈凹陷狀，因此在體表稱之為「腹橫溝」。第一道「腹橫溝」在胸窩下的第七肋外表，形向外下方斜，它與胸廓下緣合成「肋骨拱弧」；第三道「腹橫溝」較為水平，橫貫肚臍上方，腹直肌收縮時，第三道「腹橫溝」位置上移，更離開肚臍的位置；第二道「腱劃」約與一、三「腹橫溝」等距離處。第四道「腹橫溝」較 不明顯，在肚臍之下，隱藏褲子之內，較不為人所注意，肌肉發達的人才有第四條「腹橫溝」。

### b. 腹外斜肌與腹側溝、腹股溝

腹外斜肌緊鄰腹直肌的外側，像它的名稱一樣，肌纖維是斜向內下。腹外斜肌只是形成腹側的三層肌肉中的最外一層，裡面還有腹內斜肌、 腹橫肌，三層結合成胸廓側面與腸骨嵴之間的一塊肌肉，它們相當於天然的束腹。兩側腹外斜肌收縮時可使胸廓向前屈，一側收縮時則胸廓向他側骨盆屈曲，兩側交互收縮則使腰部產生迴旋運動。

腹外斜肌以八個肉齒起於第五至十二肋骨外面，上面五個肉齒與前鋸肌的肉齒相交錯，下三個肉齒與背闊肌交錯，肌纖維向前下止於「正中溝」內層韌帶、腹股溝韌帶、腸骨嵴前半部。腹外斜肌外半部為為肉質部，前半部為腱膜部，由與腹直肌交會處開始轉變為薄薄的腱膜，罩在腹直肌上面，使腹直肌的形狀更為突出。

腹外斜肌肉質與腱質相連接處，與深層的腹內斜肌，腹橫肌腱膜表裡延展，形成腹直肌鞘的上下端向外微彎曲的「半月線」，又稱「腹側溝」，腹外斜肌肉質部與腹直肌很明顯的在「側腹溝」內外側隆起。

◀ 腹橫溝會隨著腹直肌的運動而改變位置，健美先生極力吸氣，左右腹直肌緊張，腹橫溝上移，第三橫腹溝與的肚臍錯開，第四道腹橫溝在肚臍下浮現。

◀ 麥卡丹（Edward McCartan）──《寧芙與薩堤爾》
由於男性的恥骨聯合較突出、直抵陰莖的起始處，因此下腹膚紋位置較低，由腸骨前上嵴向下至恥骨嵴、恥骨聯合。女性的恥骨聯合較後、脂肪厚，因此止點位置較高，止於厚脂肪的下緣。

c. 肋骨拱弧、腹側溝、下腹膚紋合成腹部的
   小提琴形

胸廓下方的肋骨下緣與腹直肌上腱劃連結成「肋骨弧」，身體強壯者呈拱弧狀，瘦弱者「肋骨弧」狹窄。拱形的「肋骨弧」在肋骨下角與半月形的「腹側溝」銜接，「腹側溝」終止處在「腸骨前上棘」。軀幹後屈時腹部拉平，「肋骨弧」、「腸骨前上棘」突出。

腹外斜肌肉質部止於腸骨嵴前半部，厚實的肌肉與腸骨嵴交會，由「腸骨前上棘」至「腰三角」之間，形成向後上斜的「腸骨側溝」。腹外斜肌肉質部愈發達者溝愈明顯，肥胖者腹外斜肌由此下垂，瘦弱者的體表沒有「腸骨側溝」，反而是腸骨嵴隆起於體表。

軀幹長期的屈曲活動，在腹下方出現「下腹膚紋」，也就是俗稱的「人魚線」，「下腹膚紋」起於「腸骨前上棘」，向下延伸到恥骨嵴、恥骨聯合上方，左右會合形成的弧線。男性的骨盆比較高、窄，因此「下腹膚紋」弧度較深、較窄；女性的骨盆比較寬、淺，「下腹膚紋」比較寬、淺。腹部脂肪過多者「下腹膚紋」位置較高，稱之為「鮪魚紋」。

由整個腹部來看，胸廓下方的「肋骨拱弧」與「腹側溝」、「下腹膚紋」，共同圍成「小提琴」形，小提琴形隨動作變形，重力腳小提琴形壓縮、游離腳側小提琴形伸展，它也反應出軀幹的動作。

軀幹與大腿的交界處形成的淺溝是「鼠蹊溝」，在體表名為「腹股溝」，是軀幹下界。大腿上提與軀幹會合多時，「腹股溝」長且深，重力腳側骨盆上移時，「腹股溝」上斜，游離腳側骨盆下落則「腹股溝」較平。

▲ 波利克萊塔斯（Polyclitus）——持矛者
右腳為重力腳，重力腳側的膝關節、大轉子、骨盆、腰際凹點被撐高，尤其骨盆之上的肩膀落下，「肩膀落下」這種矯正反應使得人體達到平衡狀態。由於重力腳側的肩膀下落、骨盆上撐，大轉子突出，右側的輪廓似側躺的大「N」字。游離腳的左側輪廓以較小弧度蜿蜒向下。體中軸反應出身體的動態，正面角度的左右對稱點連接線與體中軸呈垂直關係。以上皆呈現人體結構形態的自然規律，讀者對照下頁的《維納斯》，可增進男女體格差異的認識。

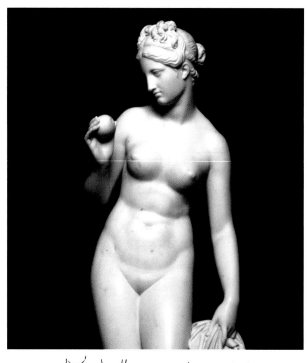

## 4. 活動上肢與下肢的肌肉大部分在背面，因此背面的起伏複雜細膩

脊柱位置上有一條長長的溝，第七頸椎之上稱「頸後溝」，之下稱「腰背溝」，人體直立時「腰背溝」到第三腰椎凹陷終止，屈曲時椎體背面的棘突到第三腰椎都歷歷可數。

由於肩胛骨、鎖骨如同上肢運動的流動基點，下方的骨盆是調整動作的基礎，腰部是人體平衡的中樞，控制上臂和大腿活動的肌肉大多在背面，肌肉大多比正面小而複雜。

- 除了肩側的三角肌之外，控制上臂的肌肉在正面軀幹只有大胸肌，背面則有斜方肌、菱形肌、岡上肌、岡下肌、小圓肌、大圓肌、背闊肌等，另外背面的薦棘肌是屈伸軀幹的肌肉。這些肌肉銜接了軀幹與上臂，也使得軀幹上部顯得更寬。
- 控制下肢的肌肉在正面軀幹只有股骨闊張肌，軀幹背面則有大臀肌、中臀肌。大臀肌向下延伸至大腿股骨，使得軀幹背面比正面來得長，發達的大臀肌使得人類得以直立直立。
- 軀幹背面的斜方肌連結頭、頸、肩、背，腰部的背闊肌連結了骨盆、腰部、上肢，薦棘肌連結頭、頸、肩、背、腰、骨盆，大臀肌、中臀肌與股骨擴張肌連結骨盆與大腿。
- 斜方肌收縮隆起時，肩部被拉向後內，此時岡上肌、岡下肌、小圓肌、大圓肌以及肩胛骨內側的菱形肌也收縮隆起，助長了肩部的後拉。因此左右肩胛骨的距離拉近，軀幹前面的大胸肌則被拉長變薄。

▲ 托爾瓦森——維納斯

維納斯右側骨盆高、肩膀亦高，她完全是軀幹向左彎的瞬間動態，完全不像《持矛者》是重力腳和游離腳的體態。《持矛者》體中軸是一道弧線，維納斯幾乎是一道折線，由胸骨上窩到肚臍，再走向腹股溝會合處，因此她身體兩側輪廓的差異較小。如果讀者試著左右乳頭、左右腸骨前上棘連接起來，就會清楚的看出腰部向左微彎的情形。托爾瓦森細膩的掌握住骨盆調整全身的動態的現象。

請對照《女性運動時骨盆與體表的關係》圖示。

- 背闊肌收縮隆起時，上臂被拉向後內，此時大圓肌、三角肌後束也收縮隆起，助長了上臂的向後內拉。背闊肌收縮隆起時胸挺起、大胸肌被拉長變薄；大胸肌收縮隆起上臂前移時，斜方肌與背闊肌、大圓肌、三角肌後束被拉長變薄，它們相互拮抗。
- 薦棘肌在脊柱兩側，是軀幹背面最深層的肌群，與軀幹前面的胸鎖乳突肌、腹直肌配合交互動作。薦棘肌收縮隆起時，後腦向下與骨盆距離拉近，胸鎖乳突肌、腹直肌被拉長變薄；胸鎖乳突肌、腹直肌收縮隆起時，臉部與骨盆距離拉近，薦棘肌被拉長變薄。
- 中臀肌收縮隆起時大腿向外上展，它的對抗肌是大腿的內收肌群，內收肌群收縮隆起時中臀肌則拉長變薄，大腿向內移。
- 大臀肌收縮隆起時，大腿向後挺，它的對抗肌是股骨擴張肌，股骨擴張肌被拉長變薄；股骨擴張肌收縮隆起時，則大腿向前上屈，大臀肌拉長變薄。

至此，軀幹肌肉的互動關係已有了基本認識，進一步應個別詳加研究它的位置、起止位置，明確的了解各肌肉的活動現象以及綜合變化。

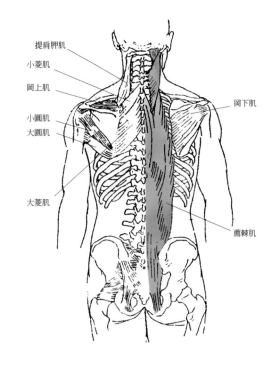

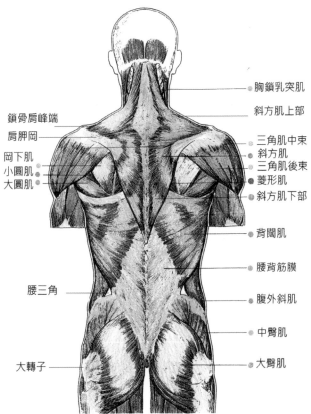

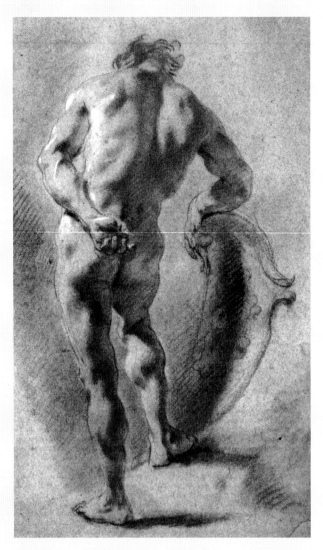

▲ 畢里契達（Giovanni Battista Piazzetta）──《男性人體習作》

## 5. 斜方肌連結頭、頸、肩、背，是活動肩部的大肌肉

頸部後面較扁平，上下成向內彎的曲面，影響外觀的淺層肌為斜方肌，斜方肌的範圍很廣，它連結了頭、頸、背與肩胛骨、鎖骨，頸部斜方肌的外緣是頸後與頸側的分界，上方的肩陵線是肩前與後的分界。

### a. 斜方肌收縮隆起的四種表現

斜方肌範圍很廣，最低點在第十二胸椎處，肌緣向外上移動，越過底層的背闊肌、菱形肌、肩胛骨內角，止於肩胛岡、肩峰、轉向前內止於鎖骨外三分之一。斜方形的最高點在枕骨下部的「枕骨粗隆」，沿著肌緣向外下移，經過「頸側三角」後緣、鎖骨外三分之一、肩峰、肩胛岡。由於範圍很大，肌肉分成上中下三部分，但是，實際運動則分為四種方式：

- 整個斜方肌全部一起收縮時，把兩肩拉向後內，肌纖維收縮成兩團的肉塊，並在脊柱兩側擠出贅肉，此時大胸肌被拉長變薄。
- 從解剖圖中可以看出斜方肌分成上中下三部分，中部的範圍是從第七頸椎到肩峰、肩胛岡這個區塊；中部收縮時把肩部輕拉向後內，此時岡上肌、岡下肌幫助了這個動作，而大胸肌反而被微微拉長。
- 上部肌纖維由背面轉到前面止於鎖骨上外端三分之一處，上部收縮時把肩部提向上方，肩上的斜方肌隆起，此時菱形肌、提肩胛肌幫助了這個動作，而下部斜方肌拉長變薄。
- 下部肌纖維止於肩胛岡內下部，它收縮時把肩部拉向後下方；此時上部肌纖維被拉長變薄。

斜方肌在軀幹背面分佈呈菱形，斜方肌連結於頸椎的腱構成「頸後溝」、枕骨下緣的「三角窩」、第七頸椎周圍的「菱形腱膜」。頸部前屈時，上部斜方肌放鬆拉長，「頸後溝」即填平。上部斜方肌緊張收縮時，肌纖維在後頸縱溝兩側形成「八」字隆起，頸後溝呈現。

### b. 後拉肱骨頭的深層肌肉

斜方肌是將鎖骨外側、肩峰、肩胛岡向後內拉，

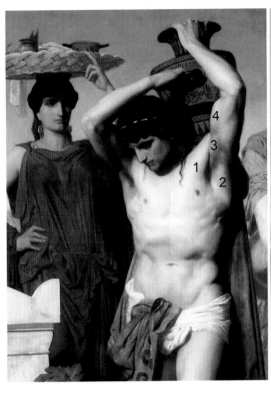
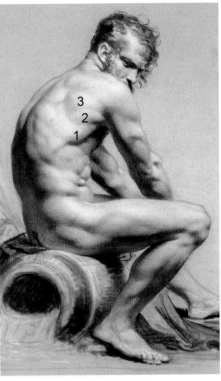

◀ 圖 1　布格羅
（William-Adolphe
Bouguereau）──
《負籃者》（Canephore）
從高舉的手臂可以看到腋
窩的前壁是由 1 大胸肌上
部收縮隆起所形成，此時
大胸肌下部被拉長變薄，
因此乳下弧線消失。肥厚
的腋窩後壁是由 2 背闊
肌、大圓肌合成而成。大胸
肌上部內側細長的 3 喙肱
肌，它與 4 肱二頭肌合成
腋窩的上壁。

◀ 圖 2　普魯東
（Pierre Paul Prud'hon）
素描
腋窩後壁是由背闊肌 1、
大圓肌 2 組合而成。3 是
小圓肌與岡下肌。

而附著於肩胛骨的岡上肌、岡下肌、小圓肌是將肱骨頭向後內旋，與斜方肌有相輔相成的作用。大圓肌的作用是使上臂向後內旋，肱骨的內外迴旋運動時，大圓肌與岡下肌、小圓肌交替活動。 大圓肌收縮時上臂向後，肌纖維在肩胛骨下方形成一個豐滿的鼓起。

岡上肌在肩胛岡之上，肩胛岡之下的岡下肌與小圓肌幾乎結成一塊，肌纖維斜向外方，經肩胛岡外緣、肩關節後方，停止於肱骨側面的大結節上、中、下部，肌頭為斜方肌所掩蓋，肌尾為三角肌掩蓋。當，三角肌上移手臂向外舉時，岡下肌與小圓肌露出較大的範圍。岡上肌、岡下肌、小圓肌收縮時肱骨向外旋，岡上肌、岡下肌、小圓肌處隆起。

小圓肌下方的大圓肌起點同為肩胛骨腋緣，小圓肌在上，大圓肌在下。但是，大圓肌肌纖維由腋下轉向肱骨的前方，與背闊肌共同停止於肱骨前上端的小結節嵴，而大圓肌在上，背闊肌在下，大圓肌與背闊肌共同構成腋窩的後壁。大圓肌肌尾與岡下肌、小圓肌一樣同為三角肌掩蓋，肌頭部分為背闊肌掩蓋，大圓肌肌肉發達者可使肩胛部不露出骨相。

c.　移動肩胛骨的深層肌肉
菱形肌與提肩胛肌被斜方肌所覆蓋，是背部第二層肌肉，兩者由不同位置將肩胛骨向內上拉，而前鋸肌是將肩胛骨向外下拉，與它們相拮抗，產生穩定的動作。

菱形肌在肩胛骨與脊柱間，它起自第五頸椎至第四胸椎，肌纖維向外下斜生，停止於肩胛骨脊緣，菱形肌大部分藏在斜方肌下面，只有外下方一小三角形顯露在肩胛骨內側。菱形肌是斜方肌上部的協力肌，收縮時造成兩肩微張的姿勢，在肩胛骨與脊柱之間形成突出。

提肩胛肌在菱形肌上方，止點在肩胛骨內角之上的脊緣，起自上四個頸椎橫突，提肩胛肌有一部分顯露在頸側斜方肌的前方，肌肉收縮、提肩胛時隆起於體表。

## 6. 斜方肌、三角肌與鎖骨、肩峰、肩胛岡會合成大「V」形

三角肌是軀幹連結上臂最主要的肌肉，它覆蓋肩關節上面及前、外、後。分為前、中、後三束，前束起於鎖骨外三分之一之下緣，中束起於肩峰外緣、下緣，後束起於肩胛岡後緣及下唇。它的起點與上方的斜方肌止點隔著大「V」字相對，三角肌體整呈三角形，由上向下集中，伸入肱二頭肌、肱肌之間，止於肱骨中段外面的三角肌粗隆，在體表呈現為小「V」形凹陷。

三角肌的起始處為腱質，由上往下望可以很清楚的看出三角肌如何圍繞著肩部，肌肉發達的人此處的鎖骨、肩峰、肩胛岡合成「V」形溝，上臂上舉時「V」形溝凹陷會更加明顯。瘦弱者骨相顯突出，呈「V」形隆起。

三角肌分前、中、後三束。整體收縮則上臂向上舉，前、後束收縮則上臂向前上、後上舉。三束肌纖維分界線顯現於外表。當三角肌收縮、上臂上舉時，肌尾的「V」形凹陷格外明顯。

三角肌具有強大的運動潛力，是上臂的大展肌，全部位於表層，它的形狀對於肩部的輪廓尤其重要，不論從那個角度看過去，它都是肩部的重要隆起。三角肌前緣與大胸肌相鄰處形成「胸側溝」，後緣則覆蓋著肩胛岡外方。

▲ 布格羅（William Adolphe Bouguereau）的《神曲》
這幅畫描繪了戰鬥中交織在一起的兩個靈魂。

1. 鎖骨
2. 肩胛岡（1.2 會合成大「V」形）
3. 三角肌止點呈小「V」字
4. 斜方肌
5. 肩胛骨脊緣
6. 肩胛骨下角（5、6 隨著手臂上舉而下角外移、脊緣斜向外下）

▲ 健美先生右臂向前平舉，左臂後縮，頭部轉向右側，因此左右斜方肌相當不對稱。右臂向前舉時，斜方肌被拉長，左臂後縮時，斜方肌收縮隆起，以第七頸椎為中心的菱形腱膜也隨著左右動態的不同而改變形狀。

1. 菱形腱膜
2. 肩胛骨
3. 大圓肌
4. 背闊肌
5. 菱形肌
6. 腰三角

## 7. 連結骨盆、軀幹、上臂的背闊肌，與大圓肌共形成腋窩後壁

背闊肌面積很大，是略呈三角的廣肌，它上端的中央為斜方肌所遮蔽。背闊肌起始處呈「L」形，由第八胸椎向下經胸椎、腰椎、薦骨後再向外上轉至「腸骨嵴」後部，肌纖維向外上方走附著於肩胛骨下角，呈扭曲狀後繞到肱骨前面止於肱骨小結節嵴，它依附在與大圓肌下面並共同構成腋窩後壁；背闊肌的兩側較厚，臂上舉時明顯的突出胸廓的側壁。骨盆腸骨嵴上方、背闊肌與腹外斜肌間的三角形間隙稱「腰三角」，「腰三角」稍微凹下，它也是「腸骨側溝」與「腸骨後溝」的分界。

### a. 背闊肌的腰背筋膜

為了增強腰部的力量，背闊肌在骨盆後上方的起始處形成菱形的「腰背腱膜」，它覆蓋在厚實的薦棘肌外面，此處的凹凸變化全在於薦棘肌伸縮。「腰背腱膜」之上的背闊肌變得厚實，「腰背腱膜」下方為臀部，臀肌與背闊肌之間的腸骨嵴是由內下方走向外上方的淺溝，稱「腸骨後溝」，肌肉發達者「腸骨後溝」明顯。

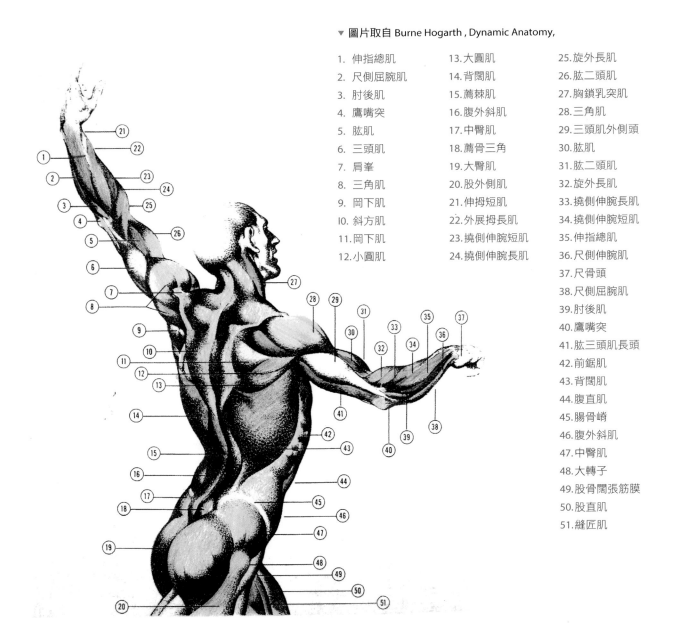

▼ 圖片取自 Burne Hogarth , Dynamic Anatomy,

| | | |
|---|---|---|
| 1. 伸指總肌 | 13. 大圓肌 | 25. 旋外長肌 |
| 2. 尺側屈腕肌 | 14. 背闊肌 | 26. 肱二頭肌 |
| 3. 肘後肌 | 15. 薦棘肌 | 27. 胸鎖乳突肌 |
| 4. 鷹嘴突 | 16. 腹外斜肌 | 28. 三角肌 |
| 5. 肱肌 | 17. 中臀肌 | 29. 三頭肌外側頭 |
| 6. 三頭肌 | 18. 薦骨三角 | 30. 肱肌 |
| 7. 肩峯 | 19. 大臀肌 | 31. 肱二頭肌 |
| 8. 三角肌 | 20. 股外側肌 | 32. 旋外長肌 |
| 9. 岡下肌 | 21. 伸拇短肌 | 33. 撓側伸腕長肌 |
| 10. 斜方肌 | 22. 外展拇長肌 | 34. 撓側伸腕短肌 |
| 11. 岡下肌 | 23. 撓側伸腕短肌 | 35. 伸指總肌 |
| 12. 小圓肌 | 24. 撓側伸腕長肌 | 36. 尺側伸腕肌 |
| | | 37. 尺骨頭 |
| | | 38. 尺側屈腕肌 |
| | | 39. 肘後肌 |
| | | 40. 鷹嘴突 |
| | | 41. 肱三頭肌長頭 |
| | | 42. 前鋸肌 |
| | | 43. 背闊肌 |
| | | 44. 腹直肌 |
| | | 45. 腸骨嵴 |
| | | 46. 腹外斜肌 |
| | | 47. 中臀肌 |
| | | 48. 大轉子 |
| | | 49. 股骨闊張筋膜 |
| | | 50. 股直肌 |
| | | 51. 縫匠肌 |

尺骨
屈指淺肌
掌長肌
橈側屈腕肌
尺側屈腕肌
旋前圓肌
肱肌
肱二頭肌
三角肌
喙肱肌
大圓肌

尺側屈腕肌
尺側伸腕肌
鷹嘴後突
肱二頭肌腱
肱三頭肌腱
肱三頭肌內側頭
肱三頭肌長頭
背闊肌

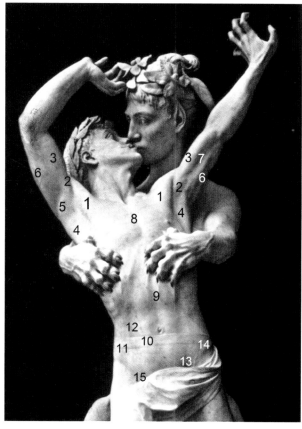

▲ 大克里斯多夫（Ernest Christophe）——《至尊之吻》
此大理石雕刻，在描述古希臘傳說中的怪獸，殺戮之前吻別她的獵物。獵物身體挺起、手臂後伸奮力地掙扎，軀幹、左右腋下的解部結構展露無遺。
手臂上伸時大胸肌與三角肌合為一體 1，大胸肌是腋窩前壁，喙肱肌 2 與肱二頭肌 3 是腋窩上壁，背闊肌 4 與大圓肌 5 是腋窩後壁。肱三頭肌 6 與肱二頭肌 3 之間的凹溝是肱二頭肌內側溝 7。左右大胸肌間有中胸溝 8，與正中溝 9 合成軀幹前面的體中軸。腹直肌 10 與腹外斜肌肉質部 11 會合成腹側溝 12，腸骨前上棘 13 為腸骨側溝 14 的起始處，它也是下腹膚紋 15 的起點。

b. 骨盆後面的薦骨三角
「腸骨後溝」上面各有上下兩對淺窩，稱「腸骨後上窩」與「腸骨後下窩」。「腸骨後上窩」在腸骨嵴後部較高點的部位，「腸骨後下窩」在「腸骨後上棘」的部位，男性四個窩都較明顯，女性常常僅見下面兩個窩。左右「腸骨後下窩」與臀溝起始處圍繞成「薦骨三角」，「薦骨三角」隨著骨盆傾斜而傾斜，它被視為骨盆動勢的指標。

c. 體表的背部肌肉
背闊肌的力點始自薦骨、骨盆後部，收縮隆起時把上臂往後內拉（大圓肌是它的協力肌）；上臂固定而背闊肌收縮時，可以把腰、臀往上拉，當我們吊單桿時，就是藉著背闊肌把軀幹上拉。背闊肌除了嵌入肱骨的部分之外，整個都展現在表層，它與大圓肌共同伸入喙肱肌與肱三頭肌之間，形成腋窩的後壁。

軀幹背面的薦棘肌是深層的強而有力肉柱，起自薦骨及骨盆後面、腰椎後面，肌纖維沿著脊柱兩側向上生長，止於枕骨下部耳後的顳骨乳突。它填滿了肋骨與脊柱棘突之間的凹面，由於脊柱是串連頭部、胸廓、骨盆的脊樑，特別需要強壯的肌肉來扶持。薦棘肌收縮時脊柱向後彎，一側較收縮時脊柱偏向此側後屈。

d. 背部肌肉的體表圖象
● 背闊肌遮蓋住前鋸肌的後面，大胸肌遮蓋住前鋸肌的前上面。
● 鋸齒狀溝介於大胸肌與背闊肌之間，下面是腹外斜肌的五個肉齒和上面的前鋸肌四個肉齒相對而成，與乳頭呈一弧線。
● 背面的肩胛骨是上臂活動的指標，上臂垂於軀側時，肩胛骨脊緣與脊柱平行並垂直於地面。上臂上舉時，肩胛骨的下角向外上方移，脊緣隨之外斜。上臂縮向後內時，肩胛骨下角愈接近脊柱。

## 8. 大臀肌、中臀肌合成臀後之蝶形

臀部的外觀可以歸納成一個上窄下寬的體塊，從腰開始向後突，在大轉子水平處逐漸內收後，再與大腿銜接一體，側面的動勢由前上向後下傾斜。臀部在外觀上是軀幹的一部分，但在結構上卻與下肢成一體，活動大腿的肌肉源自臀部，臀部周圍肥厚的肌肉掩蓋了骨盆原有的形狀，直接影響臀部外觀的肌肉有：

- 後面的大臀肌，它收縮隆起時把軀幹和骨盆拉成直線，此時前外側的股骨闊張肌被拉長變薄。骨盆上部脂肪稍薄，愈下方愈厚，大臀肌形成飽滿的圓臀。
- 側面的中臀肌，它收縮隆起時把大腿向側上舉，此時大腿內側的內收肌群肌被拉長變薄。中臀肌填充了大轉子上面、骨盆外側，便骨相不外顯。
- 前外側的股骨闊張肌，它收縮隆起時把大腿向前上舉，此時臀後的大臀肌被拉長變薄。股骨闊張肌與縫匠肌合成倒「V」字，「V」字中間框住了股直肌、股四頸肌，填補了股骨與骨盆間的空隙，延伸了視覺上腿之長度。

### a. 大臀肌是蝶形下翼

大臀肌與腿後交接處形成橫褶紋，稱「臀下橫褶紋」，「臀下橫褶紋」比正面的恥骨聯合低四分之一頭高，所以，軀幹背面比正面長。大臀肌起自腸骨、薦骨、尾骨後面，肌纖維向外下斜行，深入股二頭肌、股外側肌間止於股骨崎外側唇上端以及表面的髂脛束。

▶ 代政生素描
雙腳挺直、平攤身體重量，此時大臀肌呈塊狀隆起，與左右大臀肌與中臀肌合成的展翼的蝴蝶。大臀肌與中臀肌交會前臀窩凹陷，臀窩內有股骨大轉子的突起。腸骨後溝、薦骨三角被清晰的表達，當大臀肌強烈收縮隆起時，臀窩凹陷才顯得如此清楚，彎腰屈腿時肌肉被拉長變薄，臀窩、腸骨後溝、薦骨三角就不會這麼清楚了。大臀肌收縮時，與大腿交會成明顯的臀下橫褶紋，大臀肌外下端呈角狀，因為它伸入股外側肌與股二頭肌間，止於股骨崎外側唇上端。

| | | |
|---|---|---|
| 1. 大臀肌 | 5. 薦骨三角 | 9. 股外側肌 |
| 2. 大臀肌外下角 | 6. 腸骨後溝 | 10.肱二頭肌 |
| 3. 中臀肌 | 7. 背闊肌 | |
| 4. 大轉子 | 8. 大圓肌 | |

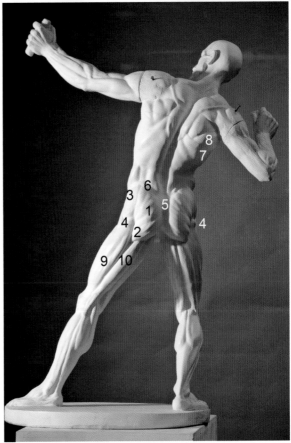

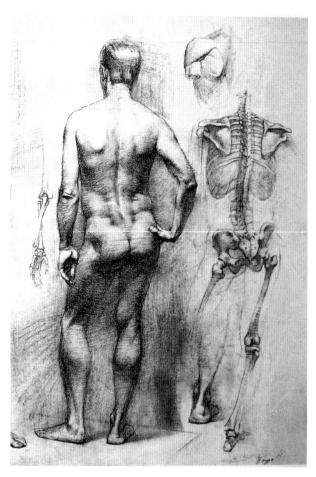

大臀肌收縮隆起時大腿挺向後方並軀幹拉直,人體成站立姿勢。坐下時大臀肌被拉長變薄,由坐姿中站起來的時候,大臀肌在骨盆與大轉子之間收縮拉緊,支撐成直立的姿勢。在大腿內收、外旋、飛躍運動及上下樓梯時,也藉助大臀肌協調運動來達成。

站立挺直時,大臀肌收縮隆起,臀溝垂直,左右「臀下橫褶紋」明顯。當重力偏向一側時,重力腳膝挺直、大臀肌收縮隆起,骨盆上撐,「臀下弧線」明顯;游離腳側的膝外移、骨盆下落、大臀肌鬆弛下拖,「臀下橫褶紋」不明;此時臀溝斜向骨盆高的一側,骨盆後面的薦骨三角也傾斜向重力腳側。大臀肌外側的股骨大轉子突起於表面,大轉子後方腱膜處形成凹窩,稱「臀窩」。大臀肌收縮得愈緊,大腿愈挺直,肌纖維愈隆起,臀窩愈凹陷。

## b. 中臀肌是蝶形上翼

大臀肌的前方有中臀肌,中臀肌與深層的小臀肌合成一體,中臀肌起自腸骨崎後面、外面,下部轉成腱後止於股骨大轉子的上端及外側面的髂脛束。當腿向側展時,中臀肌肌纖維隆起,股骨大

▲ 古諾夫素描
重力腳側骨盆上撐肩落下,因此右側骨盆較高、肩胛骨較低。

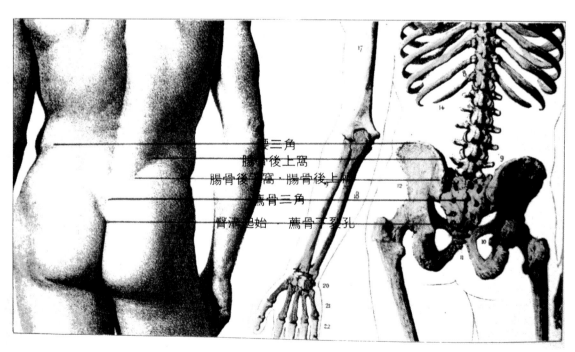

腰三角
腸骨後上窩
腸骨後上窩‧腸骨後上
薦骨三角
臀溝起始　薦骨下裂孔

▲ 原圖片取自 Dr. J. Fau 的《男性外觀解剖圖》

轉子成明顯凹陷。走路時兩腿交替向前移動，支撐身體重量這條腿的中臀肌穩住了骨盆和股骨大轉子，使我們不致跌倒；跨步那條腿的中臀肌以旋轉動作使骨盆向前移動。

中臀肌的後部為大臀肌所覆蓋，人體挺直、雙腳平攤身體重量時，左右中臀肌與大臀肌會合成展翼的蝴蝶；肥厚的大臀肌圓隆構成蝶形的下翼，扇形的中臀肌構成蝴形的上翼，上下蝶翼交會的凹陷處是「臀窩」。整個蝶形的輪廓是沿著臀窩後緣、腸骨後溝、臀溝、臀下弧線圍繞而成。蝶形左右上翼之間包含著「薦骨三角」，上下翼會合處的「臀窩」前方有股骨大轉子。整個蝶形隨著人體活動而轉變形態，重力腳側大臀肌收縮隆起，蝶形清楚，游離腳側的大臀肌鬆弛下移，蝶翼不明。

## c. 股骨闊張肌將大腿向前上提

中臀肌的前面有股骨闊張肌，它起自腸骨前上棘，肌纖維伸向後下方，經過股骨大轉子的前方後轉成腱膜，與大臀肌的腱膜會合成髂脛束，向下過膝側止於脛骨外側髁。髂脛束拉住骨盆前的股骨闊張肌與骨盆後的大臀肌，向上護住了髖關節與中臀肌，向下繃緊股外側肌與膝關節，以穩住肌肉與髖關節、膝關節，使它們不歪曲跑位，以便產生最大功能。

股骨闊張肌和大臀肌的作用相反，大臀肌收縮時把股骨後拉，股骨闊張肌收縮時向前拉近了股骨與骨盆距離，股骨闊張肌尚可使大腿稍向內迴轉。當髂脛束收縮時，膝關節伸直，髂脛束繃住股外側肌，肌肉強健者的腿側會留下髂脛束的凹痕。

臀部的結構類似肩部，肩部三角肌的後束、中束、前束圍繞著肩胛岡、肩峰、鎖骨後集中嵌入肱骨外側中上方的三角肌粗隆。 股骨闊張肌、中臀肌、大臀肌圍繞著腸骨前上棘、腸骨嵴、薦骨、尾骨後集中到股骨大轉子及下方。三角肌和臀肌的作用也相似，能把上肢或下肢拉向前、側、後拉，並做小限度的內旋與外旋。

就比例來說，人類的大臀肌比其它動物肥厚，肥厚的大臀部是人類遠祖為適應站立、以後腿行走進化而成的，因此大臀肌必需強而有力才能挺直軀幹、拉直大腿，因此唯有人類擁有向外突出的半球形臀部。與人類最接近的動物是猿猴，猿猴瘦小的臀部與人類曲線悅人的臀部迥然不同。早期的希臘人就把臀部視為非常美麗的部位，希臘文中曲線玲瓏的愛神的語意即「有美麗臀部的女神」，由於臀部兩個半球體巧妙的遮掩住裂縫中的肛門、生殖器官，使人比較專注於它優美的曲線，臀部也由豁朗的性感角色轉變為含蓄。

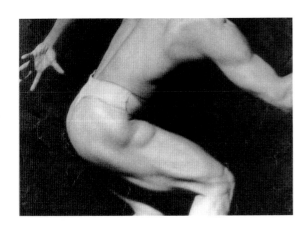

◀ 臀部側面肌肉圖
大腿前屈的時股骨闊張肌 1 收縮隆起，與它對抗的後側大臀肌 3 被拉長轉薄，中臀肌 2 的前部也隨股骨闊張肌 1 收縮隆起，中臀肌 2 的後部則隨著大臀肌 3 被拉長轉薄。位於大腿外側的髂脛束 4，也是臀中肌 2 和闊筋膜張肌 1 兩塊肌肉的延伸，負責「穩定、活動」膝蓋。

## 9. 人體側面的動勢前後反覆，是分散撞擊力的機制

人體結構是左右對稱的，正面的動勢隨著重力腳的變換而改變，重力腳側骨盆高、肩落下。側面人體的軀幹前突、下肢後拖，因此軀幹上面的胸廓動勢斜向前下、銜接下肢的骨盆動勢斜向後下，頸部由後向前上承接頭部，腰部為胸廓與骨盆的緩衝帶，人體這種一前一後的動勢，在受到外力撞擊時，力道隨處這些轉折而漸次遞減。

由側面視點觀看，軀幹輪廓是前凸、後凹，前面以浮游肋、腹部最凸出，而頸下的「胸骨上窩」是軀幹前面最凹進去的位置。軀幹後面以肩胛骨下部最凸出，其次是與大轉子同水平的臀後，而腰部最凹陷，軀幹後面的輪廓線長於前面。就側面寬度而言，以肩胛骨到大胸肌隆起處最寬，腰部最窄。

頸部以斜向前上的動勢承接頭部，在外觀上頸是前長後短，頸後凹陷處很短，因為我們常常將凹陷處視為頸部，凹陷之上視為頭的一部分，之下視為軀幹的一部。實際上頭顱下端枕骨的基底幾乎與耳中央同高，因此，頸上端與顱下、頸下緣與軀幹的接續面都是向前下傾斜的。

頸部斜方肌、胸鎖乳突肌與鎖骨之間的凹陷處是「頸側三角」，前面的鎖骨與背後的肩胛岡會合成大「V」字，「V」字之上為斜方肌的終止處，之下為三角肌起始處。

側面的胸部呈向前下斜的動勢，胸前與背面的輪廓不同，胸前由「胸骨上窩」向前斜至胸部下部的浮游肋為止，後面的輪廓由頸後凹陷處開始逐漸後突，到肩胛骨下部向內收，肩胛骨下部是背後明顯的突隆，而浮游肋是前面重要的隆起。

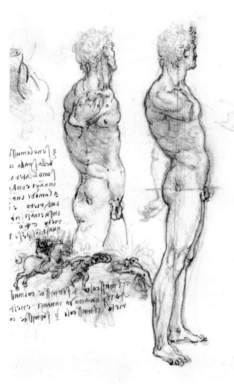

| 1 | 2 |

◀ 圖1　達文西素描
人體上的垂直線是素描時的輔助線，它幾乎在耳後、大轉子後、髖骨後、足外側位置，與人體全側面的重心線非常接近。而身體前突、腿部後拖以及從頭部向下的前後轉折動勢比自然人體更為強烈，人物的律動感更強。畫中有一經過大轉子及陰莖起始處的一水平線，是人體高度二分之一的位置。

◀ 圖2　達文西素描
自然人體的頸部是由肩部斜向前上承接頭部，達文西將戰士的頸部以垂直的動勢呈現，它增添了戰士的威武，並與胸前的獅頭相輝映。

軀幹前上部為大胸肌所覆蓋，肥厚的大胸肌下緣由胸窩沿「乳下弧線」走向腋窩，軀幹後面的背闊肌以肥厚的肌緣斜向腋窩，背闊肌與大胸肌之間有前鋸肌與腹外斜肌形成的「鋸齒狀溝」，前鋸肌後部隱藏在背闊肌內層，腹外斜肌向前轉變成腱膜覆蓋著腹直肌，肋骨在體表呈現出向前下的動勢。

側面腹部輪廓幾近垂直線，上腹壁起於浮游肋，至肚臍下方的下腹壁始向內收至兩腿間。腹壁的輪廓線非常長，腰後輪廓線則很短，腰部輪廓線在背與臀之間的凹陷處。

軀幹後面的背闊肌與前面腹直肌之間是腹外斜肌，腹外斜肌肌纖維由胸廓側面向下斜至中軸線及骨盆上緣。一般的肌肉都直接或間接附著在堅硬的骨骼，而腹外斜肌裡面為時時蠕動的腸子，所以，腹外斜肌像是由上向下掛在腸骨嵴上，形成「腸骨側溝」。腹外斜肌前緣轉成腱膜的位置有半月形的凹痕，是「腹側溝」，它也是腹外斜肌肉質部與腹直肌交會的地方。

▲ 以烏東的《人體解剖像》繪上人體動勢規律，軀幹上口前低後高、下口前高後低，胸部最突點與腹最突點之間較呈垂直線。

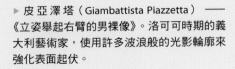

▶ 皮亞澤塔（Giambattista Piazzetta）——《立姿舉起右臂的男裸像》。洛可可時期的義大利藝術家，使用許多波浪般的光影輪廓來強化表面起伏。

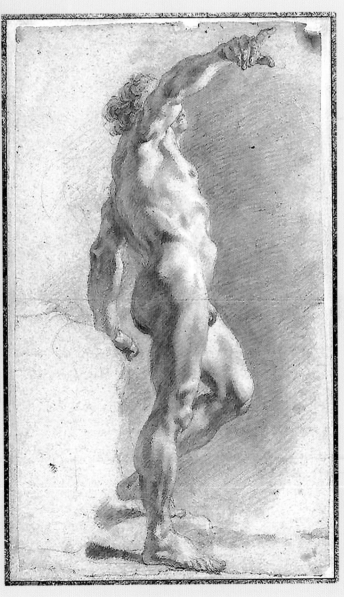

側面的骨盆呈向後下斜的動勢，骨盆除了腸骨嵴外，幾乎都陷入肌肉裡，骨盆前面的下腹部由肚臍下方開始斜向大腿，骨盆後面的臀部由腰開始向後突起，到了股骨大轉子後方急急收向大腿，交會處留下「臀下橫褶紋」。從側面看，軀幹下口的連接線是前高後低，連線的前面是下腹部與大腿交接處，即「臀下橫褶紋」處。軀幹上口的連接線則是前低後高，前面在鎖骨處，後面在頸後凹陷。

描繪不同動態中的人體時，應先確立胸廓與骨盆的方位，檢視頸與腰如何將頭部、胸廓、骨盆銜接成一體。重新調整體中軸以及胸廓、骨盆動勢、左右對稱點連接線相互關係。之後再逐一檢視骨骼、肌肉在體表的展現，人體的形態經此逐步形成。

▲ 烏東——解剖人像

1. 胸鎖乳突肌
2. 斜方肌
3. 三角肌
4. 頸側三角
5. 大胸肌

6. 背闊肌
7. 前鋸肌
8. 腹外斜肌
9. 股骨闊張肌
10. 股外側肌

11. 股直肌
12. 縫匠肌
13. 大轉子
14. 中臀肌
15. 大臀肌

16. 股二頭肌
17. 腸骨前上棘
18. 腸骨側溝

## 10. 軀幹肌群的互動與範圍

當模特兒做出動作時，哪些範圍的肌肉收縮隆起？哪些範圍的肌肉拉長變薄？這是描繪人體時需要先瞭解的，不過如果對骨骼肌肉毫無觀念者，縱然描述得再詳細，也是無法瞭解敘述的內容，因此將本單元做為「肌肉與體表變化」之末。以下分為肌群的互動關係、肌肉的分界兩部，加以解析。

### （1）肌群的互動關係

和四肢比較起來軀幹的面積非常的廣，肌肉較成扁形，範圍較大。因此上下肢的互動關係是「肌群」開始，而軀幹却是以「肌肉」切入，原因如下：

- 軀幹的關節多而肌肉相互延伸，活動時牽涉到頭、頸、肩、胸、背、腹、臀、大腿。而下肢、上肢是細長形的，關節少，活動時牽涉範圍窄；因此上下肢較易以伸肌群、屈肌群⋯等歸類，而軀幹則無法如此單純的分類。
- 軀幹本體就包函了左右對稱的結構，活動時兩側的同一肌肉不一定是一致的收縮隆起或拉長變薄。而上、下肢都是以單邊探索，不涉及對稱位置問題。
- 軀幹的肌肉面積較大，連動範圍較廣，肌群劃分意義不大，只適宜做小部分的分類。

軀幹上的肌肉大體上可分為：

a. 活動頭部的肌肉：胸鎖乳突肌、斜方肌上部、薦棘肌上部
b. 活動肩膀的肌肉：斜方肌、前鋸肌、提肩胛肌、菱形肌
c. 活動上肢的肌肉：大胸肌、三角肌、岡上肌、岡下肌、小圓肌、大圓肌、背闊肌
d. 活動脊柱的肌肉：腹直肌、腹外斜肌、薦棘肌
e. 活動下肢的肌肉：股骨潤張筋膜肌、中臀肌、大臀肌、內收肌群

以下就一般動作為例，說明該動作時是哪部位的肌肉收縮隆起、哪部位的肌群被拉長變薄。相反的動作則主運動肌轉為拮抗肌、拮抗肌轉為主運動肌，不再一一贅述。

| 動作 | 主運動肌收縮、隆起、變短的肌肉 | 拮抗肌拉長、變薄的肌肉 |
|---|---|---|
| 頭部向右轉 | 左耳與胸骨距離拉近，因此左側胸鎖乳突肌收縮、隆起、變短 | 右耳與胸骨距離拉遠，因此右側胸鎖乳突肌被拉長、變薄 |
| 頭部向下低 | 耳垂與胸骨距離拉近，因此胸鎖乳突肌收縮、隆起、變短 | 頸後的薦棘肌、提肩胛肌被拉長、變薄 |
| 頭部向後仰 | 頸後的薦棘肌、提肩胛肌被拉長、變薄 | 胸鎖乳突肌、頸潤肌被拉長、變薄 |
| 挺胸向後 | 背面的斜方肌、菱形肌、岡上肌、岡下肌、小圓肌、大圓肌收縮、隆起、變短 | 大胸肌被拉長變、變薄 |
| 頭頸肩胸向前下彎 | 胸鎖乳突肌及腹直肌、腹外斜肌收縮、隆起、變短 | 枕後至頸椎、胸椎、腰椎、薦骨的薦棘肌被拉長變、變薄 |
| 頭頸肩胸向右下彎 | 左側胸鎖乳突肌、大胸肌、腹外斜肌及右側斜方肌、前鋸肌、菱形肌、岡上肌、岡下肌、小圓肌收縮、隆起、變短 | 右側胸鎖乳突肌、大胸肌、腹外斜肌及左側斜方肌、前鋸肌、菱形肌、岡上肌、岡下肌、小圓肌被拉長變、變薄 |
| 大腿向前上提 | 骨盆側前的股骨潤張筋膜肌收縮、隆起、變短 | 骨盆後面的大臀肌被拉長、變薄 |
| 大腿向外展 | 骨盆側面的中臀肌收縮、隆起、變短 | 大腿內側的內收肌群被拉長、變薄 |

| 大腿後挺、與軀幹拉直 | 骨盆背面的大臀肌收縮、隆起、變短 | 骨盆側前的股骨濶張筋膜肌被拉長變薄 |
|---|---|---|
| 臂向上舉 | 三角肌、斜方肌上部、大胸肌上部收縮、隆起、變短 | 背闊肌、斜方肌下部、大胸肌下部被拉長變薄 |
| 上臂向前內舉 | 三角肌前束、大胸肌收縮、隆起、變短 | 背闊肌、斜方肌、大胸肌下部被拉長變薄 |
| 上臂向後內收 | 三角肌後束、斜方肌中部及下部、背闊肌收縮、隆起、變短 | 三角肌前束、大胸肌被拉長變薄 |

## （2）肌肉的位置與起止點及作用

由於肌肉隨著不同的動作而改變形狀，所以，單從體表認識肌肉是會令人迷誤的。因此應先就解剖圖中概括知曉肌肉的位置、走向，就約略可以知道這塊肌肉的作用，至於肌肉的起止處、協力肌、拮抗肌，可以放在後面逐步認識，逐漸瞭解靜態與動態時它呈現在體表的不同形態。

| 名稱 | 概括位置 | | 作用 | |
|---|---|---|---|---|
| | 起始處 | 終止處 | 協力肌 | 拮抗肌 |
| | 體表表現 | | | |
| | I．頸部 | | | |
| 胸鎖乳突肌 | 由頸前中央斜向耳後 | | 一側收縮時面向對側，兩側一起收縮時面向前低，兩側輪流收縮頭部迴轉 | |
| | 二頭肌，內側頭起於胸骨柄，外側頭起於鎖骨內三分之一處 | 會合後止於耳垂後的顳骨乳突 | 一側收縮時協力肌是同側頸闊肌 | 拮抗肌是對側胸鎖乳突肌 |
| | | | 兩側同時收縮時協力肌是兩側頸闊肌 | 拮抗肌是提肩胛肌 |
| | 兩側胸鎖乳突肌與頸顎交界共同圍繞出「頸前三角」<br>兩側胸鎖乳突肌與股直肌一起收縮時，頭部、胸廓與骨盆向前拉近，反之，向後拉近。 | | | |
| | II．軀幹正面 | | | |
| 1. 大胸肌 | 形如摺扇，由上臂向鎖骨、胸骨展開 | | 全部收縮時上臂向內收、內旋 | |
| | 上部為鎖骨部，起於鎖骨內半部. | 會合後共同止於肱骨大結節嵴 | 全部收縮時協力肌是喙肱肌 | 拮抗肌是背闊肌 |
| | 下部胸骨部，起於胸骨柄、胸骨體及第五、六肋軟骨與腹直肌鞘 | | 鎖骨部收縮時協力肌是三角肌 | 拮抗肌是背闊肌 |
| | 兩側大胸肌之間有「中胸溝」、「胸窩」凹陷，下緣有「乳下弧線」，與三角肌相鄰處有「側胸溝」，「側胸溝」上端與鎖骨間的三角凹陷是「鎖骨下窩」。 | | | |
| 2. 腹直肌 | 胸廓中央下端至骨盆前端，被腹外斜肌腱膜覆蓋，體表仍顯示肌肉起伏 | | 胸廓向前彎向骨盆或骨盆上舉 | |
| | 恥骨聯合，恥骨嵴 | 5-7 肋軟骨及劍尖 | 協力肌是腹外斜肌 | 拮抗肌是薦棘肌 |
| | 兩側腹直肌間是「正中溝」，腹直肌與腹外斜肌肉質部交會成「腹側構」，腹直肌上有四道「腹橫溝」，第一道形向外下方斜，與胸廓下緣合成「肋骨拱弧」，第三道較為水平，橫貫肚臍上方，第四道較 不明顯，隱藏褲子之內。 | | | |

| | | | | |
|---|---|---|---|---|
| **3. 腹外斜肌** | 由胸廓外下部斜向骨盆、體中軸，外側為肉質部，內側為腱膜，腱膜裡層為股直肌 | | 一側收縮時胸廓彎向對側，兩側一起收縮則壓制腹部或上舉骨盆，兩側輪流收縮則腰部迴轉 | |
| | 五至十二肋骨外側 | 以腱膜止於中央線、腸骨嵴 | 一側收縮時協力肌是同側腹直肌 | 拮抗肌是同側薦棘肌 |
| | | | 兩側一起收縮時協力肌是兩側腹直肌 | 拮抗肌是兩側薦棘肌 |
| | 腹外斜肌肉質部與腹直肌交會成「腹側構」，與臀肌會合在腸骨嵴上下方，形成「腸骨側溝」。 | | | |

### III. 軀幹側面

| | | | | |
|---|---|---|---|---|
| **1. 三角肌** | 由鎖骨、肩胛岡向下聚集至上臂中上部外側 | | 前束收縮時上臂舉向前上方，中束收縮時上臂舉向上方，後束收縮時上臂舉向後上方 | |
| | 前束起於鎖骨外三分之一下面<br>中束起於肩峰下面及外緣<br>後束起於肩胛岡後緣及下唇 | 會合後共同止於肱骨中上部外側的三角肌粗隆。在體表上肱二頭肌、肱肌共同會合成小「V」字 | 前束收縮時協力肌是大胸肌上部 | 前束拮抗肌是背闊肌、斜方肌下部、大胸肌下部、大圓肌 |
| | | | 中束收縮時是大胸肌上部、斜方肌上部 | 中束是背闊肌、斜方肌下部、大胸肌下部、大圓肌 |
| | | | 後束收縮時是背肌、大圓肌、小圓肌、岡下肌 | 後束拮抗肌是大胸肌 |
| | 三角肌前與大胸肌會合處形成「側胸溝」，上面隔著鎖骨、肩峰、肩胛岡與斜方肌止點相對，三者共同圍繞成大「V」形。三角肌止點體表形成小「V」字。 | | | |
| **2. 前鋸肌** | 呈現在腋下的大胸肌、背闊肌間，下方與腹外斜肌交錯成「鋸齒狀溝」，後部被斜方肌遮蔽 | | 收縮時將肩胛骨拉向前下 | |
| | 一至九肋骨外側面 | 肩胛骨內側脊緣 | 協力肌是大胸肌下部 | 拮抗肌是背闊肌、菱形肌、大圓肌 |
| | 前鋸肌與前下方的腹外斜肌交錯成「鋸齒狀溝」，胸側的「鋸齒狀溝」介於大胸肌與背闊肌間，它與乳頭連成一斜線。 | | | |

### IV. 軀幹背面

| | | | | |
|---|---|---|---|---|
| **1. 斜方肌** | 左右合成斜方形，由中央帶的枕後、頸椎、胸椎向外集中至肩胛岡、鎖骨上部 | | 兩側一起收縮時肩向後內，上部收縮時肩向上，下部收縮時肩向後下 | |
| | 枕骨下部、全部頸椎及胸椎棘突 | 上部止於鎖骨外三分之一 | 上部收縮時協力肌是提肩胛肌 | 拮抗肌是斜方肌下部 |
| | | 中部止於肩峰、肩胛岡上緣 | 中部及全部收縮時協力肌是菱形肌 | 拮抗肌是大胸肌、前鋸肌 |
| | | 下部止於肩胛岡後緣及下唇 | 下部收縮時協力肌是背闊肌 | 拮抗肌是斜方肌上部、提肩胛肌 |
| | 斜方肌止點隔著鎖骨、肩峰、肩胛岡與三角肌起點相對，三者共同圍繞成大「V」形。頸部斜方肌側緣是頸部的側面與背面交界。 | | | |

| | | | 協力肌 | 拮抗肌 |
|---|---|---|---|---|
| **2. 提肩胛肌** | 由頸椎上半部斜向肩胛骨內緣上部，上端被胸鎖乳突肌、下端被斜方肌遮住 | 肩胛骨拉向內上 | | |
| | 第一至四頸椎 | 肩胛骨內緣上部 | 協力肌是斜方肌上部、菱形肌 | 拮抗肌是斜方肌下部、前鋸肌 |
| | 位於斜方肌與胸鎖乳突肌深層，聳肩時肌肉收縮隆起，通常是與斜方肌上部一起動作。 | | | |
| **3. 菱形肌** | 脊柱與肩胛骨之間，由肩胛脊緣斜向內上，大部分被斜方肌、背闊肌遮住 | 肩胛骨拉向內上 | | |
| | 第七頸椎至第五胸椎 | 肩胛岡以下脊緣 | 協力肌是斜方肌中部 | 拮抗肌是前鋸肌 |
| | 位於提肩胛肌下面、斜方肌深層，抬頭、挺胸、收下顎時，抬頭、收下顎需藉助斜方肌、的鎖乳突肌之收縮；挺胸需藉助斜方肌、菱形肌之收縮。 | | | |
| **4. 岡上肌** | 由肩胛岡上面斜至上臂骨外上，被三角肌遮住，收縮時隆起於體表 | 助三角肌之上臂上舉 | | |
| | 岡上窩之周緣 | 經肩關節後止於肱骨外側大結節上部 | 協力肌是斜方肌上部 | 拮抗肌是大胸肌 |
| | 肩袖肌群（岡上肌，岡下肌和小圓肌）的主要功能是帶動肩關節，使肱骨外旋、內旋、水平外展、內收和伸展。 | | | |
| **5. 岡下肌** | 由肩胛岡下面斜至上臂骨外側，部分被三角肌遮住 | 助上臂外旋 | | |
| | 岡下窩之周緣 | 肱骨外側大結節中部 | 協力肌是斜方肌中部 | 拮抗肌是大胸肌、三角肌 |
| **6. 小圓肌** | 由肩胛骨外緣上斜至上臂骨外側，大部分被三角肌遮住 | 助上臂外旋 | | |
| | 肩胛骨外緣 | 肱骨外側面大結節下部 | 協力肌是斜方肌中部、背闊肌 | 拮抗肌是大胸肌、三角肌 |
| **7. 大圓肌** | 由肩胛骨下角向上斜至上臂骨前面 | 助上臂內收、內旋 | | |
| | 肩胛骨下角 | 肱骨前面小結節嵴 | 協力肌是背闊肌 | 拮抗肌是大胸肌、三角肌 |
| | 位於小圓肌下側、背闊肌上方，又被稱為「闊背肌的小助手」，大圓肌、背闊肌共同合成腋窩的後壁。 | | | |
| **8. 背闊肌** | 由骨盆後上面、腰椎、下部胸椎斜向外上方，止於上臂骨前上部. 其骨盆後上部轉腰背筋膜、中上端被斜方肌遮住 | 上臂向後內收、後內旋 | | |
| | 8-12 胸椎棘突、腰椎、薦骨、腸骨嵴、9-12 肋骨 | 附著於肩胛骨下角後，呈扭轉狀穿過腋下，止於肱骨前面小結節嵴 | 協力肌是斜方肌下部、大圓肌 | 拮抗肌是大胸肌、三角肌 |
| | 背闊肌主體在胸背區下部，向上延展經胸廓外側後與大圓肌共同合成腋窩的後壁。它的下部為背闊肌筋膜，以增強肌肉力量。 | | | |

| | | | | |
|---|---|---|---|---|
| | 枕骨下端沿著脊柱兩側直抵骨盆後部 | | 頭、頸、背向後下屈 | |
| 9. 薦棘肌 | 由薦骨、腸骨嵴、肋骨後面及胸頸椎橫突 | 向上達枕骨、顳骨乳突 | 頭、頸、背部肌肉相互交錯、支援協力 | 拮抗肌是腹直肌、胸鎖乳突肌 |
| | 位於斜方肌與背闊肌深層，是脊柱兩邊的肉柱，收縮時頭與骨盆向後靠近。 | | | |

| V. 臀部 | | | | |
|---|---|---|---|---|
| | 由骨盆後內斜向外下至大腿骨 | | 大腿向後內提、外旋 | |
| 1. 大臀肌 | 腸骨嵴、薦骨、尾骨後面 | 股骨嵴外側唇上端、髂脛束 | 協力肌是半腱肌、股二頭肌 | 拮抗肌是股骨擴張肌膜、股直肌 |
| | 臀後下部肌肉，與側上面的中臀肌共同連結成蝶形，重力腳側蝶翼清晰，游離腳側蝶翼不明。 | | | |
| | 由骨盆側面斜至大轉子 | | 大腿向側上舉、助外旋 | |
| 2. 中臀肌 | 腸骨嵴後面、外面 | 股骨大轉子前緣 | 協力肌是股骨擴張肌 | 拮抗肌是內收肌群 |
| | 中臀肌下方上下蝶翼交會處有「臀窩」凹陷。 | | | |
| | 由骨盆側前斜向後下斜 | | 大腿向前上舉、助內旋 | |
| 3. 股骨闊張肌 | 腸骨前上棘 | 髂脛束 | 協力肌是股直肌、縫匠肌 | 拮抗肌是大臀肌、半腱肌、股二頭肌 |
| | 股骨闊張肌、中臀肌、大臀肌有點像三角肌的前束、中束、後束，股骨闊張肌、三角肌前束收縮隆起時，將骨幹向前上舉；中臀肌、三角肌中束收縮時，將骨幹向側上舉；大臀肌、三角肌後束收縮時，將骨幹向後上舉。而大胸肌有點像內收肌群，大胸肌收縮時，將上臂向內收，內收肌群收縮時，將大腿內收。 | | | |

經過「肌群的互動關係」、「肌肉的位置與起止作用」後，模特兒在任何動作中，的收縮隆起、拉長變更有明確範圍，以下以安東尼・烏東的《人體解剖像》與模特兒為例，以圖片針對寫實描繪之需進一步加以解說。

- 人體結構是左右對稱的，正面的動勢隨著重力腳的變換而改變；重力腳側骨盆高、肩落下，游離腳側骨盆落下、肩上移。

- 軀幹前上部為大胸肌所覆蓋，肥厚的大胸肌下緣由胸窩沿「乳下弧線」走向腋窩。大胸肌上部收縮幫助了三角肌上舉上臂，下部收縮上臂向內舉。上臂上舉時，隆起的大胸肌與三角肌合為一體，此時大胸肌與三角肌會合處的「胸側溝」隱藏。

- 腹直肌收縮骨盆與胸廓距離拉近，腹直肌上面的「腹橫溝」，它使得腹直肌可以分段使力。

- 腹外斜肌前緣轉成腱膜的位置有半月形的凹痕，是「腹側溝」，它也是腹外斜肌肉質部與腹直肌交會的地方。

- 由於日種精月累的彎身向下，在左右腸骨前上棘與恥骨聯合上方留下圓弧狀的「下腹膚紋」，也就是俗稱的「人魚線」。

| | | | |
|---|---|---|---|
| 1. 大胸肌上部 | 4. 胸側溝 | 7. 肋骨下角 | 10.肋骨弧 |
| 2. 大胸肌下部 | 5. 腹橫溝 | 8. 腸骨前上嵴 | 11.胸鎖乳突肌 |
| 3. 三角肌 | 6. 腹側溝 | 9. 下腹膚紋 | 12.斜方肌 |

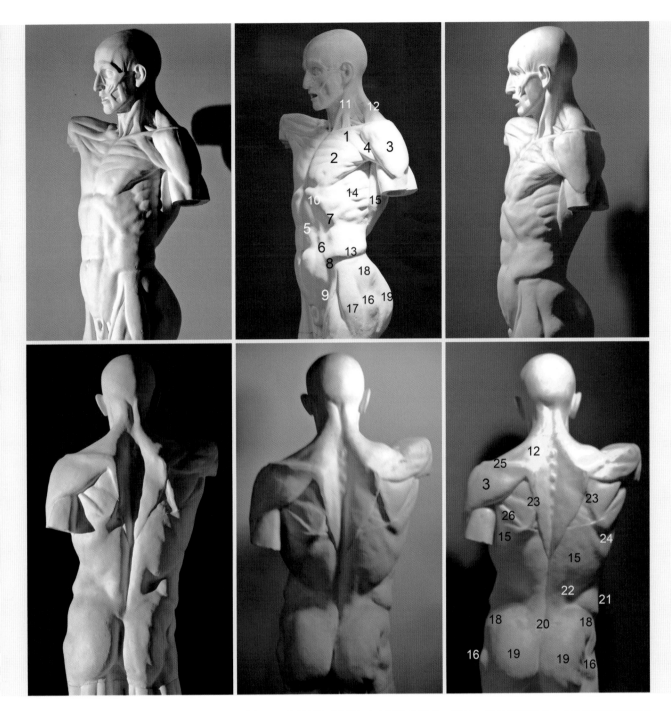

- 一般的肌肉都直接或間接附著在堅硬的骨骼上，而腹外斜肌裡面為時時蠕動的腸子，所以，腹外斜肌像是由上向下掛在腸骨嵴上，形成「腸骨側溝」。

- 鋸齒狀溝介於大胸肌與背闊肌之間，下面是腹外斜肌的五個肉齒和上面前鋸肌的四個肉齒相對而成，與乳頭連成弧線。

- 下背部的背闊肌除了中央上部為斜方肌下角遮蔽，其餘幾乎整個都展現在表層，它與大圓肌共同伸形成腋窩的後壁。

- 重力腳側骨盆高、游離腳側骨盆落下，因此重力腳側背面骨盆的腸骨後溝、腰三角較高。上臂垂在體側時，肩胛骨脊緣與脊柱平行，上臂前伸時，肩胛骨脊緣及下角向外上移。

| | | | | | |
|---|---|---|---|---|---|
| 1. 大胸肌上部 | 5. 腹橫溝 | 9. 下腹膚紋 | 13. 腸骨側溝 | 17. 肢骨擴張肌 | 20. 薦骨三角 | 24. 下角 |
| 2. 大胸肌下部 | 6. 腹側溝 | 10. 肋骨弧 | 14. 鋸齒狀溝 | 膜 | 21. 腹外斜肌 | 25. 肩胛岡 |
| 3. 三角肌 | 7. 肋骨下角 | 11. 胸鎖乳突肌 | 15. 背闊肌 | 18. 中臀肌 | 22. 腰三角 | 26. 大圓肌 |
| 4. 胸側溝 | 8. 腸骨前上嵴 | 12. 斜方肌 | 16. 大轉子 | 19. 大臀肌 | 23. 肩胛骨脊緣 | |

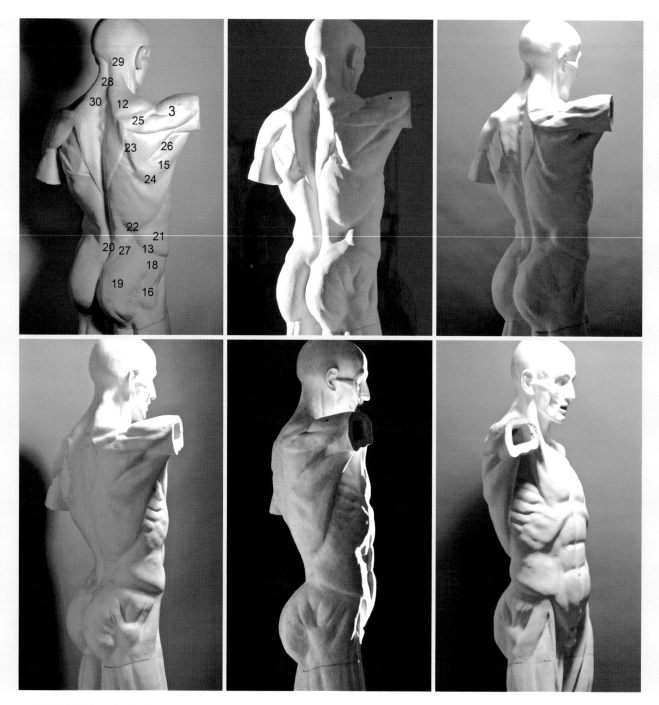

- 肩胛骨是上臂活動的指標，上臂垂於軀側時，肩胛骨脊緣與脊柱平行。上臂上舉時，肩胛骨的下角向外上移，脊緣隨之外斜。上臂向後縮內時，肩胛骨下角愈接近脊柱。

- 軀幹後面的背闊肌與大圓肌共同以肥厚的肌緣斜向腋窩。

- 側面的骨盆呈向後下斜的動勢，骨盆除了腸骨嵴外，幾乎都陷入肌肉裡，骨盆前面的下腹部由肚臍下方開始斜向大腿，骨盆後面的臀部由腰開始向後突起，到了股骨大轉子後方急收向大腿，在交會處留下「臀下橫褶紋」。

- 頸部斜方肌左右會合、在形成頸後溝，它的上端與枕骨會合成「三角窩」，下端在第七頸椎處形成「菱形腱膜」，「菱形腱膜」之作用在增強頸部對頭部的承托力。

| | | | | |
|---|---|---|---|---|
| 3. 三角肌 | 15.背闊肌 | 19.大臀肌 | 22.腰三角 | 25.肩胛岡 | 28.頸後溝 |
| 12.斜方肌 | 16.大轉子 | 20.薦骨三角 | 23.肩胛骨脊緣 | 26.大圓肌 | 29.三角窩 |
| 13.腸骨側溝 | 18.中臀肌 | 21.腹外斜肌 | 24.下角 | 27.腸骨後溝 | 30.第七頸椎 |

- 左圖，軀幹上部為大胸肌 1、三角肌 2 所覆蓋，大胸肌、三角肌呈半鬆弛時，肥厚的大胸肌下緣由胸窩沿「乳下弧線」3 走向腋窩；大胸肌 1、三角肌 2 會合成「胸側溝」4，大胸肌上方是鎖骨隆起，左右大胸肌的隆起在胸骨上留下「胸中溝」5。鎖骨、胸中溝、乳下弧線、胸側溝圍出了大胸肌體塊。

- 腹外斜肌 6 肌纖維由胸廓側面向前下斜至中軸線及骨盆上緣，它在腸骨嵴上，形成「腸骨側溝」7。腹外斜肌前緣轉成腱膜的位置有半月形的凹痕，是「腹側溝」8，它也是腹外斜肌肉質部與腹直肌交會的地方。

- 左三，上臂上舉時，大胸肌下部被拉較薄，「乳下弧線」消失；大胸肌上部收縮隆起與三角肌隆起，兩者合為一體，「胸側溝」消失。上舉上臂時，胸廓上提，與骨盆距離拉長，腹部內收，胸廓下緣骨之原形呈現。

- 右圖，重力腳側骨盆上移、肩落下，游離腳側骨盆落下、肩上移，此時重力腳側的腹股溝隨著骨盆上移而斜向上，游離腳側的腹股溝較平。站立、重力偏移時，體中軸下段轉向骨盆高的那側。

- 左圖，光照邊際在正側交界處，軀幹前面亮面的體塊胸部較窄、腹部較寬，它代表全正面範圍的胸前較平、腹部較圓。左二亦證明了這個造型特色。

- 左三，正前方的光源投射出的光照邊際，是正面視點外圍輪廓線經過的位置，也是正面視點最大範圍經過處；光照邊際經過胸側處劃分出前寬後窄，它意義著胸廓橫段面前窄後寬，前面較窄是為了因應手部向前活動之需。光照邊際經過臀側處是前窄後寬，它意義著臀腹橫段面前寬後窄，是因為主導人類站立肥厚的大臀肌在後。

- 右圖，光照邊際在側背交界處，光線跨過背部直抵三角肌處，它代表背和緩的轉到肩。左圖的光線亦跨越到三角肌處，而三角肌與大胸肌間的灰調處有「胸側溝」的凹陷。

- 左圖，左右兩肩肩上的差異：右臂垂在體側時，右肩肩上較平順；左肩上提時斜方肌上部、菱形肌、提肩胛肌收縮而促成左肩隆起；左臂上提並斜向外後，此時肩胛骨下角、脊緣外移。

- 左二，脊柱右側的暗面與對稱位置的亮面，由上往下逐漸收窄，意義是脊柱兩側的凹陷範圍上寬下窄。由於左臂得知模特兒上臂稍稍後移，此時主導肱骨頭外旋的岡下肌、小圓肌、大圓肌收縮隆起，襯托出肩胛岡、脊緣特別明顯。

- 比較上列四圖的臀部：即使著褲時亦呈現出重力腳、游離腳臀下橫褶紋的差異，著褲時的「薦骨三角」1 亦浮現出重力腳、游離腳兩側的不同；左二模特兒身體最向後挺，大臀肌、背闊肌最收縮，因此「腸骨後上棘」2 最明顯。

- 右圖，上臂上舉時斜方肌上部收縮隆起，上臂後移時是背闊肌、大圓肌收縮隆起。

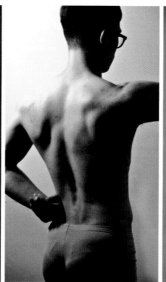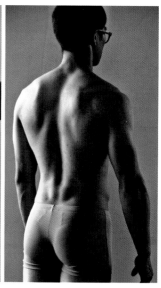

- 左圖，重力腳側骨盆上移、大臀肌 1 收縮隆起與中臀肌 2 合成蝶形，重力腳側「臀下橫褶紋」位置較高，游離腳側橫褶紋下斜。上下蝶翼交會處的凹陷是「臀窩」，左二圖遠端輪廓線上的凹痕為「臀窩」的凹陷，下為大臀肌上為中臀肌隆起。

- 左三，左側肩胛骨脊緣內側的陰影下寬上窄，是肩胛下角特別突出的表示；當上臂後伸時肩胛骨下角特別突出，請與右臂或左二、右圖比較。右上臂向前平舉時，是前面的大胸肌收縮、後面的斜方肌、岡下肌、小圓肌、大圓肌、背闊肌拉長，肩胛骨下角外移。

- 右圖，手臂自然垂於體側時，形體起伏是自然人體的基本型，頸後溝 3、腰背溝 4、臀溝 5 反應出頸向前上承接頭部，胸背部最向後隆起點在肩胛骨下部，腰部最前突在高於骨盆的第三腰椎處，臀部最後突處與大轉子同高。脊柱兩側最暗與相對最亮範圍是凹陷的範圍，以肩胛脊緣之間範圍最寬，向下逐漸收窄至腰部後再隨著臀寬向臀後範圍擴大，參考上列左二圖。

軀幹章節中以解剖結溝、自然人體，反覆印證名作構成與「人體結構」的緊密關係。各「節」重點如下：

● 第一節「整體建立」：
以最低限度的解剖知識解析「整體」造形的趨勢，例如：重心線經過的位置，如何以體中軸與對稱點連接線輔助動態、支撐腳與游離腳反應在體表造形的差異、坐姿與立姿的體中軸差異、比例…等。提供了實作者的第一步重要知識——大架構的建立。

● 第二節「骨骼與外在形象」：
連結內部骨骼在自然人體的呈現，與名作中的表現，例如：手臂活動時肩胛骨在體表的變化規律、大轉子在重力腳與游離腳間之關係、人魚線與骨盆關係…等。進一步提供了實作中的結構知識。

● 第三節「肌肉與體表變化」：
解析人體骨架與肌肉結合後的體表表現，例如：頸部三個三角及七個窩的變化、肩部的大 V、腹部小提琴形的由來、臀部的蝶形…等。進一步的由解剖結構追溯體表表現、由體表回溯解剖結構，並一一與名作相互對照、認識作品中的應用，鞏固理論與實作關係。

至此「軀幹」告一段落，接著進入下一章「下肢」之解析。

▲ 竇加（Edgar Degas, 1834-1917）──《察看右腳傷勢的舞者》
一般認為：竇加晚年因視力衰退而轉向雕塑和彩色蠟筆畫創作。但是，竇
加過世後，後人於其工作室內發現了一百五十件塑像，足以證明竇加一生
是多方面並進的。雖然一生僅展出過《14 歲芭蕾舞者》（La Petite
Danseuse de Quatorze Ans，1879-81，H. 99.1cm），但是，雷諾瓦認為，竇
加將雕塑帶向「現代」，他足以影響後期的立體派、超現實主義、現代主
義。竇加在繪畫時經常透過雕塑來推敲結構和立體的動感，《舞女》這件
作品是竇加去世後，在他工作室發現的，作品中舞者優美的姿態是在詮釋
因踩到異物而抬腳查看的情境。

參

下　肢

下肢帶動了骨盆及軀幹的活動，
人體的韻律因而流動全身。
因此，下肢扮演著全身「韻律帶動」的角色。

# 一、下肢的整體建立

人類因直立行走，伸高了視野並空出雙手得以使用工具，雙腿靈活地推動我們踏出每一步，在躍進中平衡著地；下肢的結構既能承載重力又賦予人體活動力，且兼具優美的形式。

## 1.重心線是穩定造形的基準線

描繪人體時，首先要注意整體的和諧，而重心線是研究人體平衡的關鍵。下肢足部在地面著力時，牽動了骨盆、胸廓、頭部、上肢等位置，以取得整體的大平衡，所以，在這單元中，我們先談「對稱平衡」與「不對稱平衡」時重心線經過體表的規律。所謂「對稱平衡」是支撐面落在雙腳，即雙腳平均分攤身體重量，「不對稱平衡」是主支撐面僅落在一腳、即一腳是重力腳另一腳為游離腳。

重心點、重心線雖無法為我們肉眼所見，但是，重心線是重心點的垂直線，重心線的前、後、左、右重量是相等的，重心線與體表的關係是我們要研究的對象。根據許樹淵在《人體運動力學》所述：立正時重心點在中軸線與左右大轉子連接線略高的位置。簡單地說它在骨盆中心處，此時正面的重心線經過胸骨上窩、肚臍然後落在兩腳之間，此時重心線將全身劃分成對稱的左右兩半。但是，這種僵直的姿勢在美術作品中是很少見，反而是重力偏向一側的體態較為普遍，如下圖的《大衛像》。當其一隻腳為重力腳、另一隻為游離腳時，正前方的重力腳必定與胸骨上窩呈垂直線關係，因此正前方胸骨上窩的垂直線是測定重力腳位置的基準點。

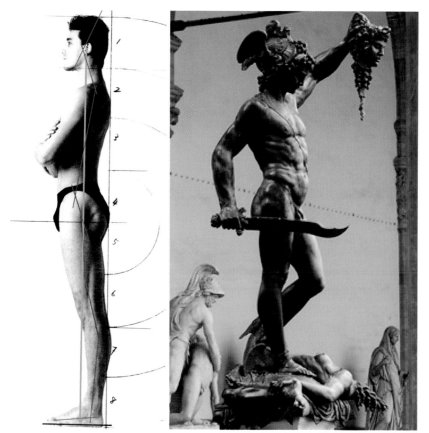

|  |  |
|---|---|
| 1 | 2 |

◀ 圖 1　攝影圖片取自 Isao Yajima（1987），重心線、動勢線為筆者所繪。全側面的重心線經耳前緣、髖關節外側的股骨大轉子、髖骨後緣、足外側二分之一處。從中可以看到軀幹前突、腿往後曳、小腿完全在重心線之後的趨勢，整體上來說重心線前後的面積也很相似。人體側面的頭、頸、胸背、腹臀…動勢轉折，具有一前一後反覆的韻律，當受到外力撞擊時，力道在這種轉折中分散，是一種維持平衡的結構。

◀ 圖 2　切里尼（Benvenuto Cellini, 1500-1571）──《珀爾修斯提著梅杜莎的首級》

重力腳側的膝關節挺直、大轉子、骨盆被撐高，於腰際之上的胸廓、肩膀落下，此種矯正反應使得人體達到平衡；倘若此時重力腳側的肩膀上提，人體就無法站穩。因此，重力腳這側的肩膀一定比游離腳側的肩膀低，游離腳側的足移位、膝關節放鬆屈曲，因此游離腳側的膝關節、大轉子、骨盆、腰際點較低（平視角）。

當身體過度的傾斜以致兩腳展開仍無法平穩支撐時就有傾倒之虞，反覆的平衡、破壞平衡則產生了運動，人體不偏離平衡就不能產生運動，離平衡愈遠則運動愈快。以此推知，畫面中人體脫離平衡規律，往往是為了表現動感。

正面、背面的人體結構是左右對稱的，而側面的變化非常豐富，大體來說是軀幹前突、下肢後斜形成整體的平衡；就局部體塊動勢表現來講，側面的胸背斜向前下、腹臀斜向後下、大腿斜度減弱、膝斜向後下、小腿微斜向前下、足部底面更呈現為拱形，作為支撐全身之基礎，而頸部斜向前上以承托頭部。這種一前一後反覆的動勢是減緩人體傾倒的演化機制，當人體受到外力撞擊時，力道隨著轉折而消減。至於人體側面的重心線是經過耳前緣、股骨大轉子、髖骨後緣、第三楔狀骨（足外側長度二分之一處的深度位置）。人體支撐面在兩足底或偏向一足時，側面重心線經過的位置皆相同，只是支撐面偏向一足時，其間的動勢轉折更強烈。

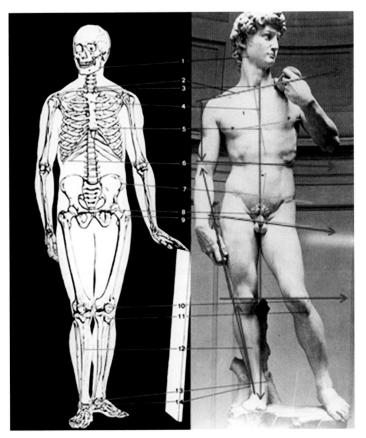

| 1 | 2 |

◀ 圖 1　全身骨架圖取自 Walter T. Foster（1987），Anatomy : Anatomy for Students and Teacher

◀ 圖 2　米開蘭基羅的《大衛像》，重心線、動勢線由筆者所繪。當身體重量偏移到一側時，正前面的重力腳必定與胸骨上窩呈垂直關係，正背面重力腳必定與第七頸椎呈垂直關係。重力腳側的膝關節、大轉子、腸骨前上棘、骨盆、腰際凹陷點被支撐得比較高；而胸廓、肩膀則落低，這種「矯正反應」使得人體保持了平衡穩定。由於骨盆、肩膀的一高一低，軀幹的動勢線也隨之反應出動態，軀幹上的藍色縱線是胸廓與骨盆的中軸線，也是胸廓與骨盆的動勢線；藍色橫線是左右對稱點連接線，正面的對稱點連接線必與中軸線呈垂直關係；左右對稱點連接線相互呈放射狀，放射點這邊的人體呈壓縮狀，它的外圍輪廓線從腋下至腰際點、大轉子、足，連成側躺的「N」字；另一側則呈舒展狀，以小波浪綿延至足側。

## 2. 下肢藉骨盆左右連成一體

任何的站立姿勢都與地面產生對抗，來自地面的壓力經由足、小腿、膝、大腿、骨盆傳遞至軀幹，因此不可忽視髖關節的結構，下肢才能夠與軀幹密切結合。

下肢結實地承受數倍重量的身體，又靈活地任由我們而飛躍，因此下肢的骨骼、肌肉構造比上肢更強健，下肢肌肉厚度自大腿至足部漸次遞減，使整個下肢上粗下細。下肢運動的產生可由足部向上溯至小腿、膝部、大腿、骨盆、軀幹，運動足部的肌肉來自小腿、大腿，運動小腿肌肉來自大腿、骨盆，運動大腿的肌肉來自骨盆、軀幹，例如：臀肌、股骨闊張筋膜、內收肌群等。因此，在醫學解剖中把下肢與骨盆視為一體，而骨盆又是軀幹中的重要部位，所以，描繪下肢時應注意這些連鎖性的結構，更要注意它是左右連成一體，才能有生動的表現。

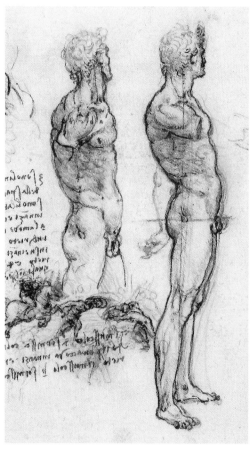 

▲ 達文西素描

素描上人體的垂直線為輔助線，藝術大師也不例外。作品中描繪的人物很接近全側面，該垂直線經過的位置與側面的重心線也非常接近，除了頭部內轉外，垂直線幾乎都落在大轉子後、髖骨後、足外側略前位置。也表現了軀幹前突、下肢後曳，頸部向前承托頭部，每一體塊向前、向後的動勢轉折，都比自然人體更為強烈，人物的律動感也更強。畫中有一經過大轉子及陰莖起始處的水平線，是人體高度二分之一位置的輔助線。

▲ 阿基邊克作品

這件金屬雕塑，顯示作者對人體重心偏移體態的透徹了解。作品中呈現出自然人體的現象：重力腳側的骨盆撐高、肩膀落下。此外他又將游離腳側、高肩膀側的手臂向上延伸，切除的下肢更增強其向上發展的動感，體態因此更加流暢。作品以透空的臉、下凹的腹部，釋出作者對負空間的把握及運用。

## 3. 輔助線基本畫法

輔助線的目的在檢查畫面人體的比例、解剖結構與透視關係，藉著它的不合常理，進而推斷出名作中的奧祕。

輔助線必需具備實用價值，才具意義。輔助線主要是將骨骼延展在外，但是，骨骼隱藏在深層，因此需藉著貼近體表、形狀較明確的關節反向推敲出骨幹位置，因此亦須注意解剖圖中骨幹與外圍輪廓線的關係。

輔助線是以關節為分界點，下肢根源於在骨盆外側的髖關節，大腿的球形股骨頭牢牢嵌入骨盆外側的髖臼，髖臼與股骨頭共同形成髖關節，球形的股骨頭外側是較細的股骨頸，頸外是隆起的大轉子。大轉子在外觀上形成明顯的隆起，它是描繪人體時重要的標誌，而大轉子內側股骨頸則是輔助線骨盆與大腿的分界點位置。描繪下肢輔助線時應將骨盆左右股骨頸位置連線後，再銜接左右大腿、小腿、足部。

大腿與小腿的銜接點，約在膝關節面，小腿與足部的銜接點在踝關節面下方，正面足部的輔助線則指向第二趾外側，倘若腳趾屈曲較大時則輔助線止於蹠骨末，至此下肢的輔助線左右共同形成相連的七節棍。

輔助線的畫法，在平日可多參考各角度的骨骼圖，並藉由報章雜誌的人物照片練習畫法，讓七節棍很順暢地與人體外觀結合成一體，爾後才能夠隨心所欲的以此檢查畫面的比例、解剖結構與透視的合理性。以七節檢查名作若發現其不合理處，往往可以推演出名作中的祕密或隱藏其中的藝術手法。

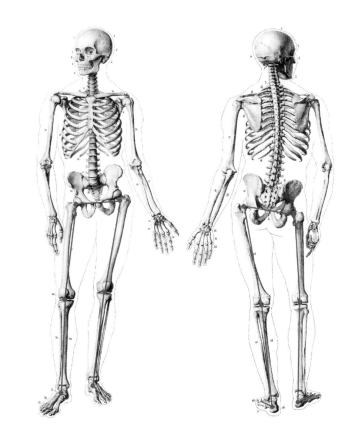

▲ 正前面與正背面的七節棍分鎖定在大轉子內側的骨幹上方、膝關節面、脛骨下端、足部指向第二、三趾間。 骨骼圖取自《Dr. J. FAU》的「男性外觀解剖圖」

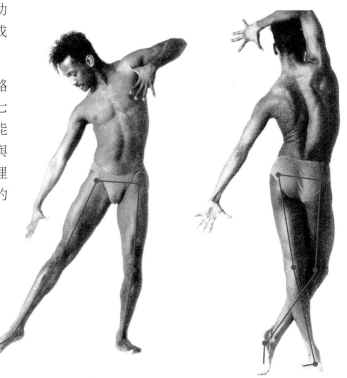

▲ 照片取自 Isao Yajima（1987），Mode Drawing

◀ 柯雷吉歐（Antonio Allegri da Correggio）──《朱比特與伊歐》

這幅畫顯示出畫家對於神話主題的詮釋有其獨到之處，宙斯偽裝成翻騰的雲層，從天而降，少女伊歐因之懷孕。畫中伊歐入神的舉動、赤裸的身軀、嬌嫩的肉體，以及柔軟的頭髮，散發出無可比擬的美感。

▼ 提香（Tiziano Vecellio, 1490-1576）──《維納斯與美少年》

畫中描繪著年輕獵人的催促及維納斯急切的挽留，由輔助線看出維納斯的內側大腿比外側還要長很多。當頭、肩、臀部、外側腿成畫面中姿勢與角度時，內側大腿應該被骨盆遮蔽許多，應如同上圖中伊歐的長度，但是，畫中如此的改變，反而鎮住維納斯即將倒下的身軀，達到畫面的穩定。

## 4. 基本動勢

下肢七節棍輔助線與動勢線是不相同的，七節棍輔助線相當於樑柱等架構體，動勢線相當於架構體之間的結構牆。

由於下肢長期的支撐重量與運動趨勢，下肢形成了特有的動勢。人體自然直立時，正面與背面視角的大腿與小腿並不在一直線上，它們分別形成斜向內下的動勢，介於大小腿間的膝部以及最下端的足部則以相反的動勢來承接。整個下肢的動勢由大轉子內側斜向內下，在膝部轉向外下，小腿再斜向內下，足部再轉向外，整體動勢呈內外內外的轉折。

側面人體的軀幹是向前突起的，下肢以向後下的形式取得人體的平衡。此時髖骨之下的小腿完全在重心線之後，重心線由上方劃過耳前緣劃過大轉子、髖骨後緣、足外側二分之一處。

側面視角的大腿與小腿也不在一直線上，骨盆與膝部分別形成斜向後下的動勢，大腿與小腿是較垂直的動勢，足部以拱形做最後的承接。整體動勢呈後前後前的轉折。

正面與側面上下的動勢線皆以相反的方向互相牽引，它是一種避免傾倒的機制，當人體受到外力衝擊時，力道隨著這種一前一後的轉折而消減。

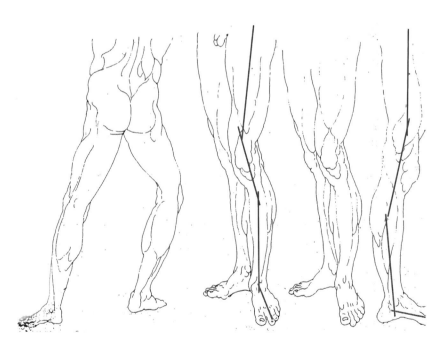

▲ 德國畫家杜勒（Albrecht Dürer, 1471-1528）
文藝復興時期的德國畫家，將下肢正面與側面的動勢描繪得非常生動，正面的膝部、足部斜向外下，大腿、小腿則較內收。側面角度的膝關節是斜向後下的動勢。

## 5. 比例

藝用解剖學中的「人體比例」主要是指發育成熟的健康男性平均數據之比例，通常成年男性的全高是定以七又二分之一「頭長」，有關下肢的比例說明如下：

- 成人男性的全高的二分之一位置在體表上的陰莖起始處，之上與下的人體各占了三又四分之三個頭長。陰莖起始處至膝關節面（膝後橫褶紋處）的垂直距離為一又四分之三個頭長，膝關節面到腳底的垂直距離為二個頭長，足部的長度為一又十分之一個頭長。大腿股骨上端的大轉子（大腿骨頂端接近體表的一點）與陰莖起始處同一水平，在全高的三又四分之三處。
- 臀下橫褶紋較陰莖起始處低，在頭頂之下第四個頭長的位置；膝關節面在頭頂之下第五又二分之一頭長的位置，因此垂直丈量時大腿處於三又四分之三至五又二分之一間，也就是人體站立時大腿頂端至下端的垂直長度是一又四分之三頭長。而大轉子斜至膝關節面的距離約為二個頭長，與垂直距離的一又四分之三相差了近四分之一頭長，這是因為大腿骨骼是由外上斜向內下膝關節的關係。
- 坐下時股骨的前端置於脛骨關節面上方，從膝上方到腳底為二又三分之一頭長，膝前方經髖關節外側的股骨大轉子到臀後為二又二分之一頭長，大轉子在骨盆寬二分一處。
- 傳統上女性的勞動的空間窄於男性，因此女性的手腳較短、軀幹較長；從背面看，女性的臀下橫褶紋低於第四頭高，而男性剛好在第四頭高位置，正面女性第四頭高在左右腹股溝交會點，男性則在生殖器上緣。

熟悉人體標準比例後，以標準比例來對照描繪的對象，相較之下更易察覺模特兒的比例差異後，更可掌握模特兒的特色。

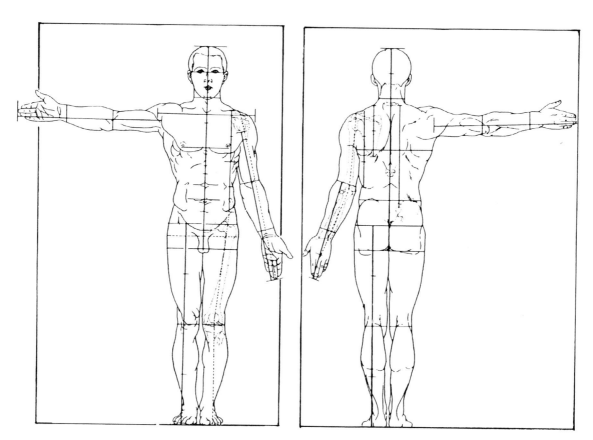

▲《藝用解剖學》（未出版講義），民國 66 年，頁 89-91。

## 6. 足部帶動膝關節、髖關節的整體轉動，因此髕骨與足部方向一致

髖關節為球窩關節，由球狀的股骨頭與骨盆外側杯狀的髖臼組成，因此大腿可以朝任何方向旋轉；膝關節、腳踝關節是屈戌關節，只能行使後屈曲與前伸的動作；因此足部、膝部的轉動皆追朔至大腿的根部——髖關節。

膝關節前面的髕骨是一種阻止小腿過度反折的裝置，它由大腿前面強健的伸肌群肌腱與髕骨固定、壓制著膝關節，髕骨與足部的方位是一致的，站立時足部是人體的三角支撐座，行動時足部的方向代表著行動方向。足部僅在不落地、懸空時，足與髕骨的方向才有所差異。

▼ 足部轉動時帶動下肢整體轉動，請依 1.2.3…序觀看，左下肢不動，請比較右側的差異

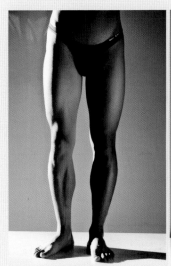 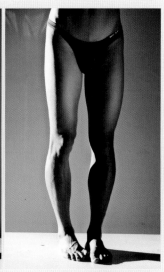

(3) 右足外轉時，髕骨方向仍舊與足部方向是一致的。

(1) 全正面的雙腳呈外八字，髕骨與足部方向是一致的。

(5) 右足內轉時，髕骨方向仍舊與足部方向一致，膝向外下斜的動勢更加明顯。

(4) 右足外轉時，背面的「H」紋與腳跟的方位更錯開。

(2) 全背面膝後的「H」紋偏向外，與腳跟的方位錯開。

(6) 右足內轉時，背面的「H」紋外移，與腳跟的方位更錯開，膝向後下斜的動勢更加明顯。

立正姿勢時，雙足呈八字展開，髕骨也微朝向外，大腿的伸肌群也微朝向外，大腿內側的內收肌群也呈現較大的部分。當重力偏移時，重力腳側的髕骨、腳尖較朝前方，游離腳側的髕骨、腳尖則更向外展，此時，游離腳的內收肌群呈現更多，由前方觀看重力腳側的大腿比較瘦，游離腳側的大腿較粗大。這是因為膝關節只能行使屈伸運動，因此肌肉向前後發達，而重力腳看到的是大腿的正面，游離腳側看到了大腿的部分內側，所以，游離腳顯得體積比較大，兩足的角度越懸殊，差距愈劇烈。

足部轉動時，小腿、膝、大腿至髖關節處，整體造形隨著轉動而轉移。由於腳部形狀鮮明，因此以它做說明的指標。膝關節後面的「H」紋也是重要的標誌，它兩側的「I」是大腿背面的屈肌群肌腱在體表留下的痕跡，「H」中間的「一」是屈膝的褶痕。髕骨、「H」紋隨著腳部移動而移位，因此下肢描繪順序在比例、動勢之後接著就是要訂定它們髕骨、「H」紋位置。它們的位置變化敍述於下：

1. 自然站立時，雙腳呈外八字，髕骨與足部方向是一致的。大腿、膝部、小腿的中央帶較突隆（足部除外，足部最隆起處在踇趾上方）。
2. 下肢背面動勢也很明顯，背面肌肉內外側分佈得較平均，膝後的「H」紋偏向外，與腳跟的方位錯開，參考上頁中欄。
3. 足外轉時膝關節與髖關節隨之外轉，此時大腿內側的內收肌群拉長，表面稍呈消減狀，髕骨方向與足部方向仍舊是一致的。
4. 足外轉時，背面的「H」紋與腳跟的方位更錯開。
5. 足內轉時，膝關節與髖關節隨之向內轉，髕骨方向與足部方向一致。此時內收肌群緊張收縮，大腿內側圓渾飽滿。下肢動勢更加明顯。
6. 足內轉時背面的「H」紋外移，與腳跟的方位更錯開，下肢動勢更加明顯。

▶ 右腿足部正對鏡頭時，髕骨也正對鏡頭，此時下肢動勢轉折最強烈。

◀ 左腿足部背面正對鏡頭時，膝後「H」紋偏向外，與跟腱方位錯開。腰後的兩個凹窩是「腸骨後上棘」的位置，凹窩又名「維納斯酒窩」。

## 7. 腳趾的造形規律

人類腳趾在生理學上扮演的意義不亞於雙手，但是，現代人的雙腳習慣穿鞋，根本沒有機會完全運動到腳趾，尤其大拇趾以外的腳趾，更是長期被我們閒置，形成只適用於行走時穩定步伐之用。腳部運動時腳趾著力點的慣性以及受鞋子的限制，形狀幾乎演變成近似的模式：

● 行動時的重力常常在足跟及第一蹠骨間交替，所以，拇趾最大而且只有兩節，完全迴避了「下趴」的功能。大拇趾構造較其餘各趾獨立，趾頭近似楔狀；食趾最長且具有剎車作用，趾頭被推擠成近似方形；中趾、無名趾成方形，小趾微呈圓形。

● 行動時，拇趾處於前導地位，所以，靜態時拇趾趾尖上翹，其餘四趾則呈階梯狀下壓，它們是前導後做收回、下趴動作的演化。

● 拇趾倚向食趾，中趾、無名、小趾亦漸次的倚向食趾；拇趾、食趾甲面朝上，其後各趾甲面逐漸朝外上。

● 五趾的趾縫上部連成弧線，四、五趾間位置最近後面，一、二趾間位置其次。這幾乎與趾尖的弧度相呼應，一至四趾的趾間關節亦連結成弧線，唯有拇趾趾節只有兩節，所以，趾節自成一格。

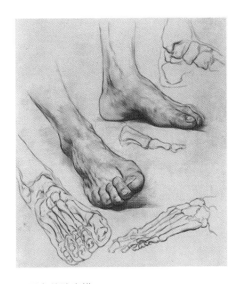

▲ 列賓美院素描

素描中拇趾趾尖上翹，其它四趾「下趴」，拇趾倚向食趾，中趾、無名、小趾亦漸次的倚向食趾，小趾時甲面逐漸朝外上；足內側顯示出足弓高起狀況。

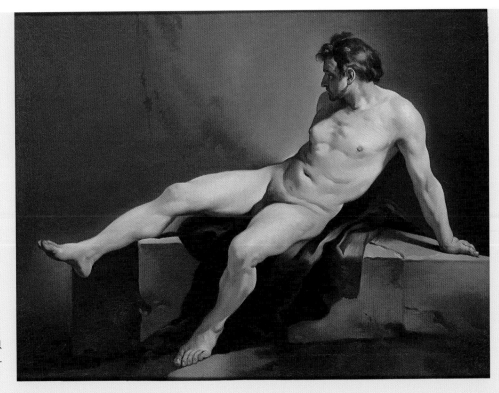

▶ 約瑟夫·瑪麗·威恩
（Joseph-Marie Vien,1745-
1750）作品

# 二、下肢的骨骼結構與外在形象

骨骼構成下肢的支架，支撐起人體軟組織，賦予人體一定的外形。骨骼也為肌肉提供了附著面，並且與肌肉以槓桿原理產生動作。下肢大腿的骨骼是股骨，小腿的骨骼是脛骨與腓骨，足部的骨骼分別為跗骨、蹠骨、趾骨（相當於手部的腕骨、掌骨、指骨）。股骨上端的股骨頭深入骨盆外側的髖臼，形成髖關節；股骨下端與脛骨上端、髕骨形成膝關節，脛骨、腓骨下端和跗骨形成　踝關節，跗骨與蹠骨、蹠骨與趾骨的接合處形成關節。

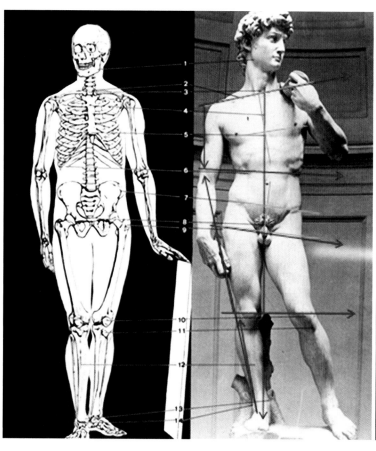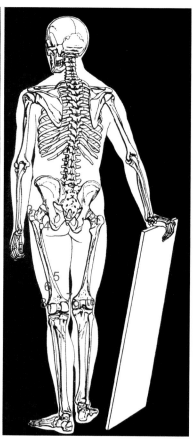

▲ 米開蘭基羅的《大衛像》與人體骨骼的對照
《大衛像》高 5.5 公尺，被雕刻成一個體格雄偉、神態堅強的理想化青年巨人。他左手在肩上扶著背後的拋石機，扭頭向左前方怒視，彷彿面對即將戰鬥的敵人。儘管身體作了某些藝術上的誇張處理（如手過大），但是，每一處的解剖處理都無懈可擊。當人體重量偏移一側時，重力腳側的膝關節、髖關節、骨盆被撐得比較高，大轉子突出、肩膀則落下。股骨大轉子是體表重要的標誌，是臀圍最寬處，也位於人體全高一半的位置。大衛的右腳為重力腳，因此右邊的大轉子隆起，左腳為游離腳，大轉子在沒有壓力下後偏、較為隱藏。

1. 下顎角
2. 鎖骨
3. 胸骨上窩
4. 胸骨柄下端
5. 劍尖
6. 胸廓下緣
7. 腸骨前上棘
8. 恥骨聯合
9. 大轉子
10. 髕骨
11. 脛骨三角
12. 脛骨嵴
13. 內踝
14. 外踝

▲ 由「大轉子」3 與「小轉子」4 向下止於內上髁 7、外上髁 8 的「X」形是「股骨嵴」隆起，分別名為「內側唇」、「外側唇」，它們分別是股內側肌、股外側肌終止處。

1. 股骨頭
2. 股骨頸
3. 大轉子
4. 小轉子
5. 股骨嵴內側唇
6. 股骨嵴外側唇
7. 內上髁
8. 外上髁
9. 內髁
10. 外上髁

兩張骨骼圖皆出自 Walter T. Foster（1987）, *Anatomy : Anatomy for Students and Teacher*

## 1. 重力腳的大轉子特別突出

下肢的基礎在骨盆外側的髖關節， 髖關節是由「股骨頭」嵌入腸骨、恥骨、坐骨會合成的「髖臼」所共同形成，髖關節被強韌的韌帶從各個角度緊緊固定著，除了承擔身體的重量與壓力外 ，並可自由地屈伸、迴旋。

- 股骨是人體中最長、最強壯的骨骼，股骨上端向內彎 125 度後轉成球形的股骨頭。股骨頭外下方較細的部分稱「股骨頸」，較細的「股骨頸」更增加了轉動的靈活性。
- 股骨頸外上方有一表面粗糙的大突隆稱「大轉子」，它是體表重要的標誌，也是臀部最寬的部位，它在人體全高二分之一處。
- 股骨頸後方內側的另有一個小突隆，稱「小轉子」，大轉子與小轉子都是肌肉重要的附著位置。
- 股骨背面有「大轉子」與「小轉子」向下隆起的「股骨嵴」，分別名為「內側唇」、「外側唇」，兩唇在股骨中央接近後又逐漸分開，它們分別止於股骨下端的內上髁、外上髁上面。大腿股內側肌、股外側肌起始點分別在「內側唇」較低處與「外側唇」較高處，因此膝關節內上方的股內側肌較為飽滿、外上方的股外側肌較消減。

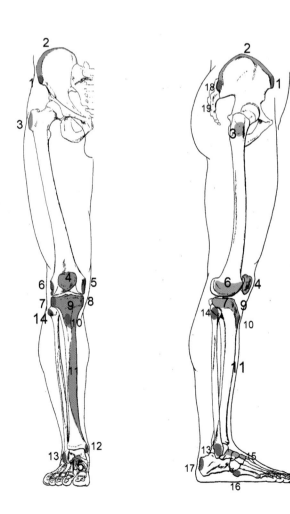

◀ 直接影響體表的骨骼位置

1. 腸骨前上棘
2. 腸骨嵴
3. 大轉子
4. 髕骨
5. 內上髁
6. 外上髁
7. 脛骨外髁
8. 脛骨內髁
9. 脛骨三角
10. 脛骨粗隆
11. 脛骨嵴
12. 內踝
13. 外踝
14. 腓骨小頭
15. 足部骨骼
16. 第五蹠骨基底
17. 跟骨
18. 腸骨後上棘
19. 薦骨

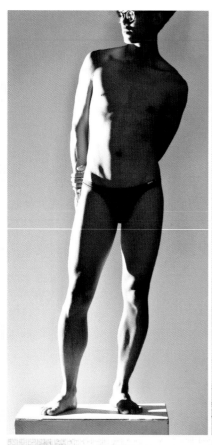

◀ 列賓美院別列基娜素描
素描中完全反應重力腳側骨盆上撐肩落下，因此左側骨盆較高、大轉子突出。體中軸的弧度完全反應出身體的動態，並與兩側輪廓線走勢形成漸進的變化。

▼ 維塔利・埃克萊里斯（Vitaly Ekleris）素描
以解剖學觀點繪製成的人體習作，典型的重力偏移的體態，重力腳側的骨盆上撐、肩膀下落，人體達到平衡。

## 2. 膝關節內低外高、前窄後寬，髕骨暗示著足部方向

膝關節包含股骨下端、脛骨上端與髕骨，立正或重力腳側的股骨由骨盆外側向內下斜再與脛骨會合，骨幹的橫斷面略成圓形，脛骨的橫斷面略成三角形，髕骨主要是在股骨前面。

● 小腿內側的脛骨與股骨會合成膝關節的主體，外側的腓骨位置較低，附著於脛骨頭下方，不參與膝關節的結構。細長的腓骨有如支撐柱一樣，撐住脛骨外髁處，它的下端參與腳踝關節，穩固了小腿與足部的銜接。由於脛骨頭外下多了腓骨小頭的附著，因此膝關節正面、背面的輪廓線外短內長。

● 股骨下端向兩側及後面擴張，形成圓滑的「內髁」與「外髁」，內外髁與肥大的脛骨上端形成關節，關節面上的十字韌帶把股骨與脛骨牢固地結合在一起。股骨內外髁前面有一淺凹是安置髕骨的位置，由於髕骨的隆起，形成前窄後寬的膝部。

● 內髁內側面上方有「內上髁」，外髁外側面上方有「外上髁」，它們造成膝部特有的方形，外側比內側顯著，內側稍微圓突。

● 小腿內側的脛骨是主要負重的長骨，脛骨上端粗大，有一三角形的向後斜面是「脛骨三角」，「脛骨三角」尖下面有「脛骨粗隆」，它是股四頭肌止點的附著處。站立時，髕骨在股骨下端「內髁」與「外髁」前面的淺凹；坐下股骨向後下移時，股骨「內髁」與「外髁」關節面向前露出，髕骨在內、外髁關節面之間。

● 膝關節前面的髕骨形似栗子，形成膝前比較突起的部分。大腿的股直肌對著髕骨生長，它是大腿最向前隆起處。由於膝關節僅具屈伸作用，因此站立時髕骨方向即為足之方向。髕骨下緣較尖，與之下的「脛骨粗隆」、脛骨嵴、脛骨前肌形成小腿前面最隆起處。

● 膝關節由股四頭肌韌帶牢牢地附著於髕骨、「脛骨粗隆」前面，是防止小腿過度向前折的機制，膝關節在屈膝時可稍做內外旋的活動。

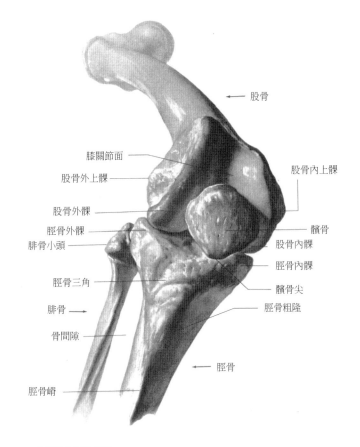

股骨
膝關節面
股骨外上髁
股骨外髁
脛骨外髁
腓骨小頭
脛骨三角
腓骨
骨間隙
脛骨嵴
股骨內上髁
髕骨
股骨內髁
脛骨內髁
髕骨尖
脛骨粗隆
脛骨

▲ 右膝關節前面觀
圖片取自 Stephen Rogers Peck （1951），
Atlas of Human Anatomy for the Artist
屈膝股骨向後下移時，股骨「內髁」與「外髁」關節面向前露出，髕骨在內、外髁關節面之間。大腿、小腿伸直時，髕骨也在大腿股骨下端，髕骨與脛骨粗隆、脛骨嵴連成小腿骨骼前面最隆起處。

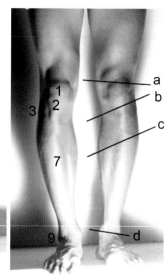

- 髕骨 1 後下方的骨點為腓骨小頭 3，大腿的股二頭肌 4 止於腓骨小頭 3，因此左圖腓骨小頭上方明暗對比處為股二頭肌肌腱隆起；小腿的腓骨長肌 5 起於腓骨小頭 3，左圖腓骨小頭下方的溝紋為腓骨長肌後緣，其後為比目魚肌 6。

| | | |
|---|---|---|
| 1. 髕骨 | 4. 股二頭肌腱 | 7. 脛骨前肌 |
| 2. 脛骨三角 | 5. 腓骨長肌 | 8. 腓骨第三肌 |
| 3. 腓骨小頭 | 6. 比目魚肌 | 9. 外踝 |

- 右圖線 a、b 指出膝關節輪廓線內側長、外側短、內低外高，這是因為外側脛骨外髁下面有腓骨小頭的隆起，將膝關節外側的凹陷處縮短；線 c 是代表小腿肌肉最隆起處是內低外高；線 d 是代表腳踝的內踝比外踝高。

- 從右圖可見膝關節前窄後寬，膝上溝紋為肌肉與髕骨 1 之交會，膝下脛骨三角下面為股四頭肌腱 2 隆起。髕骨與之下脛骨前肌 7 形成小腿前面最隆起處。

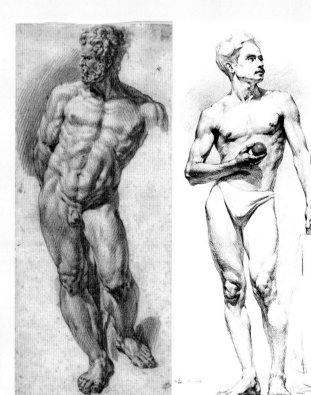

▶ 卡爾瓦特
（Denis Calvaert）
人體習作
重力腳側大轉子突出，膝關節挺直，游離腳側大轉子後移，膝關節微屈，髕骨、脛骨三角、脛骨粗隆呈現。游離腳膝關節外側的亮點是腓骨小頭的隆起。

◀ 俄羅斯美院素描
素描中充分展現膝關節輪廓線內長外側短、內低外高。前窄後寬，左膝外側的骨點是腓骨小頭的隆起，微屈的左膝表層緊繃，因此髕骨、脛骨三角骨相清楚，挺直的右膝表層鬆弛，骨相不明。

▶ 愛德華・馬奈
（Edouard Manet,
1832-1883）——
《天使與死基督》

▶ 俄羅斯美術學院素
描
俄羅斯素描在世界上
獨樹一幟，以嚴格的
學院寫實主義聞名於
世。屈曲的左膝內側
上面隆起股內側肌隆
起，股骨關節面前端
是髕骨隆起，髕骨下
端有脛骨三角、脛骨
粗隆突出，膝前亮面
略呈三角形，膝後較
寬，小腿中央帶特別
隆起。屈曲的膝部表
層緊緊依附著內部，
解剖結構較伸直的腿
清楚呈現。

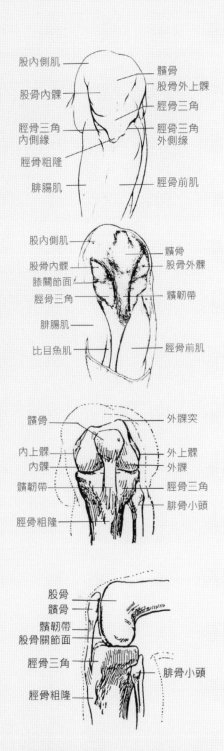

▲ 左膝關節前面體表、解剖結構及外側骨
骼觀
從左膝正面骨骼圖可以看到，屈膝時股骨
下端的內髁與外髁向前展現，外髁上緣銳
利的轉角比內髁上緣更貼近浮現於體表。
從骨骼外側圖可以看到，屈膝時股骨下端
的關節面順著脛骨關節面往後滑動，此時
股骨較後縮，脛骨三角向後上斜，脛骨粗
隆前突，髕骨填入股骨關節面前，因此減
弱了脛骨的前突與股骨的後縮的落差。屈
膝時脛骨粗隆明顯突出的，粗隆下方的脛
骨嵴亦十分立體感。

▲ 圖 1　休斯（Edward Robert Hughes）畫作
解剖位置請與下圖對照

▲ 圖 2　相傳為魯本斯作品——《上十字架》
基督右腿內側狹長的陰影，由上至下與亮面形成波浪狀的分
界，它的形狀與自然人動勢線相似。大腿內側的三角暗面是
內收肌群的下陷，膝部的明暗交界斜向外下，這種光源下，
它經過髕骨、脛骨三角、脛骨粗隆等內側，小腿弧形的明暗
交界經過脛骨嵴位置，整道明暗交界比起自然人體正面動勢
線內移了一些，畫家應也是為了保留較多的亮面。

◄ 圖 3　解剖模型為 Andrew Cawrse 製作，美國 Freedom of
Teach 公司出品

| | |
|---|---|
| 1. 髕骨 | 7. 髕外側支撐帶 |
| 2. 股四頭肌腱 | 8. 髕內側支撐帶 |
| 3. 脛骨三角 | 9. 髂脛束 |
| 4. 髕韌帶 | 10. 腓骨小頭 |
| 5. 脛骨粗隆 | 11. 縫匠肌 |
| 6. 脛骨 | 12. 股骨 |

| 1 | 2 |
|---|---|
| 3 | |

## 3. 腳踝關節內踝高而大、圓而前，外髁低而小、尖而後

腓骨與脛骨等長，但是，腓骨在外側、細而偏後、位置較低，不參與膝關節結構。脛骨在內側位置略前，是膝關節、踝關節的一部分，因此較粗大。兩骨直立並行，上下端皆較粗，並相互連結成不動關節。脛骨、腓骨下端共同圍成拱門狀後與距骨會合成　踝關節，下端分別向兩側突出形成「內踝」與「外踝」。內側脛骨形成的內踝較大、近於圓形隆起，位置較高而前；外側腓骨形成的外踝較小、近於三角形隆起，位置較低而後。由於它們的高低不同，較高的內踝使得足內側面幾乎垂直落至地面，足背由跗趾上緣逐漸傾斜向外。踝關節的構造除了可以屈、伸足部外，足底也可以翻向內外，由於內踝位置較高、翻轉角度較大，外踝較低、翻轉角度較小。

▲ 米開蘭基羅——《為哈曼的處罰所做的素描習作》
此為西斯汀禮拜堂壁畫描繪舊約以斯帖記，皇后以斯帖對抗寵臣哈曼、拯救猶太人的故事。伸直的腿骨盆外側的隆起是大轉子隆起，屈膝腿骨盆外側凹陷處的後面也是大轉子位置。從素描中清楚地表現出內踝高外踝低、跗趾朝上、其它四趾下趴。從足部可以看到米開蘭基羅以伸跗長肌腱為足背上最高稜線，並以劃分出足背與足內側。

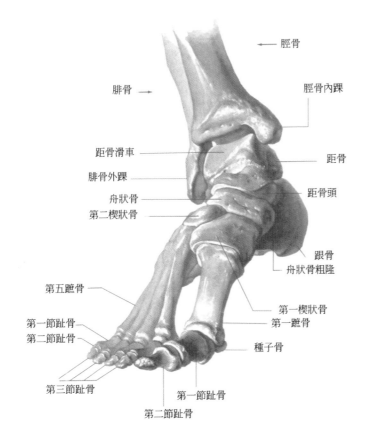

▲ 右踝關節前面觀
足部是人體重要的支撐座，足弓的拱門狀結構，緩和了足部所承受的衝擊力。
圖片取自 Stephen Rogers Peck（1951）, Atlas of Human Anatomy for the Artist

## 4. 足部是行走與支撐工具，因此下方的跗骨比腕骨強壯，趾骨比指骨粗短

距骨和脛骨、腓骨下端會合成腳踝關節，距骨是七塊跗骨（相當於腕骨）中最上面的一塊，內、外踝安插在它的兩側，上端是圓滑彎曲的表面使得關節能夠靈活轉動。支撐著距骨下方的是後突的跟骨，它在足後段負擔人體的重量。距骨與跟骨向前集結於舟狀骨、第一楔狀骨、第二楔狀骨，第三楔狀骨、骰子骨等七塊，再向前連結五根蹠骨（相當於掌骨），形成足底的弓形。五根蹠骨向前再連結十四根趾骨（相當於指骨），足部得以完整。

足部的關節中蹠趾關節可作屈伸、內收、外展、環行等運動，而趾間關節僅能屈、伸。其它的跗間關節（相當於腕骨間的關節）、蹠間關節（相當於掌骨間的關節）、跗蹠關節（相當於腕骨與掌骨間的關節）都僅能稍微摩動。

由於功能不同，因此手和足各部位骨骼所占的比例有所不同，手部需作靈活繁複的操作，足部是支撐及行走的工具，因此跗骨必需比腕骨強壯，而足趾只是末端、功能較少，所以，所占比例較少。直立時，足部與腿部間幾乎成直角，而手部變化較大。

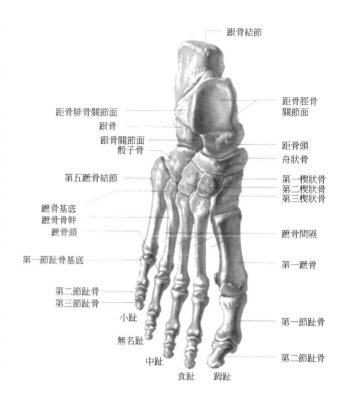

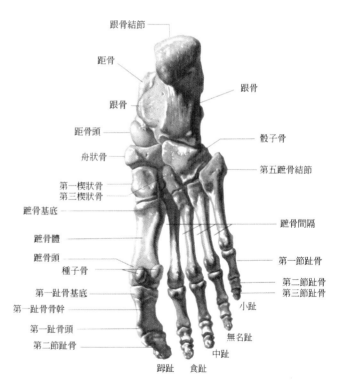

▲ 右足頂面觀及底面觀
圖片取自 Stephen Rogers Peck（1951），
Atlas of Human Anatomy for the Artist

▶ 米開蘭基羅——《標示比例的男裸像》
畫中男子左腳微屈，髖骨及足部齊向外轉，腳部轉動
時由髖關節至膝關節、腳底全部一起轉動，露出較多
的大腿。重力腳右腳的腳掌朝前髖骨亦朝前，完全符
合人體規律。

男子臉部朝左邊，由於臉部是突出於頸部的，當臉部
朝左時，應占據到肩上的外圍空間，但是，素描中左
右兩邊的肩上空間很相近，可見得米開朗基羅把頭部
右移，以此增加身體的動態。再看看胸骨上窩至左肩
外緣比右肩距離還要長，因此可以證証明藝術家為增
加身體動態而刻意進行修改。

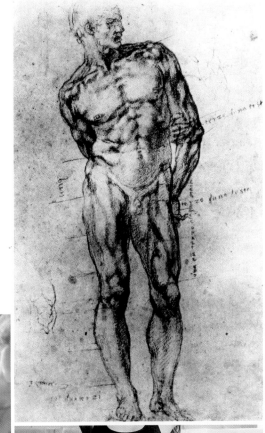

▲ 布格羅（William Adolphe Bouguereau）——《維納斯的誕生》
法國學院派畫家布格羅藉著描繪維納斯從海中升起，受到眾多海神和小愛神的歡呼，實際上畫家僅是在表現人
體之美。立於眾生之中裸露全身的維納斯呈 S 型體態，從藝用解剖學的角度來看，膝之方向是與足同方向的，
比較模特兒照片，可見畫家將右足的方向外轉，雙足形成三角形基座，以穩定維納斯婀娜的姿態。

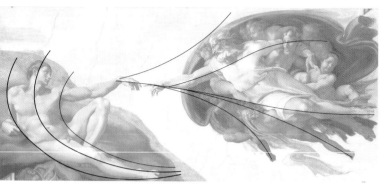

米開蘭基羅熟練地運用人體結構,並超越自然結構,構造的完整成功地克服了自然人體之不可能,並藉著這種不可能,強力地將視線導引向主題,以表達他的思想與意圖。他結合多重視點、多重動態的形體與造形,以暗示亞當從沈睡中醒來、轉身、凝視、伸手向點化人類的上帝之連續動作。從照片中模持兒模仿亞當的姿勢裡,可以瞭解英雄氣魄的作品絕對是經過處心積慮設計的,例如:

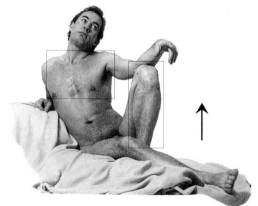

- 亞當伸長的腿部是米開蘭基羅選擇正面俯視角的造形,正面視角的下肢形狀單純,不見膝部隆起,以免阻礙動勢的流暢,下肢的方向也指向上帝。此時亞當的頭部、體中軸與下肢連成碗狀大圓弧,以承接上帝的點化。

  就人體結構來看,俯視角的下肢似平躺著姿勢,亞當上身斜倚,他的下肢是無法呈現這種角度,因此米氏是以多重動態、多重視點以暗示人類未受上帝點化前是委身於草莽,之後甦醒、坐起、轉身、迎向上帝的整個情境。

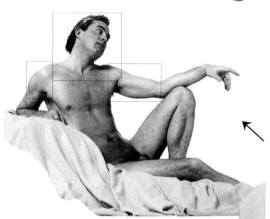

- 米開蘭基羅在描繪亞當的肩膀時,採取仰視角,使得亞當的軀體特別地魁偉,並藉著刻意安排的左右對稱點連接線包括肩線延伸至左手、上帝、大胸肌下緣、腹部褶紋、下腹紋,以及立起的左腿共同引導觀眾視線投向造物主以及點發生命火花的雙手指尖。

- 亞當胸腔是既側轉向上帝,又以正面呼應著觀眾,這是怎麼形成的?米氏將亞當的肩膀與胸腔以亮面呈現(仰視角照片),左腋下的側面又以暗調暗表現,而亮面連結左側的暗調又形似正面,觀看者的眼睛在這兩種造形中交替,亞當的身軀也隨之形成醒來(正面)、再轉身的連續動作。

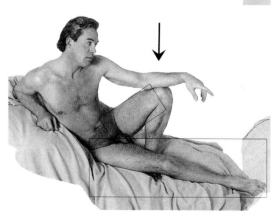

- 立起的大腿是俯視的造形,小腿則是正面視點造形。米氏以正面的小腿、正面的肩膀與胸腔、正面伸直的右腿,一次次地與觀眾呼應。

◄ 人體照片取自 Peter Hince(1989)Illustrator's Reference Manual Nudes

## 5. 下肢與上肢骨骼的比較

1. 肩關節與髖關節同屬於球窩關節，是多軸性關節，運動範圍比其它關節大。

2. 由於肩關節的鎖骨、肩胛骨活動性很強，手臂可以大大的繞動。鎖骨、肩胛骨不動時，單獨肩關節的活動範圍較窄，就好像髖關節一樣。髖關節需肩負支撐身體重量的責任，所以，活動範圍小多了。

3. 膝關節與肘關節骨骼共同擁有避免關節過度屈曲的結構，例如：阻擋小腿過度反折的髕骨與強力肌腱構造，阻擋前臂過度後屈的鷹嘴突骨骼構造。

4. 下肢既肩負承載身體重量之責，又需行動自如，因此膝關節僅行使屈伸運動。相較於下肢，上肢更需靈活運動，例如：肱骨與內側的尺骨作屈伸運動，肱骨與外側橈骨行使翻轉動作，前臂的兩根骨骼都參與肘關節活動，而小腿外側的腓骨不參與膝關節活動。

5. 小腿的脛骨、腓骨安插在足部距骨的兩側，經踝關節牢牢地銜接小腿與足部。上臂外側的橈骨與腕骨銜接成腕關節，內側尺骨的位置較高、不與腕骨銜接成，它留下的間隙使得手掌能夠向小指方向完成下切的動作，也使得手部的轉動更加靈活。

▶ **右小腿屈曲外側面觀**

1. 骨盆
2. 股骨
3. 髕骨
4. 脛骨
5. 腓骨

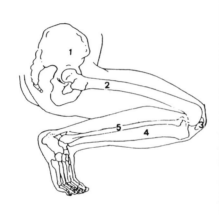

▶ **右前臂屈曲外側面觀**

1. 肱骨
2. 尺骨
3. 鷹嘴突（阻擋前臂過度後屈的機制）
4. 橈骨

▲ 柏多里尼（Lorenzo Bartolini, 1777-1850）──《信靠神》（Trust in God）
這件十九世紀大理石雕是一位喪偶女性委製的紀念像。柏多里尼刻畫沈思的女子，雙手交握在膝蓋上跪坐。此作因形式特殊，一向被看作少女像，而非象徵「信仰」的宗教雕塑。

跪著時候，股骨膝關節面、髕骨、脛骨頭交會成膝前圓弧的輪廓；屈肘時，鷹嘴突後面的鷹嘴後突下移，直接呈現皮下，形成肘後折角的輪廓。直立時股骨大轉子到膝關節面為二頭長，膝關節面到腳跟下方亦為二頭長，跪著的時候，膝前到臀後為二又二分之一頭長，腳跟不及臀部後緣。

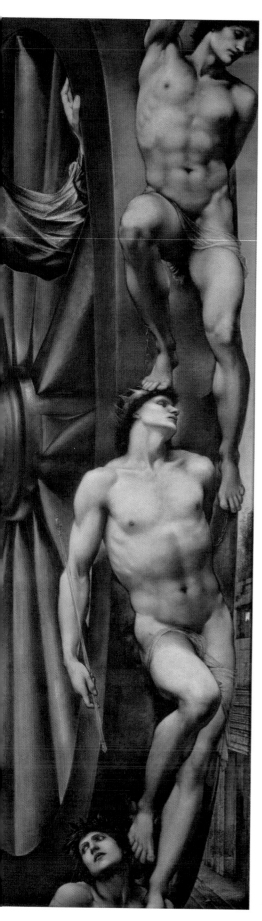

# 三、下肢肌肉與體表變化

下肢經由髖關節向上銜接軀幹，起於骨盆的大臀肌、中臀肌、股骨闊張肌等向下止於大腿股骨，因此大腿的活動由骨盆上面的肌肉帶動。大腿中的屈肌群以及部分的伸肌群，起於骨盆、止於小腿骨，因此小腿的活動由大腿上面的肌肉帶動。小腿中的屈肌群、伸肌群以及側翻肌群起於小腿、止於足部，因此足部的活動由小腿上面的肌肉帶動。簡言之，足部活動由小腿上的肌肉帶動，小腿活動由大腿上的肌肉帶動，大腿活動由骨盆上的肌肉帶動，每一段的活動都是由上一段帶動。

骨骼構成了下肢的支架，肌肉以槓桿原理產生動作。下肢由上而下的肌肉，其豐滿程度漸次而減，大腿的橫斷面似前窄側寬的橢圓形、膝關節橫斷面似梯形、小腿橫斷面似三角圓，而足部似楔形。

從正面視點觀看，下肢的外圍輪廓線外側由上至下是大波浪，內側是連續的小波浪。大腿外側是股外側肌隆起，內側是內收肌群及股內側肌隆起；小腿外側是腓骨長肌形成隆起，內側是背面屈肌群突出所形成的突隆。小腿下方的腳部由腳踝下開始逐漸擴大，大體上形成一個三角座，腳部的外側緣整個柔和的與地面接觸，腳部的內側緣與地面較成垂直關係，內側底面有拱門形的足弓。

◀ 伯恩瓊斯（Edward Coley Burne-Jones, 1833-1898）作品——《命運的巨輪》（The Wheel of Fortune）
英國藝術家藉此油畫描繪個體受制於生活變化莫測擺佈的情境。下肢伸直時，正面的大腿與小腿不在一直線上，由上至下的動勢是由大轉子內側斜向內下，膝部轉向外下，小腿轉向內下，腳踝下方再轉向外。外側的外圍輪廓線由上至下是大波浪，內側是連續的小波浪。

# 1. 下肢正面隆起處幾乎在中央帶，在股直肌、髕骨、脛骨前肌、蹈趾上緣

膝關節中央有髕骨突出、腳背在蹈趾上緣隆起，小腿在脛骨崤側的脛骨前肌隆起，大腿在股直肌處隆起，因此除了腳背外，可以說下肢正面結構是中央帶隆起。背面兩側則是較平均分佈。

- 大腿前面肌肉收縮時，小腿伸直，因此屬伸肌群；大腿背面肌肉收縮時，小腿上屈，因此屬屈肌群；大腿內側肌肉收縮時，腿內收，因此是內收肌群；小腿前面的肌肉收縮時，足尖向上伸，因此是伸肌群；小腿背面肌肉收縮時，足跟上屈，因此是屈肌群；小腿內外側肌肉可以將腳底向內外側翻。

- 大腿前面的伸肌群收縮隆起，將小腿往前拉直時，此時背面的屈肌群則被拉長變薄；大腿背面的屈肌群收縮隆起，將小腿向後屈曲時，此時前面的伸肌群則被拉長變薄。內側的內收肌群收縮隆起時，帶動整個腿部向內收，此時骨盆外側的中臀肌則被拉長變薄；大腿向外側抬時，內側的內收肌群被拉長變薄，中臀肌收縮隆起。

- 小腿前面的伸肌群收縮隆起將腳趾往上伸時，背面的屈肌群則被拉長變薄，足跟向下；背面的屈肌群收縮隆起時將足跟上提時，前面的伸肌群則被拉長變薄，趾向下。小腿內側肌肉收縮時腳底內翻，小腿外側肌肉收縮時腳底外翻，這是由於內踝較高外踝較低，所以，內翻的角度較大。

◀ 米開朗基羅素描
骨骼肌肉交會形成造形變化的重點：膝關節輪廓線內側長、外側短，這是因為外側有腓骨小頭的隆起，將膝關節外側的凹陷處縮短。小腿肌肉的隆起處內低外高，腳踝處內踝比外踝高、內踝比外踝大。

◀ 達文西——《裸男正面下半部習作》
素描中的髕骨與足方向相同，如同自然人體。大腿、小腿也隨著髕骨、足的方向展現骨骼、肌肉的分布。縫匠肌 1 是人體最長的肌肉，它是股四頭肌與內收肌群 2 的界標。縫匠肌 1 與股骨闊張肌膜 4 於腸骨前上棘 3 處會合，並形成倒立的「V」形，「V」形下方為股四頭肌。「V」形中央的股直肌直指髕骨，並在髕骨上方轉成肌腱 5，腿部挺直股四頭肌收縮隆起時，其肌腱呈凹陷狀。

- 骨盆的最高處為腸骨嵴，它高於肚臍之水平，我們從腰側用力壓，即可觸及由前至後的腸骨嵴。腸骨嵴的最前端是腸骨前上棘，它是縫匠肌、股骨闊張肌的起點，縫匠肌於前，股骨闊張肌略後，兩者於腸骨前上棘會合成一個倒「V」字，「V」字中間包含著股直肌、股四頭肌。

- 骨盆外側下 1/3 處的「髖臼」與股骨頭形成髖關節，股骨頭外下的「大轉子」在髖關節外方的體表呈現為圓形突起，此處為下肢運動的起點，也是人體全高的 1/2 處。

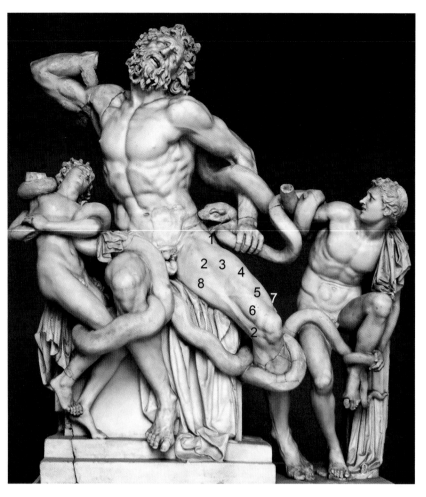

▲ 阿 格 珊 德（Agesander）、 波 利 多 拉 斯（Athenodoros） 與 雅 典 諾 多 拉 斯
（Polydorus）——《勞孔群像》
這件群像為西元前 50 年左右作品，1506 年發現於羅馬尼祿皇帝宮殿遺跡。作品描繪特洛伊祭司勞孔父子三人受巨蛇纏繞之戲劇畫面。此作為金字塔配置，中央的勞孔乃是故事的中心，他被表現得比兩個兒子更巨大與飛昇，無表情的臉部與強烈掙扎而痙攣的身軀形成巧妙的對照，右側的長子已面臨死亡的絕望，左邊的幼子轉一五度向右，使整件群像帶來較大的正面觀看性，他的情況沒有弟弟那麼緊迫，轉頭注視著父親是否平安，各有不同表現，同時纏住三人的巨蟒顯出無與倫比的複雜、超越尋常的構想。製作這件作品的三位雕刻家獨特的統一性則經由勞孔的臉中軸、體中軸的上下連結，勞孔外展的左腿又與體中軸形成圓弧，並將視線導向左側幼子。勞孔屈曲的左手又一次導向左側幼子，上舉的右手與後仰的頭部提昇了整件作品的氣勢。投向虛空的視線、恐懼中倒豎的頭髮與鬍鬚、失落的臉、乃至軀幹的扭曲…將情節生動而清楚地表現出來。下肢部分的分析如下：

- 勞孔雙膝髕骨方向與雙足方向是一致的。

- 下壓的左腿跟部有股骨闊張肌 1 與縫匠肌 2 交會的倒「V」形，「V」形中間框住了伸肌群股四頭肌 3。股四頭肌包托括股直肌 4、股內側肌 6、股外側肌 7，其中股中肌在深層，5 是股直肌腱，收縮時呈現體表。

- 起於腸骨前上嵴止於脛骨內側的縫匠肌，清楚地隔開了內收肌群 8 與伸肌群 3，股四頭肌 3 為伸肌群。

- 將勞孔與上頁達文西的裸男正面下半部習作對照參考，更能感受到雕刻家如何以人體解剖為基礎創造出偉大的作品。

## 2.股直肌是大腿前面的隆起，股內側肌較股外側肌飽滿

大腿的肌肉經過膝關節對小腿只能行使屈伸運動，因此大腿肌肉向前後發達，大腿的正面與背面較窄，側面較寬。由於伸直小腿、站立著比屈曲小腿需要更大力量，所以，大腿前面的股四頭肌是腿部最肥厚強健的肌肉。後面肥厚的大臀肌拉直了大腿，再由前面的股四頭肌拉直小腿，這是人類遠祖為能夠直立而進化的成果。

- 股內側肌起於股骨後面的股骨嵴較低處，起始腱較低，構成大腿內側較低處的豐滿隆起；股外側肌起於股骨後面的股骨嵴，起始腱較高，構成大腿外側的大部分，並使外側呈現較和緩的隆起。股外側肌、內側肌為了牢牢的捉住股骨，所以，起始處都包向股骨後面，因此股外側肌後緣在大腿外側清楚可見，而股內側肌後緣為縫匠肌蓋住，因此呈現兩者交會情形。

- 股直肌在最前面，起自骨盆外側的腸骨前下棘及髖臼前緣，由於深層有股中肌襯托，股骨又向前彎，因此特別隆起。股直肌在股骨下四分之一處轉成腱，因此在髕骨上方略呈凹陷。股四頭肌合成總腱後附著於髕骨，經「脛骨三角」前面再止於「脛骨粗隆」。股四頭肌中唯有股直肌經過髖關節及膝關節，所以，它除了可以拉直小腿外，也有輔助大腿上屈的功能。

大腿的動勢就如同股直肌走勢，由骨盆中外側向內下斜至膝上方。股四頭肌收縮時小腿伸直，肌肉與肌腱交界明顯可見。

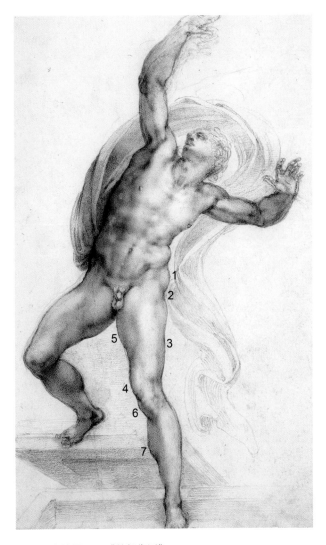

▲ 米開蘭基羅——《基督復活》
此為西斯汀禮拜堂壁畫「最後的審判」所製的習作。基督揮動雙臂揚起後方旋轉的布幔，彷彿在執行對人類的賞善罰惡。

- 伸直的左腿展現了優美動勢，大腿向內下、膝向外下、小腿向內下、足向外，肌肉、骨骼在體表形成波浪狀的律動。

- 基督的左腿外移，此時骨盆側面的中臀肌 1 收縮隆起，大轉子 2 的位置凹陷，下方是股外側肌外緣 3。

- 膝關節內上方是股內側肌 4 豐滿隆起，其上是內收肌群 5。由於腿外移，內收肌群被拉長，因此米開蘭基羅以灰調表現此三角部位的凹陷，膝內側 6、小腿內側 7 的灰調也是形體內陷的表示。

- 膝關節僅具屈與伸功能，因此肌肉向前後發達，所以，大腿的正面較窄、側面較寬。屈曲的右大腿展現較多的內側，應該比伸直的左大腿更寬。但是，米開藍基羅在素描中減弱了左右大腿的差距，雖然違反了自然規律，但是，更強化了畫面的和諧。

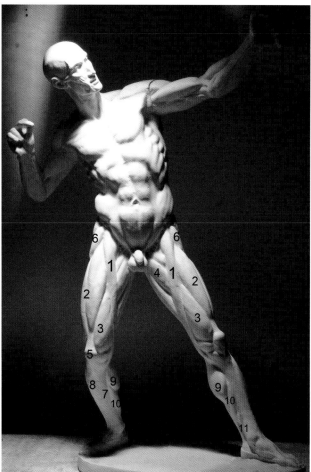

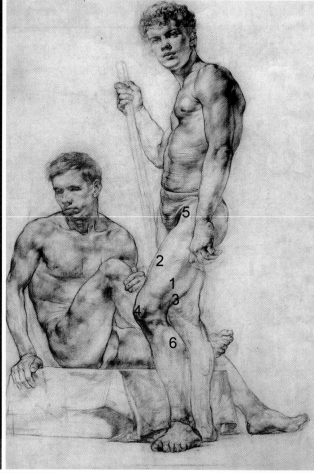

▲ 圖 1 《射手解剖模型》(*Écorché -The Archer*)

縫匠肌 1 由骨盆高度二分之一的外側斜向膝內側,它劃分了伸肌群(股直肌 2、股內側肌 3、股外側肌)與內收肌群 4 的範圍。股直肌 2 正對著髕骨 5,髕骨 5 下內側是直接呈現於體表的脛骨內側 7,脛骨嵴外側是脛骨前肌 8,它是小腿最向前隆起處。脛骨內側 7 後面的腓腸肌 9、比目魚肌 10 是屈肌群,它們下面的脛骨後肌 11 收縮時可以把足底內翻。

▲ 圖 2 列賓美院達赫尼托夫素描

大腿前面的股內、外側肌起於股骨背面,它們牢牢的捉住股骨,以便發揮最大的力量,因此股外側肌 1 的後緣非常後面,只要腿部一動,後緣就會在體表呈現。大腿前面的是股直肌 2,膝前是髕骨 4,4 與 2 之間的凹陷處是股直肌腱。3 是大腿後面股二頭肌 3,它的下端形成膝外側肌腱,小腿的隆起是腓腸肌 6 隆起。

▲ 列賓美院素描

遠端屈膝立著的右腿,大腿懸空,內收肌群沒有股骨的承托,因此股三角下墜。從骨盆外側斜向膝內側的帶狀灰調,是縫匠肌的位置,它區隔了內收肌群與大腿伸肌群的範圍。小腿前端的平面是脛骨內側骨相直接呈現皮下的示意。

| 1 | 2 |
|---|---|

## 3. 縫匠肌是伸肌群與內收肌群的界標，膝外移時股三角凹陷

縫匠肌內側與腹股溝之間的三角地帶稱「股三角」，「股三角」內包容了大腿的內收肌群，縫匠肌的外側是大腿的伸肌群股四頭肌，縫匠肌不但是此二肌群的界標，也是外觀變化的重要分界處。

- 縫匠肌是全身最長的肌肉，它起自骨盆前外側的「腸骨前上棘」，向內下經股骨內上髁後方轉為腱，再向前下行經膝關節止於「脛骨三角」下面。

- 「股三角」的內收肌群由股薄肌、內收大肌、內收長肌、內收短肌、恥骨肌等組成，主要部份起於由骨盆下部，向下延伸後止於股骨內側、膝關節內下方，收縮時起止點間距離拉近，將大、小腿移至體中軸下方，此時「股三角」隆起。

- 大小腿挺直的重力腳，大腿前面的伸肌群與內收肌群全部收縮隆起，此時大腿前面呈圓飽狀態。反之，游離腳側的膝關節屈曲、外移時，伸肌群與內收肌群拉長變薄，形體較為消減，尤其是內側的「股三角」更為明顯。從下頁達文西的解剖圖中也可以看到：大腿骨從骨盆外側向內下斜至膝部，這也就是說大腿股骨偏向外，所以，在膝關節不在體中軸正下方時，內收肌群因為沒有股骨的直接承托而下墜。

- 膝關節只能行使屈伸動作，因此肌肉向前後發達，這意即大腿的正面、背面較窄，側面較寬。從模特兒照片中可見展現正面的重力腳窄，露出至內側的游離腳比較寬。但是，參考米開蘭基羅的大衛像等名作，常見兩者的差距刻意減弱，以使整體較為和諧。

▲ 照片中兩大腿一窄一寬、一飽滿一消減，說明如下：

- 由於膝關節僅具屈與伸功能，因此肌肉向前後發達，所以，大腿正面較窄、側面較寬。照片中伸直的大腿僅呈現正面，因此較窄，膝屈的大腿露出內側，因此較寬。

- 伸直的是重力腳足部在正面中軸線下，因此內收肌群收縮隆起，大腿表面飽滿；屈膝的腳膝外移，因此內收肌群被拉長而下墜，大腿內側消減。

- 這種「大腿一窄一寬、一飽滿一內側消減」是自然現象，而米開蘭基羅在前頁《基督復活》中違反了規則卻達到造形的和諧。

照片取自 George M. Hester（1973）, The Classic Nude

| | | |
|---|---|---|
| 1. 髕骨 | 5. 股直肌 | 9. 股外側肌 |
| 2. 脛骨三角 | 6. 股內側肌 | 10.股二頭肌腱 |
| 3. 脛骨粗隆 | 7. 內收肌群 | 11.腓骨小頭 |
| 4. 股直肌腱 | 8. 縫匠肌腱 | 12.脛骨嵴內側 |

- 內收肌群和中臀肌成拮抗作用，內收肌群收縮時把大腿收向內側，此時中臀肌是被拉長變薄；中臀肌收縮時隆起時大腿側舉，內收肌群被拉長變薄；其實只要是曲膝或膝部離開了中軸線時，「股三角」就呈消減狀。
- 縫匠肌外側和股骨闊張肌會合成倒「V」字，「V」字中間包含著是大腿的伸肌群股四頭肌。由於縫匠肌的起止範圍經過髖關節、膝關節，所以，它可以前屈大腿、後屈小腿；由於它由外上斜向內下，所以，它也可以外旋大腿。大腿旋外時縫匠肌上端稍微隆起、中段成凹溝。股薄肌收縮時則把大腿牽引向內靠攏，兩者形成相互對抗的關係。

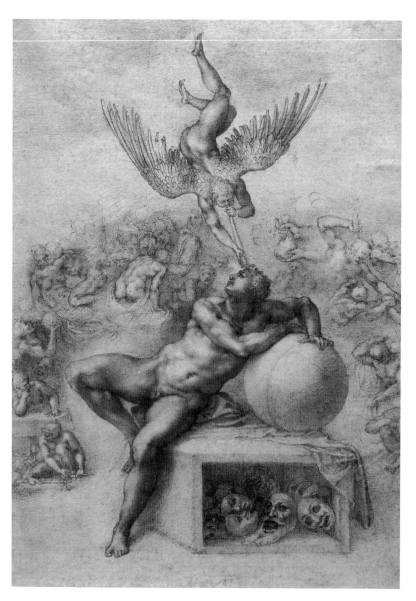

▲ 達文西的解剖圖 ──
《大腿骨和大腿血管》
由圖中可以看到，股骨由外上方斜向內下膝關節處，股骨至內側輪廓線之間幾乎是內收肌群的位置，膝外移或屈曲時，當內收肌群不受股骨直接支撐時，隨即下墜。

▲ 米開蘭基羅──《人類生活之夢》
人類的靈魂坐在記憶之箱上，一手扶著象徵想像力的球體，吹號角的天使正為其灌入精神。周遭群像代表不善，此寓意畫表現人從罪惡中覺醒。主角左腿貼在平臺上，內收肌群被平臺上推，米開蘭基羅以灰線區分內收肌群與伸肌群，它也代表了縫匠肌的位置。右膝上提，內收肌群下墜。

# 4. 大腿、膝、小腿、足之動勢是反覆的向內與向外

下肢長期的承擔重量、壓力以及不同的運動趨勢，在體表上形成了特有的動勢（參考上頁），正面可以看到大腿與小腿不在一直線上，分別形成向內下斜的動勢，而介於大小腿間的膝部以及腳部，則以相反的動勢來承接。整個下肢的動勢由髖關節開始斜向內下，膝關節轉向外下，小腿轉向內下，足部再轉向外。

- 腿部的活動範圍不及手臂，但是，下肢擔負支撐、行走、平衡作用，因此骨骼、肌肉較粗大。肌肉以肌腱依附在骨骼的兩端，膝關節四周以有力的肌腱和韌帶支撐著，外側面有髂脛束由骨盆至膝下向內壓制著股外側肌，前面有弧形橫韌帶束縛著，以使伸肌不移位、發揮最大功能。

- 大腿表面較呈弧面，膝部則凹凸起伏，膝關節是由股骨下端的內、外髁及脛骨上端強化而成，前有栗狀的髕骨，當膝關節屈曲時表層繃緊，髕骨隆起；膝關節伸直時，髕骨與贅皮合一而使骨相模糊。

- 膝關節上方的股四頭肌肌腱會合後附著於髕骨，經「脛骨三角」前止於「脛骨粗隆」。「脛骨三角」是向後上斜的三角面，後斜的原因是為了避免四頭肌腱在此磨擦，拘限了它的靈活度。當膝關節屈曲時表層繃緊，「脛骨三角」呈三角狀，「脛骨粗隆」呈小塊狀隆起；膝關節伸直時，「脛骨三角」、「脛骨粗隆」與贅皮和成半圓形隆起。

- 膝關節前有髕骨，屈肌肌腱在背面分佈兩側，因此膝前窄後寬。膝關節兩側內低外高、內長外短的原因如下：

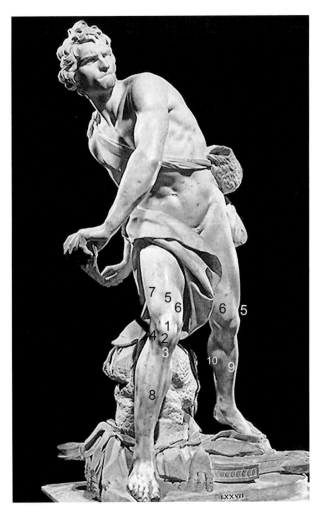

▲ 柏尼尼——《大衛像》

此經典舊約聖經主題，描繪牧羊少年大衛獨自迎戰非利士軍隊中的巨人哥利亞，表現蓄勢待發、持投石器攻擊的瞬間。

男性的脂肪層薄、骨骼肌肉凹凸起伏明顯。大衛前伸的膝關節屈曲，髕骨 1、脛骨三角 2、脛骨粗隆 3 非常明顯。膝外側的灰帶是髂脛束 4 的下部。它是一層厚厚的筋膜，上端分別與股骨闊張肌、大臀肌相連，經過大腿外側、膝關節、止於脛骨外側。闊筋膜張肌在外側壓制大腿肌肉，集中肌肉的力量，它可以幫助屈膝及大腿外展。運動時髂脛束穩定了骨盆，減少骨盆晃動，站立時固定膝關節以維持姿勢。

| | |
|---|---|
| 1. 髕骨 | 6. 股內側肌 |
| 2. 脛骨三角 | 7. 股外側肌 |
| 3. 脛骨粗隆 | 8. 脛骨前肌 |
| 4. 髂脛束 | 9. 脛骨 |
| 5. 股直肌腱 | 10.腓腸肌 |

——膝關節外下有腓骨小頭隆起，因此外側輪廓凹陷處較窄。其後有股二頭肌向下延伸至腓骨小頭，在某個角度膝關節外側形成了一條直線。

——膝關節內側只有股骨內上髁、脛骨內髁，兩者向內隆起後急速向內下收，因此內側起伏較大；加上關節內上有圓飽的股內側肌，加強內側的隆起範圍，脛骨內髁直接向內下收形成了內低，圓飽的股內側肌與內髁合成了內長外短的輪廓線。

◀ 米開蘭基羅——米希奇像
米希奇手拿著指揮棒，身形柔和而機警，腳的姿勢暗示著他隨時要站起來採取行動。即使是坐下屈膝的姿勢，仍保留著下肢的動勢：膝斜向外下、小腿向內下、足轉斜向外，膝部與足之方向是一致的。

▶ 托尼克羅夫特
（William Hamo Thornycroft）作品——
《吻》
這件母子像完成於 1916 年，具自然主義風格。母親的膝關節外觀呈雙圓結構，上為髕骨隆起，下在「脛骨三角」前端，此處為關節長期運動皮膚鬆弛所累積，兩者之間的凹陷處是膝關節面的位置。

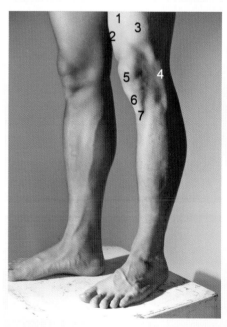

1. 股直肌腱　　　5. 髕骨
2. 股內側肌　　　6. 脛骨三角
3. 股外側肌　　　7. 脛骨粗隆
4. 髂脛束

## 5. 脛骨內側直接裸露皮下，因此小腿內側削減、外側隆起

髕骨下端有斜向前下的「脛骨三角」，三角尖下有「脛骨粗隆」，之下的脛骨骨幹橫斷面呈三角形，骨幹前的銳利緣稱「脛骨崎」。

- 「脛骨崎」內側至內踝、踇趾內側的骨骼都直接裸露皮下，「脛骨崎」外側有肌肉覆蓋，因此小腿內側削減、外側隆起；脛骨前肌、伸趾長肌、伸踇長肌等足之伸肌披覆在「脛骨崎」外側。由於足部是人體重要的支撐座，絕大多時間都保持著與小腿垂直的關係，因此伸肌使用頻率較少，所以，小腿伸肌群比背面屈肌群體積小，在體表上呈現為柔和的隆起。

- 脛骨前肌起自脛骨外側上端，至小腿下方三分之一處轉成肌腱，通過腳踝橫韌帶後繞向足內側再經過腳底、止於第一蹠骨基底。肌纖維收縮時，肌腱也可藉著橫韌帶的約束可使足背屈，或足底內翻。

- 脛骨前肌外側有伸趾長肌，伸趾長肌沿著脛骨上端與腓骨前緣向下生長，近腳踝處分成四條腱，在足背呈放射狀後止於第二至五趾骨的第三節基底。伸趾長肌收縮時肌纖維在小腿中段明顯隆起，放射狀的肌腱在足背顯得很明顯。由於橫韌帶的牽制，收縮時除了可足趾上伸向小腿，也可使足背屈曲。

- 在小腿中段的脛骨前肌與伸趾長肌之間有伸踇長肌，肌腱止於踇趾第二節基底，由於橫韌帶的牽制，除了上伸踇趾外亦可助屈踝，上伸時肌腱在腳髁隆起並延伸到踇趾。伸踇長肌肌腱是腳踝前面最隆起點，由隆起點到踇趾尖是足背上最高的稜線，稜線之內是足內側的垂直面，稜線之外是足背向外下的斜面。脛骨前肌、伸踇長肌、伸趾長肌肌纖維收縮時，肌腱在腳背外觀上形成明顯隆起與溝紋。

- 「脛骨崎」外側的肌群較為隆起，其中脛骨前肌略微遮掩「脛骨崎」，脛骨內側凹陷、外側脛骨前肌的隆起使得小腿形成斜向內下的動勢。但是，瘦人肌肉較薄，「脛骨崎」直接顯現成小腿的動勢線，肌肉發達者「脛骨崎」與外側飽滿的肌肉合成一體，此時小腿的動勢線向外移至脛骨前肌的位置。

- 從正前面看，小腿外側的肌群使得外輪廓線較和緩，小腿兩側的輪廓線分別與內、外踝會合後再沒入腳底。從正面看膝關節內低外高、內長外短，小腿肌腹呈內低外高、內圓外緩，腳踝呈內高外低、內圓外尖。

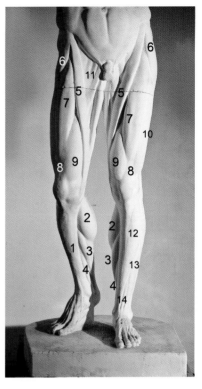

▲ 烏東《大解剖者》局部

| | |
|---|---|
| 1. 脛骨 | 8. 股直肌腱 |
| 2. 腓腸肌 | 9. 股內側肌 |
| 3. 比目魚肌 | 10. 股外側肌 |
| 4. 內翻肌群 | 11. 內收肌群 |
| 5. 縫匠肌 | 12. 脛骨前肌 |
| 6. 股骨擴張肌 | 13. 伸趾長肌 |
| 7. 股直肌 | 14. 伸踇長肌 |

▲ 米開蘭基羅——《先知約拿》
◀ 俄羅斯聖彼得堡斯蒂格利茨學院（Stieglitz Academy）素描
脛骨嵴內側骨骼直接裸露皮下，裸露處從脛骨內髁一直延伸到腳內踝、踇趾內側。伸直小腿的明暗交界明確地表現了小腿最隆起處的弧線，以及足背上方踇趾上緣的隆起。

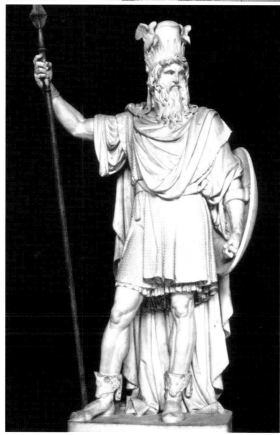

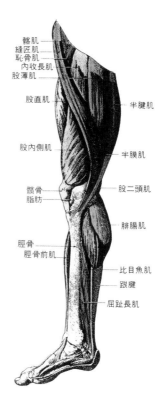

髂肌
縫匠肌
恥骨肌
內收長肌
股薄肌

股直肌

半腱肌

股內側肌

半膜肌

髕骨
脂肪

股二頭肌

腓腸肌

脛骨
脛骨前肌

比目魚肌

跟腱

屈趾長肌

▲ 佛格伯（BENGT ERIAND FOGELBERG）作品
脛骨嵴內側骨骼直接裸露皮下，被描繪得如解剖圖般。
前伸腿的膝上凹痕是股內側肌內緣，如解剖圖般。

▲ 解剖原圖取自 Fritz Schider（1957），An Atlas of Anatomy for Artist.

▶ 德魯瓦（Jean Germain Drouais, 1763-1788）——《受傷的羅馬人》

這件典型的十八世紀的法國學院派歷史畫，用優雅的人體姿態表現受傷臥倒的士兵：他轉頭凝視前方，一手搗著傷口，下肢伸長，右膝屈曲，內收肌群下墜，膝屈時表層緊繃髕骨、脛骨三角、脛骨嵴完整呈現。

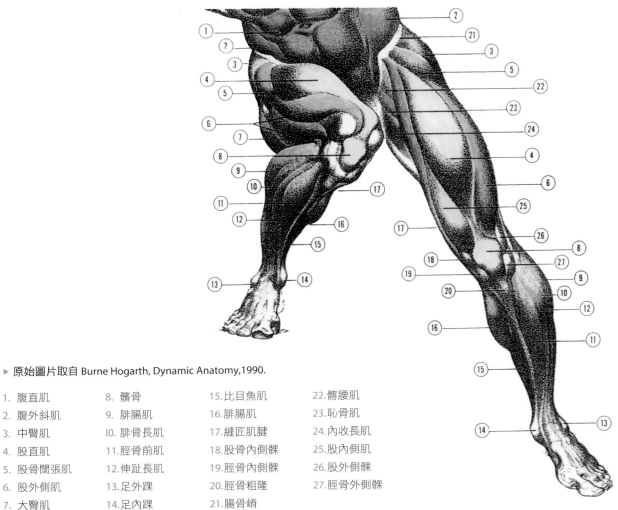

▶ 原始圖片取自 Burne Hogarth, Dynamic Anatomy, 1990.

| | | | |
|---|---|---|---|
| 1. 腹直肌 | 8. 髕骨 | 15. 比目魚肌 | 22. 髂腰肌 |
| 2. 腹外斜肌 | 9. 腓腸肌 | 16. 腓腸肌 | 23. 恥骨肌 |
| 3. 中臀肌 | 10. 腓骨長肌 | 17. 縫匠肌腱 | 24. 內收長肌 |
| 4. 股直肌 | 11. 脛骨前肌 | 18. 股骨內側髁 | 25. 股內側肌 |
| 5. 股骨闊張肌 | 12. 伸趾長肌 | 19. 脛骨內側髁 | 26. 股外側肌 |
| 6. 股外側肌 | 13. 足外踝 | 20. 脛骨粗隆 | 27. 脛骨外側髁 |
| 7. 大臀肌 | 14. 足內踝 | 21. 腸骨嵴 | |

## 6. 腳踝橫斷面略呈菱形：兩側為內踝、外踝，後為跟腱、前為伸跗長肌腱隆起

足部是人體的支撐座，足弓的結構緩和了所承受的衝擊力。人體直立雙腳分攤身體重量時，足部呈「八」字形，由於膝關節僅具屈伸作用，因此足部的轉動帶動下肢的整個轉動，下肢以股骨頭為圓心跟著移動。當我們行走時，經過一連串的點將身體的重量均分到整個腳底，我們可以從鞋跟磨損情形，得以確定身體的重量沿著足外側、小趾蹠骨、小趾、再到大拇趾下面，足部的形狀也因使用的方式與頻率而發展。

- 足部由足跟向拇趾蹠趾關節處（腳最寬處）傾斜變寬，再向腳尖變薄變窄。小腿的脛骨、腓骨合成拱門狀與距骨形成腳踝關節，距骨內側、舟狀骨、第一楔狀骨、第一蹠骨形成腳底內側完整而圓突的內側縱弓。

- 足底因拇趾肉墊、圓形的腳跟以及隆起的舟狀骨、楔狀骨、內側三根蹠骨的向上隆起，形成「足弓」，「足弓」拱門狀的組織可增加足部的伸縮程度，緩和腳掌蹬地時所承受的衝擊力。小腿內側的脛骨承受身體的重量後，再將重量直接落於足內側，因此足內側呈現明顯的垂直狀。

- 足外側面較低斜，由骰子骨、外側二根蹠骨構成，骨骼略為拱起，但被小趾球肌填滿，落地時與地面密切接觸。當身體重量全部落在足部時，足弓變淺、足底與地接觸面擴大。足外踝是腓骨下端直接的裸露皮下，形狀小而尖，位置比內踝更低、更後。

- 楔狀骨、骰子骨及五蹠骨共同形成足背橫向拱形，足背皮膚較薄，隆起處可看到各肌腱呈扇狀擴張。足部所有末梢趾骨都指向最長的第二趾，第二趾外的各趾漸次縮短；大拇趾微微上翹，其它各趾趾節略呈階梯狀、末端下趴。內踝、外踝向兩側隆起，跟腱向後隆起，伸拇長肌腱是腳踝前面最突點，伸拇長肌向前延伸止於拇趾第二節基底，它形成足背最高的稜線。

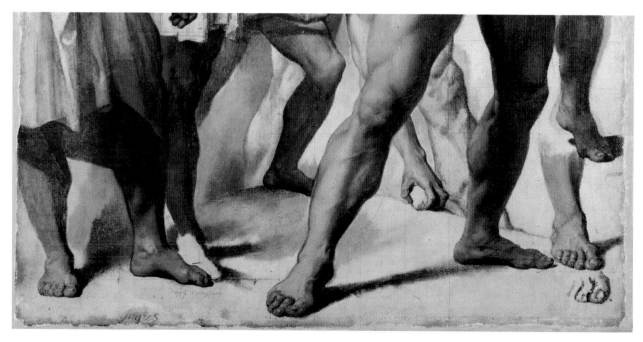

▲ 安格爾（Jean Auguste Dominique Ingres, 1780-1867）《聖塞弗里安的殉難習作》（局部）
前伸大腿前面的伸肌群收縮時，肌肉與肌腱交會在膝上方留下「人」字紋，「人」字中央是股直肌肌腱，「人」字兩邊分別是股外側肌、股內側肌肌肉與肌腱交會的凹痕。腳踝略上的灰點是伸拇長肌腱、伸趾長肌腱間的間隙。

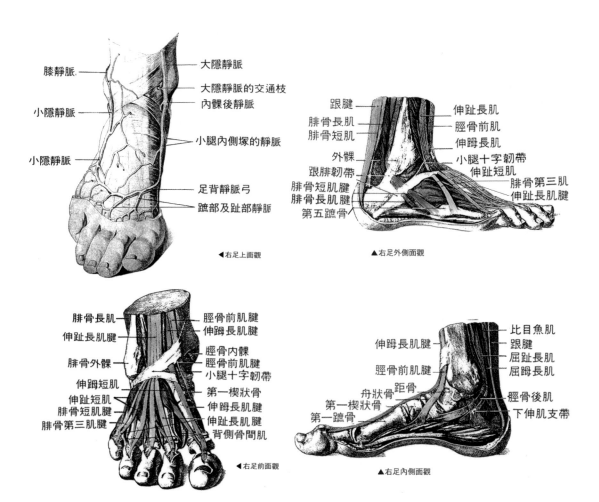

膝靜脈
大隱靜脈
小隱靜脈
大隱靜脈的交通枝
內髁後靜脈
小腿內側塚的靜脈
小隱靜脈
足背靜脈弓
蹠部及趾部靜脈

◀右足上面觀

跟腱
腓骨長肌
腓骨短肌
外髁
跟腓韌帶
腓骨短肌腱
腓骨長肌腱
第五蹠骨
伸趾長肌
脛骨前肌
伸蹠長肌
小腿十字韌帶
伸趾短肌
腓骨第三肌
伸趾長肌腱

▲右足外側面觀

腓骨長肌
伸趾長肌腱
腓骨外髁
伸蹠短肌
伸趾短肌
腓骨短肌腱
腓骨第三肌腱
脛骨前肌腱
伸蹠長肌腱
脛骨內髁
脛骨前肌腱
小腿十字韌帶
第一楔狀骨
伸蹠長肌腱
伸趾長肌腱
背側骨間肌

◀右足前面觀

伸蹠長肌腱
脛骨前肌腱
舟狀骨
第一楔狀骨
第一蹠骨
比目魚肌
跟腱
屈趾長肌
屈蹠長肌
距骨
脛骨後肌
下伸肌支帶

▲右足內側面觀

▲ 右足之靜脈、骨骼、肌腱
原圖取自 Fritz Schider（1957）, An Atlas of Anatomy for Artists.

  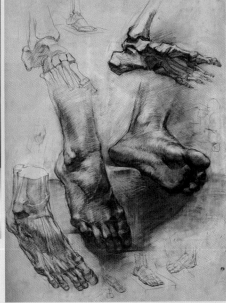

▲ 3 和 4 之間的灰點是伸蹠長肌腱與伸趾長肌腱間的間隙，對照解剖圖。

| | |
|---|---|
| 1. 內踝 | 5. 足內側三角面 |
| 2. 外踝 | 6. 足背三角面 |
| 3. 伸蹠長肌腱 | |
| 4. 伸趾長肌腱 | |

| | |
|---|---|
| 1. 內踝 | 4. 腓骨小頭 |
| 2. 外踝 | 5. 腓骨第三肌 |
| 3. 足外側三角面 | |

▲ 足背的最高稜線在蹠趾上面伸蹠長肌經過處，因此素描中表現了足內側的直面，外側的斜面之形態。外踝前面的亮塊是第二、三楔狀骨的隆起。

▲ 米開蘭基羅——《亞當的誕生》局部
屈膝表層緊繃時髕骨、脛骨三角呈現，沿著踇趾向上的亮帶就是伸踇長肌腱隆起，它是足背的最高稜線，也是腳踝前面最前突點。

▲ 費里（Roberto Ferri）
畫家以重力腳腳背上的白線為腳背上最高稜線，腳背最高點在踇趾上方的伸踇長肌腱的位置。畫中雙足的方向與膝方向不一致，是欲以三角形基座穩定全身造形。

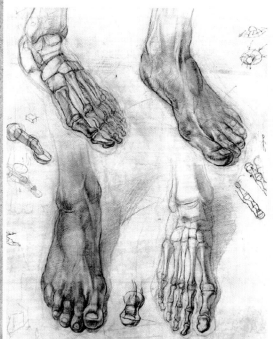

▲ 俄羅斯美術學院素描習作
非常精彩的素描，以伸踇長肌腱做頂面和內側縱面的分界，以三角形亮面表達足背區塊。

## 7. 下肢背面的肌肉向兩側分佈，大腿肌腱經膝關節向下如同 夾子般牢牢的附著在脛骨、腓骨上

下肢背面的肌肉是屈肌，與正面的伸肌發生拮抗動作。正面的股直肌、髕骨、脛骨崎等在中央帶隆起，形成貫穿下肢的動勢線。背面大腿的半膜肌、半腱肌與股二頭肌以及小腿腓腸肌肌肉分佈兩側，因此背面中央帶較平緩。下肢背面以小腿肚最為圓隆，它向下逐漸收窄成跟腱，與腳跟、腳踝形成有稜有角的形狀。

大腿背面屈肌起於坐骨結節，因此上端被大臀肌所覆蓋，內側的半膜肌、半腱肌肌腱向下並行後，止於內收肌群後的脛骨內髁，外側股二頭肌止於脛骨外髁、腓骨小頭。由於它們都是由骨盆下行，經過髖關節及膝關節，因此肌肉收縮可以分段收縮，分別將大腿、小腿後屈，也可以整體一起收縮同時後屈大腿、小腿。當大腿後屈時，大臀肌亦收縮隆起，大臀肌、半膜肌、半腱肌、股二頭肌在大腿後屈時相互輔助。

▲ 烏東《大解剖者》局部
大臀肌 1 外下角深入股外側肌 2、股二頭肌 3 之間後止於股骨後面。股二頭肌 3 與半腱肌 4 分佈在大腿內外側後肌腱過膝關節止於內外側的脛骨、腓骨，5 為腓骨小頭。股二頭肌 3、半腱肌 4 在上與腓腸肌內側頭 7、外側頭 8 共同在膝關節後會合成膕窩 6，當膝部屈曲時膕窩 6 呈菱形凹陷，伸直時轉組織突出，肌腱與膝後橫褶紋會合成「H」字。腓腸肌內側頭 7、外側頭 8 與比目魚肌 9 共同合成跟腱 10 後，止於跟骨 11。比目魚肌 9 與外踝 12 間有腓骨長肌 13。

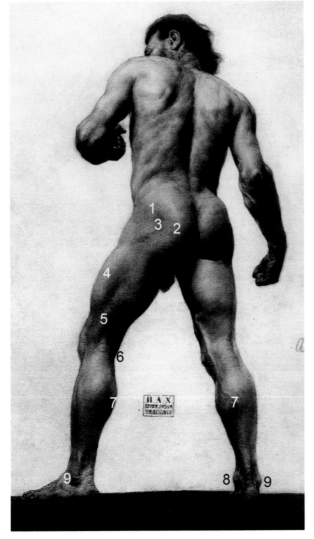

▶ 列賓美院素描
中臀肌 1 與大臀肌 2 前是臀窩 3 凹陷，股外側肌 4 與股二頭肌 5 之間的灰帶是股外側肌後緣。當屈膝時，股二頭肌 5 肌腱與半腱肌肌腱 6 在膝關節兩側隆起。小腿腓腸肌 7 肌腹內低外高，輪廓線因此也是內低外高，內踝 8 高而大、外踝 9 低而尖。

## 8. 膝後兩側肌腱與橫褶紋交會成「H」紋，屈膝時轉為菱形凹窩

膝關節是由股骨末端與脛骨的上端會合而成，它像兩個緊握、對立著的拳頭，屈膝時股骨下端在脛骨頭上方向後滑動，大腿外側股二頭肌及內側的半腱肌肌腱在膝關節兩側收縮隆起，形成膝關節後的內外側壁面。屈膝時小腿的腓腸肌也同時收縮隆起，與大腿後面肌腱共同會合成菱形的凹窩，稱「膕窩」。

膝伸直時大腿後面肌肉拉長，肌腱與軟組織擠壓著「膕窩」，「膕窩」突出，肌腱在「膕窩」兩側形成低凹的線，與橫褶紋會合成「H」紋。由於大腿內側有內收肌群，膝內側肌腱較多，因此內側紋較深，外側較淺。橫褶紋在膝後的圓弧面上，走勢微斜向外上方，與膝部斜向外下的動勢成垂直關係。

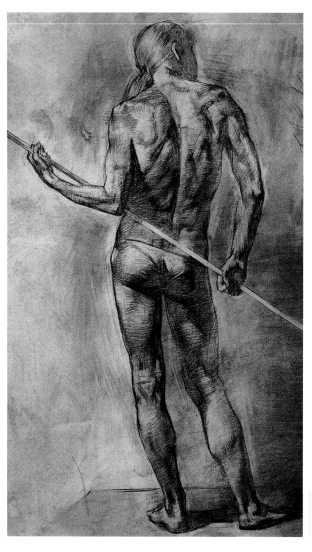

▲ 列賓美院素描
大腿背面內側的半腱肌、外側的股二頭肌肌腱，在膝後兩側留下縱向溝紋，溝紋與橫褶紋會合成「H」型，橫褶紋是與膝部斜向外下的動勢呈垂直關係，所以橫褶紋斜度是內低外高。唯「O」型腿或直立腳力道向外壓向膝關節者，橫褶紋斜度改變。

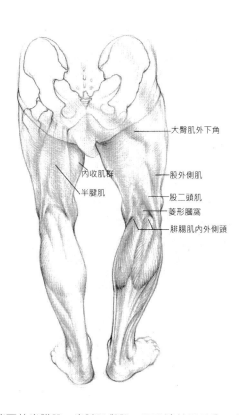

大臀肌外下角

內收肌群

半腱肌

股外側肌

股二頭肌

菱形膕窩

腓腸肌內外側頭

▲ 背面的半膜肌、半腱肌與股二頭肌連結了骨盆、大腿、小腿，它們都起於坐骨結節後分成兩邊，止於脛骨、腓骨，就如同夾子般，夾子頭在骨盆下端，夾外側是股二頭肌，內側是半膜、半腱肌，向下緊緊的扣住脛骨、腓骨。膝關節屈曲時，肌腱收縮隆起形成膕窩的側壁，膝後的膕面由站立時的「H」紋轉為菱形的凹陷。
圖片取自 Louise Gordon（1988）Anatomy and Figure Drawing

## 9. 腳跟上提比腳尖上伸頻繁，因此小腿背面屈肌比前面伸肌發達，腿肚形成前窄後寬的圓三角橫斷面

小腿背面的腓腸肌、比目魚肌是小腿中最大的肌束，肌纖維合組成腿肚，肌腱合組成跟腱，跟腱是人體中最強壯的肌腱，這組屈肌有提腳跟、腳趾向下腳背伸直的作用。

● 腓腸肌為二頭肌，分別起自股骨內髁上方、外髁上方，起始處介於大腿的半腱肌與股二頭肌之間，肌肉向下並行在小腿中央連接成一塊扁闊的肌腱，愈往下腱愈窄，再止於跟骨結節。腓腸肌的肌腹與肌腱交接處形成內低外高的「W」形弧線，因此正面、背面視點的小腿輪廓線隆起處也是內低外高。

● 腓腸肌的起點在膝關節上方、止點在跟骨，它經過兩個關節，因此它可以後屈小腿或後屈足部，亦可同時屈曲。當足跟上提時，小腿肌肉向上收縮隆起，「W」形上移，跟腱隆起。當腳尖上伸時，小腿肌肉向下拉長變薄時，「W」形不明。

● 比目魚肌在腓腸肌與脛骨與腓骨之間，起於腓骨、脛骨骨幹中央，它的後面被腓腸肌所遮蓋，只顯露在腓腸肌的內外側，內側在體表呈現的位置較低、較寬，常與內翻肌群和為一體，外側呈現的位置較高、形瘦長。其下端肌腱與腓腸肌腱共同附著於跟骨結節。

● 屈趾長肌位於脛骨內側，上部為比目魚肌所覆蓋，下部露出於內踝與跟腱之間，肌腱向下伸向腳底趾骨下方，肌纖維收縮隆起時腳趾屈曲、腳底內翻。它與屈踇長肌、脛骨後肌合成內翻肌群，在腳底內翻時才浮現。

● 小腿前面的伸肌、背面的屈肌與內翻肌群、外翻肌群伸入跗骨、蹠骨、趾骨，穩定踝關節並活動腳部。另有一部分短肌分佈在足底以屈曲足部，足底有踇趾肌群、小趾肌群、足底中央肌群，腳底的脂肪較多，且外皮很厚，肌肉不單獨分別顯現於外表。

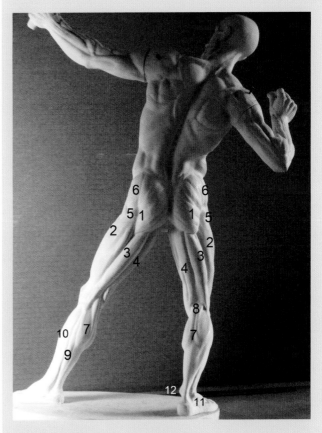

▲《射手解剖模型》（*Écorché -The Archer*）
模型中可見大臀肌 1 深入股外側肌 2、股二頭肌 3 之間，股外側肌 2 後緣常見於體表，屈膝側膕窩 8 呈現，腓腸肌 7 肌腹與肌腱交接處內低外高，內踝 12 大而高、外踝 11 小而低。

| | |
|---|---|
| 1. 大臀肌 | 7. 腓腸肌 |
| 2. 股外側肌 | 8. 膕窩 |
| 3. 股二頭肌 | 9. 比目魚肌 |
| 4. 半腱肌 | 10.腓骨長肌 |
| 5. 大轉子 | 11. 內踝 |
| 6. 中臀肌 | 12.外踝 |

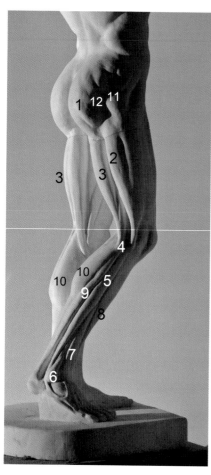
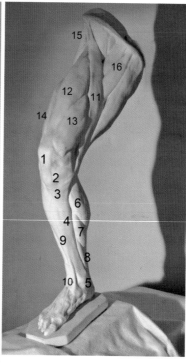

1. 髖骨
2. 脛骨三角
3. 脛骨粗隆
4. 皮下的脛骨內側
5. 內踝
6. 腓腸肌
7. 比目魚肌
8. 內翻肌群（屈趾長肌、脛骨後肌⋯）
9. 脛骨前肌
10. 伸踇長肌
11. 縫匠肌
12. 股直肌
13. 股內側肌
14. 股外側肌
15. 股骨擴張肌膜
16. 內收肌群

◀ 烏東《大解剖者》局部

大臀肌 1 下角深入股外側肌 2 與股二頭肌 3 之間，股二頭肌 3 止於腓骨小頭 4，腓骨小頭 4 是腓骨長肌 5 的起始處，腓骨長肌 5 經過外踝 6 後面走向足底、止於足底內側。外踝 6 之前是第三腓骨肌 7，再之前是脛骨前肌 8。而腓骨長肌 5 後面有比目魚肌 9、腓腸肌 10。11 是大轉子，12 是臀窩。

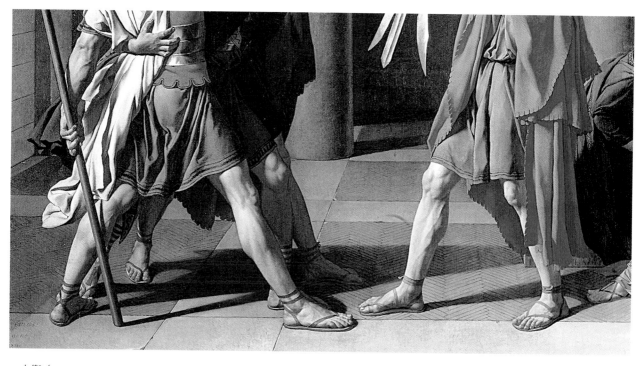

▲ 大衛（Jaques-Louise David, 1748-1825）──《荷拉斯之誓》局部

## 10. 從側面觀看，下肢整體斜向後下以與前突的軀幹取得平衡

就局部來看，直立時大腿與小腿也不在一直線上，膝部是明顯的向後傾，大腿前突、小腿後突，足部是人體的支撐座，也是行動的前導。

● 人體直立時，側面的動勢是：胸廓斜向前下，骨盆斜向後下，大腿斜度減弱、膝關節斜向後下、小腿斜度減弱、足部向前。腰部形成胸廓與骨盆的緩衝帶，頸部向前上承接頭部。當人體受外力撞擊時，在這種一前一後一前一後的轉折中力道減弱。

● 人體側面重心線的的前後左右重量相等，它經過耳前緣、股骨大轉子、髖骨後、足外側二分之一處。

● 人體之所以能夠直立最主要的肌肉是：

──薦棘肌收縮時，拉直了骨盆、軀幹、頭顱。大臀肌收縮隆起時，拉直骨盆和大腿，因此大臀肌比前面屈曲大腿的股骨闊張肌發達。

──大腿前面的伸肌群收縮隆起時，拉直了大腿和小腿，因此大腿前面的伸肌群較後面屈曲小腿的肌群發達。

──小腿前面的伸肌與後面屈肌保持平衡時，足與小腿呈垂直狀，但是，行動時足跟上屈較足尖上伸的頻率多，所以，小腿後面的屈肌群比前面伸肌群發達。

▲ 俄羅斯美術學院素描
伸直的下肢大腿前突後凹、小腿後突前凹，膝動勢斜向後下。胸廓明暗交界處較後、骨盆較前，代表胸廓最寬處較後、骨盆最寬處較前。

▲ 烏東《大解剖者》
軀幹前突，近側邊的重力腳後曳。胸前亮面較窄、腹部亮面寬，因為胸較平、腹較尖。

- 小腿前面的伸肌群收縮隆起時可以產生兩種的動作，一是足尖向下，小腿與足部拉成一直線，另一種是足尖向上勾，這是受制於小腿橫韌帶而得以產生的動作。這兩個動作比腳跟上屈頻率少，因而後面較隆起、前面較平直。
- 膝伸直時膝關節外觀呈雙圓形結構，上圓為髕骨所造成的突隆，下半圓在「脛骨三角」的前方，此處是長期活動皮膚鬆弛累積形成，兩圓之間凹陷處與膝關節面同高。屈膝時表層繃緊，髕骨的栗形、脛骨三角、脛骨粗隆浮現。
- 側面的軀幹向前突、下肢向後斜，一前一後人體因此得以平衡。單就下肢來看，大腿前突、小腿後突，也助長了下肢後斜的動勢。

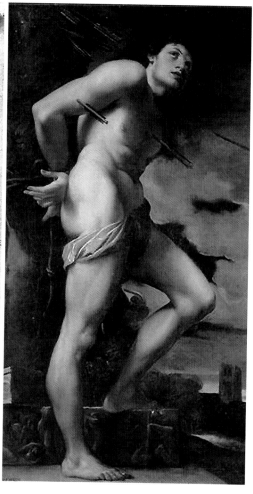

▲ 皮亞瑟塔（Giovanni Battista Piazzetta, 1682-1754）——《舉起右手的立姿男體》
側面的軀幹向前突，下肢後斜，人體因此得以平衡。膝部的側面、髕骨後下的凸點是腓骨小頭，它下方的亮帶是腓骨長肌。

▲ 卡拉奇（Lodovico Carracci, 1555-1619）——《聖賽巴斯汀》
天主教殉道的聖徒聖賽巴斯汀是古羅馬禁衛軍隊長，曾被羅馬帝國皇帝戴克里先下令亂箭射殺，卻奇蹟般地活著。圖中挺直的大腿前突後平，小腿後突前直，完全是人體自然結溝。

## 11. 大臀肌外下角伸入股外側肌、股二頭肌間，中臀肌下面是大轉子；腓骨小頭上面是股二頭肌下面是腓骨長肌，腓骨長肌向下經外踝後面轉入足底

- 大臀肌起於骨盆後面，肌纖維向外下走，淺層止於表層骼脛束，深部以尖角入股外側肌與股二頭肌間，再止於股骨後面。大轉子在大臀肌中段前上、中臀肌下面。

- 股外側肌肌束向後包向股骨後面，它的後緣與股二頭肌交會處隨著膝部的曲直在體表形成溝紋，溝紋上端是大臀肌外下角，外下角之前上是大轉子，大轉子之上是中臀肌。溝紋下端兩肌分開，股外側肌走向前下，與股四頭肌合成腱後止於髕骨、脛骨粗隆，股二頭肌向下止於腓骨小頭。

- 細長的腓骨骨幹隱藏於小腿外側肌肉中，只有上端的「腓骨小頭」浮現在膝關節外下方，以及腓骨下端以外踝直接裸露於皮下造成突隆。小腿側面有三塊腓骨肌，一是腓骨長肌起自腓骨小頭和腓骨上部三分之一處，另一是腓骨短肌起自腓骨下部，再一塊是第三腓骨肌。腓骨長肌與腓骨短肌在小腿外側合成一長條，它們的肌腱在小腿中段分開，長肌腱在上、短肌腱在下一起伸向外踝後面再向前轉向足底，短肌腱止於第五蹠骨基底，肌腹露出於長肌腱的兩側。長肌腱轉向足底止於第一楔狀骨和第一蹠骨基底，與脛骨前肌相互構成足弓下的套索，這種結構有助於足弓的穩定支撐。外側的腓骨肌收縮時，腳底外翻，它與前面的伸肌群功能相反，當伸肌群收縮隆起時，足尖向下，腓骨肌被拉長變薄。腓骨肌收縮時小腿上部的肌腹明顯隆起，與前後交接的伸趾長肌及比目魚肌界線分明。第三腓骨肌起於腓骨下三分之一處，經外踝前面，止於前下的第五蹠骨， 收縮時有助於足底外翻及足之背屈。

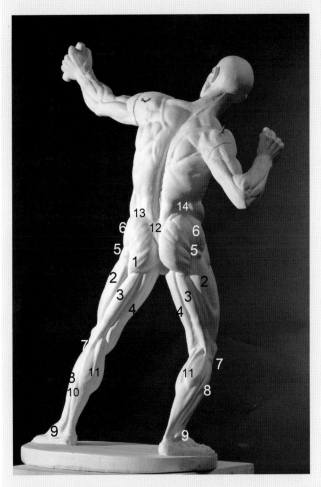

▲《射手解剖模型》（*Écorché -The Archer*）
大臀肌 1 外下角深入股外側肌 2、股二頭肌 3 之間，大腿後外側的股二頭肌 3 與內側的半腱肌 4 並行向下，肌腱在膝後兩側形成隆起。股二頭肌 3 止於腓骨小頭 7，腓骨小頭 7 是腓骨長肌 8 的起點，腓骨長肌 8 經外踝 9 後面止於足內側，足底外翻時形成隆起。腓骨長肌 8 後緣有比目魚肌 10、腓腸肌 11，肌肉與肌腱交會成內低外高的「W」形。大臀肌 1 中段前有大轉子 5，大轉子上面有中臀肌 6，左右大臀肌 1 之間有薦骨三角，骨盆上緣的腸骨嵴 13 是體表的腸骨後溝，腸骨嵴 13 上面背闊肌與腹外斜肌間有腰三角 14。

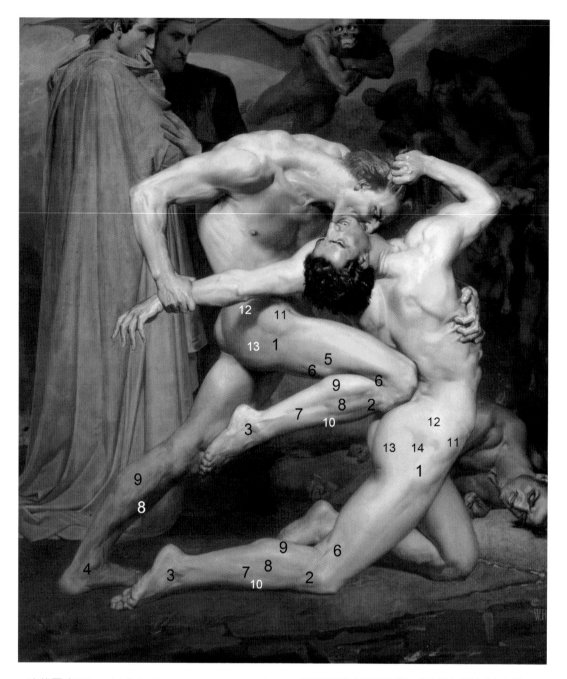

▲ 布格羅（William-Adolphe Bouguereau, 1825-1905）──《但丁和維吉爾下煉獄》（局部）描繪神曲裡煉獄中的靈魂互相戰鬥場景。

| | | | |
|---|---|---|---|
| 1. 大轉子 | 5. 股外側肌 | 9. 腓腸肌 | 13.大臀肌 |
| 2. 腓骨小頭 | 6. 股二頭肌 | 10.伸趾長肌 | 14.臀窩 |
| 3. 外踝 | 7. 腓骨長肌 | 11.股骨擴張肌 | |
| 4. 內踝 | 8. 比目魚肌 | 12.中臀肌 | |

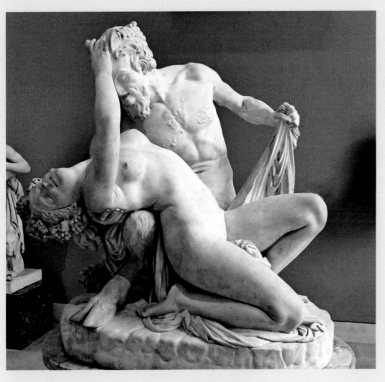

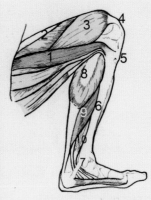

◀ 帕狄耶（James Pradier, 1790-1852）——《牧神薩提爾與女酒神巴庫特》

這件 19 世紀法國沙龍入選作品，描繪酒後狂歡作樂的神話人物，也是世俗的感官圖像。屈曲的大腿內側顯得特別的短，因為部分的股骨藏在骨盆外側。膝側的凹痕是股骨與縫匠肌的交會。

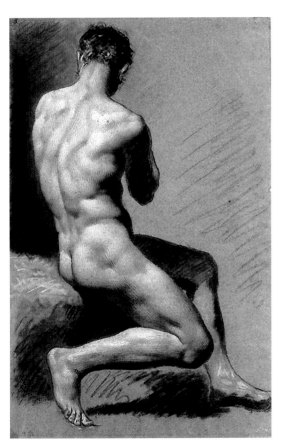

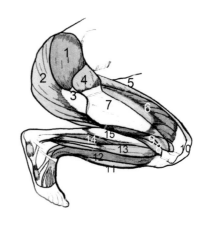

▲ 保羅・皮埃爾・普魯東（Pierre Paul Prud'hon）——《坐著的背面男子像》

## 12. 下肢肌群的互動關係與範圍

模特兒做出動作時,「哪些範圍的肌肉會收縮隆起?哪些範圍的肌肉會拉長變薄?」這是描繪人體時需要先瞭解的問題,但是,如果對骨骼肌肉毫無觀念,縱然有意細膩描繪,也是難以破解欲強調的內容,因此將本單元做為「上肢肌肉與體表變化」之末。本節分為兩部分,先闡述「肌群的互動關係」,再以「肌群的分界」導出肌群範圍,最後以「肌肉的起止及作用」做各別說明。

## (1) 肌群的互動關係

◆ 在這個單元中,綜合了骨骼、肌肉,從大原則來說明造形變化的規律,至於個別肌肉的活動,則在本節之前已論述。以下僅列出最具代表的下肢各部肌肉之概念:

● 骨盆的肌肉經髖關節帶動大腿的活動,骨盆的肌肉分為背面的伸肌(大臀肌)、側面的展肌(中臀肌)、前側面的屈肌(股骨擴張肌)。

● 大腿的肌肉經膝關節帶動小腿的活動,大腿的肌肉分為正面的伸肌群(股四頭肌)、背面的屈肌群(半腱肌、股二頭肌)、內側的內收肌群。

● 小腿的肌肉經腳踝帶動足部的活動,小腿的肌群分為正面的伸肌群(脛骨前肌、伸趾長肌、伸踇長肌)、背面的屈肌群(腓腸肌、比目魚肌)、內側的內翻肌群、外側的外翻肌群。

◆ 下肢不同動作中肌群的變化與所在部位:

● 大腿向前上提時,骨盆側前的股骨擴張筋膜為主運動肌,是主要的收縮隆起處,與它相鄰的中臀肌前段是協力肌,是次要的收縮隆起處,此時骨盆後面的大臀肌是拮抗肌,被拉長變薄。

● 大腿向外展時,骨盆側面的中臀肌為主運動肌,是主要的收縮隆起處,與它相鄰的股骨擴張筋膜後段是協力肌,是次要的收縮隆起處,此時大腿內側的內收肌群是拮抗肌,被拉長變薄。

● 大腿向後伸、與軀幹成一線時,骨盆背面的大臀肌為主運動肌,是主要的收縮隆起處,與它相鄰的中臀肌後段是協力肌,是次要的收縮隆起處,此時骨盆側前的股骨擴張筋膜是拮抗肌,被拉長變薄。

● 大腿向內收時,大腿內側的內收肌群為主運動肌,是主要的收縮隆起處,此時骨盆側面的中臀肌是拮抗肌,被拉長變薄。

● 膝部內收時,內收肌群隆起,大腿表面呈圓飽狀,膝部外移則內收肌群拉長,大腿內側「股三角」隨之消減。「股三角」為腹股溝之下、縫匠肌內之三角地帶。

● 小腿伸直與大腿成一線時,大腿前面的伸肌群肌為主運動肌,是主要的收縮隆起,此時大腿背面的屈肌群是拮抗肌,被拉長變薄。

● 小腿向上背屈時,大腿背面的屈肌群為主運動肌,當收縮隆起時,大腿前面的伸肌群是拮抗肌,被拉長變薄。

● 足尖向上伸時,小腿前面的伸肌群為主運動肌,當收縮隆起時,小腿背面的屈肌群是拮抗肌,被拉長變薄。

● 足跟向上提時,小腿背面的屈肌群為主運動肌,當收縮隆起時,小腿前面的伸肌群是拮抗肌,被拉長變薄。

● 足底向內翻時,小腿內側的內翻肌群為主運動肌,當收縮隆起時,小腿外側的外翻肌群是拮抗肌,被拉長變薄。

● 足底向外翻時,小腿外側的外翻肌群為主運動肌,當收縮隆起時,小腿內側的內翻肌群是拮抗肌,被拉長變薄。

## （2）肌群的分界

肌群是由一塊塊功能相近的肌肉組合而成，研究肌群的主要目的是在瞭解它收縮隆起或拉長變薄的範圍，至於肌肉的起止點在前面單元中已論述，在此不再說明，以下肌群分界線皆以收縮或拉長的肌腹位置為主。

「肌群的解剖位置」是以除去表層的肌肉狀況陳述，因為體表因胖瘦、鍛鍊與否而有差異。「體表表徵」是以表層展現、直接影響外觀部分的分界來劃分。表格中「繪圖角度」是繪在解剖圖上的角度，「解剖位置」是以主角度來陳述，「體表表現」是盡量以非解剖語言說明。「顏色」是該處在圖表中標定之色彩。

| | | 繪圖角度 | 解剖位置 | 體表表徵 | 顏色 |
|---|---|---|---|---|---|
| 1 | 大腿前面伸肌群的內緣 | 正面、內側面 | 由腸骨前上棘沿者縫匠肌向內下行，在膝關節上 1/3 處向內下移，過膝關節至髕骨下方。 | 由骨盆高度 1/2 處的前外側向內下行，在膝關節上 1/3 處向下移行至內膝內下部 | 紫紅色 ● |
| 2 | 大腿前面伸肌群的後緣 | 外側面、正面 | 由大轉子後緣經大臀肌外下角、股外側肌後緣，至髕骨下方。 | 由骨盆外側的大轉子後緣向下，至髕骨下方<br>股外側肌後緣在體表極易辨識 | 紫紅色 ● |
| 3 | 大腿背面屈肌群的外緣 | 外側面、背面 | 由大轉子後緣、股外側肌後緣，至大腿中段時向後下轉、過膝關節止於腓骨小頭。 | 大腿背面屈肌群肌腱，呈現在膝關節後外側，由肌腱外側向上可追溯出肌群分界 | 青藍色 ● |
| 4 | 大腿背面屈肌群的內緣 | 背面、內側面 | 由大臀肌內下角向下經半腱肌內緣，過膝關節止於脛骨內踝。 | 大腿背面內側屈肌群肌腱，呈現在膝關節後內側，內外側肌腱如同夾子般向下延伸，過膝關節夾住內側脛骨、外側腓骨，肌腱在體表形成重要標誌 | 青藍色 ● |
| 5 | 大腿內側內收肌群的分界 | 正面、內側面 | 後緣由大臀肌內下角下行，前後緣經膝關節向下，止於膝內下。緣前緣由腸骨前上棘沿者縫匠肌向內下行，止於膝內下。 | 肥厚的內收肌群分佈在股骨內側，它沒有股骨的承托，膝外移或微屈時即下墜 | 湖藍色 ● |
| 6 | 小腿前面伸肌群的內緣 | 正面 | 髕骨、脛骨粗隆外側向下經脛骨嵴，至腳踝前內側。 | 脛骨內側骨相裸露皮下，脛骨嵴呈尖銳隆起，嵴側的伸肌群微突。骨相、嵴、肌肉皆為重要的體表標誌 | 紅色 ● |
| 7 | 小腿前面伸肌群的外緣 | 正面、外側面 | 由腓骨小頭前緣沿腓骨長肌前向下，至腳踝前方轉向足趾。 | 外踝與伸肌群間的腓骨骨相裸露皮下 | 紅色 ● |
| 8 | 小腿外側的外翻肌群 | 外側面 | 由腓骨小頭前緣沿腓骨長肌前向下，經外踝後入足底。 | 小腿前面伸肌群在外踝前，外翻肌群經外踝後 | 黃色 ● |
| 9 | 小腿背面屈肌群的外緣 | 外側面、背面 | 沿著膝關節外側肌腱之內緣向下至腓骨小頭後緣，再斜向後下方的跟骨。 | 小腿橫斷面後寬前窄，因此正面視點看得到背面的屈肌群，背面視點完全遮蔽前面形體 | 青藍色 ● |
| 10 | 小腿背面屈肌群的內緣 | 內側面、背面、正面 | 沿著膝關節內側肌腱之外緣向下至脛骨後緣、中段，再斜向後下方的跟骨。 | 由於內踝比外踝高，足部內翻角度較大，因此內側屈肌群較肥飽 | 青藍色 ● |
| 11 | 小腿內側的內翻肌群 | 內側面 | 沿著脛骨中段向下經內踝後面再轉入足底。 | 小腿背面屈肌群肌止於跟骨，內翻肌群貼著內踝，以此分辨 | 湖綠色 ● |

# 下肢外側面肌群分界

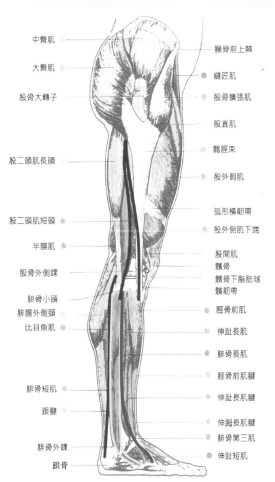

中臀肌
大臀肌
股骨大轉子
股二頭肌長頭
股二頭肌短頭
半膜肌
股骨外側踝
腓骨小頭
腓腸外側頭
比目魚肌
腓骨短肌
跟腱
腓骨外踝
跟骨

腸骨前上棘
縫匠肌
股骨擴張肌
股直肌
髂脛束
股外側肌
弧形橫韌帶
股外側肌下端
股間肌
髕骨
髕骨下脂肪球
髕韌帶
脛骨前肌
伸趾長肌
腓骨長肌
脛骨前肌腱
伸趾長肌腱
伸踇長肌腱
腓骨第三肌
伸趾短肌

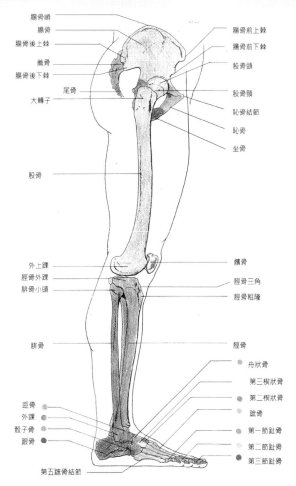

腸骨嵴
腸骨
腸骨後上棘
薦骨
腸骨後下棘
尾骨
大轉子
股骨
外上踝
脛骨外踝
腓骨小頭
腓骨
距骨
外踝
骰子骨
跟骨
第五蹠骨結節

腸骨前上棘
腸骨前下棘
股骨頭
股骨頸
恥骨結節
恥骨
坐骨
髕骨
脛骨三角
脛骨粗隆
脛骨
舟狀骨
第三楔狀骨
第二楔狀骨
蹠骨
第一節趾骨
第二節趾骨
第三節趾骨

# 下肢正面肌群分界

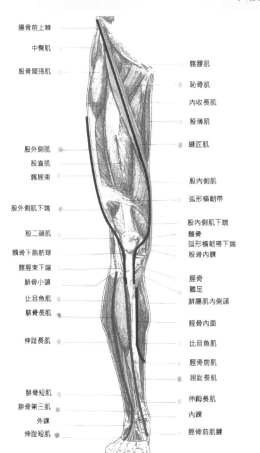

腸骨前上棘
中臀肌
股骨闊張肌
股外側肌
股直肌
髂脛束
股外側肌下端
股二頭肌
髕骨下脂肪球
髂脛束下端
腓骨小頭
比目魚肌
腓骨長肌
伸趾長肌
腓骨短肌
腓骨第三肌
外踝
伸趾短肌

髂腰肌
恥骨肌
內收長肌
股薄肌
縫匠肌
股內側肌
弧形橫韌帶
股內側肌下端
髕骨
弧形橫韌帶下端
股骨內踝
脛骨
鵝足
腓腸肌內側頭
脛骨內面
比目魚肌
脛骨前肌
屈趾長肌
伸踇長肌
內踝
脛骨前肌腱

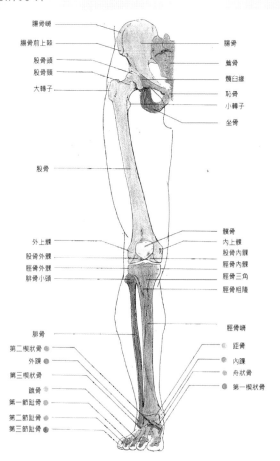

腸骨嵴
腸骨前上棘
股骨頭
股骨頸
大轉子
股骨
外上踝
股骨外踝
脛骨外踝
腓骨小頭
腓骨
第二楔狀骨
外踝
第三楔狀骨
蹠骨
第一節趾骨
第二節趾骨
第三節趾骨

腸骨
薦骨
髖臼緣
恥骨
小轉子
坐骨
髕骨
內上踝
股骨內踝
脛骨內踝
脛骨三角
脛骨粗隆
脛骨嵴
距骨
內踝
舟狀骨
第一楔狀骨

# 下肢內側面肌群分界

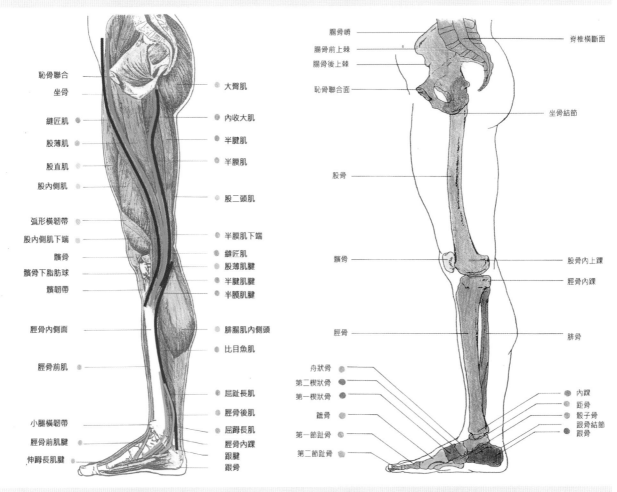

恥骨聯合
坐骨
縫匠肌
股薄肌
股直肌
股內側肌
弧形橫韌帶
股內側肌下端
髕骨
髕骨下脂肪球
髕韌帶
脛骨內側面
脛骨前肌
小腿橫韌帶
脛骨前肌腱
伸蹞長肌腱

大臀肌
內收大肌
半腱肌
半膜肌
股二頭肌
半膜肌下端
縫匠肌
股薄肌腱
半腱肌腱
半膜肌腱
腓腸肌內側頭
比目魚肌
屈趾長肌
脛骨後肌
屈蹞長肌
脛骨內踝
跟腱
跟骨

腸骨嵴
腸骨前上棘
腸骨後上棘
恥骨聯合面
股骨
髕骨
脛骨
舟狀骨
第二楔狀骨
第一楔狀骨
蹠骨
第一節趾骨
第二節趾骨

脊椎橫斷面
坐骨結節
股骨內上踝
脛骨內踝
腓骨
內踝
距骨
骰子骨
跟骨結節
跟骨

# 下肢背面肌群分界

大臀肌
內收大肌
股薄肌
半膜肌
半腱肌
縫匠肌
股薄肌腱
半膜肌腱
半腱肌腱
腓腸肌內側頭
比目魚肌
屈趾長肌
脛骨後肌
屈蹞長肌
跟骨

中臀肌
股骨大轉子
闊筋闊張肌
股外側肌
髂脛束
股二頭肌
膕窩
蹠肌
腓腸肌外側頭
比目魚肌
腓骨長肌
腓骨短肌
跟腱
伸趾短肌
腓骨短肌

腸骨嵴
腸骨後上棘
腸骨後下棘
尾骨
恥骨
小轉子
坐骨結節
內側唇
內上踝
內踝
踝間凹
脛骨內踝
脛骨
內踝
舟狀骨
第一楔狀骨
跟骨

腸骨
腸骨前上棘
關節盂
股骨頭
股骨頸
大轉子
外側唇
粗線內緣
股骨
粗線外緣
外上踝
外踝
脛骨外踝
腓骨小頭
腓骨
距骨
外踝
第三楔狀骨
蹠骨
第一節趾骨
第二節趾骨

在瞭解肌群的互動關係與分界後，也能更容易掌握任何動作中肌肉的收縮隆起、拉長變薄之明確範圍，茲舉二個例子說明如下：

- 上樓梯時前腳的足尖向上、足跟下壓，起因於小腿前面的伸肌群（原動肌）收縮隆起，小腿背面的屈肌群（拮抗肌）被拉長變薄。此時前面收縮隆起的範圍，其內緣在正面的「由膝正下方沿者脛骨崎向下，至　踝前內側」，外緣在外側面的「腓骨小頭前緣向下至外踝前方」。拉長變薄的屈肌群的範圍，外緣「由腓骨小頭後緣向下至外踝後面」，內緣「由膝內側肌腱向下至小腿中段，再轉向　內踝後面」。

  而上樓梯的後腳是足尖是向下伸、腿跟上提，此時前面的伸肌群轉為拉長變薄，後面的屈肌群轉為收縮。

- 站立時一腳為重力腳、另一腳為游離腳，重力腳的膝部挺直、重力腳的足部在胸骨上窩正下方，此時大腿前面的伸肌群及內側內收肌群皆收縮隆起，全為原動肌，整個大腿前面呈圓飽狀。

  游離腳則膝部屈曲、外移，此時游離腳的內收肌群拉長變薄、下墜，因此要劃分出伸肌群與屈肌群的界限，它「由骨盆高度 1/2 處的前外側向內下行，在膝關節上 1/3 處向下移行至內膝內下部」，也就是游離腳在縫匠肌內側呈鬆弛下墜狀。

## （3）肌肉的起止點與作用

| 名稱 | 起始處 | 終止處 | 作用 | 輔助肌 | 拮抗肌 |
|---|---|---|---|---|---|
| 體表表現 | | | | | |
| Ⅰ. 大腿正面的伸肌群… | | | | | |
| **1. 股四頭肌** | | | | | |
| 股直肌 | 腸骨前下棘 髖臼上緣 | 膝之上合成強韌肌腱後，共同止於髕骨上緣、兩側，再止於脛骨粗隆 | 前屈大腿、伸直小腿 | 股骨闊張筋模、縫匠肌 | 大臀肌 |
| 股內側肌 | 股骨背面粗緣內側唇較低處 | | 伸直小腿 | 股四頭肌 | 股二頭肌，半腱肌 |
| 股外側肌 | 股骨背面粗緣外側唇較高處 | | 伸直小腿 | 股四頭肌 | 股二頭肌，半腱肌 |
| | 股直肌在大腿正面最前突的位置，它直指髕骨，股四頭肌在髕骨上方轉成肌腱，腿部挺直股四頭肌收縮時，肌腱呈凹陷狀。股內側肌在膝內上形成較圓飽隆起，股外側肌在膝外起伏較平順，隨著腿部的移動，股外側肌後緣不斷呈現。股中肌深藏於裡層。 | | | | |
| **2. 縫匠肌** | 腸骨前上棘 | 肌纖維由外上向內下斜走，繞過膝關節內側後，止於脛骨粗隆內下方 | 前屈大腿 | 股骨擴張筋膜、股直肌 | 大臀肌 |
| | | | 後屈小腿 | 股二頭肌、半腱肌、腓腸肌 | 股內側肌、股外側肌 |
| | | | 外旋大腿 | 中臀肌、股骨闊張筋膜 | 內收肌群 |
| | 縫匠肌劃分了伸肌群（股四頭肌）與內收肌群，縫匠肌與腹股溝、大腿內側輪廓線共同圍成的「股三角」，在膝部外移時「股三角」下陷。 | | | | |
| **3. 內收肌群** | 恥骨、坐骨 | 股骨背面 粗緣內側唇、脛骨粗隆內側 | 內收大腿 | 內收大腿 | 中臀肌 |
| | 由於股骨是由外上斜向內下，它藏於股直肌裡藏，而內收肌群在股骨內側，因此膝部外移時，內收肌群、「股三角」下陷。 | | | | |
| Ⅱ. 大腿背面的屈肌群 | | | | | |
| **1. 股二頭肌** | | | | | |
| 長頭 | 坐骨結節內側 | 共同止於脛骨外側及腓骨小頭 | 後伸大腿、後屈小腿 | 大臀肌、半腱肌 | 股直肌，股骨闊張筋膜 |
| 短頭 | 股骨背面 粗緣外側唇 1/2 處 | | 後屈小腿 | 半腱肌、腓腸肌 | 股四頭肌 |
| | 止於腓骨小頭的股二頭肌肌腱，是膝關節外側重要的隆起。 | | | | |

| | 坐骨結節內側 | 脛骨內髁 | 後伸大腿 | 股二頭肌長頭 | 股直肌，縫匠肌 |
| --- | --- | --- | --- | --- | --- |
| **2. 半腱肌** | | | 後屈小腿 | 股二頭肌短頭、腓腸肌 | 股四頭肌 |

半腱肌與內收肌群肌腱合成膝內側肥飽的隆起，隆起處與膝關節內側交會成較深的縱溝，股二頭肌肌腱在外側成較淺的縱溝，內外側溝紋與膝後橫褶紋會合成「H」紋。

| Ⅲ. 小腿正面的伸肌群 | | | | | |
| --- | --- | --- | --- | --- | --- |
| **1. 脛骨前肌** | 脛骨上端外側 | 第一楔狀骨及蹠骨底 | 內翻足部 | 屈趾長肌 | 腓骨長肌 |

脛骨嵴外側的脛骨前肌在小腿正面最前突的位置，非常削瘦者則脛骨嵴更為突出。

| **2. 伸趾長肌** | 脛骨上端外側與腓骨前緣 | 足背 2-5 趾第三節基底 | 上伸足趾 | 伸拇長肌，脛骨前肌 | 屈趾長肌 |
| --- | --- | --- | --- | --- | --- |

伸趾長肌肌腹在脛骨前肌外側、腓骨長肌內側，隨著足之伸展，四條肌腱常呈現於足背。

| **3. 伸蹠長肌** | 腓骨中部內側及骨間膜，向下伸出於脛骨前肌、伸趾長肌之間 | 足背蹠趾第二節基底 | 上伸蹠指 | 伸趾長肌，脛骨前肌 | 屈蹠長肌 |
| --- | --- | --- | --- | --- | --- |

在小腿中段從脛骨前肌、伸趾長肌之間伸到表層，伸蹠長肌肌腱在腳踝最前突的位置，也是足背最隆起處。

| Ⅳ. 小腿外側面的外翻肌群 | | | | | |
| --- | --- | --- | --- | --- | --- |
| **1. 腓骨長肌** | 脛骨外上、腓骨小頭及腓骨體 | 經外踝後止於足底第一楔狀骨及第一蹠骨 | 外翻足部、屈曲足底 | 腓腸肌，比目魚肌 | 脛骨前肌 |

腓骨長肌前面是伸趾長肌、後面是比目魚肌、上方是股二頭肌，而腓骨小頭、外踝之前是伸趾長肌。

| **2. 腓骨短肌** | 腓骨體 | 經外踝後止於第五蹠骨側面 | 同上 | 同上 | 同上 |
| --- | --- | --- | --- | --- | --- |

在小腿外側中段從腓骨長肌肌腹伸出，呈現在腓骨長肌肌腱兩側。

| **3. 第三腓骨肌** | 腓骨的下三分之一 | 經外踝前止於第五蹠骨背面 | 外翻足部、背曲足部 | 脛骨前肌 | 腓腸肌，比目魚肌 |
| --- | --- | --- | --- | --- | --- |

在腓骨短肌之前、外踝之前，由腓骨短肌二分之一處向前伸出。

| Ⅴ. 小腿背面的屈肌群 | | | | | |
| --- | --- | --- | --- | --- | --- |
| **1. 腓腸肌** | | | | | |
| 內側頭 | 股骨內髁上方 | 會合後以跟腱附著於跟骨結節 | 後屈小腿 | 半腱肌，股二頭肌 | 股四頭肌，縫匠肌 |
| 外側頭 | 股骨外髁上方 | | 後屈足部 | 比目魚肌，屈趾長肌 | 脛骨前肌，伸趾長肌，伸蹠長肌 |

在小腿背面最突出的肌肉，與肌腱交會處形成內低外高的「W」形，也是小腿背面、正面輪廓線內低外高的主因。

| | | | | |
|---|---|---|---|---|
| 2. 比目魚肌 | 腓骨頭、腓骨脛骨幹中上方 | 跟骨結節 | 後屈足部 | 腓腸肌 | 脛骨前肌,伸趾長肌,伸踇長肌 |
| | 主體在腓腸肌裡層,兩側顯於表層,內側低而寬、外側高而窄。比目魚肌與腓腸肌肌腱合而為一,形成跟腱,腳踝的四個隆起點為:跟腱、內踝、外踝、伸踇長肌腱。 | | | | |
| VI.小腿內側面的內翻肌群 | | | | | |
| 1. 屈趾長肌 | 脛骨背面內側 | 足底二至五趾第三節基底 | 二至五趾足底屈曲,內翻足部 | 脛骨後肌 | 腓骨長肌、腓骨短肌 |
| | 比目魚肌前面,由比目魚肌下面伸出。 | | | | |
| 2. 脛骨後肌 | 脛骨背面、腓骨內側 | 足底舟狀骨、第一楔狀骨,第二至四蹠骨底 | 足部內翻及內轉,足底屈曲 | 屈趾長肌 | 腓骨長肌、腓骨短肌 |
| | 在屈趾長肌前面、緊貼著脛骨後面。 | | | | |

下肢章節中以解剖結溝、自然人體,反覆交錯印證名「人體結構」與名作構成的緊密關係。各「節」重點如下:

● 第一節「整體建立」:
以最低限度的解剖知識解析「整體」造形的趨勢,例如:比例、基本動勢、足部與膝關節方向的一致性、以輔助線檢查畫作中人體造形的方法…等。提供了實作者的第一步重要知識——大架構的建立。

● 第二節「骨骼與外在形象」:
連結內部骨骼在自然人體的呈現及其在名作中的表現,例如:大轉子在重力腳側的表現、膝關節與踝關節及足部的造形特色…等。進一步提供了實作中的結構知識。

● 第三節「肌肉與體表變化」:
解析人體骨架與肌肉結合後的體表表現,例如:整體造形的特色、肌群的分佈與造形差異的原因、運動中的表現…等。進一步的由解剖結構追溯體表表現、由體表回溯解剖結構,並一一與名作相互對照、認識作品中的應用,鞏固理論與實作關係。

至此「下肢」告一段落,接著進入下一章「上肢」之解析。

▲ 米開蘭基羅——《創造亞當》
對米開蘭基羅而言人體結構僅是個起點，他深入研究人體，並超越自然形態轉變成自己的造形，造形的完整完全克服了自然結構的不可能，同時藉著這種不可能結構生動強力的將觀眾視線導引向主題，表達他的思想與意圖，並展現出米開蘭基羅英雄向度的藝術氣魄。

# 肆

## 上　肢

人的意念常常不自覺地在手勢中流露，
或藉著手勢來強調內心意圖。
因此，上肢扮演著「情態指引」的角色。

# 一、上肢整體的建立

人類的上肢非常靈活，得以依循其意願精準抓握、操作物件、製造工具，進而能稱霸地球。

上肢雖然占人體比例很小，但是，手可以做許多精細複雜動作，臂的活動範圍很大，這就是推動人類物質文明不斷進步的原因之一。相較於下肢，它的解剖結構是相對的複雜。

## 1. 上肢藉鎖骨、肩胛骨與軀幹連成一體

上臂的肱骨以鎖骨、肩胛骨與軀幹連結，並形成肩關節，上肢向前、後、上、下活動或迴轉，鎖骨、肩胛骨也隨之移動。

運動上臂的肌肉來自軀幹，例如：三角肌、大胸肌、背闊肌……，因此上臂與軀幹牢固的結合。運動前臂的肌肉來自上臂及軀幹，而控制腕部運動的肌肉來自前臂及上臂，使五指活動的肌肉來自前臂和上臂，也有少數短肌自腕伸出。由於上肢運動的產生可由手指回溯向腕、前臂、上臂、肩部、軀幹、骨盆，肌肉互相交疊串連成結構嚴謹的人體，所以，當上肢行使各種動作時，都應把上肢以及連結上肢的鎖骨、肩胛骨、軀幹視為一個整體。

◀ 上肢骨與肩胛骨、鎖骨的連結
圖片原出自 Walter T. Foster（1987），
Anatomy :Anatomy for Students and
Teacher

## 2. 輔助線畫法

輔助線的目的在檢查畫面人體的比例、解剖結構與透視關係，藉著它的不合常理，進而推斷出名作中的奧祕。輔助線必需具備實用價值，才具意義。輔助線主要是將骨骼延展在外，但是，骨骼隱藏在深層，因此需藉著貼近體表、形狀較明確的關節反向推敲出骨幹位置，因此亦須注意解剖圖中骨幹與外圍輪廓線的關係。

輔助線是以關節為分界點，上肢的根源在鎖骨、肩胛骨，在俯視角度時，正面上段是以胸骨上窩與肩關節中央銜接為輔助線。平視時，輔助線則是直接連接左右肩關節中央，此時的輔助線也是左右對稱點連接線，它更能直接地反應出肩膀動態。背面上段的輔助線是直接連接左右肩關節中央，它劃過肩胛骨的肩胛岡，也反應出肩膀動態。

相較於下肢，上肢的骨骼整體較居中，因此接續的輔助線是由肩關節中央至肘關節中央、腕關節中央、手部中指，倘若手指屈曲較大則輔助線止於掌部。除了俯視角度時經過胸骨上窩外，上肢的輔助線左右共同形成相連的七節棍。

輔助線的畫法，在平日可多參考各角度的骨骼圖，並藉由報章雜誌的人物照片練習畫法，讓七節棍很順暢地與人體外觀結合成一體，爾後才能夠隨心所欲的以此檢查畫面的比例、解剖結構與透視的合理性。以七節檢查名作若發現其不合理處，往往可以推演出名作中的祕密或隱藏其中的藝術手法。

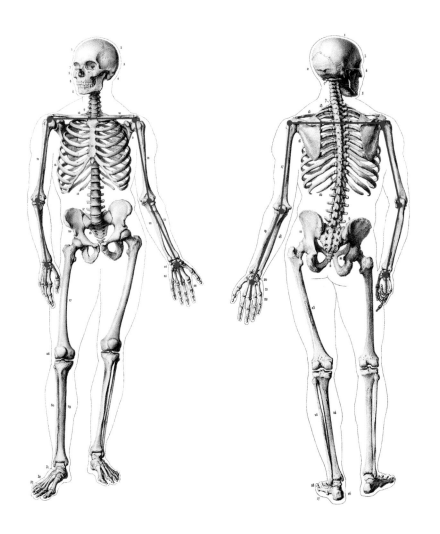

◀ 輔助線的目的在檢視解剖結構、比例、透視關係是否正確，上肢輔助線的七節棍分別鎖定在肩關節、肘關節、腕關節、手部中指。若手指屈曲則輔助線止於掌部。
圖片取自《雕塑與雕塑家的外部形體研究 》（The anatomy of the external forms of the human body for the use of painters and sculptors, by Doctor J. Fau, Paris 1845）

▲ 七節棍雖然分別鎖定在關節位置，但是，隨著姿勢與角度的不同而有所變動，原則上就是鎖定在關節最接近觀察者視點的一點。

從解剖圖中，可以知道上臂的肱骨無論是正前、正背、內側、外側角度，都是介於肌肉的中央，所以，上臂的輔助線可直接繪於內外輪廓中央，唯有特別肥胖者或在某些動態中，需考慮到肌肉的鬆弛下垂而做調整。前臂的尺骨、橈骨在正前、正背角度是介於肌肉的中央，全側面時則偏向後，繪輔助線時需特別注意這點。照片取自 Isao Yajima（1987），Mode Drawing

▶ 安格爾
（Jean Auguste Dominique Ingres,1780-1864）——
《羅斯柴爾德夫人》
夫人的左肩、左上臂是較正面的造型，右肩、右上臂是微側造型，兩肩形成微向上、指向臉部的線條。從輔助線中可以看出，她的走向深度空間的右前臂，比面對前方的左前臂長出很多，右手腕過度轉折，推測畫家是為了連結折扇以形成一種回指向夫人的安排。

## 3. 比例

在藝用解剖學中，成年人的比例通常是定以七又二分之一「頭長」，此時上肢總長近三個頭長，其中上臂約為 1.4 頭長、前臂約為 1.3 頭長、手長約為 0.7 頭長、鎖骨約為 0.75 個頭長；上臂上端是由肩稜線開始，上臂與前臂是以肘橫紋為界、前臂與手是以腕橫紋為界。

人體自然直立時，鎖骨由胸骨上窩外側斜向外上與肩峰並連，肱骨頭藏於其下，肱骨下端直接與橈骨並連，尺骨後上方的鷹嘴突則嵌入肱骨後下的鷹嘴窩，尺、橈骨與肱骨成關節後向下並行後以腕關節連接手骨。設定上肢各段長度時，可將人體比例依這些關係直接運用。

手臂屈曲時尺橈骨沿著肱骨的關節面向前上移時，上臂比例依動作的大小而縮短，少於 1.3 頭長。屈肘時，上臂的側面及背面長度仍是 1.3 頭長，前臂的側面長度比原本的 1.3 頭長更長，這是因為原本坎入鷹嘴窩的鷹嘴突下移。人體其它部位的比例變化，也應如此推究關節活動的情形而做調整。

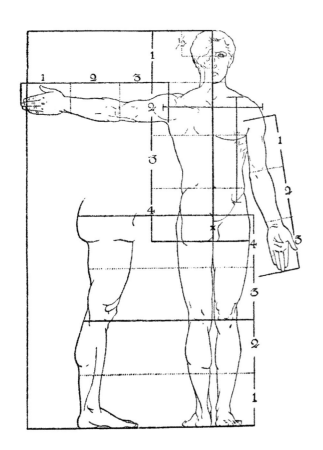
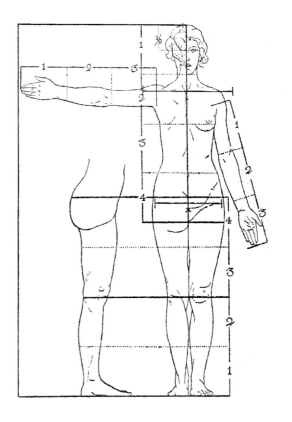

▲ 黎歇爾的人體比例圖

## 4.腕部轉動時，上肢的動勢與肘窩、鷹嘴後突方向

上肢較下肢的關節結構更為複雜，膝關節僅具屈伸作用，而肘關節除了屈伸還具備外翻內轉腕、掌的功能，因此整體動勢、造形隨著翻轉而改變。由於手部形狀鮮明，因此以手掌的方向做說明的指標。

肘關節前面的肘窩是體表重要的標誌，向上暗示著上臂屈肌群的走向，向下是前臂內側屈肌群與外側旋肌群的分界。肘關節後面的鷹嘴後突也是體表重要的標誌，向上它暗示著上臂伸肌群的走向，向下它是前臂尺骨溝的位置（尺骨溝內側是屈肌群與外側是伸肌群）。肘窩、鷹嘴後突隨著腕部轉動而移位，因此在描繪上肢時，要注意它們的位置。

解剖學上的「標準體位」是人體自然站立、手臂垂在軀幹兩側、掌心朝前的姿勢，由正面與背面視點觀看，前臂與上臂、手的動勢不呈一直線，而是相交成鈍角。整個上肢的動勢由肩關節開始微向外下傾斜，到了肘關節更向外下傾斜，到了腕關節以下又微的回轉向下。由整個上肢的動勢可以看出肩關節將上肢略帶向外，肘關節將前臂帶進一個更寬廣的空間，腕關節再將手掌的活動帶回內側。

從側面看，手臂伸直手掌向前時，上臂與前臂不在一條直線上。前臂向上臂彎曲時，肘關節在上臂軸心的下方，而不是肘後側的鷹嘴後突，鷹嘴突是在肘後防止前臂過度後屈的阻擋設施。認識這點前臂與上臂才能正確的接合。

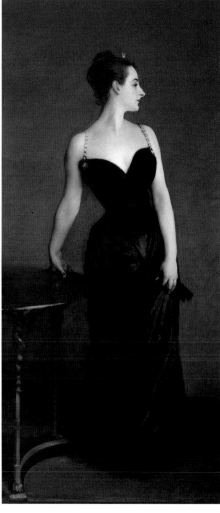

| 1 | 2 |

◀圖1 布格羅（William_adolphe_bouguereau 1825-1905）──《暮色春心》
只有在手心向後時上臂、前臂呈一直線，而手心向前時，上臂、前臂動勢轉折最強烈，手心向內時，動勢轉折居中，如下頁所亦。布格羅更加強了手心向內者的曲度，手臂、人體展現出美麗的線條。

◀圖2 薩金特（John Singer Sargent, 1856-1925）──《高特洛夫人，又名Ｘ夫人》
夫人一手手心朝內、另一手手心朝後，手心朝後時上肢動勢幾成一直線，與手心朝內的除動勢有很大差異，參考上頁。薩金特加強了手心向內的曲度，展現出手臂美麗的線條。

## ◆ 4-1 伸肘腕部轉動時的動勢與肘窩、鷹嘴後突方向

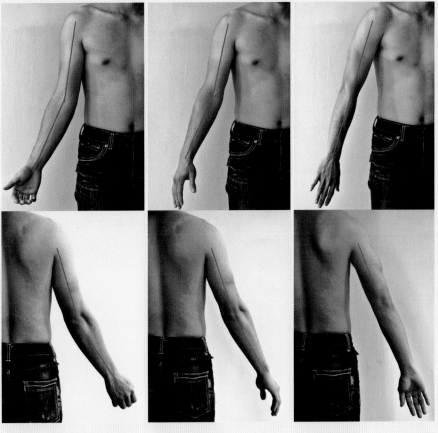

▲ 手掌朝前時
動勢轉折強烈，上臂動勢向外下、前臂更外、手掌回內。
正面的肘窩微外，背面的鷹嘴後突微內。

▲ 手掌朝內時
動勢轉折減弱，上臂動勢向外下、前臂微外、手掌回內。
正面的肘窩朝前，背面的鷹嘴後突朝後。

▲ 手掌朝後時
動勢轉折更弱，上臂、前臂呈一直線微外、手掌回內。
正面的肘窩向內，背面的鷹嘴後突朝外。

## ◆ 4-2 屈肘腕部轉動時

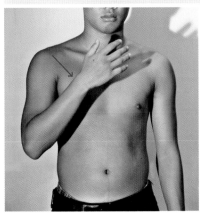

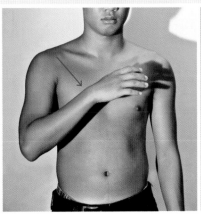

▲ 手掌朝前屈肘時
手掌朝前時前臂的尺骨、橈骨並列，肘關節正對前方，此時關節可充分活動，因此肘屈曲角度較大。

▲ 手掌朝內屈肘時
手掌朝內時前臂的尺骨、橈骨交叉，肘關節活動受限，因此肘屈曲角度略小。

▲ 手掌朝後屈肘時
手掌朝前時前臂的尺骨、橈骨交錯，肘關節扭曲，因此肘屈曲角度較小。

## 5.運動中手部的動勢

◆ 伸指時，除了拇指與食指距離較遠外，中指與無名指往往較相靠近。這是因為拇指、小指、食指皆
   有單獨的肌肉。

● 伸指時，除了拇指外，每一指節的動勢皆一段段逐漸指向中指。

● 由於食指、中指、無名指、小指皆需配合拇指做握捏的動作，因此在握拳時，每根手指動勢皆指向拇
   指，所以，握拳時的手掌外側露出較多。

◆ 關節的特徵：

● 腕部既可前屈後伸，又可內收外展，因此在任何動作中腕部在體表皆形成弧面。

● 手指屈伸時，除了拇指外，指尖指指關節、掌指關節皆相互連成弧面。

● 掌骨與指骨間的關節既可屈伸，又可內收外展，因此在體表的掌指關節呈弧面。

● 指骨與指骨間的關節僅可做屈伸運動，因此在屈指時呈現為平面。

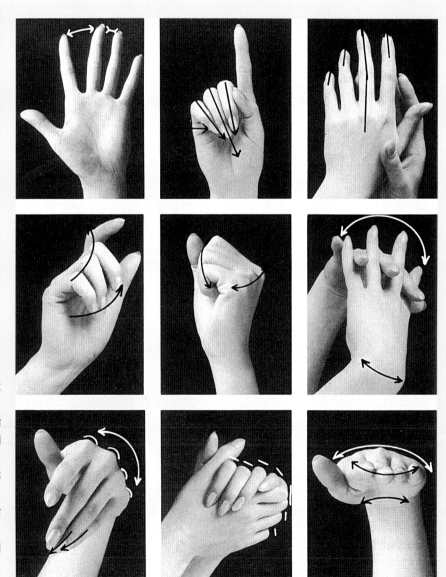

1. 手自然張開時，中指與無名指位置
   較靠近。
2. 無論是食指、中指、無名指與小指
   在向下屈曲時，都傾向於拇指。因
   此在小指外側露出部分的掌面。
3. 食指、無名指與小指都一節一的轉
   向中指。
4. 掌骨與指骨間、指骨與指骨間或指
   尖都相互連成弧線。
5. 屈曲時掌骨與指骨間的關節面是圓
   弧狀的，指骨與指骨間是平面的。
6. 腕部的背面或掌面都是成弧面的。

# 二、上肢的骨骼結構與外在形象

上肢的基礎在肩膀外側的肩關節，上臂的骨骼是肱骨、前臂的骨骼是尺骨與橈骨，手部的骨骼由腕骨、掌骨、指骨（相當於足部的蹠骨、蹠骨、趾骨）構成。骨骼構成了上肢的支架，支持肌肉等軟組織，賦與人體一定的外形，骨骼也為肌肉提供了附著面，並且與肌肉以槓杆原理產生動作。

## 1.肩關節的球窩關節將上肢帶向廣闊的空間

肩關節是活動最頻繁的關節之一，由肱骨頭與鎖骨外端與肩胛骨的關節盂、喙突、肩峰會合而成。

● 肱骨上端斜向關節處的半球形稱「肱骨頭」，肱骨頭直接與肩胛骨外上的關節盂成關節。

● 肩胛骨關節盂內上方的喙突、肩胛骨肩峰與鎖骨外端在關節的頂上護著「肱骨頭」，韌帶再從各個角度牢牢固定著關節，使關節有效的行使功能。

● 「肱骨頭」下方有二個結節，前面為「小結節」，側面為「大結節」，大小結節之間有「結節間溝」，「結節間溝」外側有「大結節嵴」、內側有「小結節嵴」。「結節間溝」是股二頭肌長頭肌腱經過的位置，肱骨外側近二分之一處有三角肌粗隆，此為三角肌之終止處。

▲ 上肢骨背面在體表的顯露點

1. 肩胛岡
2. 肩峰
3. 鷹嘴後突
4. 肱骨內上骨髁
5. 肱骨外上骨髁
6. 尺骨嵴（體表的尺骨溝）
7. 尺骨莖突
8. 腕骨
9. 掌指關節（屈曲時在體表呈弧面）
10.指指關節（屈曲時在體表呈平面）

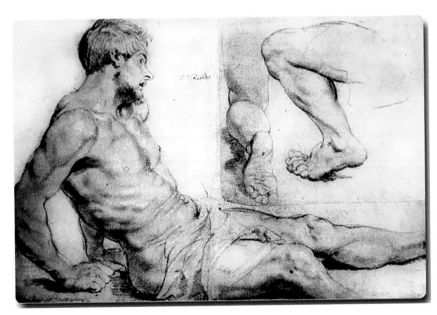

▶ 魯本斯——撐起上身之男裸
由於上肢長年的向前活動，肩上緣演化成轉向前的趨勢，肩上緣的動勢由頸側向後，再轉向前。
當上臂後伸時，肱骨頭前部滑出關節盂，此時肩頭前突，就如同魯本斯素描中的裸男。

▲ 正前方的光源突顯出肩膀最向上的隆起處，光照邊際呈現出肩膀的動勢，動勢由頸側向後，再轉向前，前轉是因為上臂長年向前活動所留下來的痕跡。

鎖骨
鎖骨外端
肩胛岡
肩胛骨肩峰
大結節
肩胛骨喙突
結節間溝
小結節
肱骨
肱骨頭
肩胛骨肋骨面
腋緣
肩胛骨
肩胛骨下角

▲ 右肩關節前面觀
圖片取自 Stephen Rogers Peck（1951），Atlas of Human Anatomy for the Artist

▲ 米開蘭基羅——《利比亞女預言家》研究草圖
手臂下垂於軀幹兩側時，肩胛骨脊緣與脊柱平行，手臂上舉時由肩胛骨下角隨著手臂上舉而向外上移，脊緣 1 由平行轉為斜向外下方，原本斜向外上方的肩胛岡 2 斜度加大。女預言家平舉手臂時，三角肌收縮隆起，三角肌止點呈現成「 V」形 3。腕部拇指下方的亮點是大多稜骨的隆起。

▲ 左肩關節背面觀
圖片取自 John Raynes（1979），Human Anatomy for the Artis

| | | |
|---|---|---|
| 1. 第七頸椎 | 5. 肩胛骨喙 | 9. 肱骨頭 |
| 2. 第一胸椎 | 6. 肩胛岡 | 10.岡上窩 |
| 3. 第一肋骨 | 7. 關節盂 | 11.岡下窩 |
| 4. 鎖骨 | 8. 肩峰 | |

## 2. 肘關節內低外高、前平後突，肘窩與鷹嘴後突隨著手的翻轉而移位

肘部的滑車關節與車軸關節，使得前臂兼顧了屈曲與迴轉動作，因此肘關節比膝關節更為複雜。

● 肱骨下端形較扁，近關節處向兩側擴張，內側與外側各形成一個突起，稱「內上髁」、「外上髁」，「外上髁」上面有「外上髁嵴」，它是由外上髁向上延伸至肱骨下三分之一處的銳利線，「外上髁嵴」是前臂旋外肌群的附著處。手臂伸直、旋外肌群收縮隆時，肌肉和「外上髁」交會後在體表形成較大的矢狀窩，屈肘時「外上髁」則突出顯現於體表。

● 「內上髁」是上肢內側輪廓的轉折點，它較「外上髁」小而位置較後，伸肘時肌肉隆起後，「內上髁」在體表形成凹窩，屈肘時突出於體表，在醫學上常被當做上肢測量的重點。

● 肘關節是由肱骨下端、尺骨與橈骨上端會合而成，肱骨下端內側的位置比外側稍低，這種高低結構使得手臂伸直時前臂微斜向外下，致使上臂與前臂不在一直線上，也因此擴張了前臂活動領域。

● 前臂的屈曲是由肱骨下端內側的「滑車」與小指側的尺骨主導，尺骨上寬下窄，為了銜接滑車，尺骨後上端形成似張開的鳥喙，後上端的鳥喙稱「鷹嘴突」、前端的稱「冠狀突」，以張開嘴的鳥喙凹面含住肱骨「滑車」，張嘴的鳥喙凹面叫作「半月切迹」。這種嚴密的結構使得關節緊密結合，除了完全發揮屈曲的功能外，也使得伸肘時前臂不致過度後折。

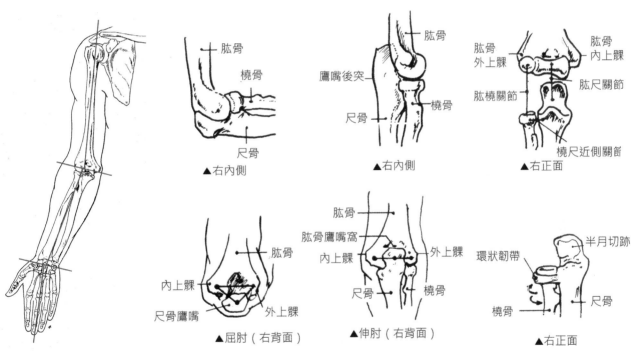

▲ 肘內側的「滑車」位置較低，因此手心朝前手臂伸直時，上臂與前臂不在一直線上，前臂斜向外下，肘部橫褶紋也是內低外高。手臂屈曲時，前臂與上臂的方位亦是錯開的。腕部橫褶紋隨著掌之轉動而有很大的改變。

▲ 右肘關節說明圖
上列左圖：屈肘時外側觀
上列中圖：伸肘時外側觀
上列右圖：上臂肱骨內側的「滑車」與前臂內側的尺骨「半月切迹」相關節，行使屈伸運動。上臂肱骨外側的「肱骨小頭」與前臂外側的「橈骨小頭」頂端關節的凹面相關節，除了行使屈伸運動外，手翻轉時，「橈骨小頭」的凹關節面以「肱骨小頭」的球面為圓心隨著動作旋動。
下列左圖：屈肘時背面觀，鷹嘴後突與內上髁、外上髁在體表呈三角形。
下列中圖：伸肘時背面觀，鷹嘴後突與內上髁、外上髁在體表呈一直線。
上列右圖：前臂外側的「橈骨小頭」與內側的尺骨上端「半月切迹」正面。

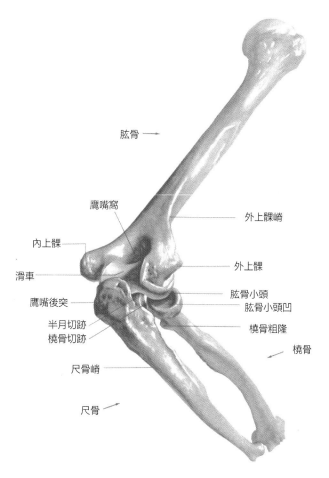

肱骨 ——

鷹嘴窩

外上髁嵴

內上髁

外上髁

滑車

肱骨小頭

鷹嘴後突

肱骨小頭凹

半月切跡

橈骨切跡

橈骨粗隆

尺骨嵴

—— 橈骨

尺骨 ——

▲ 右臂關節側後面觀
圖片取自 Stephen Rogers Peck（1951），
Atlas of Human Anatomy for the Artist

◄ 米開蘭基羅——最後審判中復活者之一的習作
上臂向後伸展，大小菱肌、岡下肌、小圓肌、大圓肌與斜方肌一起使肩胛骨內收、肩膀後拉，造成兩肩微張的姿勢。大小菱形肌收縮時，與它的拮抗肌—前鋸肌—產生微小的向前對抗與向後穩定的動作。岡下肌、小圓肌、大圓肌在肩胛骨與手臂間形成複雜的凹凸起伏。
肘關節微曲，前面的屈肌與背面的伸肌都呈半緊張狀態。右臂的鷹嘴後突、內上髁、外上髁排列成倒三角形，與左頁的骨骼圖可一一對照。

- 手臂伸直時尺骨「鷹嘴突」後面的突出點稱「鷹嘴後突」，它與「肱骨內上髁」、「肱骨外上髁」在伸肘時幾成直線。屈肘時「鷹嘴後突」與「肱骨內上髁」、「肱骨外上髁」形成一倒三角形，此時尺骨前面的「冠狀突」滑入肱骨「滑車」上方的「冠狀窩」。

- 肱骨「滑車」與尺骨的關係如同下肢膝關節的股骨與脛骨，它們肩負了上下肢的屈伸功能。「鷹嘴突」就像臏骨一樣，護衛著關節使其不超越關節而發生倒折的現象。下肢前面的脛骨嵴內側直接位於皮下，尺骨的「尺骨溝」亦顯現於體表，它由「鷹嘴後突」下方斜向腕背小指側的尺骨「莖突」，是內側屈肌群與外側伸肌群的分界，小腿的脛骨嵴亦同。

- 肱骨下端「滑車」外側的半球形突起稱「肱骨小頭」，「肱骨小頭」和橈骨上端相關節，腕掌部的旋前和旋後動作是經由這個「車軸關節」來完成。橈骨上窄下寬，上端與「肱骨小頭」的銜接部份稱「橈骨頭」，「橈骨頭」的頂端是個凹關節面，肘屈曲時「橈骨頭」的凹關節面沿著「肱骨小頭」的球面上滑，手部翻轉時「橈骨頭」的凹關節面以「肱骨小頭」的球面為圓心隨著動作旋動，橈骨可以做 140°—160°的迴旋運動。

- 肘關節內低外高因此前臂動勢斜向外下，手部翻轉時肘窩與鷹嘴後突隨之改變方向，因此描繪手臂時需注意它們的方位。

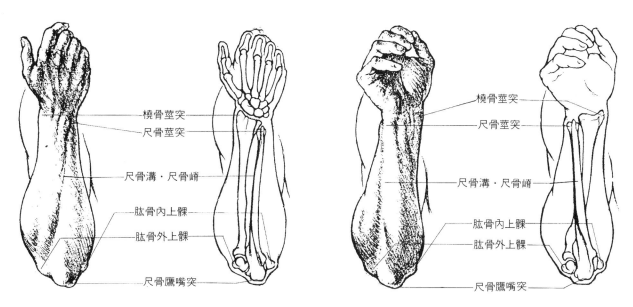

▲ 尺骨溝是屈肌群與伸肌群的分界線

「尺骨溝」是由鷹嘴後突下方斜向小指側的尺骨莖突，它的上段斜向肱骨內上髁，此溝的小指側是屈肌群、拇指側是伸肌群。因此只要掌握住鷹嘴後突、尺骨莖突與肱骨內上髁位置，就能正確的劃分出肌群分界。

圖片取自 Louise Gordon（1979），How to Draw the Human Figure

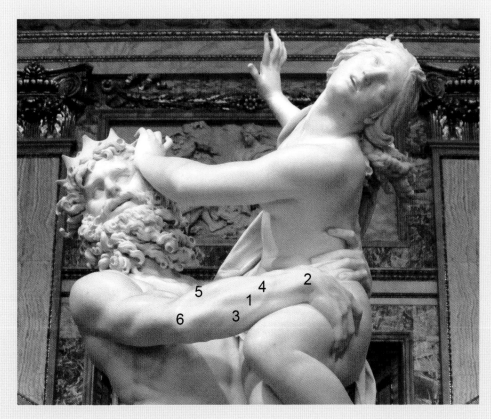

◀ 柏尼尼作品——
《被劫持的普洛塞庇娜》

大理石雕刻出羅馬神話戲劇性的瞬間，冥王普路托（Pluto）對穀神之女普洛塞庇娜（Proserpina）一見鍾情，他緊握的雙手陷進普洛塞庇娜柔軟的皮膚中，作品展現柏尼尼對解剖學的精通以及戲劇性的創造能力。

冥王星側伸的手臂肌肉怒張，1 為「尺骨溝」，它走向腕小指側「尺骨莖突」，「尺骨溝」之下為屈肌群 3、之上為伸肌群 4，伸肌群起於肱骨外上髁，因此它的上端為旋肌群 5 所覆蓋，6 為鷹嘴後突。

## 3. 腕關節內高外低，是將手掌帶向內部空間的機制

前臂下端內側（小指側）的尺骨不與腕骨相關節，因此內側尺骨位置較外側橈骨高，手部因此斜向內下、轉向內部空間。

- 掌心朝前時前臂內側的尺骨與外側的橈骨並列，上下端有尺橈關節將尺橈骨連結一起。
- 前臂小指側的尺骨上端寬大、下端窄小，上端背面有鷹嘴突，下端背面近腕處的「莖突」向下、向外突起，並在小指上端的體表顯現成圓隆。尺骨下端的位置略高，不與腕骨成關節，這種結構使得手能夠行使向下「切」的動作，此處為前臂和手的轉折點。
- 前臂拇指側的橈骨上端小而圓，下端大而扁，弧形的下緣與腕骨上緣連結形成「橢圓關節」。橈骨下端外側向下的「莖突」與尺骨近腕處向下的「莖突」共同護衛著腕關節，此「莖突」不呈現體表。
- 腕骨有八塊，它與五塊掌骨銜接，腕部的動作很靈活，手掌前翻後仰的肌肉可追溯至肘關節。
- 不規則形的腕骨可分為兩排，上排由拇指側向小指側有舟狀骨、月狀骨、三角骨與豌豆骨，共同連成弧形的上緣與橈骨內凹的下緣構成「腕橈關節」，因此關節極富彈性。下排為大多稜骨、小多稜骨、頭狀骨、鉤狀骨與五掌骨相接成崎嶇不平的線，構成「腕掌關節」。
- 腕掌關節是一種馬鞍式的關節，尤其是拇指與大多稜骨之間的連結特別靈活。拇指獨立在掌側，而其它四指的掌骨有韌帶互相連結，這種結構使拇指能夠和其他四指集合在一起，做捏住或握住東西的動作。高度靈活的結構發展是其它動物所不及的，也是人類先進於其它動物的要素。

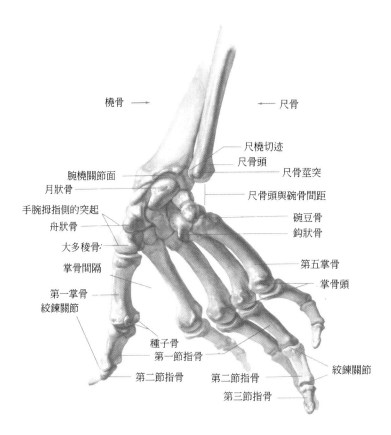

▲ 右手關節前面觀
小指側的尺骨不與腕骨相關節，它的懸空結構賦予手部行使下切的動作。
圖片取自 Stephen Rogers Peck（1951），Atlas of Human Anatomy for the Artist

## 4. 掌骨下端的半球形關節面，因此手指得以屈曲與側張

五根掌骨構成手掌的主要部分，第一掌骨短而闊大，第三掌骨最長，第二、四、五掌骨漸次縮短，關節與關節、指尖與指尖相互成弧面排列。第二至五的掌骨較平，只有拇指掌骨單獨轉向另面，手掌掌面因此內凹。掌骨下端呈半球形，與第一節指骨形成掌指關節，屈指時指骨下移，掌骨下端的半球形顯現於外表。手指向兩側張開時中指幾乎不動，其它各指以中指為中心沿著半球形關節面向兩側移動。

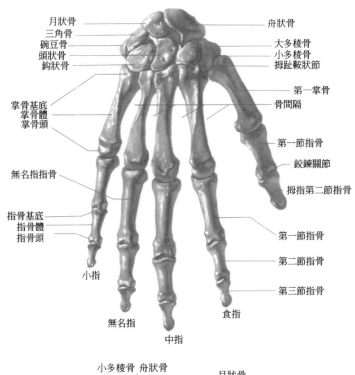

◄ 右手骨骼背面觀
在任何動態中掌骨及各指節末端都連結作弧線，愈近指尖弧度愈大。
圖片取自 Stephen Rogers Peck（1951），
Atlas of Human Anatomy for the Artist

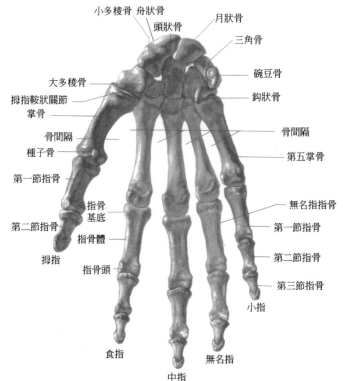

◄ 右手骨骼掌面觀
自然人體的食指、中指以及小指、無名指都呈現向中心軸內傾的趨勢，唯獨拇指向外翹起。
圖片取自 Stephen Rogers Peck（1951），
Atlas of Human Anatomy for the Artist

## 5.指節下端是鉸鍊關節，因此指節間只能屈曲

除了大拇指指骨只有兩節外，其它皆有三節。指節與指節間形成鉸鍊關節，上下指節間只能做屈曲活動，屈指時方形的骨相顯現於外表。掌骨和指骨與指骨和指骨間的關節運動方式不同，所以，展現在外的形狀也不同，掌骨末端較成球狀，指骨末端較方，最後一節指骨末端成箭頭狀，上生指甲。

任何動作中的掌骨、指節末端均連接作弧線，愈近指尖弧度愈大。除了拇指外，其它各指的指節動勢都漸次地傾向中指。拇指指尖上翹、其餘四指指尖下壓。

人類的手是極精密的工具，整隻手共有二十七塊骨、十六個活動關節，據統計至少能做一萬二千多種不同的動作。由於它的複雜多變，更需掌握它的構成規則，並且以自己的手或鏡中的手做全面觀察，從各角度研究、勤加練習以便能夠把它完整描繪出來。

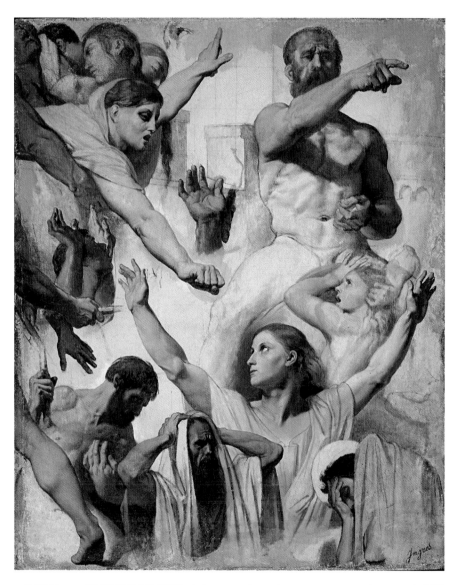

▲ 安格爾——《聖塞弗里安的殉難》（TheMartyrdom of Saint Symphorien），1833 年這是一幅教堂祭壇畫之草稿，內容描繪年輕基督徒塞弗里安受羅馬城領事威脅，下令他改信宗教否則將梟首示眾。他的母親在城牆邊凝視，敦促他守信，聖徒最後舉起雙手從容赴義。舉起雙手的是聖徒，握拳的是他母親，舉食指的是羅馬領事。

# 6. 上肢與下肢骨骼的比較

1. 肩關節與髖關節同屬於球窩關節，是多軸性關節，運動範圍比其它關節大。

2. 髖關節與肩關節功能上最大的不同，在於髖關節需肩負支撐身體重量的責任。由於鎖骨、肩胛骨的活動性很強，手臂可以大大的繞動，當鎖骨、肩胛骨不動時，肩關節的活動範圍較窄，就好像髖關節一樣。

3. 膝關節中的髕骨與肘關節中的鷹嘴突，同屬於阻擋關節過度伸展的措施，例如：小腿過度的前屈、前臂過度的後屈。

4. 上臂肱骨滑車與前臂內側尺骨的「鷹嘴突」、「半月切迹」構造，使得肘關節得以屈曲；前臂外側「橈骨頭」的凹關節面與「肱骨小頭」的球面構造，使得腕掌得以翻轉。大腿股骨與小腿內側的脛骨構造使得膝關節得以屈曲，而小腿外側的腓骨位置較低，不參與膝關節的活動，因此膝關節只能屈曲。

5. 大腿股骨內上髁與上臂肱骨內上髁都是內側輪廓的重要隆起，上下肢外側輪廓都是以連續的大波浪呈現。

6. 前臂外側橈骨下端的弧形下緣與腕骨上端的弧形上緣連結成「橢圓關節」，內側尺骨下端的位置略高，不與腕骨成關節，尺骨下端與腕骨之間的距離，除了使手掌能夠行使向小指方向下切的動作外，也使得手部可以更靈活活動。

7. 小腿的脛骨、腓骨與跗骨共同會合成腳踝關節，踝關節需承擔身體的重量，因此它較不靈活。腳內踝高而外踝低、內踝前而外踝後、內踝大而外踝小、內踝圓而外踝尖。

8. 尺骨「莖突」隆起於掌背小指上方，橈骨「莖突」向下彎、護住腕骨，它不顯現於體表。

9. 足部是支撐與行走的工具，所以，小腿下方的跗骨比較強壯，蹠骨次之，趾骨比例較小。手部為了能靈活運作，因此腕骨體積最小、掌骨居中、指骨較長。

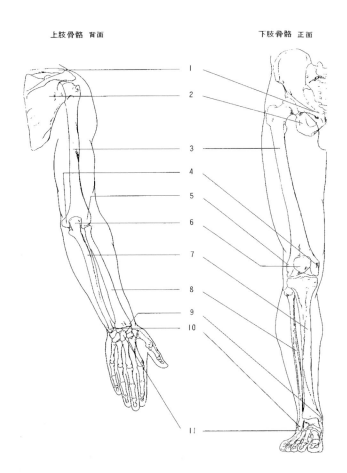

上肢骨骼 背面　　　　　　下肢骨骼 正面

1. 鎖骨・恥骨聯合
2. 肩胛骨・髖骨
3. 肱骨・股骨
4. 肱骨內上髁・股骨內上髁
5. 肱骨外上髁・股骨外上髁
6. 鷹嘴突・髕骨
7. 尺骨・脛骨
8. 橈骨・腓骨
9. 橈骨莖突・脛骨內踝
10. 尺骨莖突・腓骨外踝
11. 腕骨・跗骨

# 三、上肢肌肉與體表變化

手臂自然垂在身體兩側時,手心是朝內的,此時從前面、後面視點觀看,前臂的橈骨、尺骨交疊、肌肉交錯,解剖研究不易;但是,當掌心向前時,骨骼、肌肉清晰排列,因此研究時是以掌心朝前的「解剖標準體位」來進行。當我們有了完整的結構觀念後,無論肢體如何活動,只要確認出關節的角度,即可逐一回溯出骨骼、肌肉的分佈狀況,推測出基本形態。

運動上臂的肌肉來自軀幹,例如:三角肌、大胸肌、背闊肌⋯⋯,因此上臂與軀幹牢固地結合。運動前臂的肌肉來自上臂及軀幹,例如:肱二頭肌、肱三頭肌、喙肱肌。控制腕部運動的肌肉來自前臂以及上臂,例如:橈側屈腕肌、尺側屈腕肌、尺側伸腕肌、掌長肌。使五指活動的肌肉來自前臂和上臂,例如:伸小指肌、伸指總肌,也有少數短肌自腕伸出,使手骨產生活動,例如:拇指肌群、小指肌群、掌心肌群等。

「解剖標準體位」時,上臂前面、前臂前內側、手掌的肌肉都是屈肌群,與屈肌群相拮抗的伸肌群則在背面;而前臂外側是旋外肌群。從前面視點觀看,三角肌從肩膀的頂端到往外側飽滿地傾斜出去,在體表上,上臂藉著三角肌、大胸肌與軀幹相連接,三角肌前下方的肱二頭肌、肱肌向下與前臂相連接;大致說來,前臂肌腹皆聚集於手肘兩側,屈肌群與旋外肌群分別在內側與外側形成明顯的突隆,因此前臂正前面較平坦,肌纖維轉成筋腱後被手腕的韌帶固定再伸向手部,外觀上愈靠近手腕則愈窄。手掌的拇指球肌與小指球肌是手部的主要突隆。

上臂的外形上大下小,中段斷面似前窄後寬的橢圓形;前臂上寬下窄,上段斷面較扁且前平後尖,腕部斷面則是扁圓形;手背較平、手掌起伏較大。

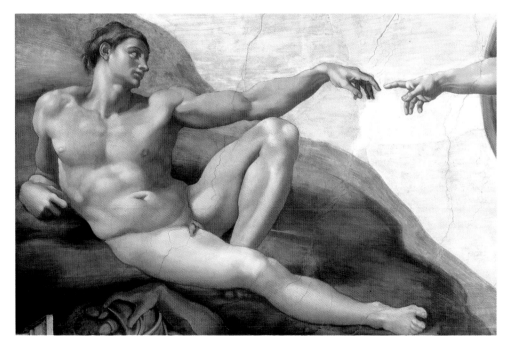

◀ 米開蘭基羅──《上帝創造亞當》局部
亞當前伸的手臂清楚地呈現上臂前面的肱二頭肌是由三角肌、大胸肌下面長出來後直指肘窩,肘窩前的灰帶是內側屈肌群與外側旋外肌群的分界。上臂內側、腋窩前的灰帶是喙肱肌位置。

## 1. 上臂肌肉主導前臂的屈與伸，前屈用的力量較後伸多，因此屈肌群渾圓、伸肌群寬扁

上臂前的屈肌群有淺層的肱二頭肌、深層的肱肌、內側的喙肱肌。肱二頭肌跨越肩關節與肘關節前面，因此可以平舉上臂、屈曲前臂；肱肌跨越肘關節前面，只可屈曲前臂；喙肱肌跨越肩關節內側，可以內收上臂。上臂前面的體表特徵如下：

▲ 當模特兒的肘關節微屈、腕關節屈曲，則菱形「肘窩」呈現。由於上臂前面的屈肌群較發達，背面伸肌群扁平，因此從前面看，可以看到背面的肱三頭肌，如下圖19所示。

● 肘窩：肘關節前面的肘窩呈菱形的凹陷，上端的肱二頭肌為避免屈肘時與前臂形成擠壓，所以，肌腹較高、終止腱較長，因此形成菱形凹陷的上部。菱形凹陷下方是前臂內側屈肌群、外側旋肌群的分野。肘部橫褶紋是前臂屈曲所留下的褶痕，它將菱形劃分成上下兩部。

● 肱二頭肌肌肉隆起直接指向肘窩：肱二頭肌形狀非常顯著，前臂屈曲時起止點拉近、肌腹變厚。它的起始處分兩頭，長頭起於肩胛骨盂上粗隆，跨過肩關節後經肱骨頭前下方的結節間溝再向下行；短頭在長頭內側，起於肩胛骨的喙突，過肩關節後直接下行；兩頭在三角肌、大胸肌之下才顯露於表層，肌腹並行相合後直指肘窩，在肘關節上方轉成腱，經肘關節後附著於外側的橈骨粗隆，停止腱上端又另生腱膜轉向內側終止於表層肌膜，牢牢地捉住尺骨、橈骨。

---

1. 骨間肌
2. 伸指總肌
3. 伸拇短肌
4. 外展拇長肌
5. 橈側伸腕短肌
6. 橈側伸腕長肌
7. 旋外長肌（肱橈肌）
8. 肱肌
9. 肱二頭肌
10. 三角肌
11. 鎖骨
12. 外展拇肌（橫頭）
13. 外展拇肌（斜頭）
14. 掌長肌
15. 橈側屈腕肌
16. 旋前圓肌
17. 肱骨內上髁
18. 肱肌
19. 肱三頭肌
20. 背闊肌
21. 大胸肌
22. 前鋸肌
23. 腹外斜肌
24. 伸拇長肌
25. 旋橈溝

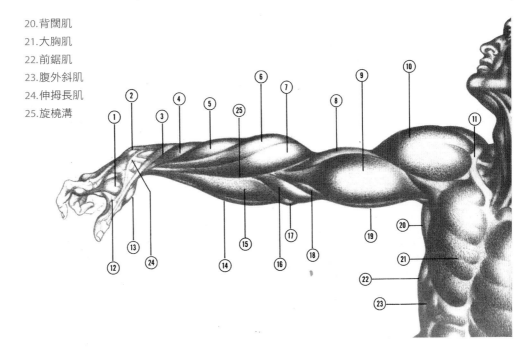

▲ 上肢肌肉圖片取自 Burne Hogarth（1990）,Dynamic Anatomy

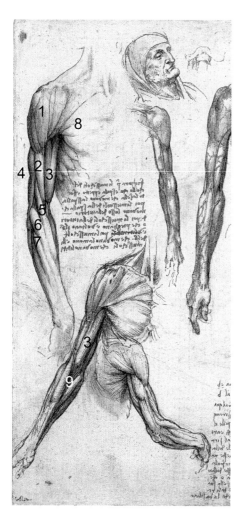

- 肱肌顯露於肱二頭肌內外側：深層的肱肌寬於表層的肱二頭肌（如下圖 8 所示），它起於肱骨中下部，止於前臂內側滑車下方的尺骨粗隆，作用僅限於屈曲前臂。屈臂的時候，肱肌牽動尺骨，肱二頭肌主要在牽動橈骨，兩肌一起聯合活動。

- 內側溝與外側溝：肱二頭肌短頭與長頭之後緣與肌肉交會後，在上臂內外側呈現淺溝，稱肱二頭肌內側溝、外側溝。內側溝起自腋窩，沿著喙肱肌下緣下行，至上臂下三分之一處轉向肘窩內緣；由於肱骨內側在喙肱肌之下骨骼直接呈現皮下，因此內側溝較長而深。外側溝起自三角肌止點，向下行至肘窩外緣，較短、凹凸較小。

- 喙肱肌與肱二頭肌短頭形成腋窩的「上壁」：肱肌內上方有喙肱肌起自肩胛骨喙突，止於肱骨內緣中部，由於它處於肱骨內側，在上臂側舉或轉向外時，才能清楚看到。腋窩的「前壁」是大胸肌，「後壁」是背闊肌、大圓肌，共同圍成腋下的深凹。

- 三角肌止點深入肱二頭肌、肱三頭肌間的肱肌上端，止於肱骨中段外側的三角肌粗隆，在體表的止點在肘窩與鷹嘴後突之間的向上延伸線上。

◀ 達文西解剖圖
上圖手臂的三角肌 1 止點深入肱肌 2 上面與肱二頭肌 3、肱三頭肌 4 間，旋肌群（肱橈骨肌 5、橈側伸腕長肌 6、橈側伸腕短肌 7）由肱三頭肌 4、肱肌 2 伸出。肱二頭肌 3 由三角肌 1 與大胸肌 8 下方伸出。下圖肱二頭肌 3 之下是延伸至正面腕食指處的「旋橈溝」9，它的外側是旋肌群、內側是屈肌群。

▲ 大里歐・博納（Leon_Bonnat,1833–1922）──《基督像》局部
從大胸肌 1 及三角肌 2 鑽出來的是肱二頭肌 3、喙肱肌 4，喙肱肌 4 下面是伸肌肱三頭肌 5，肱二頭肌 3 與肱三頭肌 5 之間是肱二頭肌內側溝 6。肱二頭肌 3 與喙肱肌 4 會合成腋窩前壁；背闊肌 7 與大圓肌會合成腋窩後壁。肱二頭肌 3 直指肘窩，肘窩至腕食指處是「旋橈溝」10，它的小指側是屈肌群 8、拇指側是旋肌群 9。

## 2.前臂的旋橈溝是內側屈肌群與外側旋肌群的分界

掌心向前「解剖標準體位」時,肱骨下端內低外高,它促成肘前橫褶紋的內低外高。這種結構也擴張了前臂活動範圍。肱二頭肌的內側溝與外側溝向下延伸至肘窩兩側,肘窩向下劃分出屈肌群與旋肌群的範圍。

- 「旋橈溝」劃分出屈肌群與旋肌群界線:肘窩內僅有肌腱經過,因此是凹陷的,從肘窩向下至腕食指處是「旋橈溝」,它的內側是屈肌群、外側是旋肌群。
- 肘橫褶紋內低外高:肘窩表面有橫褶紋,它是不同方向屈肘時留下皺紋,橫褶紋並未與上臂或前臂動勢成直角,而是上臂軸與前臂軸共同的轉接角,屈肘時橫褶紋位置上移,肱骨內上髁、外上髁位置下降。
- 肱骨內上髁是上肢內側輪廓的轉折點:手臂伸直時,肱骨內上髁與外上髁幾乎與肘橫褶紋同高,橫褶紋內側的肱骨內上髁是前臂屈肌的起點,也是伸直時上肢內側輪廓的轉折點,屈肘時與肱骨外上髁、鷹嘴後突於體表呈倒立三角形。

▲ 康勃夫(Arthur kamp,1864-1950)作品
三角肌 1 下方的灰色溝紋是肱二頭肌 2 的外側溝,外側溝之後是肱三頭肌 3,旋肌群 4 從 2、3 之間鑽出,旋肌群 4 之後是前臂的伸肌群 5。

▶ 安格爾 ——《聖塞弗里安的殉難習作》
這件作品是為法國奧通聖拉扎爾大教堂準備的三張祭壇畫中的一幅,描繪聖徒殉難的經過。
肘窩到腕關節食指處有一條淺淺的溝,名為「旋橈溝」,溝的上方是旋外肌群,下方是屈肌群。當手臂橫伸、掌心向下時,上方的旋外肌群少了骨骼支撐而下墜,因此肘窩外緣以及肘窩至腕拇指處的「旋橈溝」更加清楚。前臂屈肌群主要在屈腕,它向內側發展。上臂屈肌肉向前發達並直指肘窩,因此上臂前窄側寬、前臂前寬側窄,畫家清楚地表達它們的差異。

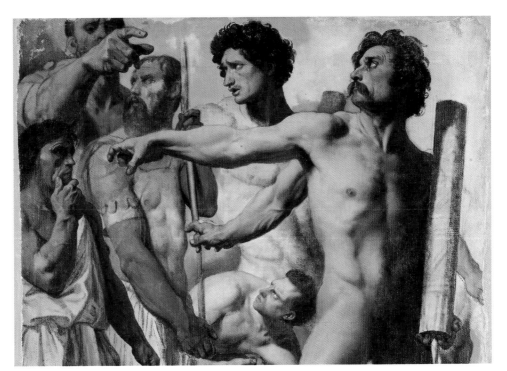

### 3. 前臂屈肌群旨在屈腕，肌肉偏內側，旋肌群偏外側，因此前臂正面形較平

- 前臂前面較平：手指的屈曲是由掌上肌主導，而前臂的屈肌旨在屈肘與腕、掌；為配合手掌向小指側下切的動作，前臂屈肌都偏向內側。旋肌群目的在把腕、掌外旋，因此肌肉偏外側。所以前臂前面寬而平、上臂前面窄而圓隆。前臂屈肌在中段轉為長腱，肌肉收縮時於腕處呈稜角狀隆起。

- 肘關節外側的旋肌群飽滿而突出：前臂外側的旋肌群由上臂的屈肌群與伸肌群間伸出，它由上而下有旋外長肌（又名肱橈骨肌）、橈側伸腕長肌、橈側伸腕短肌，旋外長肌起自肱骨外側下方三分之一處的肱骨外上髁嵴，沿著橈骨外側向下延伸，止於橈骨下端。旋外長肌肌頭高，又沿著橈骨外側走，因此形成前臂外側的輪廓，並促使肘關節外側特別豐滿突出，外觀上從上臂下五分一處開始外展，在橫褶紋外下最為突出處。

- 腕部轉動與肌肉互動關係：肘窩內緣的旋前圓肌與旋外肌群是一對轉動腕部的淺層肌，由於外旋動作需要較大的力量，且旋前圓肌亦幫助前臂之屈曲，因此旋外肌群體積較大。

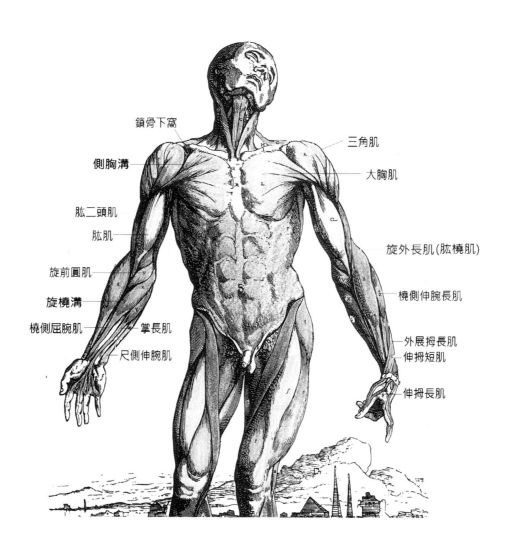

鎖骨下窩
三角肌
側胸溝
大胸肌
肱二頭肌
肱肌
旋外長肌(肱橈肌)
旋前圓肌
橈側伸腕長肌
旋橈溝
橈側屈腕肌 — 掌長肌
外展拇長肌
伸拇短肌
尺側伸腕肌
伸拇長肌

——當「解剖標準體位」、手心向前時，若旋前圓肌收縮則外側的橈骨向前內移至尺骨前面，且掌心向內回到手臂最自然下垂的狀況，此時橈骨與尺骨呈交叉狀。

——當掌心向內時，橈骨與尺骨呈交叉狀，若旋外肌群收縮即可將橈骨轉向外側、與尺骨並行，此時手掌呈向前的「解剖標準體位」姿勢。

● 旋前圓肌的內側是掌、腕的屈肌群：旋前圓肌是肘窩內下緣小隆起，起自肱骨內上髁及尺骨冠狀突，止於橈骨外側中段，與腕及掌的屈肌群靠在一起。屈肌群深層和淺層合為一體，淺層的屈肌由內向外有橈側屈腕肌、掌長肌、尺側屈腕肌，全都起於肱骨內上髁。橈側屈腕肌緊鄰旋前圓肌，肌纖維斜向內下方走，轉成腱後止於食指掌骨基底。與其隔開：尺側屈腕肌成腱後止於小指掌骨基底，橈側屈腕肌與尺側屈腕肌之間有掌長肌，止於掌腱膜；腕掌一伸一屈時，深層和淺層屈肌的肌腱突顯於腕部呈稜角狀隆起。屈肌群肌纖維合成一大塊，構成前臂內側的曲面，以及前臂的內輪廓。

● 腕橫褶紋：腕部長期多方向的活動，於表皮留下數條橫褶紋，橫褶紋內低外高，意味著腕關節將手部帶往內側空間，同時也說明了「標準體位」時拇指側的手掌比小指側手掌高。肘橫褶紋也是內低外高，不過腕橫褶紋傾斜度較小，腕橫褶紋與前臂、手部成轉接角，肘橫褶紋與前臂、上臂成轉接角。腕部是手部與前臂的橋樑，其寬度約為厚度的一點五倍，是手臂中寬厚比例差距最大的地方。

▲ 布雷內特（Nicolas-Guy Brenet）──《厄里翁之死》（Deathof Orion）

這幅畫成於 1756 年，以希臘神話人物厄里翁為題，他是擅長狩獵的巨人，右側角落的箭袋暗示他的身份。他年輕俊美卻用情不專，傳說其遭蠍螫而死，並上升成為獵戶座。

畫中從大胸肌、三角肌下面的肱二頭肌直指肘窩，前臂外側是旋外肌群隆起，內側是屈肌群，前臂前面較為平坦。

畫家在上臂前面肱二頭肌的外側畫上陰影，而前臂外側的陰影極窄，因此突顯出前面視角的上臂較窄、前臂較寬。從畫中可以看到，前臂外側旋肌群最隆起處在肘窩外下，而內側屈肌群最隆起處位置變低，就像解剖圖譜所示。近腕處一條條隆起是腕部微屈時屈肌群肌腱的隆起。

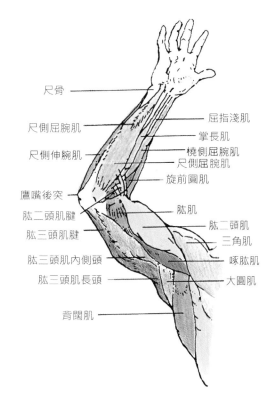

尺骨 —— —— 屈指淺肌
尺側屈腕肌 —— —— 掌長肌
—— 橈側屈腕肌
尺側伸腕肌 —— —— 尺側屈腕肌
—— 旋前圓肌
鷹嘴後突 ——
肱二頭肌腱 —— —— 肱肌
肱三頭肌腱 —— —— 肱二頭肌
—— 三角肌
肱三頭肌內側頭 —— —— 喙肱肌
肱三頭肌長頭 —— —— 大圓肌

背闊肌 ——

◄ 普傑（Pierre Puget）——《聖塞巴斯汀的殉教》
殉道青年手腕被吊高上綑，手臂上舉時大胸肌上部與三角
肌收縮後合成一體，大胸肌形成腋窩的前壁；肱二頭肌與
腋下伸出的喙肱肌形成腋窩的上壁；背面的背闊肌與大圓
肌形成腋窩的後壁。

如同倒立蛋形的胸廓在腋窩的前壁、後壁間向下展開，隨
著身體側彎，體中軸隨之側彎，胸廓左側較為圓隆，右側
略為隱藏。

較高舉的左臂，肘內側隆起的是肱骨內上髁、肘後隆起是
鷹嘴後突，左手掌後仰、右手掌前屈，因此右前臂小指側
的屈肌群較左側發達。右上臂喙肱肌外的灰帶是肱二頭肌
內側溝。

## 4.拇指球肌、小指球肌形成掌部的主要突隆，肌肉收縮在掌心留下「M」形溝紋

前臂前面的屈肌群伸入了腕骨、掌骨，背面的伸肌群伸入了腕骨、掌骨、指節間，穩定了腕關節與掌部。但是，手指的屈曲是掌部、指間的短肌，掌部主要的屈肌有拇指球肌，小指球肌、掌心肌群。

● 拇指球肌分內收拇肌、屈拇短肌、對掌拇肌、外展拇短肌，次第重疊拇指側，在拇指側構成手掌最厚的圓隆，主導著拇指內收、前屈以及外展等複雜的運動。
● 小指球肌分對掌小指肌、屈小指肌、外展小指肌，次第重疊，在小指下方構成長圓狀的隆起，小指球肌可使小指接近拇指、小指前屈與外展。
● 掌心肌群在掌骨之間，蚓狀肌、掌側骨間肌、背側骨間肌，構成掌心平面，是手掌肌肉最薄的部分，只有連接第一節指骨的部分稍厚，可使指骨前屈、內收、外展。

手掌外皮較厚，肌腱、肌肉分界不顯現於體表。拇指球肌、 小指球肌，掌心肌群的長期屈曲於手掌上形成一些固定溝紋，且這些溝紋也常被當做運勢預言的依據。拇指球肌的內收形成俗稱的「生命線」，對掌拇肌運動形成生命線與掌中線，掌中線亦即「事業線」。食指、中指、無名指、小指向掌心屈曲產生了「感情線」與「智慧線」。它們共同合成整個手掌上的「M」形溝紋，而「M」形溝紋也暗示著肌肉分佈狀況，「M」字形之外是手掌較厚部分，「M」字中心是掌心最凹陷的位置。 指尖朝上時溝紋呈「M」字，指尖朝下時溝紋呈「W」字。

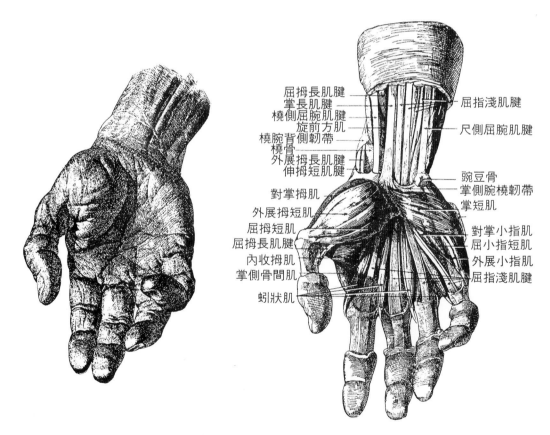

▲ 手之掌面圖，圖片取自 Fritz Schider（1957）, An Atlas of Anatomy for Artists
當手指屈曲時，拇指球肌、小指球肌、掌心肌群的運動在手掌上留下「W」形溝紋；若指尖朝上時，則呈現為「M」形溝紋。

上肢背面的肌肉主要是伸肌，與正面的屈肌相互拮抗。上臂背面的伸肌肱三頭肌由三角肌下方伸出後微斜向內下，止於尺骨鷹嘴後突，尺骨鷹嘴後突下方至「莖突」處的骨相直接顯露於皮下，在體表上形成「尺骨溝」，尺骨莖突在腕背面小指上方。「尺骨溝」內側是屈肌群、外側是伸肌群。

鷹嘴後突外側的矢狀窩尖點處是肱骨外上髁，前臂背面的伸肌群、外側面旋外肌群和肘後肌都以此為肌肉起始點，周圍的肌纖維隆起襯托出肱骨外上髁的特別凹陷。外側旋外肌群形成肘關節外側的重要隆起，最隆起處在橫褶紋外下，它是手臂的最寬處，之下逐漸收窄轉成腱。

肱骨外上髁下方、「尺骨溝」之外的伸肌群形成前臂背面的主要隆起，前臂正面在外觀較平緩，肘窩之下的橫斷面趨於三角形，三角尖在後面的伸肌群處，三角底的平面在前面，內側屈肌群和外側旋肌群之間有「旋橈溝」。

背面的肘後肌介於伸肌群與鷹嘴後突之間，它護衛著肘關節。背側伸肌群與外側旋外肌群之間有拇指肌群，肌腱顯露於腕外側。背面伸肌腱轉成腱後由腕橫韌帶固定，除外側旋外肌群外大都延伸到掌背、指節，主宰著掌指的伸展。

▲ 魯本斯──《聖伊納爵的榮耀》
聖伊納爵（Sant'Ignazio di Loyola）即創立耶穌會的西班牙牧師羅耀拉。

◀ 卡拉斯科（Gonzalo Carrasco）──《陋屋中的約伯》，
1811 舊約聖經《約伯記》描述約伯雖受一連串災難打擊，信心卻毫不動搖，最終獲神祝福與恩待。他聽聞惡耗時曾撕裂外袍、剃頭、伏在地上下拜。

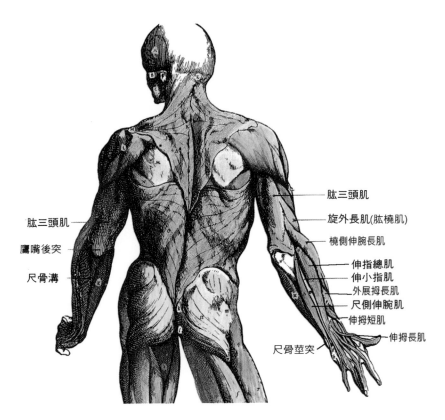

肱三頭肌

旋外長肌(肱橈肌)

橈側伸腕長肌

伸指總肌
伸小指肌
外展拇長肌
尺側伸腕肌
伸拇短肌

伸拇長肌

尺骨莖突

肱三頭肌

鷹嘴後突

尺骨溝

◀ 莫蘭（Juan Adán Morlán）人體習作，
馬德里皇家聖費爾南多美術學院典藏十
八世紀素描

鷹嘴後突 1 上方是肱三頭肌腱 2，肘外
的隆起是橈側伸腕長肌 3，鷹嘴後突 1
與橈側伸腕長肌 3 之間的倒 V 尖點是肱
骨外上髁位置，前臂後的長溝 4 是走向
尺骨莖突的尺骨溝 5。

上臂上舉時，肩胛骨下角移向外上，原
本與脊柱平行的肩胛骨脊緣 6 隨之外
斜；肩關節上移時，斜方肌收縮 9 隆
起；身側的上臂之肩胛骨脊緣 7 則與脊
柱較平行。頸後溝末端第七頸椎處形成
菱形腱膜 8，以加強頭部活動時的支撐
力。脊柱下端骨盆之後有薦骨三角 10，
支撐腳側的大轉子 11 突出。

右大腿外側的溝紋是股外側肌後緣 12
與股二頭肌交會，大臀肌下角 13 伸入
兩者之間。小腿腓腸肌與肌腱會合處成
「W」形 14，其肌腹內低外高。

## 5. 上臂背面寬扁的肱三頭肌直指鷹嘴後突

上臂背面的伸肌肱三頭肌在中下端轉成肌腱，肌腱向內斜經過肘關節後止於鷹嘴後突。肱三頭肌的長頭居中，起自肩胛骨關節盂下方，經大小圓肌之間再向下延伸；外側頭起自肱骨後上部，內側頭起自肱骨後內較低的部位，三頭相合轉成肌腱後構成上臂背面的形態。

肱三頭肌上部為三角肌所覆蓋，露出背面的形態不對稱，外側頭位置稍高，內側頭較低，只在上臂的內下面顯現出來，三頭合成大肌腹，在肱骨中下開始形成斜向內下的長方形腱。前臂向後伸直時，肱三頭肌收縮隆起，下方肌腱成斜長方形凹陷，三頭的分界皆顯現於體表，是外觀上重要標誌。

▶ 圖1　卡林娜──列賓美院素描
強烈的明暗對比充分表現出整體的立體感與解剖結構的局部起伏。從後伸的上臂可見肱三頭肌肌腱指向隆起的鷹嘴後突，鷹嘴後突外側是旋外肌群隆起，鷹嘴後突與旋外肌群間的黑點是肱骨外上髁的凹陷。肱骨外上髁與鷹嘴後突間的小小隆起是肘後肌。

▶ 圖2　尚・巴比斯特（Jean-Baptiste de Champaigne）──
《立姿前傾的男子像》
柔和光線下只有向前屈的右手肘呈現較銳利的三角狀明暗對比，三角尖是鷹嘴後突、內側點是肱骨內上髁隆起、外側是肱骨外上髁隆起。
左前臂的鷹嘴後突至腕尺骨莖突的明暗劃分處是前臂背面的中央隆起，它也是「尺骨溝」位置，「尺骨溝」內側是屈肌群、外側是伸肌群，伸肌群起於肱骨外上髁，鷹嘴後突外側的矢狀窩是肱骨外上髁與肌肉的交會，由於手臂伸直時伸肌、旋肌隆起，使得肱骨外上髁深陷，因此在體表呈矢狀凹陷。

## 6. 前臂背面中央帶是伸肌群、外側是旋外肌群，伸肌群隔著尺骨溝與內側屈肌群相鄰

前臂正面在外觀較平坦，背面的伸肌群深入掌指間行使手部的伸展，伸肌群呈扁紡錘狀，構成背側飽滿的曲面，旋外肌群則是肘關節外側的重要突隆。

- 肘關節：肘伸直時背面伸肌群隆起，襯托出鷹嘴後突兩側的肱骨內上髁、肱骨外上髁凹陷，肌肉與骨骼交會後的內上髁凹陷較小、外上髁凹陷大而略成矢狀，鷹嘴後突上方則顯現數條橫褶紋，橫褶紋的兩端下彎。
- 尺骨溝：背面內側尺骨的上端有鷹嘴後突，下端近腕處有尺骨「莖突」，尺骨「莖突」在腕背小指上方，它顯現成圓形突起。鷹嘴後突下方至尺骨「莖突」處的「尺骨崎」直接顯露於皮下，前臂內側屈肌群與背面中央帶伸肌群以「尺骨崎」為界，肌肉的隆起使得該處延伸成體表的「尺骨溝」。
- 屈肌群起於鷹嘴後突內側的肱骨內上髁：體表鷹嘴後突內側較小的凹窩是肱骨內上髁的位置，它是屈肌群的起始點，隔著「尺骨溝」與伸肌群相拮抗。
- 伸肌群起於鷹嘴後突外側與旋外肌群間的肱骨外上髁：鷹嘴後突外側的矢狀窩，矢狀尖點是肱骨外上髁位置，前臂背面中央帶的伸肌群、肘後肌都以此為起始點。肘後肌是三角形的小肌肉，沿著鷹嘴後突外緣向內下斜，過肘關節後止於尺骨體上端；肘後肌填補了肱骨外上髁、鷹嘴外緣及尺骨背面的間隙中。肘後肌收縮時上臂得以伸直，如果需要強力才能伸展肘關節時，則需再借助肱三頭肌的收縮。

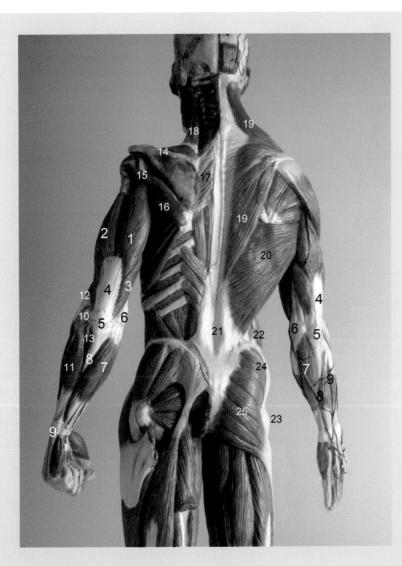

◀ 解剖模型為 Andrew Cawrse 製作，
美國 Freedom of Teach 公司出品

1. 肱三頭肌長頭由小圓肌 15、大圓肌 16 伸出
2. 肱三頭肌外側頭位置較高
3. 肱三頭肌內側頭位置較低
4. 肱三頭肌肌腱斜向外下直指鷹嘴後突 5
6. 肱骨內上髁是屈肌群 7 的起始處
8. 尺骨溝起自鷹嘴後突 5 下方，止於尺骨莖突 9
10. 肱骨外上髁是伸肌群 11 的起始處
12. 旋外肌群由肱三頭肌、肱肌間伸出
13. 肘後肌
14. 肩胛骨肩胛岡
17. 菱形肌
18. 提肩胛肌
19. 斜方肌
20. 背闊肌，下部是腰背筋膜 21
22. 腹外斜肌，與背闊肌 20 之間的三角間隙是腰三角
23. 大轉子
24. 中臀肌
25. 大臀肌

在肘後肌外側，與肘後肌相鄰的伸肌群有尺側伸腕肌、伸小指肌、伸指總肌，三肌都由肱骨外上髁向下作放射狀的伸展，尺側伸腕肌沿著尺骨溝外側向下伸展，肌腱終止於第五掌骨基底，作用為伸腕，它與尺骨溝另側的尺側屈腕肌相互拮抗。伸小指肌是尺側伸腕肌與伸指總肌間的狹長肌肉，止於小指第三節基底，是小指特有的伸肌。伸指總肌在前臂中下方時轉變為寬闊的腱， 穿過腕橫韌帶後分成四條腱，止於著第二至五指的第三節指骨背面。伸肌群形成前臂背面的主要突隆，背面伸肌腱同內側屈肌在轉成腱後由腕橫韌帶固定，除外側旋外肌群外大都延伸到手背、指節主宰著手部活動。

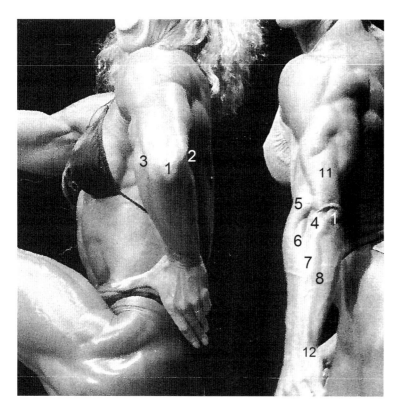

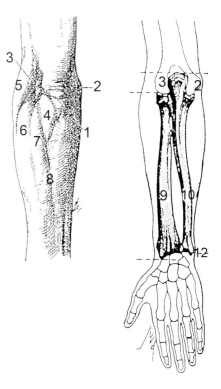

▲ 圖左：屈肘時肱骨內上髁 2、鷹嘴後突 1、肱骨外上髁 3 圍成三角形，並形成上臂與前臂的立體分界、明暗分界。此時背面的肱三頭肌被拉長、變薄，肌腹、肌腱分界不明。

圖右：伸肘時鷹嘴突進入鷹嘴窩時，鷹嘴後突與肱骨內上髁、外上髁連成直線，鷹嘴後突上方贅皮累積成弧形的橫褶紋。肱三頭肌收縮時肌腹隆起，肌腱 11 與肌腹的交界清楚，肌腱向內斜向鷹嘴後突 2。圖中肱三頭肌與旋外長肌 5 交界清楚。旋外肌群 5 與伸肌群 6 在肱骨外上髁交會處形成矢狀窩。鷹嘴後突下方至尺骨莖突處在體尺骨溝 12，尺骨溝 12 是內側屈肌群與外側伸肌群的分界。

▲ 肘關節背面骨骼肌肉對照圖

1. 鷹嘴後突
2. 肱骨內上髁
3. 肱骨外上髁
4. 肘後肌
5. 旋外長肌（肱橈肌）
6. 伸指總肌
7. 尺側伸腕肌
8. 尺骨溝
9. 橈骨
10. 尺骨

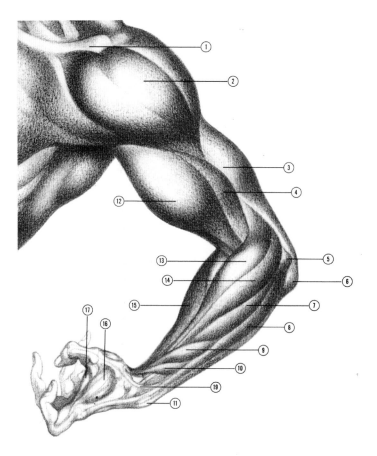

◀ 圖片取自 Burne Hogarth（1990）, Dynamic Anatomy

1. 鎖骨
2. 三角肌
3. 肱三頭肌
4. 肱肌
5. 肱骨外上髁
6. 鷹嘴突、
7. 橈側伸腕短肌
8. 伸指總肌
9. 外展拇長肌
10. 伸拇短肌
11. 伸小指肌
12. 肱二頭肌
13. 旋外長肌（肱橈肌）
14. 橈側伸腕長肌
15. 橈側屈腕肌
16. 骨間肌
17. 外展拇肌
18. 伸拇長肌

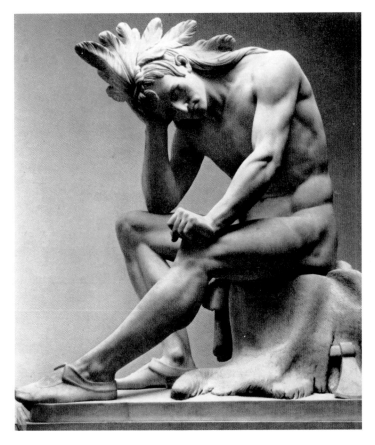

◀ 科羅佛德（Thomas Crawford）作品——《印地安酋
長垂死前對文明進步的沈思》
為美國參議院山型牆重新製作的石雕，以古希臘的人
體語言來重新詮釋國族問題。其左手拳頭緊握、腕關
節極力上伸時，起自肱骨外上髁止於掌指間的伸肌群
收縮隆起，肌肉在前臂留下一道道分界，此時外側的
旋外肌群則是極力收縮隆起中。旋外肌群也具備伸張
的作用，起點比伸肌群高，在肱骨外上髁嵴，止點亦
比伸肌群高，在腕掌之間，所以伸直的範圍僅在肘關
節與腕部。而伸肌群則深入掌指之間，但對於肘關節
的伸直能力就不如旋外肌群了，伸肌群與旋外肌群的
交界形成縱向溝紋，在肱骨外上髁處呈現矢狀窩。

● 旋外肌群出自上臂屈肌群、伸肌群間：外側的旋外肌群形成肘關節外的重要突隆，最寬位置略下於肘關節，之下逐漸收窄轉成腱。旋外肌群有旋外長肌、橈側伸腕長肌、橈側伸腕短肌；旋外長肌又名肱橈骨肌，起自肱肌與肱三頭肌之間的肱骨外側下方三分之一處的肱骨外上髁嵴，形成前臂外側的輪廓。橈側伸腕長肌、橈側伸腕短肌在旋外長肌下方，起點由外上髁嵴漸次排列至外上髁上方，再止於橈骨下端的莖突外側、第二掌骨基底背面及第三掌骨基底背面。作用為屈肘或伸腕及外旋前臂。這些肌肉在外側形成明顯隆起，收縮時肌纖維更加突隆，肌與肌的分界線更加明顯。

前臂伸直、掌心朝前時，旋外肌群隆起，使得肱骨外上髁顯得特別凹陷。前臂用力時，旋外肌群、伸肌群、屈肌群三肌的分界很明顯。

◁ 康勃夫（Arthur Kamp, 1864-1950）作品
腕下方的隆起是尺骨下端的莖突隆起，其下顏色較深之長線，是走向鷹嘴後突外側（拇指側）的尺骨溝。

▶ 圖 1　俄羅斯列賓美院巴森永素描
三角肌止點走向上臂前面的肱二頭肌與後面肱三頭肌之間，上臂前面的圓隆是肱二頭肌隆起，肘後鷹嘴後突上面長形的凹陷是肱三頭肌腱。前臂長條溝紋指向腕小指側的尺骨莖突是「尺骨溝」。

▶ 圖 2　俄羅斯列賓美院素描
三角肌 1 的終止處呈「V」形，下方的縱溝為股二頭肌外側溝，分隔了屈肌群 3 與伸肌群 4。旋外肌群 5 由屈肌群 3 與伸肌群 4 之間伸出，旋外肌群 5 後面向下延伸至尺骨莖突 7 的深色線是「尺骨溝」的位置，旋外肌群 5 與「尺骨溝」間是起於肱骨外上髁的伸肌群 6。

| 1 | 2 |
|---|---|

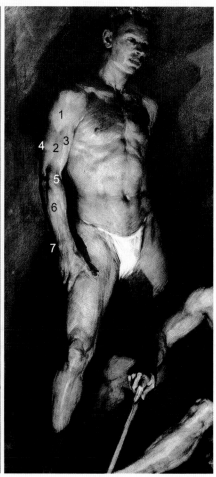

## 7.介於伸肌群與旋外肌群間的外展拇長肌、伸拇短肌、伸拇長肌，收縮時在腕側形成曲面隆起

背面伸肌群與外側旋外肌群間有外展拇長肌、伸拇短肌與伸拇長肌（由上而下），它們的上部雖然為伸肌群所覆蓋，但肌肉收縮時，肌腱仍在腕部形成重要的曲面隆起。

- 外展拇長肌：起始處在尺骨及骨間膜，上部伸肌群所覆蓋，終止處在拇指背面掌骨基底。外展拇肌位置最高，肌腱位置最外，最接近掌面，腕側的外展拇肌肌腱與伸拇短肌腱幾乎合而為一。
- 伸拇短肌：起始處在橈骨及骨間膜，上部為伸肌群所覆蓋，終止處在拇指背面第一節骨基底，伸拇短肌位置次高，其肌腱幾乎與外展拇長肌腱合而為一。
- 伸拇長肌：起始處在尺骨及骨間膜，終止處在拇指背面第二節基底，位置最低，肌腱位置最內。

手的背面皮薄而透明，各伸指肌腱及靜脈隆起顯現於皮下，關節部分顯現繁碎的皺紋，男性或勞動者的皺紋尤其多。當手部自然伸展時，掌背呈三個三角面，外側在食指之外的拇指側呈三角面，內側是腕寬二分之一處至小指掌骨末端之三角面，內外三角間亦呈三角面。

▲ 翻自伏爾泰（Voltaire）右手
伏爾泰是法國著名的啟蒙時代思想家、哲學家、作家，被尊為「法蘭西思想之父」。

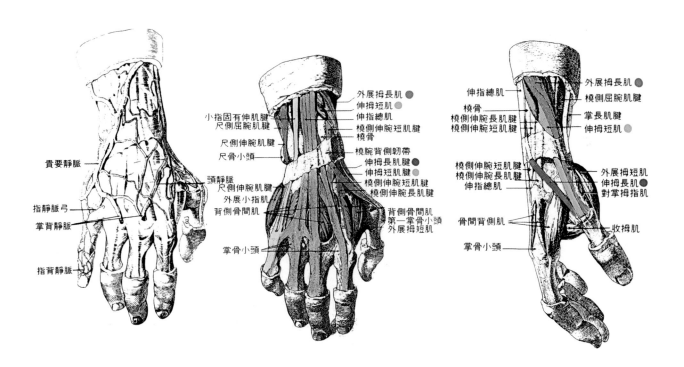

▲ 外側的外展拇長肌、伸拇短肌肌腱非常接近，在體表常合而為一，較靠近掌面；伸拇長肌的位置最低，肌腱位置最內，較接近掌背。

圖取自 Fritz Schider（1957），An Atlas of Anatomy for Artists

◀ 外展拇長肌腱 1 與伸拇短肌腱 2 在體表幾乎合而為一，3 是伸拇長肌腱。

◀ 大克里斯多夫（Ernest Christophe）——《至尊之吻》此大理石石雕，基座雕刻有法國文人里爾（Leconte de l'Isle）的詩作〈奇美拉〉（La himère），它描述古希臘傳說中的怪獸，在殺戮之前吻別她的獵物。獸臂緊鉗住的青年劇烈掙扎，左臂伸直、左掌後伸，五指緊抓向空中，伸指總肌腱收縮在手背留下一道道刻痕。拇指的掌骨後伸，伸拇長肌腱（靠近食指側）、伸拇短肌腱（靠近掌側）暴起，並形成明暗的分界。

肱二頭肌由大胸肌、三角肌下方伸出，並指向肘窩，二頭肌內側的灰階是肱二頭肌內側溝，內側溝近腋窩處的一小塊隆起是喙肱肌。

右前臂屈曲，掌部用力後翻，屈肌腱被拉長深陷，在腕部形成縱溝。肘關節內側的灰點是肱骨內上髁，其向下延伸至腋窩的灰帶，也是肱二頭肌的內側溝。

下肢兩腳跨開，大腿內側的內收肌群拉長、股三角後陷。膝關節挺直、腳跟上提，小腿後的屈肌收縮，後面的腓腸肌、比目魚肌貼向前面，裸露於皮下的脛骨內側明顯凹陷。

◀ 圖 1　何力懷《手》，2017
畫家將女性的手描繪得唯妙唯肖，手背皮薄而透明，各伸指
肌腱及靜脈顯現於皮下。手部的拇指指尖向上翹，亦被表現
出來，

▲ 圖 2　作者佚名，大理石雕局部
顫抖的筆觸展現了肌理血腋的躍動

◀ 圖 3　解剖模型為德國馬格思索莫 SOMSO 公司
（Marcus Sommer SOMSO Modelle GmbH）出品

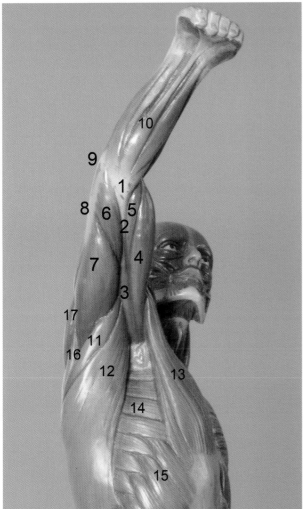

| | |
|---|---|
| 1. 肱骨內上髁 | 10. 前臂曲肌群 |
| 2. 肱骨 | 11. 大圓肌 |
| 3. 喙肱肌 | 12. 背闊肌 |
| 4. 肱二頭肌 | 13. 大胸肌 |
| 5. 肱肌 | 14. 前鋸肌 |
| 6. 肱三頭肌內側頭 | 15. 腹外斜肌肉質部 |
| 7. 肱三頭肌長頭 | 16. 小圓肌 |
| 8. 肱三頭肌肌腱 | 17. 三角肌 |
| 9. 鷹嘴後突 | |

● 由於肱骨內半段骨相 2 直接呈現皮下以及喙肱肌 3 較短，
因此形成肱二頭肌內側溝凹陷。

● 腋上壁由喙肱肌 3、肱二頭肌 4 會合而成。

● 腋前壁由大胸肌 13 形成。

● 腋後壁由大圓肌 11、背闊肌 12 會合而成。

● 胸廓側面的鋸齒狀由前鋸肌 14、外斜肌肉質部 15 會和而
成。

● 肱骨內上髁 1 是前臂屈肌的起始處

● 肱三頭肌長頭 7 由小圓肌 16、三角肌 17 之間伸出。

| 1 | 2 |
|---|---|
| 3 | |

▲ 路易・謝隆（LouisChéron,1660-1725）——《火神》
肌肉發達的男性外側輪廓是連續大波浪，內側只在肱骨內上髁
與掌側隆起。

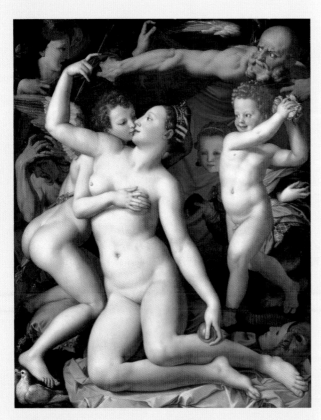

▲ 布隆津諾（Agnolo Bronzino,1503-1572）——《維納斯和丘
比特的寓言》

## 8. 正面、背面視點外側輪廓是連續的大波浪，內側輪廓主要是肱骨內上髁與掌側的隆起

◆ 描繪手臂時應注意以下幾點，才能描繪出結構嚴謹的人體：

● 手臂是經由三角肌、大胸肌與軀幹、肩膀銜接，不是獨自從肩膀垂下。

● 外側的旋外肌群由上臂向下延伸至前臂，尤其在屈肘時要避免前臂像是自肘部折斷。

● 腕部是前臂與手的橋樑，手部不是生硬的與前臂銜接。

● 從正面看，手臂是出自肩膀內側一點，它與軀幹接合的中心點在肩峰更內下的肩關節。在手心朝前時，正面、背面視點的上臂動勢是由肩關節微斜向外下，而前臂的動勢更向外下傾斜，手部動勢又微微的回轉向下；手掌轉向身體時，上臂與前臂動勢轉弱；手掌轉向後方時，上臂與前臂呈一直線。

◆ 描繪手臂時手臂內外側輪廓的重點：

● 外側的三角肌最突出點約與腋下同高，三角肌下面的肱二頭肌略窄於後面的肱三頭肌，三角肌下至肘之上與內側腋下的輪廓大致平行。

● 肘部內外側輪廓線的差異很大，旋外肌群飽滿的形成肘外側後逐漸收窄；而肱骨內上髁是內側輪廓上重要隆起，隆起後幾乎以直線連到手腕。

● 前臂肌肉降至三分之二處轉變為肌腱，收縮時肌腱強烈突出，手腕、手部皆具多骨狀。

● 上肢正面形成一寬一窄交錯的形狀，三角肌處寬、肱二頭肌處窄、肘下寬、腕上窄、掌處寬、指收窄。正面、背面視點的外側輪廓是連續的波浪，內側只有肱骨內上髁與掌側隆起。

## 9. 鎖骨、肩胛岡連結成大「V」形，斜方肌止點在「V」之上、三角肌起點在下，三角肌終止處在體表成小「V」形

- 從側面觀看，手掌向前、肱三頭肌用力收縮時，肘關節略為前傾，上肢的動勢就如同微向前的折線。上肢放鬆時，肘關節則略為後傾，上臂、前臂與手略成的弧線。

- 大「V」：俯視觀看，鎖骨與肩胛岡連結成大「V」形，「V」形之下的鎖骨外側三分之一、肩峰、肩胛岡下緣是三角肌起始處，「V」形之上的鎖骨外側三分之一、肩峰、肩胛岡上緣是斜方肌終止處，鎖骨前三分之二是大胸肌的附著處，肌肉飽滿者的「V」形呈凹陷狀，瘦弱者「V」形呈突出狀。

- 小「V」：三角肌的止點沒入上臂外側三分之一處的肱骨三角肌粗隆，它在肱肌上方呈小「V」形。小「V」沿著骨幹向下，剛好經過肘窩、鷹嘴後突外側。

- 手臂自然垂放時，側面的三角肌較向前隆起，後面較平順。三角肌的範圍很大，從前面延伸到後面，因此依功能分成前束、中束、後束，前束的功能是將上臂向前上舉，中束功能是將上臂向側上舉，後束功能是將上臂向後上提，而肩膀的上提主要是依賴斜方肌與提肩胛肌。

- 上臂的肌肉主要在屈、伸前臂，所以肌肉向前後發達，側面的厚度比前後寬。由於前屈時需要更多的力量，因此前面屈肌群特別圓飽，後面伸肌群較寬扁。屈肌群肌腹下端轉成腱後指向肘窩，其肌腱特長、肌腹較高，以免阻礙肘之屈曲。後面的肱三頭肌隆起較小、較向兩側擴張，肌腹轉成腱後止於鷹嘴後突。

▲ 布格羅——《但丁和維吉爾下煉獄》（局部）
互相鬥門的兩個靈魂，上方者的右手肘關節是側面的，肌肉的起伏幾乎等同解剖圖呈現的情形，側面的肘部角度特別要注意鷹嘴後突、肱骨外上髁、肘窩與旋外肌群的關係。三角肌後平前突，上臂後移時，部分的肱骨頭向前滑出，與大胸肌形成較大的落差，因此三角肌前留下大片的暗調。離開了標準體位姿勢和角度時，須先確定關節方位，再依據解剖學知識加以確認肌肉的起止。

| | | | |
|---|---|---|---|
| 1. 鎖骨 | 5. 三角肌止點 | 9. 肱三頭肌 | 13. 旋外肌群 |
| 2. 肩胛岡 | 6. 斜方肌 | 10. 肱三頭肌腱 | 14. 尺骨溝 |
| 3. 肩峰 | 7. 肱肌 | 11. 肱骨外上髁 | 15. 尺骨莖突 |
| 4. 鎖骨外端 | 8. 肱二頭肌 | 12. 鷹嘴後突 | 16. 肩胛骨脊緣 |

▲ 俄羅斯列賓美院娜依達素描
鎖骨 1 與肩胛岡 2 連結成大「V」形，三角肌止點 3 深入屈肌群 5 與伸肌群 6 間，止點形成小成「V」形，三角肌止點 3 之下有肱二頭肌外側溝 4。旋外肌群 7 從屈肌群 5 與伸肌群 6 之間伸出，標示 7 後面的亮點是肱骨外上髁處，它向下延伸至尺骨莖突 9 的深色線是尺骨溝的位置。
三角肌前面的深色線是側胸溝 10，側胸溝 10 是三角肌與大胸肌交會成的凹溝，11 是大胸肌上部、12 是大胸肌下部。13 是斜方肌，14 是頸側三角，頸側三角是由斜方肌 13、鎖骨 1 與胸鎖乳突肌圍繞而成。

## 10. 肘外側的旋外肌群由上臂的屈肌群、伸肌群間伸出，前臂背面中央的伸肌群起自肱骨外上髁，屈肌群起自肱骨內上髁

旋外肌群的功能在外旋腕部，腕部的內旋則藉助於肘窩內側的旋前圓肌、橈側屈腕肌。手之拉、提、推等動作還是要借助於上臂、肩部的大肌肉。前臂的屈肌群、旋肌群分佈偏向內外側，因此形成前後寬、側面窄的現象。屈肌群功能在屈曲腕部，相較於旋轉腕部的頻率少，因此外側旋外肌群較發達、且略為前傾。

前臂外側最突出的是螺狀的旋外長肌（肱橈肌），旋外長肌與橈側伸腕長肌、橈側伸腕短肌聚結一起，合稱旋外肌群。旋外肌群從上臂下三分之一處的伸肌群與屈肌群之間伸出，肘關節的正面略下處是它最寬的位置，到了前臂中間漸漸向內收窄，從背面看肱骨外上髁外面、橈側伸腕長肌的內緣與肘後肌之間形成三角窩，三角窩之下條至食指的淺溝是伸肌群的外界。前臂外下方伸肌群與旋肌群間有外展拇長肌與伸拇短肌、伸拇長肌。

▲ 布留洛夫（Karl Bryullov）──《擺姿勢的人》

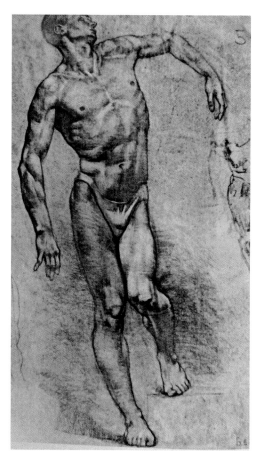

▲ 俄羅斯列賓美院素描

◀ 達文西——《解剖圖手稿》

1. 大胸肌
2. 三角肌
3. 肱肌
4. 肱二頭肌
5. 肱三頭肌
6. 鷹嘴後突
7. 旋外長肌（肱橈骨肌）
8. 橈側伸腕長肌、橈側伸腕短肌
9. 伸指總肌
10. 伸小指肌
11.外展拇長肌、伸拇短肌
12.尺骨莖突
13.鎖骨
14.肩胛岡
15.斜方肌
16.胸鎖乳突肌

- 鎖骨 13 與肩胛岡 14 合成大 V 字
- 三角肌止點在肱肌 3 上方成小 v 字
- 旋外肌群 7、8 由肱肌 3、肱三頭肌
  5 之間伸出
- 前臂伸肌群 8、9…的起始處在肱骨
  外上髁
- 拇指肌群由旋外肌群、伸肌群之間
  伸出

◀ 魯本斯——《埋葬基督》（局部）
這幅畫描繪基督釘十字架後，被約
翰、抹大拉的瑪莉亞與聖母等人放進
墓中的場景，鮮活描繪使觀看者想像
基督受釘刑的折磨與犧牲。

▲ 烏揚・哈曼斯穆勒（Jan Harmensz Muller , 1517-1628）──
《仿 Adriaen de Vries 雕塑繪製的海格力士殺九頭蛇》
即使是手掌向後也可以看到，前方的結構起伏強烈，後方則柔
和多了，鷹嘴後突是後方主要的隆起，其下幾乎以弧線收到腕
部，之上是肱三頭肌肌腱，肌腱襯托出肌腹的隆起。

## 11. 側面視點前方輪廓是連續的大波浪，後方輪廓主要是鷹嘴後突的隆起

活動手部的肌肉可追溯至腕部、前臂、肘、上臂，一般描繪者往往被手本身的複雜動作所吸引，而疏忽了各關節以及肌肉的關係，使得手的形態無法向上配合。手部雖有局部的動作，但是整體的密切配合才能將運動所產生的力感、優雅、柔韌經由腕部傳達到手，上肢的描繪才能逐漸生動。

◆ 描繪側面視點的手臂時應注意以下幾點，才得以表現出人體嚴謹的結構：

- 三角肌前方較飽滿、後方較平順，它的止點在於肱二頭肌與肱三頭肌之間的肱肌上方，肱二頭肌與肱三頭肌都是從三角肌下方伸出。
- 旋外長肌（肱橈肌）出自屈肌群與伸肌群之間，在肱二頭肌腱外側隆起，到了前臂上三分之二處逐漸向腕部收窄，拇指是獨立向前隆起的形體。
- 從三角肌後下方伸出的肱三頭肌，止於鷹嘴後突，鷹嘴後突是後方主要的隆起。
- 認識了這些結構關係之後，無論是任何角度，任何動態的描繪，要先找出關節的方位，回溯肌肉生長的情形，定可逐步繪出完整的形體。

◆ 描繪手臂時手臂前後輪廓的重點：

- 手臂挺直時前臂向後折，手部後屈；手臂自然下垂時前臂前折，手部前彎。
- 側面的手臂由上而下逐漸收窄，唯有關節處因肌腱而較窄。整體上來看三角肌最為飽滿，愈接近肘關節愈窄，過了肘關節變寬後又逐漸向手腕收窄，側面形體亦是由上而下像一寬一窄。
- 前方輪廓起伏較大，是連續的波浪，後方輪廓起伏較小，主要是鷹嘴後突的隆起，鷹嘴後突之下向腕部微微隆起，幾乎形成一淺淺弧線。

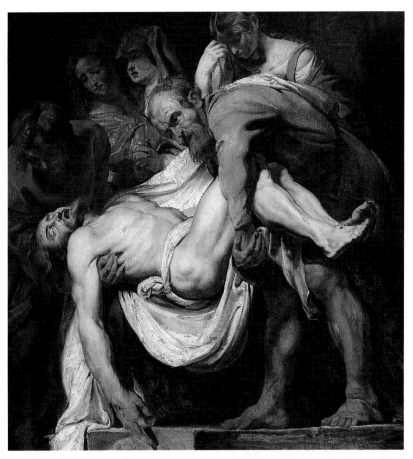

◀ 魯本斯——《埋葬基督》

基督下垂的手臂是側前角度，展現更多的肘窩範圍、鷹嘴後突較隱藏，側面的輪廓仍舊是前方起伏較大，後方除三角肌隆起外，則以較小的起伏傾斜至指端。

強烈的明暗對比充分顯示出解剖結構的起伏，托住膝後的手將股二頭肌擠向上方，股外側肌與股二頭肌之間的凹溝加深，凹溝後端的大轉子圓圓的隆起，大轉子原本在在凹溝之前，由於股二頭肌上擠，使其伏現在凹溝上端。

◀ 魯本斯——《北風之神綁架奧雷西婭》

希臘神話故事中，北風之神振翅綁架雅典公主奧雷西婭，其手臂為側後角度，肘窩隱藏、鷹嘴後突呈現，但側面的輪廓仍舊為前方起伏較大，後方起伏較弱，主要隆起在鷹嘴後突。鷹嘴後突前下灰線的前方是旋外肌群、後方是伸肌群。

## 12. 上肢肌群的互動關係與範圍

當某處肌群收縮隆起時，其對面的肌群則拉長變薄，因此認識肌群的功能及分佈範圍，即可知道不同動作中肌群部位相應的拮抗運動，這也是描繪人體時的基礎概念，因此將本單元列為「上肢肌肉與體表變化」之末，做為本節的總整理。以下就「肌群的互動關係」、「肌群的分界」、「肌肉的起止及作用」三部分，加以解析。

（1）肌群的互動關係

在這個單元中，綜合了骨骼、肌肉，從大原則來說明造形變化的規律，至於個別肌肉的活動，則在前面單元中已論述。

- 上臂上舉時主運動肌是三角肌、斜方肌上部、大胸肌上部收縮隆起所促成，主拮抗肌是斜方肌下部、背闊肌、大胸肌下部被拉長變薄。
- 上臂向前內舉時主運動肌是三角肌前束、大胸肌上部收縮隆起所促成，主拮抗肌是背闊肌、斜方肌、大胸肌下部被拉長變薄。
- 上臂向後內收時主運動肌是三角肌後束、斜方肌中部下部、背闊肌收縮隆起所促成，主拮抗肌是三角肌前束、大胸肌被拉長變薄。
- 前臂上屈是由上臂前面的屈肌群收縮隆起所促成，此時上臂後面的伸肌群被拉長變薄。
- 前臂伸直是由上臂後面的伸肌群收縮隆起所促成，此時上臂前面的屈肌群被拉長變薄。
- 手腕向前上屈是由前臂內側的屈肌群收縮隆起所促成，此時前臂後面的伸肌群被拉長變薄。
- 手掌向後上伸是前臂後面的伸肌群收縮隆起所促成，此時前臂內側的屈肌群被拉長變薄。
- 手掌由內轉向前是由前臂外側的旋肌群收縮隆起所促成，此時肘窩內緣的旋前圓肌被拉長變薄。
- 手掌由前轉向內是由肘窩內緣的旋前圓肌收縮隆起所促成，此時前臂外側的旋肌群被拉長變薄。

（2）肌群的分界與範圍

肌群是由一塊塊功能相近的肌肉組合而成，肌群的研究是在瞭解收縮隆起或拉長變薄的範圍，本範圍是以收縮時隆起的肌腹範圍為準。

「肌群的解剖位置」是以除去表層的肌肉狀況陳述，因為體表因胖瘦、鍛鍊與否而有差異。「體表表徵」是以表層展現、直接影響外觀部分的分界來劃分。表格中「繪圖角度」是繪在解剖圖上的角度，「解剖位置」是以主角度來陳述，「體表表現」是盡量以非解剖語言說明。「顏色」是該處在圖表中標定之色彩。

## 上肢外側面肌群分界

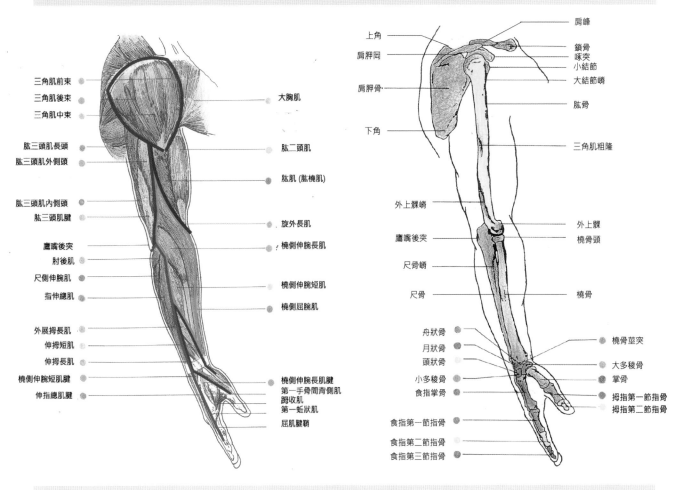

三角肌前束
三角肌後束
三角肌中束

肱三頭肌長頭
肱三頭肌外側頭

肱三頭肌內側頭
肱三頭肌腱

鷹嘴後突
肘後肌
尺側伸腕肌
指伸總肌

外展拇長肌
伸拇短肌
伸拇長肌
橈側伸腕短肌肌腱
伸指總肌腱

大胸肌

肱二頭肌

肱肌 (肱橈肌)

旋外長肌
橈側伸腕長肌

橈側伸腕短肌
橈側屈腕肌

橈側伸腕長肌腱
第一手骨間背側肌
跨收肌
第一蚓狀肌
屈肌腱鞘

上角
肩胛岡
肩胛骨
下角

外上髁嵴
鷹嘴後突
尺骨嵴
尺骨

舟狀骨
月狀骨
頭狀骨
小多稜骨
食指掌骨

食指第一節指骨
食指第二節指骨
食指第三節指骨

肩峰
鎖骨
啄突
小結節
大結節嵴
肱骨

三角肌粗隆

外上髁
橈骨頭
橈骨

橈骨莖突
大多稜骨
掌骨
拇指第一節指骨
拇指第二節指骨

## 上肢正面肌群分界

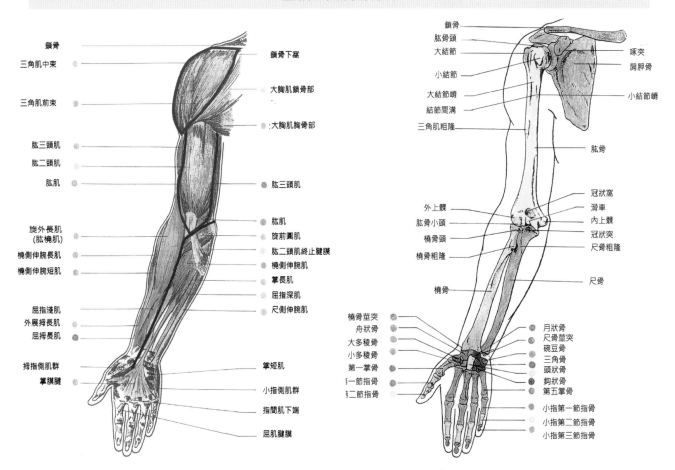

鎖骨
三角肌中束
三角肌前束

肱三頭肌
肱二頭肌
肱肌

旋外長肌
(肱橈肌)
橈側伸腕長肌
橈側伸腕短肌

屈指淺肌
外展拇長肌
屈拇長肌

拇指側肌群
掌膜腱

鎖骨下窩
大胸肌鎖骨部
大胸肌胸骨部

肱三頭肌
肱肌
旋前圓肌
肱二頭肌終止腱膜
橈側伸腕肌
掌長肌
屈指深肌
尺側伸腕肌

掌短肌
小指側肌群
指間肌下端
屈肌腱膜

鎖骨
肱骨頭
大結節
小結節
大結節嵴
結節間溝
三角肌粗隆

外上髁
肱骨小頭
橈骨頭
橈骨粗隆

橈骨

橈骨莖突
舟狀骨
大多稜骨
小多稜骨
第一掌骨
第一節指骨
第二節指骨

啄突
肩胛骨

小結節嵴

肱骨

冠狀窩
滑車
內上髁
冠狀突
尺骨粗隆

尺骨

月狀骨
尺骨莖突
碗豆骨
三角骨
頭狀骨
鈎狀骨
第五掌骨
小指第一節指骨
小指第二節指骨
小指第三節指骨

# 上肢內側面肌群分界

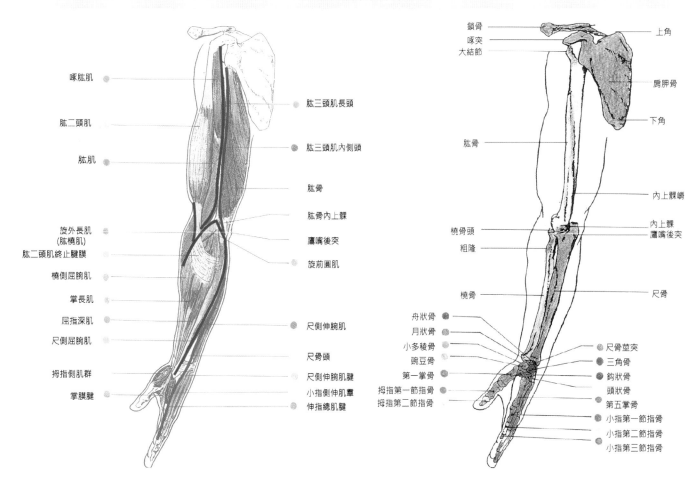

喙肱肌

肱二頭肌

肱肌

旋外長肌
(肱橈肌)
肱二頭肌終止腱膜

橈側屈腕肌

掌長肌

屈指深肌

尺側屈腕肌

拇指側肌群

掌膜腱

肱三頭肌長頭

肱三頭肌內側頭

肱骨

肱骨內上髁

鷹嘴後突

旋前圓肌

尺側伸腕肌

尺骨頭

尺側伸腕肌腱

小指側伸肌羣

伸指總肌腱

鎖骨
喙突
大結節

肩胛骨

上角

下角

肱骨

內上髁嶠

橈骨頭
粗隆

內上髁
鷹嘴後突

橈骨

尺骨

舟狀骨
月狀骨
小多稜骨
豌豆骨
第一掌骨
拇指第一節指骨
拇指第二節指骨

尺骨莖突
三角骨
鈎狀骨
頭狀骨
第五掌骨
小指第一節指骨
小指第二節指骨
小指第三節指骨

# 上肢背面肌群分界

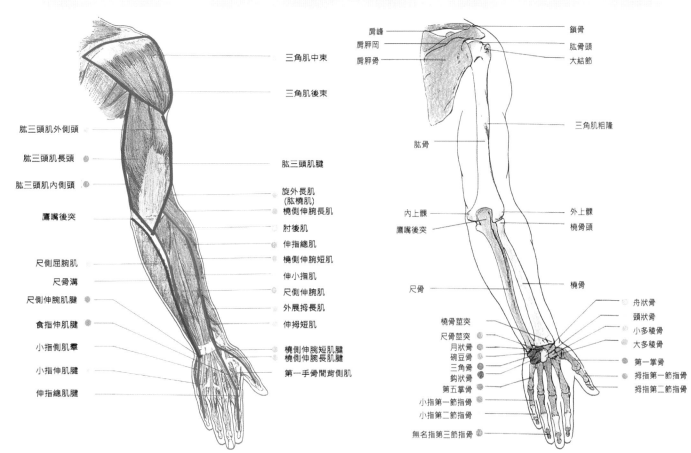

三角肌中束

三角肌後束

肱三頭肌外側頭

肱三頭肌長頭

肱三頭肌內側頭

鷹嘴後突

尺側屈腕肌

尺骨溝

尺側伸腕肌腱

食指伸肌腱

小指伸肌羣

小指伸肌腱

伸指總肌腱

肱三頭肌腱

旋外長肌
(肱橈肌)
橈側伸腕長肌
肘後肌
伸指總肌
橈側伸腕短肌
伸小指肌
尺側伸腕肌
外展拇長肌
伸拇短肌

橈側伸腕短肌腱
橈側伸腕長肌腱
第一手骨間背側肌

肩峰
肩胛岡
肩胛骨

肱骨

內上髁
鷹嘴後突

尺骨

橈骨莖突
尺骨莖突
月狀骨
碗豆骨
三角骨
鈎狀骨
第五掌骨
小指第一節指骨
小指第二節指骨
無名指第三節指骨

鎖骨
肱骨頭
大結節

三角肌粗隆

外上髁
橈骨頭

橈骨

舟狀骨
頭狀骨
小多稜骨
大多稜骨
第一掌骨
拇指第一節指骨
拇指第二節指骨

| | 繪圖主角度 | 解剖位置 | 體表表現 | 顏色 |
|---|---|---|---|---|
| 上臂上端的三角肌範圍 | 外側面、正面、背面 | 三角肌起於鎖骨、肩胛岡，在外觀呈大「V」形。止於肱骨中段外側的三角肌粗隆，與相鄰肌肉交會呈小「V」形。 | 健壯者肌肉突出，大「V」形凹陷，難民肌肉單薄，「V」形隆起。由小「V」處順著手臂軸線向下，恰好介於肘窩、鷹嘴後突間的二分之一處，因此由肘窩、鷹嘴後突間的二分之一回溯向上，即可覓得三角肌止點。 | 紅色 ● |
| 上臂前面的屈肌群外緣 | 外側面、正面 | 屈肌群外側由三角肌「V」止點的後緣向下、經「外側溝」至肘窩外緣。 | 背面伸肌群較寬，因此從正面觀看，前面的屈肌群在外圍輪廓線之內。肱二頭肌與肱肌相鄰處形成「外側溝」，「外側溝」短而淺。 | 青藍色 ● |
| 上臂前面的屈肌群內緣 | 內側面、正面 | 由腋窩向下經「內側溝」、肱骨內上髁前面再轉入肘窩內緣。 | 屈肌群內側後緣的肱骨直接裸露皮下，因此形成「內側溝」，「內側溝」深而長。 | 青藍色 ● |
| 上臂背面的伸肌群外緣 | 外側面、背面 | 由三角肌「V」形止點後緣向下、經「外側溝」、旋肌群後緣、肱骨外上髁後面，至鷹嘴後突下方。 | 由於背面伸肌群較寬，因此正面、背面視角的伸肌群均在外圍輪廓線上。 | 棕色 ● |
| 上臂背面的伸肌群內緣 | 內側面、背面 | 由腋窩向下經「內側溝」、肱骨內上髁後面，至鷹嘴後突下方。 | 伸肌群內側前緣的肱骨直接裸露皮下，因此形成「內側溝」，「內側溝」深而長。 | 棕色 ● |
| 前臂內側的屈肌群前緣 | 正面、內側面 | 由肱骨內上髁斜向外下經肘窩內側至腕正面食指處。 | 以「旋橈溝」與外側的旋肌群為界，溝由肘窩下斜至拇指內側。 | 紫紅色 ● |
| 前臂內側的屈肌群後緣 | 背面、內側面 | 由鷹嘴突內側的肱骨內上髁向下，經「尺骨溝」內緣至腕正面小指處。 | 以「尺骨溝」與背面中央帶的伸肌群為界 | 紫紅色 ● |
| 前臂背面的伸肌群內緣 | 背面 | 由鷹嘴後突外側的肱骨外上髁向下經「尺骨溝」外緣至腕小指處。 | 伸肌群在背面中央帶，以「尺骨溝」與內側屈肌群為界 | 綠色 ● |
| 前臂背面的伸肌群外緣 | 背面、外側面 | 由鷹嘴突外側的肱骨外上髁向下至腕食指處。 | 伸肌群起始處肌肉與肱骨外上髁、旋肌群會合形成矢狀凹窩。 | 綠色 ● |
| 前臂外側的旋肌群後緣 | 外側面、背面 | 三角肌止點後緣順著肌緣向下至上臂下 1/3 處後轉，向下經肱骨外上髁，再下行至腕背拇指處。 | 下端為拇指肌群所覆蓋 | 湖藍色 ● |
| 前臂外側的旋肌群前緣 | 正面 | 三角肌止點後緣順著肌緣向下至上臂下 1/3 處，轉向肘窩外緣，再下行至腕背拇指處。 | 與內側屈肌群相鄰處形成「旋橈溝」，由肘窩下斜至拇指內側。 | 湖藍色 ● |
| 腕外側的拇指肌群 | 外側面、背面 | 介於伸肌群與旋肌群之間 | 在拇指側，形成腕側主要隆起 | 紅色 ● |

經過「肌群範圍」的劃分後，足見模特兒在任何動作中，肌肉的收縮隆起、拉長變薄更有明確範圍，舉二個例子說明如下：

- 前臂伸直、手掌向後伸捉住後方拖車的動作，此時前臂背面中央帶的伸肌群（運動肌）收縮隆起，前臂內側的屈肌群（拮抗肌）被拉長變薄。

此時收縮隆起的肌肉範圍在「由鷹嘴突外側的肱骨外上髁向下經「尺骨溝」外側至腕背面小指處」與「由鷹嘴突外側的肱骨外上髁向下至腕背食指處」兩者之間。而拉長變薄的範圍在「由鷹嘴突內側的肱骨內上髁向下，經尺骨溝內側至腕正面小指處」與「由肘窩內側的肱骨內上髁斜向外下至腕正面食指處」兩者之間。

- 射箭時前面的手肘伸直、手掌握住弓，後面手肘屈曲、捉住箭，此時伸直手的上臂背面伸肌群（運動肌）收縮隆起，上臂前面的屈肌群（拮抗肌）被拉長變薄。屈肘時手則為相反的狀態，其上臂前面的屈肌群（運動肌）收縮隆起，背面伸肌群（拮抗肌）被拉長變薄。

上臂前面屈肌群的肌肉範圍在「三角肌止點之後順著肌緣向下，再轉入肘窩」與「由腋窩向下經肱骨內上髁前面再轉入肘窩」兩者之間。而上臂背面伸肌群的肌肉範圍在「三角肌止點之後順著肌緣向下，至體表上臂下 1/4—1/5 處轉至鷹嘴突」與「由腋窩向下經肱骨內上髁後面再轉至鷹嘴突」兩者之間，它們是相互拮抗的。

## （3）肌肉的起止及作用

| 名稱 | 起始處 | 終止處 | 作用 | 輔助肌 | 拮抗肌 |
|---|---|---|---|---|---|
| 體表表現 | | | | | |
| I．上臂上部：肩膀外側的肌肉 | | | | | |
| 三角肌 | 前束：鎖骨外側三分之一之下緣 | 會合後共同止於肱骨中段外面三角肌粗隆 | 舉上臂向前上方 | 大胸肌上部 | 背闊肌，大圓肌 |
| | 中束：肩峰上面及外緣 | | 舉上臂向外上方 | 大胸肌上部、斜方肌上部 | 大胸肌下部，大圓肌 |
| | 後束：肩胛岡後緣及下緣 | | 舉上臂向後上方 | 大圓肌、小圓肌、岡下肌 | 大胸肌 |
| | 在鎖骨、肩胛岡下面，與上方的斜方肌共同會合成大「V」字形。下部呈小「V」字形，體表呈現在肱肌上方。 | | | | |
| II．上臂屈肌群：在正面，形較窄而圓飽 | | | | | |
| 1. 肱二頭肌 | 長頭：肩胛骨盂上粗隆 | 會合後共同止於橈骨粗隆、尺骨側表層肌膜 | 屈曲上臂、前臂 | 三角肌前束、肱肌 | 肱三頭肌 |
| | 短頭：肩胛骨啄突 | | 屈曲前臂 | 肱肌 | |
| | 上臂正面最體表的肌肉，從大胸肌、三角肌下緣伸出。兩側有肱二頭肌內側溝、外側溝。 | | | | |
| 2. 肱肌 | 肱骨前面中下部 | 尺骨粗隆 | 屈曲前臂 | 肱二頭肌 | 肱三頭肌 |
| | 在肱二頭肌裡層，由於肱二頭肌肌腹圓飽、肌腱長，肱肌較扁，因此它突出於肱二頭肌下部兩側。 | | | | |

| 3. 啄肱肌 | 肩胛骨啄突 | 肱骨內緣中段之啄肱肌粗隆 | 向前平舉上臂 | 三角肌前束 | 肱三頭肌、三角肌後束 |
|---|---|---|---|---|---|
| | 由腋窩下方伸出，肌長僅止肱骨之半，下方的肱骨直接呈現皮下，此處是肱二頭肌內側溝基底。 | | | | |
| **Ⅲ. 上臂伸肌群：在背面，形較寬而扁** | | | | | |
| 肱三頭肌 | 長頭：肩胛骨關節盂下方，經大小圓肌之間 | 共同止於尺骨鷹嘴後突 | 伸直肘部 | 肘肌 | 肱二頭肌、肱肌 |
| | 外側頭：肱骨後面稍高部位 | | | | |
| | 內側頭：肱骨後面稍低部位 | | | | |
| | 上臂最背面最體表的肌肉，從三角肌下緣伸出。由於形較扁而寬，因此從正面視角觀看，可見到它的兩側。 | | | | |
| **Ⅳ. 前臂屈肌群：形較飽滿，在正面「旋橈溝」與背面「尺骨溝」之間，「尺骨溝」之外是伸肌群** | | | | | |
| 1. 旋前圓肌 | 肱骨內上髁及尺骨冠狀突 | 橈骨外側中段 | 前臂旋前 | 肱二頭肌 | 旋外長肌，旋後肌 |
| | 正面肘窩內側的短肌，構成菱形肘窩的內下緣。 | | | | |
| 2. 橈側屈腕肌 | 肱骨內上髁 | 第二、三掌骨基底 | 屈掌及前臂 | 前面屈肌群 | 背面伸肌群 |
| | 在前臂「旋橈溝」的內緣，「旋橈溝」是前臂內側屈肌旋外肌群的分界，由肘窩下至腕食指處。 | | | | |
| 3. 掌長肌 | 肱骨內上髁 | 腕橫帶、掌腱膜 | 屈掌及前臂 | 前面屈肌群 | 背面伸肌群 |
| | 介於橈側屈腕肌與尺側屈腕肌之間。 | | | | |
| 4. 尺側屈腕肌 | 肱骨內上髁 | 第五掌骨基底 | 屈掌及前臂 | 前面屈肌群 | 背面伸肌群 |
| | 向後延伸至背面的「尺骨溝」，「尺骨溝」是前臂內側屈肌群與背面中央帶伸肌群的分界。 | | | | |
| **Ⅴ. 前臂伸肌群：背面中央帶，形較扁，在「尺骨溝」之外，「尺骨溝」之內為屈肌群** | | | | | |
| 1. 肘後肌 | 肱骨外上髁 | 尺骨上端 | 肘部伸直 | 背側伸肌群 | 旋前圓肌 |
| | 鷹嘴後突外側的斜向短肌。 | | | | |
| 2. 尺側伸腕肌 | 肱骨外上髁 | 第五掌骨基底 | 伸腕 | 背側伸肌群 | 尺側屈腕肌 |
| | 在「尺骨溝」外側，「尺骨溝」是前臂背面中央帶伸肌群與前臂內側屈肌群與的分界。 | | | | |
| 3. 伸小指肌 | 肱骨外上髁 | 小指第三節基底 | 伸小指 | 背側伸肌群 | 小指球肌 |
| | 介於尺側伸腕肌與伸指總肌之間。 | | | | |
| 4. 伸指總肌 | 肱骨外上髁 | 2-5 指之中、末節基底 | 伸 2-5 指 | 背側伸肌群 | 屈指深肌，屈指淺肌 |
| | 前臂背面中央帶伸肌群中最外面的一塊肌肉。 | | | | |

| VI. 前臂旋外肌群：在外側，在正面旋橈溝與背面伸肌群之間，是肘及前臂外側輪廓的主體 | | | | | |
|---|---|---|---|---|---|
| 1. 肱橈肌（旋外長肌） | 肱骨外側下方三分之一處的外髁上嵴 | 橈骨下外方莖突 | 屈前臂 | 前面屈肌群、外側旋外肌群 | 背側伸肌群 |
| | 上部介於上臂伸肌群、屈肌群間，前面旋橈溝之外，是旋外肌群中最高的肌肉，位置略前，在肘窩外側。 | | | | |
| 2. 橈側伸腕長肌 | 肱骨外上髁嵴 | 第二掌骨基底背面 | 伸前手臂，外旋前臂 | 背面伸肌群，外側旋外肌群 | 旋前圓肌 |
| | 旋外肌群中的第二塊肌肉，在肱橈肌之後，它在正面視點的外側輪廓隆起處。 | | | | |
| 3. 橈側伸腕短肌 | 肱骨外上髁 | 第三掌骨基底背面 | 伸前手臂，外旋前臂 | 背面伸肌群，外側旋外肌群 | 旋前圓肌，拇指球肌 |
| | 是旋外肌群中的最低肌肉，位置較後，前臂背面伸肌群之外。 | | | | |
| VII. 拇指肌群：展現在前臂背面中下及手部拇指側，介於旋肌群及伸肌群之間 | | | | | |
| 1. 外展拇長肌 | 尺骨及骨間膜 | 拇指掌骨基底橈側 | 外展拇指 | 伸拇短肌 | 拇指球肌 |
| | 是拇指肌群中最高的肌肉，外展拇長肌肌腱與拇指短肌肌腱位置相近，在體表背面的肌腱幾乎成一體，肌腱位置最接近掌面。 | | | | |
| 2. 伸拇短肌 | 橈骨及骨間膜 | 拇指第一節骨基底 | 後伸拇指 | 伸拇長肌 | 拇指球肌 |
| | 是拇指肌群中的第二塊肌肉，在外展拇長肌之後，肌腱與外展拇長肌肌腱幾乎成一體。 | | | | |
| 3. 伸拇長肌 | 尺骨及骨間膜 | 拇指第二節基底 | 後伸拇指 | 伸指短肌 | 拇指球肌 |
| | 是拇指肌群中的最低肌肉，位置較後，肌腱位置是拇指肌群中離掌面最遠。 | | | | |

本章「上肢」是《人體結構與藝術構成》的最後一章，章節中仍舊是以解剖結溝、自然人體，交錯印證「人體結構」與名作構成的緊密關係。重點如下：

● 第一節「整體建立」：以最低限度的解剖知識，解析「整體」造形的趨勢。例如：比例、腕部不同轉動中的上臂與前臂之動勢、手部不同動作中的動勢、如何以輔助線檢查造形與自然人體的差異⋯等等，以建立實作者人體整體架構觀念。

● 第二節「骨骼與外在形象」：連結骨骼與體表的關係，例如：肘關節、腕關節、掌骨下端、指節下端的造形特色⋯等。

● 第三節「肌肉與體表變化」：解析人體骨骼與肌肉結合後在體表的表現，分析體塊造形的特色、肌群的分佈與造形的關係、運動中的表現⋯等。由解剖結構追溯體表表現、由體表回顧解剖結構、與名作相互對照、認識作品中的應用，鞏固理論與實作關係，本書至此完成。

# Conclusion
# 結語

人類的活動是藝術創作的泉源，人體也是藝術表現上最美、形態最複雜的對象。米開朗基羅在藝術史上崇高地位，歷五百年不墜，作品氣勢雄壯宏偉，充滿生命力，也是得到庶民最多讚嘆的一位藝術家。而其中的兩點因素是：

- 他深入研究解剖學，並超越自然結構轉變成自己的形態，形態完整完全掩蓋了自然人體的不可能。本書 176 頁以《創造亞當》為例，從中可知米開朗基羅如何將亞當誕生的情境納入單一的人體圖像中，造形中包容了人類最初的委身草莽、逐漸甦醒、坐起、轉身迎向上帝的整個流程。米開朗基羅如何在作品以多重動態、多重視點中成就構圖張力、展現藝術氣魄？這一切源自於堅實的「藝用解剖學」研究，有關這方面筆者將於 2022 年在《藝用解剖學的最後一堂課－揭開名作中多重動態.多重視點的祕密》，以二十餘件經典名作剖析。

- 米開朗基羅以強烈的立體感造就了雄壯宏偉、充滿張力的人體。他以三度空間的觀念，增進人體厚度。立體感建立之前得先瞭解「形」，瞭解「形」後才得以推敲如何分面、安排明暗分佈，以展現立體感。筆者將於 2021 年在《人體造形規律與解剖結構》書中加以剖析。其中方法之一是在自然人體、解剖模型上貼出「橫斷面線」的色圈，再以平視、俯視、仰視拍攝，藉色圈的弧度證明肢體的圓隆或低平，以及它與解剖結構的關係。另外又以「光」導引出人體的「分面處」、「最大範圍經過深度空間的位置」之規律。例如：本書 196 頁筆者以強光投射向《大解剖者》，此「光照邊際」是軀幹正、側面的「分面處」，也是空間轉換的位置、主要的立體分界處。

筆者以美術實作者、美術教育者的眼光研究人體，期盼能帶給藝術界的朋友實質幫助。

▲ 以「橫斷面線」色圈展現體塊變化，坐下時大腿的內收群因沒有股骨、椅面撐托而下墜。後面提腳跟的屈肌群較前面的伸肌群發達，因此「橫斷面線」反應出小腿造形的前窄後寬。「橫斷面線」的排線，訴說著不同體塊的方位與走向。

**人體結構與藝術構成　革新版**

作者／魏道慧

著作財產權人／魏道慧

**e-mail**／artanat@ms75.hinet.net

發行人／陳偉祥

編輯／黃慕怡

出版者／北星圖書事業股份有限公司

地址／新北市永和區中正路 458 號 B1

電話／886-2-29229000

傳真／886-2-29229041

網址／www.nsbooks.com.tw

**e-mail**／nsbook@nsbooks.com.tw

劃撥帳戶／北星文化事業有限公司

　　　　　劃撥帳號 50042987

出版日期／2021 年 4 月

定價／新臺幣 950 元

ISBN 978-957-9559-81-2

國家圖書館出版品預行編目(CIP)資料

人體結構與藝術構成(革新版) = Anatomy and
Artistic Composition/魏道慧著. – 新北市：北
星圖書事業股份有限公司, 2021.04　　260 面
;28x21 公分
ISBN 978-957-9559-81-2(平裝)

1. 藝術解剖學

901.3　　　　　　　　　　　　110002896